MUSÉE

DE

PEINTURE ET DE SCULPTURE,

OU

RECUEIL

DES PRINCIPAUX TABLEAUX,

STATUES ET BAS-RELIEFS

DES COLLECTIONS PUBLIQUES ET PARTICULIÈRES DE L'EUROPE.

DESSINÉ ET GRAVÉ A L'EAU FORTE
PAR RÉVEIL;

AVEC DES NOTICES DESCRIPTIVES, CRITIQUES ET HISTORIQUES,
PAR DUCHESNE AINÉ.

VOLUME XII.

PARIS.
AUDOT, ÉDITEUR,
RUE DU PAON, N°. 8, ÉCOLE DE MÉDECINE.
1831.

PARIS. — IMPRIMERIE ET FONDERIE DE FAIN,
Rue Racine, n°. 4, place de l'Odéon

MUSEUM

OF

PAINTING AND SCULPTURE,

OR,

A COLLECTION
OF THE PRINCIPAL PICTURES,

STATUES AND BAS-RELIEFS,

IN THE PUBLIC AND PRIVATE GALLERIES OF EUROPE,

DRAWN AND ETCHED
BY REVEIL:

WITH DESCRIPTIVE, CRITICAL, AND HISTORICAL NOTICES,
BY DUCHESNE Senior.

VOLUME XII.

LONDON:
TO BE HAD AT THE PRINCIPAL BOOKSELLERS
AND PRINTSHOPS.

1831.

PARIS. — PRINTED BY FAIN,
Rue Racine, n°. 4, place de l'Odéon.

NOTICE

SUR

CLAUDE-JOSEPH VERNET.

Claude-Joseph Vernet naquit à Avignon en 1714. Élève de son père Antoine Vernet, peintre peu connu, il fut employé d'abord à peindre des panneaux de voitures ; cependant son talent devait bientôt prendre un autre essor, et dès l'âge de dix-huit ans il partit pour l'Italie, avec l'intention de se perfectionner dans la peinture historique ; mais le spectacle de la mer, la vue des vaisseaux, la manœuvre du gréement, l'aspect imposant du ciel planant sur les eaux, donnèrent une nouvelle direction à son talent. Il arriva à Rome peintre de marines, et entra dans l'atelier de Bernardin Fergioni.

Vernet acquit une célébrité telle, que bientôt il fut regardé comme l'émule de Claude Lorrain et de Backhuysen. Ses ouvrages furent très-recherchés à cause de la vérité avec laquelle il rendait la nature, sans s'astreindre pourtant à la copier.

Après un séjour de vingt-deux ans en Italie et en Grèce, Vernet fut rappelé en France par Louis XV, pour peindre la suite des ports de France. Il sut rendre ses vues piquantes et pittoresques, sans s'éloigner de la vérité et de la précision des sites. L'académie n'attendait que son retour pour le mettre sur sa liste, où il se trouva placé en 1753.

Joseph Vernet travailla jusqu'aux derniers instans de sa vie, sans que son corps, son esprit et sa gaieté parussent éprouver les atteintes de la vieillesse. Il eut l'avantage de voir les premiers succès de son fils Carle, dans la peinture historique, et c'est lui qui le reçut à l'académie royale en 1787 ; mais il ne put deviner que son nom acquerrait un nouvel éclat, par le talent de son petit-fils Horace.

Claude-Joseph Vernet mourut à Paris le 3 décembre 1789 à l'âge de soixante-quinze ans.

NOTICE
OF
CLAUDE JOSEPH VERNET.

Claude Joseph Vernet was born at Avignon in 1714. A pupil to his father Antoine Vernet, a painter but little known, he was at first employed in painting pannels for carriages; however his talent was going very soon to take a higher flight, and at eighteen he set out for Italy in order to perfect himself in historical painting; but the magnificent view of the sea, the sight of many ships, the tackling of their sails, the noble imposing prospect of the skies reflecting over the waters, gave a new direction to his talent. He arrived at Rome as a naval painter, and got into the painting-school off Bernardin Fergioni.

Vernet acquired such a great celebrity that he was very soon looked upon as the rival of Claude Lorrain and Backhuysen. His works were greatly sought after, an account of the true manner he describes nature, without however stinting merely to the copying it.

Having lived twenty two years in Italy and Greece, Vernet was recalled to France by Louis XV to paint the rest of the sea-ports in that kingdom. He rendered his vistas in a most alluring and picturesque manner, always keeping true to his matter in the lively exactness of his situations. The Academy waited only his return to place him on its list, which was done in 1753.

Joseph Vernet worked to the very last moment of his life; his body, spirit and cheerfulness appearing not to have experienced the least signs of old age. He enjoyed the happiness of seeing the first success of his son Carle in historical painting, and it is likewise he who received him at the Royal Academy, in 1787; but he could not guess that his name would receive a new splendor from the brilliant talent of his grandson Horace.

Claude Joseph Vernet died at Paris on the 3rd. of December 1789, aged 75 years.

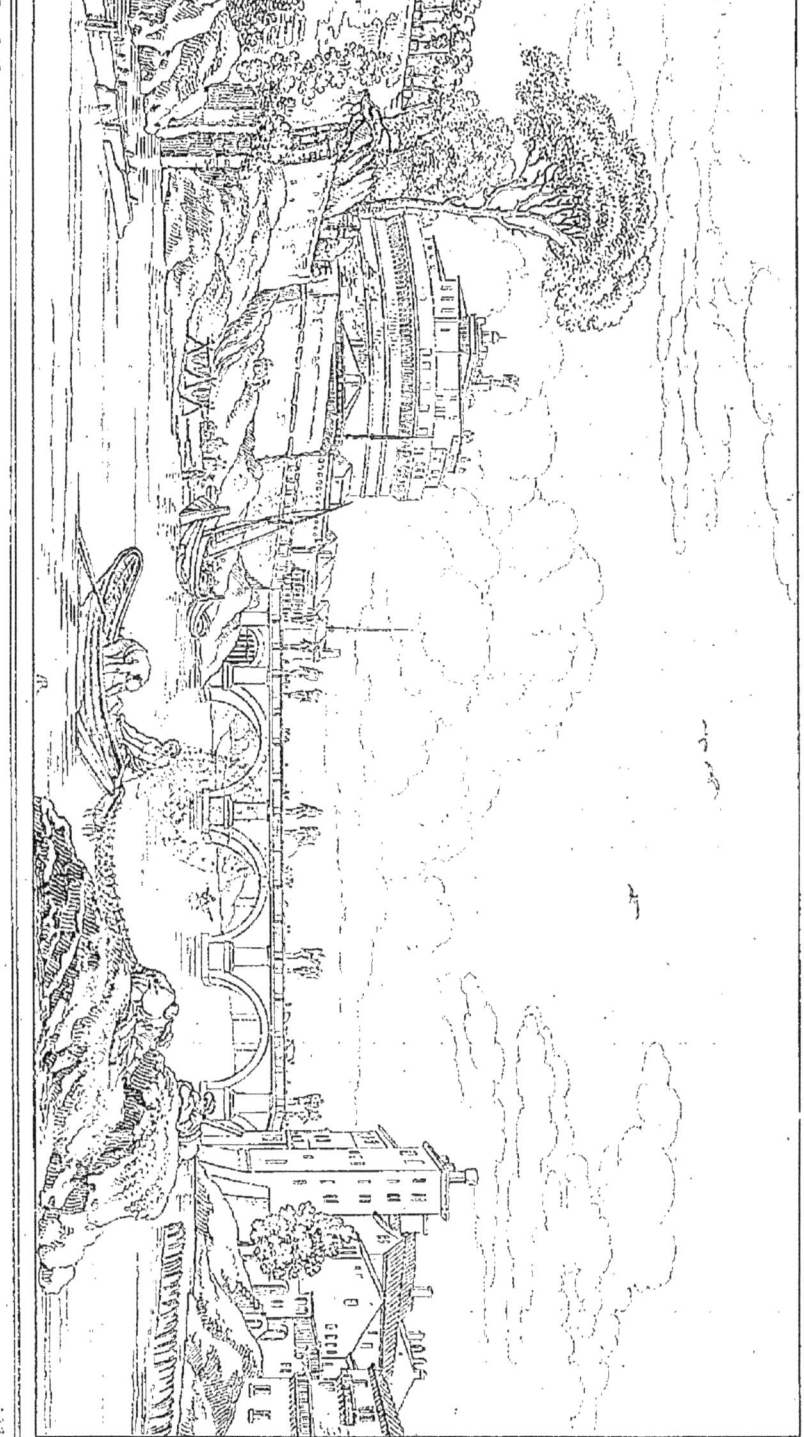

VUE DU PONT SAINT-ANGE.

On retrouve dans ce tableau, toute la chaleur de ton et cette couleur brillante qui distingue le climat d'Italie.

Le pont Saint-Ange portait autrefois le nom de *Ælius*, parce qu'il fut bâti par l'empereur Ælius Hadrianus, pour conduire au beau mausolée élevé vis-à-vis de celui d'Auguste, de l'autre côté du Tibre. Ce vaste mausolée reçut ensuite le nom de château Saint-Ange, parce que, dit-on, au moment où saint Grégoire le Grand faisait des prières publiques pour la cessation de la peste qui ravageait la ville de Rome en 597, ce pontife aperçut au haut de la tour, un ange qui lui annonça la fin du terrible fléau. Le pont Ælius changea de nom en même temps que le mausolée d'Adrien.

Pendant le jubilé de 1450, la foule qui revenait de l'église de Saint-Pierre était si considérable que les parapets furent renversés, et il périt un grand nombre de personnes. Le pape Nicolas V les fit restaurer; Clément VII fit élargir l'entrée du pont. Sous le pontificat d'Urbain VIII, on reconstruisit deux arches, et le pape Clément IX ordonna la décoration actuelle. On fit alors des parapets en marbre, des grilles en fer, et on plaça sur les piles dix grandes figures d'Ange, en marbre, tenant les instrumens de la passion. Ces statues sont médiocres, quoique de Jean-Laurent Bernini et de ses élèves. Ce genre de décoration a été imité depuis au pont de Prague, et tout récemment au pont Louis XVI à Paris.

Ce tableau a été gravé par Daudet; il se voit maintenant au Musée du Louvre.

Larg., 2 pieds 4 pouces; haut., 1 pied 3 pouces.

FRENCH SCHOOL. J. VERNET. FRENCH MUSEUM.

BRIDGE AND CASTLE OF S^t. ANGELO.

In this picture will be found all the warmth of tone, and that brilliant hue, which characterize the climate of Italy.

The Bridge of St. Angelo formerly bore the name of *Ælius*, having been built by the Emperor Ælius Hadrianus to lead to the beautiful Mausoleum, raised opposite to that of Augustus, on the other side of the Tiber. This immense Mausoleum was afterwards called the Castle of St. Angelo, because, it is said, that, at the moment, when St. Gregory the Great was offering public prayers for the cessation of the plague, which devasted the city of Rome, in 597; the Pontiff saw, on the summit of the tower, an angel, who announced to him the disappearance of the terrible scourge. The Bridge of Ælius changed its name at the same period as did Hadrian's Mausoleum.

During the Jubilee of 1450, the crowd, returning from the Church of St. Peter's, was so great, that the parapets were forced away, and a considerable number of persons perished. Pope Nicholas V. had them repaired, and Clement VIII. caused the entrance to the Bridge to be enlarged. Two arches were reconstructed, under the Pontificate of Urban VIII.; and Clement IX. ordered the existing embellishments. The parapets were then built in marble, iron gates were made, and ten large figures of Angels, holding the instruments of the Passion, were placed on the piers. The workmanship of these statues is not in the best style, although by Giovanni Lorenzo Bernini and his pupils. This kind of ornament has since been followed on the Bridge at Prague, and quite recently, for the Pont Louis Seize, at Paris.

This picture has been engraved by Daudet: it is now in the Museum of the Louvre.

Width, 2 feet 6 inches; height, 16 inches.

533.

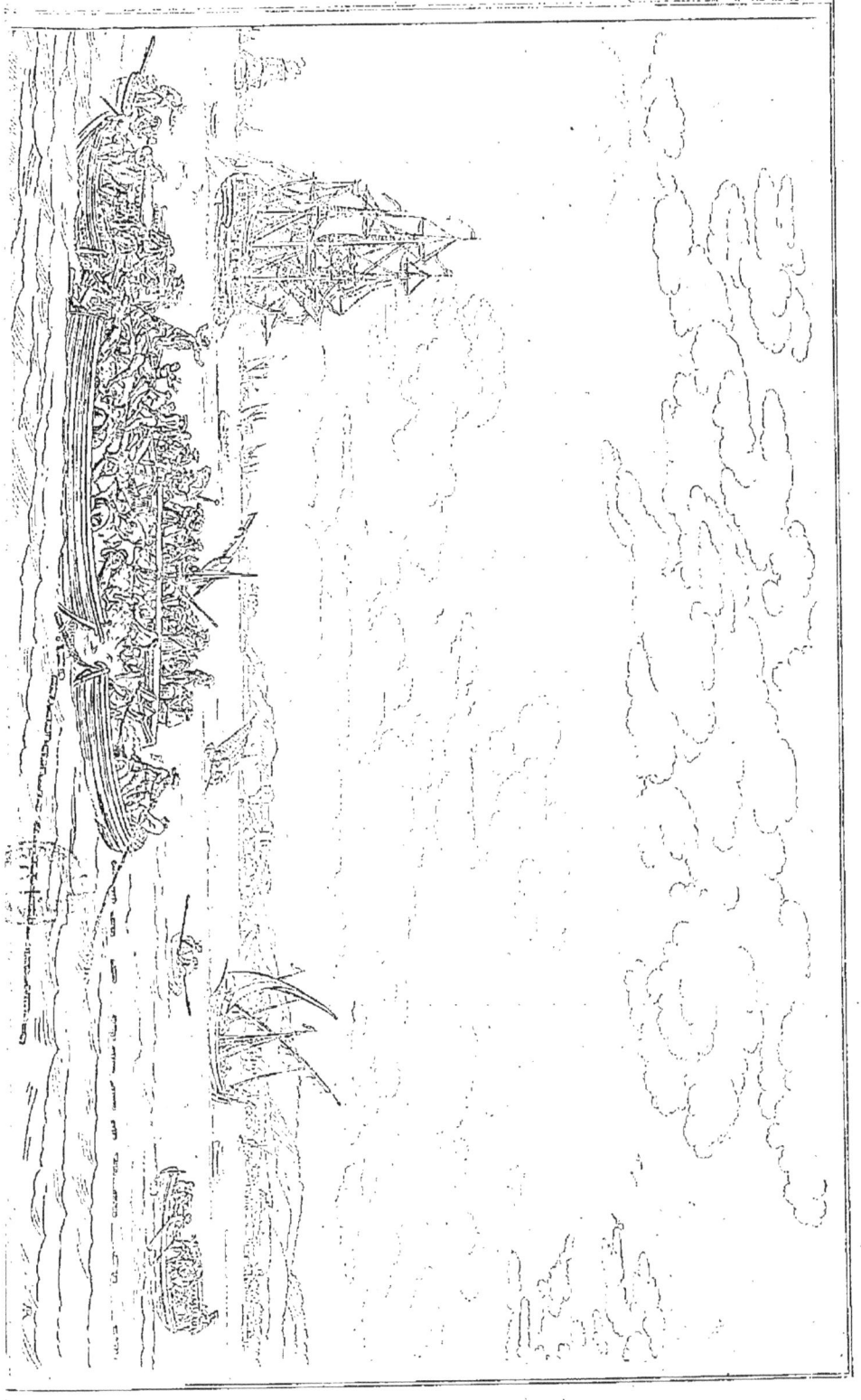

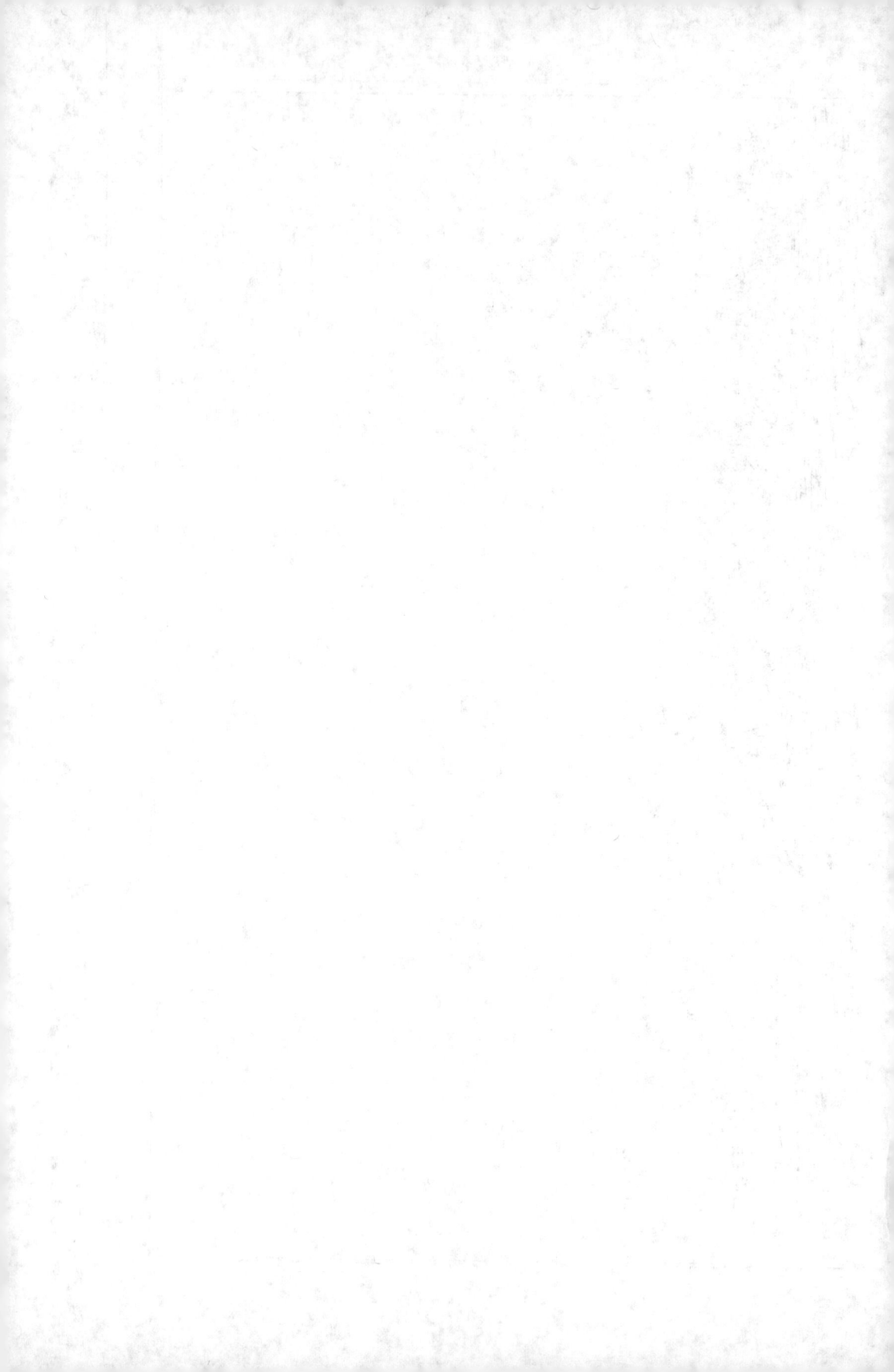

PÊCHE DU THON.

Cette pêche, l'une des plus importantes de la Méditerranée, se fait au moyen de grands filets, tendus dans un espace de plus de mille brasses en carré, et disposés de manière à ce que le poisson arrive dans un endroit resserré, nommé *carpon* ou *chambre de la mort*. Tout cet appareil porte le nom de *madrague*, ainsi que la pêche elle-même, qui est une partie de plaisir à laquelle assistent ordinairement un grand nombre de spectateurs. On ne saurait trop admirer l'adresse et l'agilité des pêcheurs qui se jettent dans l'enceinte même où se trouvent réunis les thons, et s'efforcent de les saisir à la main, de les harponner ou de les assommer. La résistance vigoureuse de ces poissons donne souvent lieu à des scènes divertissantes pour les spectateurs.

Cette scène est prise au lever du soleil dans le golfe de Bandol. On voit dans l'éloignement le village ainsi que le château qui a été détruit à la fin du siècle dernier; maintenant la pêche n'a plus lieu dans cet endroit. Ce tableau peint par Joseph Vernet, fut exposé au salon de 1755, il est actuellement placé dans la grande galerie du Louvre. Il a été gravé par Lebas et Cochin.

Larg., 8 pieds; haut., 5 pieds.

FRENCH SCHOOL. J. VERNET. FRENCH MUSEUM.

THE TUNNY FISHERY.

This fishery, one of the most lucrative in the Mediterranean, is carried on by means of large nets, spread over a space of upwards of a thousand fathoms square, and so arranged that the fish come to a narrowed part, called *the Carpon*, or *Chamber of death*. The whole of the apparatus bears the name of *Madrague*, as also the fishing itself, forming a party of pleasure, at which a great number of spectators usually attend. The skill and agility of the fishermen, who throw themselves in the very spot where the Tunnies are gathered, endeavouring to catch them with their hands, to harpoon, or to fell them, cannot be too much admired. The strong resistance of these fish often gives rise to scenes highly diverting to the beholders.

This scene is taken at sun-rise, in the Gulf of Bandol; the village and castle which were destroyed towards the end of the last century are seen in the distance: at present the fishery is no longer carried on in that part. This picture, painted by Joseph Vernet, was exhibited in the Saloon of 1755: it now is in the Grand Gallery of the Louvre. It has been engraved by Lebas and Cochin.

Width 8 feet 6 inches; height 5 feet 4 inches.

ÉCOLE FRANÇAISE. — JOS. VERNET. — MUS. FRANÇAIS.

LA ROCHELLE.

La ville de La Rochelle a donné naissance à plusieurs personnages célèbres, parmi lesquels on remarque le médecin Venette, auteur du Tableau de l'amour conjugal; Tallemant, traducteur de Plutarque; le naturaliste Réaumur, le poëte Desforges, et Dupaty, auteur des Lettres sur l'Italie.

Ce grand et magnifique tableau fait partie de la collection des ports de France, peints pour le Roi, par le célèbre Joseph Vernet; il se voit maintenant dans la galerie du Louvre.

A droite on voit les quais de La Rochelle, avec les vaisseaux qui les bordent, pour débarquer leur marchandise. Dans le fond, vers la gauche, on aperçoit deux forteresses, qui indiquent l'entrée du port. Sur le devant du tableau est un chantier de la marine, dans lequel le peintre a placé différens groupes de promeneurs, pour animer la scène.

Ce tableau fut peint en 1762, la ville et le port ont éprouvé quelques changemens depuis cette époque.

Larg., 8 pieds; Haut., 5 pieds.

LA ROCHELLE.

The city of La Rochelle has given birth to several celebrated personages, amongst whom we remark, the Physician Venette, author of the work entitled « Picture of conjugal love; » also, Tallemant, the translator of Plutarch; the naturalist Reaumur, the poet Desforges, and Dupaty, author of « Letters on Italy. »

This large and fine work forms part of the collection of the sea-ports of France, painted for the King, by the celebrated Joseph Vernet, and is now placed in the Gallery of the Louvre.

On the right is seen the quays of La Rochelle, with the ships at their sides, unloading their merchandizes. On the background towards the left, are two fortresses which shew the entrance of the port. In front of the picture is a marine timber yard, where the artist has introduced groups of persons walking, to animate the scene.

This painting was executed in 1762, the city and port have undergone somes changes, since that period.

Breath 8 feet 5 inches; height 5 feet 3 inches.

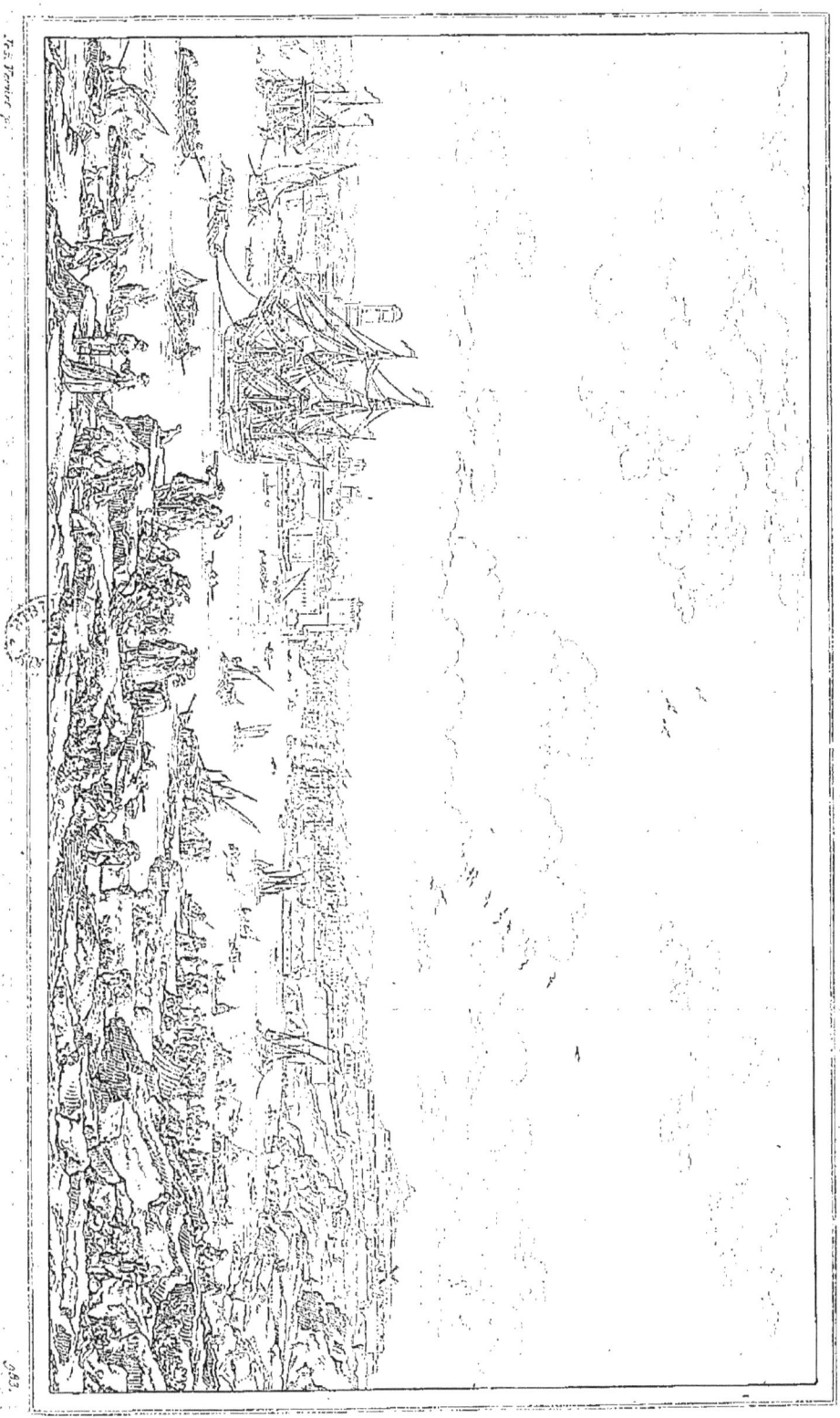

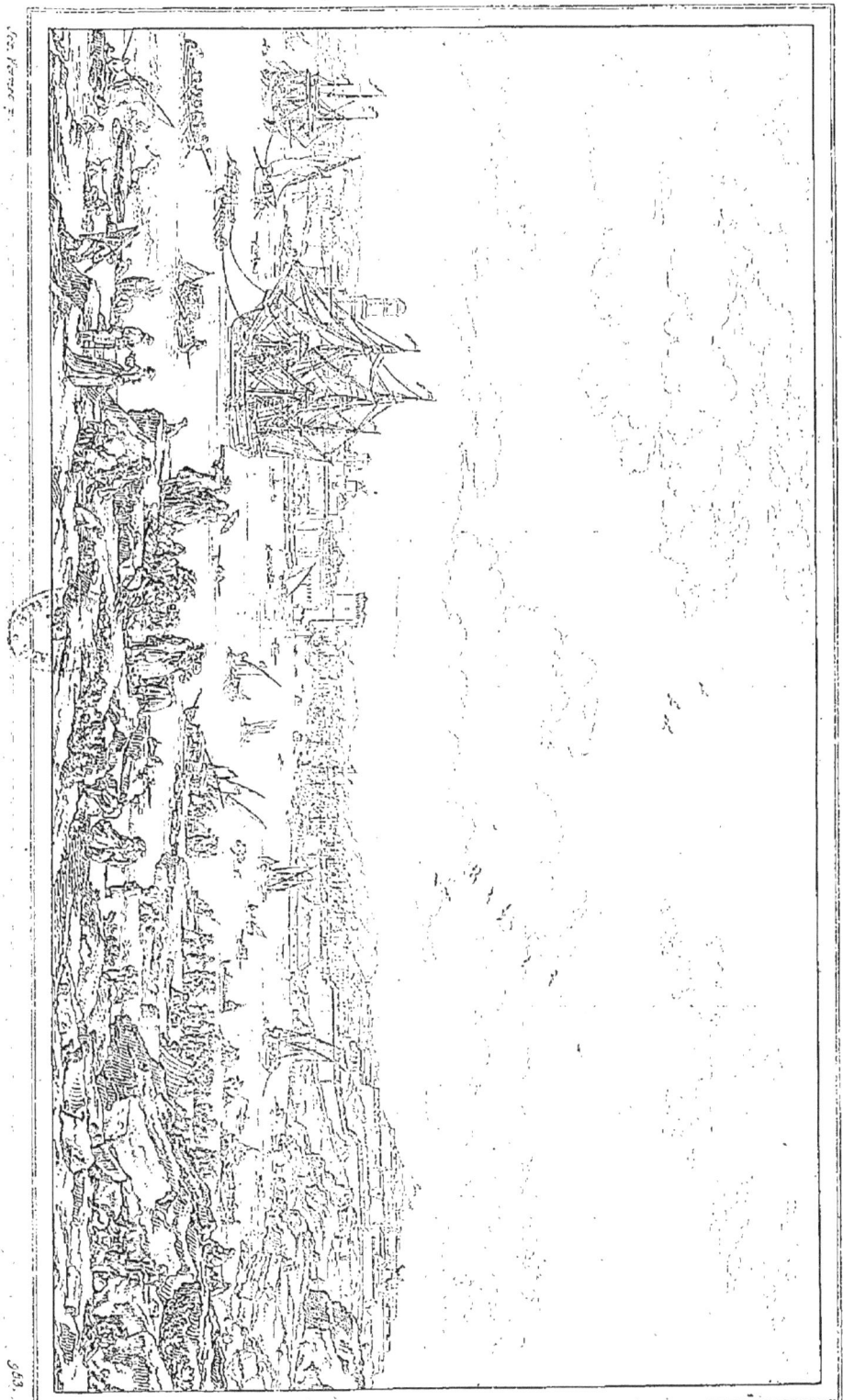

PORT DE MARSEILLE.

La ville de Marseille fut fondée, à ce que l'on croit, environ 600 ans avant Jésus-Christ, par une colonie de Phocéens. Une Académie célèbre la rendit long-temps l'émule d'Athènes. Strabon la comparait à Rhodes et à Carthage pour la beauté de ses édifices, dont il ne reste plus aucun vestige.

Après être restée sous la domination romaine, Clotaire s'empara de Marseille en 473. Cette ville passa ensuite sous la souveraineté des comtes de Provence, devint république en 1214, et fut de nouveau réunie à la France, en 1482.

Le port de Marseille est un chef-d'œuvre d'une grande beauté; il peut contenir au moins six à sept cents navires, mais les vaisseaux de haut bord ne peuvent y entrer. Son commerce est très-étendu, surtout avec le Levant.

Parmi les personnages célèbres nés à Marseille, on doit citer Honoré d'Urfé, auteur du roman d'Astrée; le prédicateur Mascaron, le sculpteur Pierre Puget, le généalogiste d'Hozier, le naturaliste Charles Plumier, le grammairien Dumarsais, et les Mirabaud.

Joseph Vernet, pour faire ce tableau, s'est placé en face de l'entrée du port; à gauche est un fort qui en défend l'approche; dans le fond, à droite, est un autre fort qui domine les environs. Sur le bord de la mer, est un groupe de personnes occupées à voir manœuvrer les bâtimens qui arrivent. Tout-à-fait sur le devant est assis le peintre, à qui une dame fait remarquer le centenaire, connu sous le nom d'Annibal. L'artiste paraît avoir choisi l'heure de midi dans un beau jour d'été; le ton du ciel est frais et léger. Ce tableau, peint en 1754, est maintenant dans la Galerie du Louvre.

Larg., 8 pieds; Haut., 5 pieds.

FRENCH SCHOOL. ~~~ JOS. VERNET. ~~~ FRENCH MUSEUM.

PORT OF MARSEILLE.

It is supposed that the City of Marseilles was founded about 600 years before Christ, by a colony of Phoceans. A celebrated Academy long rendered it the rival of Athens. Strabo compared it to Rhodes, and Carthage, for the beauty of its edifices, of which no vestige remains.

After remaining under the Roman dominion, Clotaire seized upon Marseilles in 473. This City afterwards passed under the sovereignty of the Counts of Provence, it became a Republic in 1214 and was again reunited to France in 1482.

The port of Marseilles is a masterpiece of great beauty, capable of containing at least six or seven hundred vessels, those however of larges dimensions, are not able to enter, its commerce is very extensive, especially with the Levant.

Amongst the celebrated personnages born at Marseilles, we ought to notice Honoré d'Urfé (the author of the romance called « Astrea; ») the preacher Mascaron, the sculptor Peter Puget, the genealogist d'Hosier, the naturalist Charles Plumier, the grammarian Dumarsais, and Mirabeau.

In painting this subject, Joseph Vernet placed himself opposite the entrance of the port, on the left is seen a fort which defends the approach to it, and in the background on the right, is another which commands the environs.

On the sea-shore, is a group of persons occupied in observing the manœuvring of the ships which are arriving. Immediately in front is seated the artist, to whom a lady points out the vessel known by the name of the Annibal.

Vernet appears to have chosen the hour of mid-day, on a fine summer's day, the style of the sky is fresh and light. This picture painted in 1754 is now in the gallery of the Louvre.

Breadth, 8 feet 6 inches; heigth; 5 feet 4 inches.

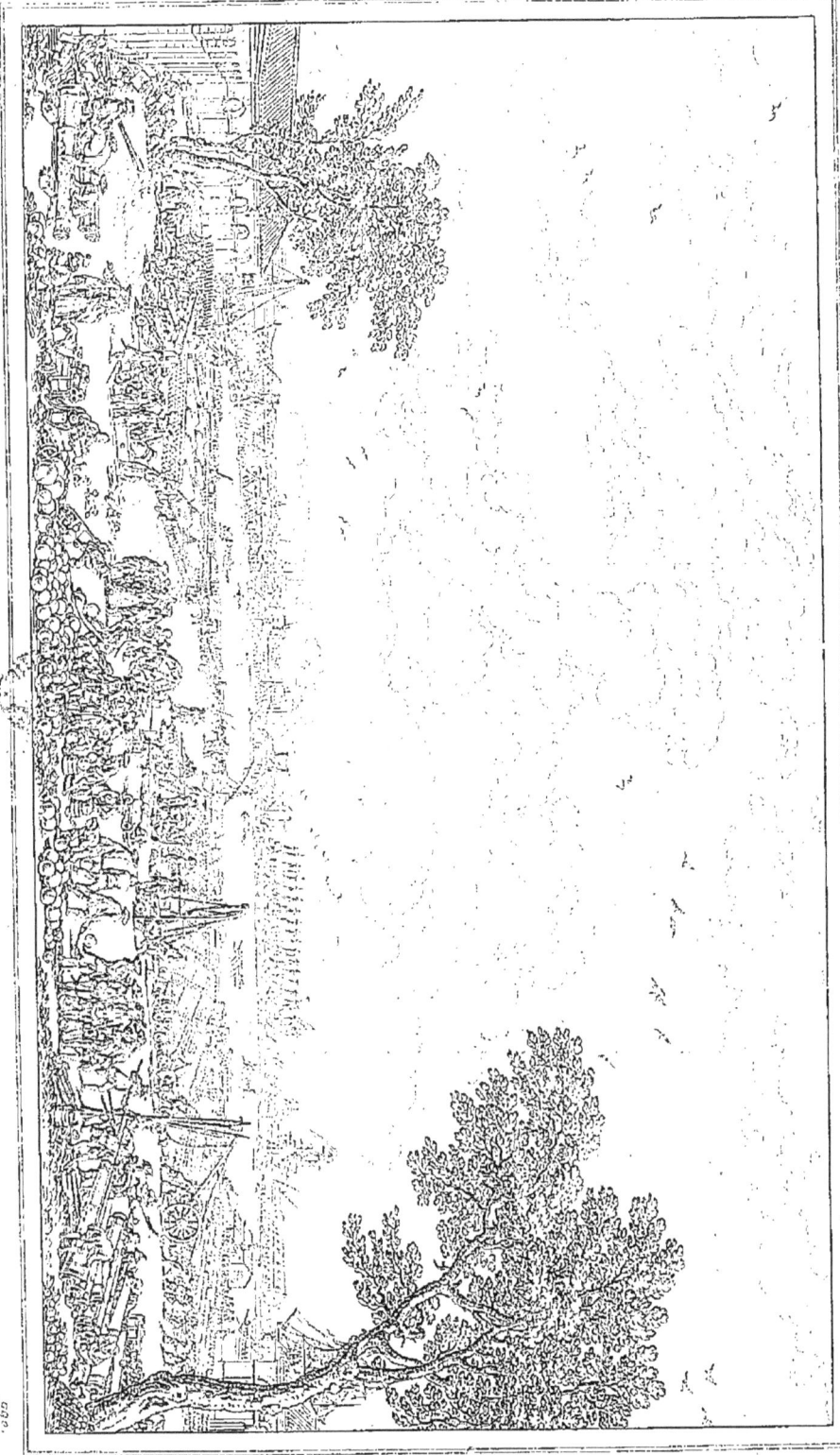

ÉCOLE FRANÇAISE. JOS. VERNET. MUSÉE FRANÇAIS.

LE PORT NEUF DE TOULON.

En 1524, Toulon était encore sans défense et le connétable de Bourbon s'en empara facilement, lors de sa révolte contre le roi François I^{er}. En 1536, Charles V reprit encore cette ville; cependant des fortifications ayant été élevées depuis, elle soutint le siége que vint faire le duc de Savoie, Charles-Emmanuel I^{er}., en 1590. Le prince Eugène vint encore l'assiéger en 1707, mais il échoua dans son entreprise. Enfin, en 1793, nous avons vu les Anglais s'en emparer; ils n'y restèrent que peu de temps, et c'est lors de sa reprise par l'armée française que le jeune Bonaparte fit ses premières armes, sous le général Dugommier.

Le port neuf est l'ouvrage de Louis XIV, qui fit construire en même temps tout ce qui était nécessaire, pour rendre ce port le plus important de tous, comme arsenal de la marine. On admire surtout la corderie, construite sur les dessins de Vauban.

Joseph Vernet semble avoir voulu faire connaître dans ce tableau la haute importance du parc d'artillerie et de tous les travaux qui s'y exécutent. Le port occupe le fond du tableau, cette partie est d'un ton argentin très-vaporeux, qui contraste agréablement avec les objets placés sur le devant.

Ce tableau fut peint en 1755, ainsi que tous les autres ports de cette suite. Ils ont tous été gravé par Cochins et Le Bas.

Larg., 8 pieds; haut 5 pieds.

FRENCH SCHOOL. JOS. VERNET. FRENCH MUSEUM.

THE NEW PORT OF TOULON.

Even in 1524 Toulon was without defence, and the High Constable de Bourbon, easily possessed himself of it, at the time of its revolt under King Francis the first. In 1536 Charles 5th. again took the City, but fortifications having been afterwards erected, it sustained a siege from the Duke of Savoy, Charles Emmanuel the 1st. in 1590. Prince Eugene again besieged it in 1707 but failed in his enterprise.

At length, in 1793 the English possessed themselves of it, but they retained it but a short period, and it was, (at its retaking by the French army,) that young Buonaparte made his first essay in arms, under General Dugommier.

The new harbour is the work of Louis the 14th. who erected at the same time all that was necessary to render this port superior to the others, as a marine arsenal; the ropeyard of which, erected from the design of Vauban, is particularly worthy of admiration.

The artist appears to have been desirous of shewing the high importance of a park of artillery, and of all the works carrying on there. The harbour occupies the background of the picture; this part is of a vapourous silverish colour which contrasts agreeably with the objects placed in front.

This picture was painted in 1755, as well as all the other ports in succession, and as been engraved by Cochins and Le Bas.

Breadth, 8 feet 6 inches; heigth, 5 feet 4 inches.

NOTICE

SUR

JOSEPH-MARIE VIEN.

Joseph-Marie Vien naquit à Montpellier en 1716. Dès ses plus jeunes années, le jeune Vien découpait en papier toutes sortes de fleurs. Il n'avait que dix ans lorsqu'il copia, avec une grande perfection, la gravure le Serpent d'airain d'après Le Brun. Il reçut d'abord des leçons de Baron, peintre de voitures, puis de Legrand, peintre de portraits. Le père de Vien, croyant la carrière des arts peu lucrative, plaça son fils chez un procureur; mais il n'y resta que peu de temps, et quitta Montpellier pour aller faire la carte des territoires de Cette et de Frontignan. Il passa deux années dans une manufacture de faïence. Enfin, il fut placé chez Giral, élève de Lafosse, et qui revenait de Rome. Il fit alors plusieurs portraits, puis vint à Paris en 1740, se plaça sous la direction de Natoire, et eut le comte de Caylus pour protecteur.

Vien remporta le grand prix de peinture en 1743. Arrivé à Rome, il ne voulut plus suivre la route de ses devanciers, et ne pensa qu'à imiter la nature. Il causa ainsi une grande et heureuse révolution dans les arts.

Revenu en France en 1750, Vien fit plusieurs tableaux pour diverses villes. Arrivé à Paris, sa manière y fut d'abord critiquée, surtout par Natoire, son maître, qui fit déclarer à l'académie de Paris que ce jeune artiste n'était pas encore digne d'y entrer, tandis que l'académie de Saint-Luc à Rome lui offrait une place de professeur; il fut pourtant agréé en 1752.

En 1799 Vien fut nommé membre du sénat, dont il fut le doyen d'âge. Il mourut en 1809, âgé de 93 ans, et l'année d'avant il tenait encore le pinceau.

NOTICE
OF
JOSEPH-MARIE VIEN.

Joseph-Marie Vien was born at Montpellier in 1716. From his early youth, young Vivien was cutting out paper in all sorts of flowers. He was only ten years old when he copied to a high perfection the engraving of the brass Serpent from Lebrun. He at first received lessons from Baron, a painter of carriages, and then from Legrand, a painter of portraits. Vien's father thinking the career of arts not profitable enough, placed his son at an attorney's, where however, he did not stay long, but left Montpellier to go to make the territorial maps of Cette and Frontignan. He spent two years at a manufactory of delf ware. At length, he went to Giral's the pupil of Lafosse, who was just come back from Rome; he made there several portraits, and came to Paris in 1740, where he put himself under the direction of Natore, and was protected by count Caylus.

Vien carried off the first prize of painting in 1744. When arrived at Rome, he would not follow the course of his predecessors and thought only of imitating nature. By that means he caused a great and happy revolution in the arts.

On his return to France in 1750, Vien performed several pictures for various towns. When he came to Paris, his manner was at first criticised, above all by Natore, his master, who caused to be declared at the academy of Paris that this young artist was not yet worthy of admittance, whilst on the other hand, the academy of Saint-Luc at Rome offered him the place of a professor; he was however admitted in 1752.

In 1799 Vien was nominated a member of the senate which by his age he was the dean of. He died in 1809, aged 93. In 1808 he had yet spirits enough to make use of his pencil.

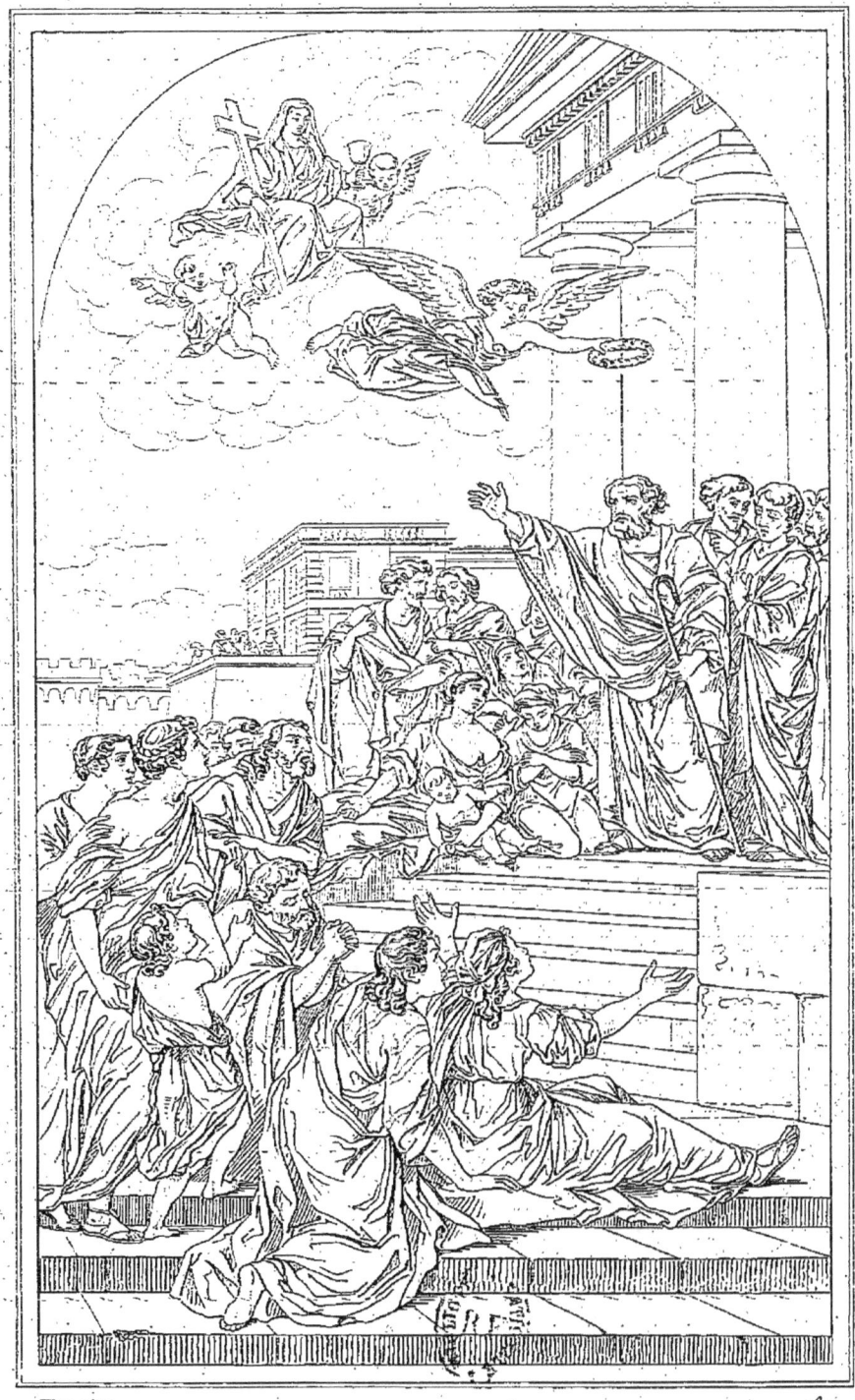

PRÉDICATION DE St DENIS.

ÉCOLE FRANÇAISE. VIEN. PARIS.

PRÉDICATION DE SAINT DENIS.

La persécution de l'empereur Sévère, dans le commencement du III^e. siècle, ayant anéanti ou dispersé les ministres de la religion chrétienne dans les Gaules, le pape envoya sept évêques pour y ranimer la foi. Denis, l'un d'eux, après avoir prêché à Arles, vint continuer ses prédications jusqu'à Paris, dont il est regardé comme le premier évêque. On croit qu'il fit bâtir une église dans cette capitale, et qu'il en fonda aussi d'autres à Chartres, à Senlis et à Meaux. De nouvelles persécutions étant venu de nouveau affliger l'église, saint Denis fut décapité avec Rustique et Éleuthère, à ce que l'on croit dans un village près de Paris; mais on doute que ce soit celui qui depuis porta le nom de Saint-Denis.

Joseph-Marie Vien ayant été chargé de peindre la prédication de ce saint évêque, pour décorer une des chapelles latérales de l'église Saint-Roch, il s'en acquitta d'une manière remarquable et chercha à sortir de la mauvaise route que suivaient alors tous les peintres de l'école française.

Lorsque ce tableau fut exposé au salon de 1774, il fut accueilli par le public, et détermina bientôt le changement de goût que Vincent, Regnaud et David opérèrent ensuite complétement, en ramenant la peinture à l'étude de l'antique, ainsi qu'à celle de la nature.

Ce tableau, qui fait honneur à l'école française n'avait encore été gravé que par M. C. Normand, pour les Annales du Musée, publiées par Landon.

Haut., 22 pieds; larg., 12 pieds.

FRENCH SCHOOL. VIEN. PARIS.

PREACHING OF SAINT DENIS.

The persecution of the Emperor Severus, in the beginning of the third century, having annihilated, or dispersed the ministers of the Christian religion in Gaul, the Pope sent seven Bishops to revive the faith. Denis one of them, after having preached at Arles, continued his discourses even as far as Paris, of which place, he is considered as the first Bishop. It is supposed that he erected a church in this capital; and that he also founded one at Chartres, at Senlis, and at Meaux. New persecutions again afflicting the church, Saint Denis was beheaded, with Rustique and Eleuthere, as is thought in a village near Paris, but it is doubtful whether it be that which bears the name of Saint Denis.

Joseph Maria Vien, having been directed to paint the preaching of this holy Bishop, to ornament one of the side chapels of the church of Saint Roch, he acquitted himself of the task in an extraordinary manner, endeavouring to avoid the bad style followed at that time by the French school.

When this picture was exibited at the salon in 1774, it was well received by the public, and quickly determined the change that Vincent, Regnaud, and David afterwards completely effected, in leading back painting to the study of the antique, as well as that of nature.

This picture which does honour to the French School, has only been engraved by M. C. Normand, for « the annals of the Musée » published by Landon.

Heigth, 23 feet 6 inches; breadth, 12 feet 10 inches.

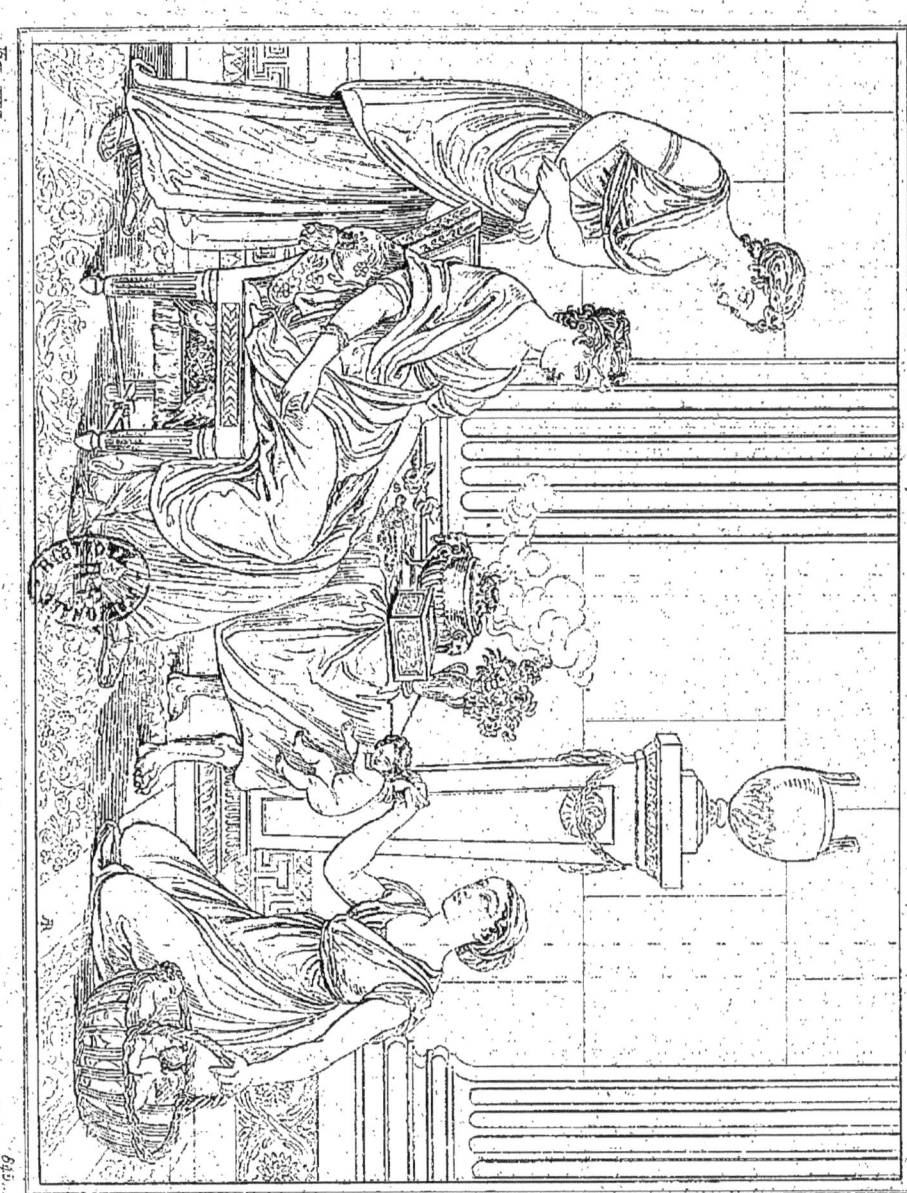

MARCHANDE D'AMOUR.

Vien fit ce tableau à l'imitation de la charmante peinture antique que nous avons donnée sous le n°. 522, et qui venait d'être découverte depuis peu d'années, lorsque ce peintre alla résider à Rome, comme directeur de l'Académie, en 1771.

Dans la composition antique, ces trois Amours paraissent déjà grands, et la jeune beauté, à qui on vient les offrir, semble maîtrisée par l'un d'eux qui s'est approché d'elle, et paraît s'être emparé de son cœur. Le peintre français a supposé ici qu'une simple villageoise a trouvé une nichée de petits Amours, qui ne peuvent encore prendre leur essor : elle les apporte à une jeune personne, et lui en présente un, qui semble vouloir se diriger vers elle, tandis que les deux autres sont restés inactifs au fond du panier.

Cette idée spirituelle a été rendue avec une grâce parfaite. Lorsque le tableau parut, il fut fort accueilli par le public, et contribua à accroître la réputation de son auteur; il fut même gravé alors par Beauvarlet, artiste très-célèbre à cette époque par la douceur de son burin.

Largeur, 3 pieds 9 pouces; hauteur, 3 pieds.

A GIRL SELLING CUPIDS.

This picture was designed by Vien, in imitation of the charming antique painting, n°. 522; which was discovered a few years before he assumed the direction of the Academy at Rome, in 1771.

In the ancient composition, the three Loves are already of considerable size; and the young beauty to whom they are presented, appears to be subjugated by one of them, who has approached her, and made himself master of her heart. The French artist supposes a simple village girl to have found a nest of little Loves, as yet unable to fly; which she carries to a young person of her own sex, and offers her one, that seems striving to reach her, while two others lie motionless, at the bottom of the basket.

This ingenious conception is gracefully realized; and the picture was very favorably received at its appearance, and added to the reputation of its author: it was even engraved by Beauvarlet, an artist of that day celebrated for the sweetness of his manner.

Width, 3 feet 11 inches; height, 3 feet 2 inches.

NOTICE

SUR

JEAN-BAPTISTE GREUZE.

Jean-Baptiste Greuze naquit à Tournus en 1726. Son père lui défendit inutilement de barbouiller du papier et de charbonner toutes les murailles, le jeune Greuze ne tenait aucun comptes de ces défenses. Grandon, peintre de portraits, témoin d'une scène des plus vives, offrit de faciliter la séparation entre le père et le fils. Il emmena le jeune Greuze à Lyon, et le mit bientôt en état de peindre le portrait

Grandon étant venu à Paris, Greuze l'y accompagna, et suivit alors l'étude du modèle à l'Académie de peinture. Sa manière de dessiner le nu, n'avait pu le faire remarquer dans l'école, mais il causa une grande surprise aux professeurs lorsqu'il fit voir son excellent tableau du *Père de famille expliquant la Bible*.

La protection de M. de la Live de Jully mit Greuze dans le cas de ne plus s'inquiéter des besoins de la vie, et sa réputation s'accrut bientôt à un point extraordinaire, qui lui suscita beaucoup d'envieux. On décria son style, on le prétendit trivial. Il crut faire cesser ces propos en partant pour Rome, afin d'y acquérir plus de noblesse et d'élégance dans son dessein. Mais ce voyage ne lui réussit pas, il y perdit un peu de cette naïveté que l'on admirait dans ses premiers ouvrages.

Depuis long-temps agréé à l'Académie comme peintre de genre, Greuze voulait y être reçu comme peintre d'histoire. Il présenta pour son tableau de réception : *L'empereur Sévère reprochant à Caracalla son fils d'avoir voulu l'assassiner*. Ce tableau jugé médiocre ne fut pas rendu par l'Académie, qui, en refusant d'admettre l'auteur, crut devoir garder le tableau pour faire apprécier les motifs de son refus.

Greuze mourut à Paris en 1805, âgé de près de 80 ans.

NOTICE

OF

JOHN BAPTIST GREUSE.

John Baptist Greuse was born at Tournus in 1726. It was in vain that his father forbade his blotting paper, and scoring the walls with charcoal, his remonstrances were little heeded. Grandon, a portrait-painter, being one day a witness of their altercations, employed his good offices to effect a separation; and taking young Greuse with him to Lyons, soon qualified him to begin portrait-painting.

On Grandon's return to Paris, Greuse accompanied him, and applied himself to copying the models in the Academy. His manner of delineating naked figures was not remarked, while in the school; but the professors were greatly surprised at the merit of his picture of *a Father explaining the Bible to his Family*.

By the friendship of M. de la Lire de Jully, Greuse was placed above want, and he soon acquired a reputation which made him enemies: his walk of art was depreciated, and his style represented as trivial. To obviate these censures, he repaired to Rome, with the view of acquiring greater nobleness and elegance of design; but his residence in Italy was prejudicial to his talent, as he lost a part of the simplicity, which was admired in his earlier productions.

Greuse had long been a member of the Acadamy, as a fancy-painter, but he was desirous of being admitted also as a painter of history, and for his reception, presented his picture of *Severus reproaching Caracalla with the design of assassinating him*; this middling performance wa never returned by the Academy, but kept as a voucher for the correctness of their motives in rejecting its author.

Greuse died in Paris, in 1805, at nearly 80 years of age.

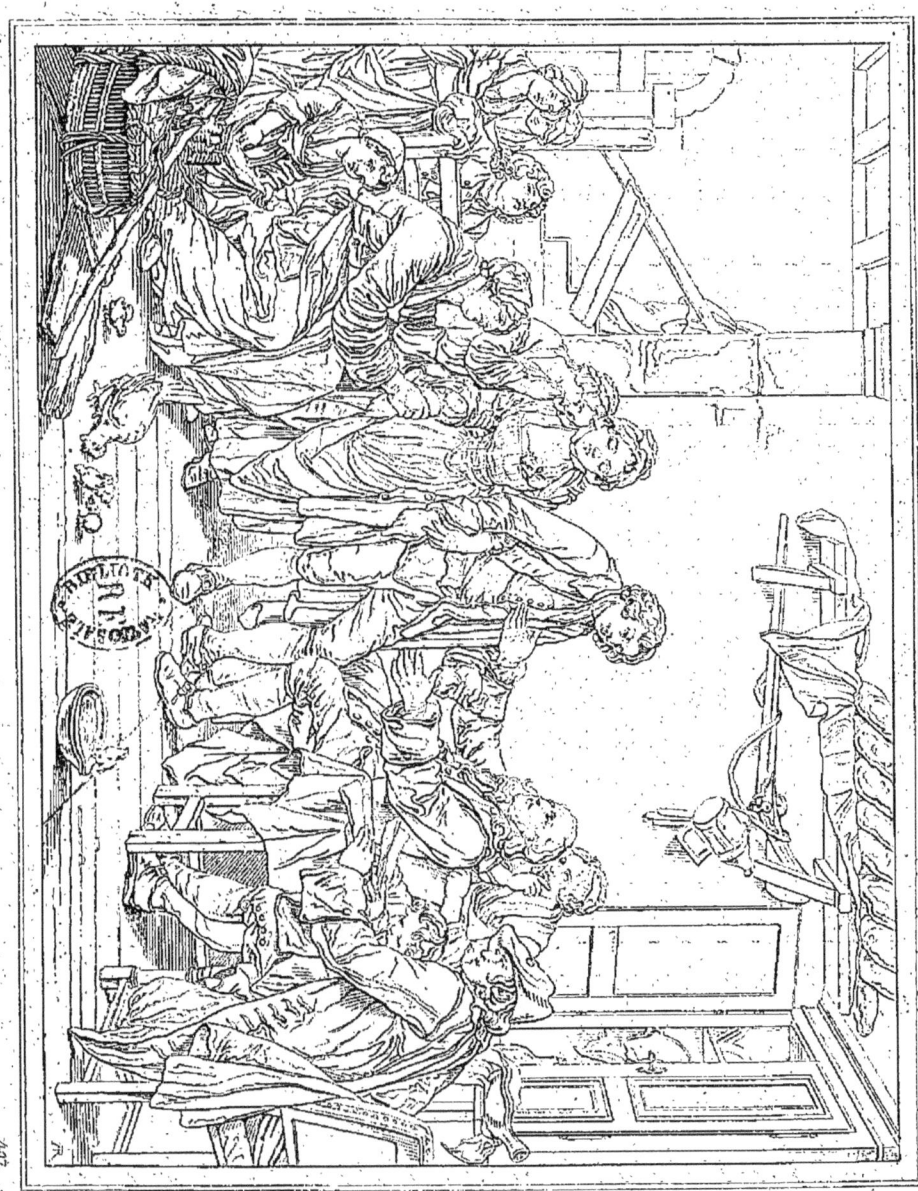

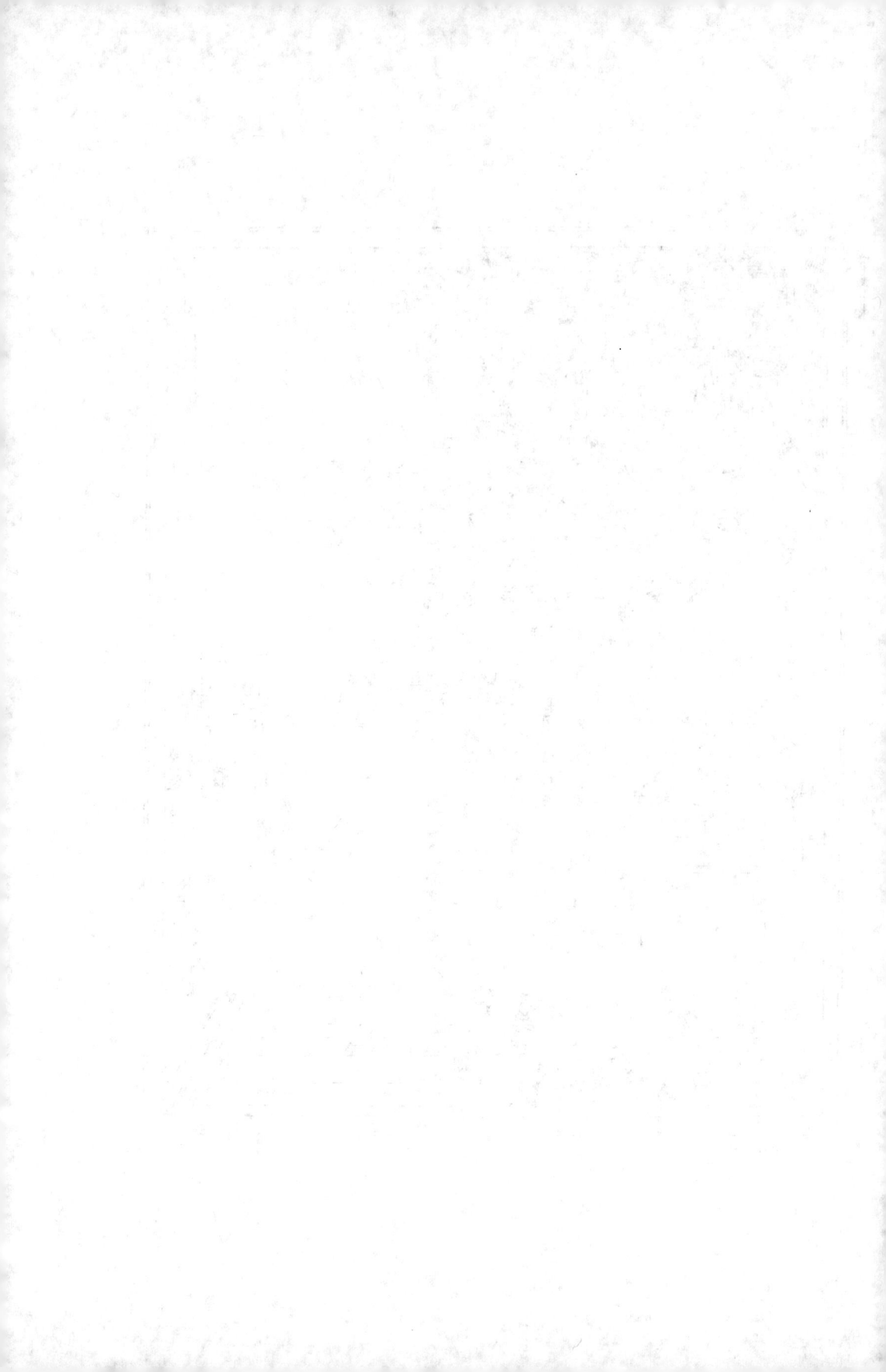

LA FIANCÉE.

Quoique l'on cite maintenant ce tableau de Greuze sous le nom de *la Fiancée* ou *l'Accordée de village*, lorsqu'il fut exposé au salon de 1761 il fut désigné sous le titre *un Mariage, et l'instant où le père de l'accordée délivre la dot à son gendre*. En effet, un vieillard assis vient de remettre un sac; le jeune homme, debout au milieu du tableau, le tient de la main gauche, mais il paraît plus sensible au plaisir qu'il éprouve en sentant la main de sa bien-aimée. Le vieux père parle du bonheur qu'il a éprouvé dans son ménage, et lui en désire autant; la mère, de l'autre côté, presse la main de sa fille, et l'engage à conserver la douceur qu'elle a toujours eue, afin de faire le bonheur de son mari, comme elle a fait celui de ses parens.

Rien de mieux que la variété d'expression de chacune des figures qui animent cette scène. La couleur est des plus suaves; et c'est un des tableaux où Greuze a le mieux rendu la douceur des mœurs du peuple.

Ce tableau fut acquis dans le temps par M. de Marigny; il a été placé depuis dans la grande galerie du Musée. La gravure en a été faite en 1770 par J. J. Flipart.

Larg., 3 pieds 6 pouces; haut., 2 pieds 6 pouces.

FRENCH SCHOOL. GREUZE. FRENCH MUSEUM.

THE BETROTHED.

Although this picture by Greuze is now mentioned under the title of the *Betrothed* or the *Village Bride*, when it was exhibited in the saloon of 1761, it was designated as *A Marriage, and the moment when the Bride's father delivers the dowry to his Son-in-Law.* In fact, an old man who is seated, has just given a purse, which the young man, who is standing in the middle of the picture, holds in his left hand; but he appears more alive to the pleasure he feels in pressing the hand of his beloved. The aged father speaks of the happiness he has experienced in his own family, and wishes as much to the youth : the mother, on her side, clasps her daughter's hand, and engages her to preserve that mildness she has always displayed, that she may thus be her husband's comfort, as she has been that of her parents.

Nothing can be better than the variety of expression in each of the figures that animate this scene. The colouring is exceedingly soft: this is one of the pictures in which Greuze has best succeeded in expressing the mildness of the people's manners.

This picture was purchased at the time by M. de Marigny: it has since been in several Collections, and was brought for the Museum in 18..? An engraving of it was executed, in 1770, by J. J. Flipart.

Width, 3 feet 8 inches; Height, 2 feet 7 inches.

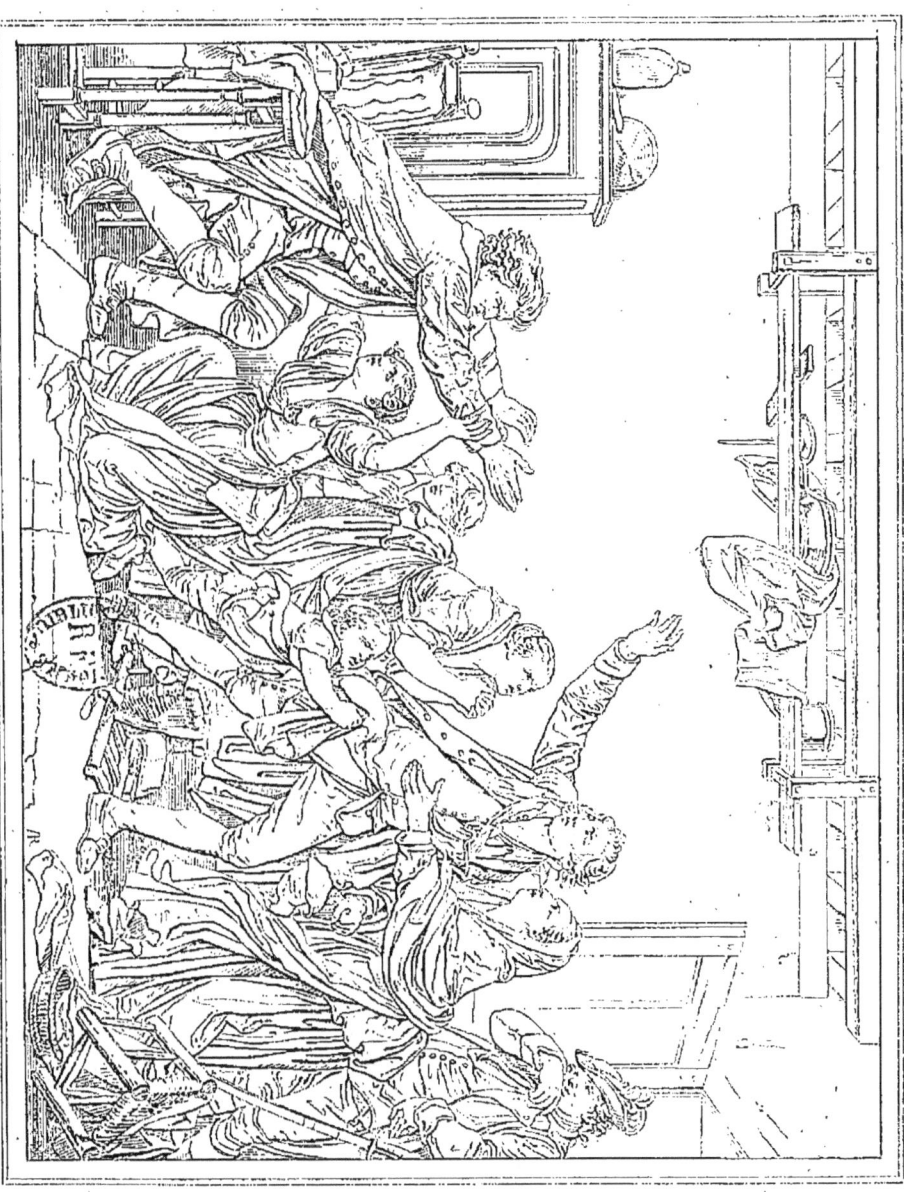

LA MALÉDICTION PATERNELLE

ÉCOLE FRANÇAISE. GREUZE. MUSÉE FRANÇAIS.

LA MALÉDICTION PATERNELLE.

On a donné à ce tableau le titre de la *Malédiction paternelle*, mais s'il est déja pénible de penser à l'ingratitude d'un enfant, il semble plus triste encore de croire que le mot de malédiction ait pu sortir de la bouche d'un père. Lorsque Greuze mit au salon de 1765 l'esquisse de ce tableau et de son pendant, il leur donna les titres du *Fils ingrat* et du *Fils puni*. Ces expressions sont plus convenables et plus conformes au caractère du peintre qui, en traitant habituellement des scènes familières, y a toujours mis une expression sentimentale qui ne produit que de douces émotions, et non pas des déchiremens semblables à ceux que causerait la vue d'un père maudissant son fils. Non, il ne le maudit pas; quelle que soit la grandeur des torts du fils, quelle que soit la colère du père, elle ne va pas jusqu'à maudire son fils. S'il se lève, ce n'est pas pour le chasser de la maison paternelle; il serait encore prêt à le recevoir dans ses bras s'il montrait le moindre repentir.

Greuze a placé dans sa composition la mère arrêtant son fils, tandis que les autres enfans cherchent à calmer leur père. L'expression de chacun des personnages est variée, et la couleur est d'une vigueur qui se rencontre rarement dans les tableaux de l'école française à cette époque.

Ce tableau fut acquis d'abord par l'abbé de Vire; il est maintenant au Musée, et a été gravé par R. Gaillard.

Larg., 5 pieds; haut., 4 pieds.

FRENCH SCHOOL. GREUZE. FRENCH MUSEUM.

A FATHER'S MALEDICTION.

This picture has received the title of the *Father's Malediction*; but, if it is painful to ponder on a son's ingratitude, it seems still more so, to believe that a curse could escape a father's mouth. When Greuze put the sketches of this picture and its companion in the Exhibition of 1765, he described them as the *Ungrateful Son* and the *Son punished*. These words are more suitable, and agree better with the artist's own disposition; who, habitually treating familiar scenes, has always displayed in them an expression of feeling, which produces but sweet emotions, and none of those heartrendings that would be felt at the sight of a father cursing his child. No, however great may be his son's wrongs, he does not curse him: however great may be the father's anger, yet he cannot curse his son. If he rises, it is not to drive him from a father's home: he still would be ready to receive him in his arms, should he show the least repentance.

Greuze has introduced in his composition, the mother stoping her son, whilst the other children endeavour to calm their father. The expression of each of the personages is varied, and the colouring is of a vigour seldom met with, in the paintings of the French School of that period.

This picture was at first purchased by the abbé de Vire: it is now in the French Museum, and has been engraved by R. Gaillard.

Width, 5 feet 3 $\frac{3}{4}$ inches; height, 4 feet 3 inches.

NOTICE

SUR

FRANÇOIS-GUILLAUME MÉNAGEOT.

François-Guillaume Ménageot naquit à Londres en 1744. Ses parens étaient français, et le ramenèrent fort jeune à Paris. Ayant montré du goût pour les beaux-arts, ses études furent dirigées dans ce sens. Mais la mort ayant surpris successivement ses maîtres, il passa en peu de temps de l'atelier de Boucher dans celui de Deshayes, son gendre; puis enfin dans celui de Vien, qui avait une manière entièrement opposée à celle des deux premiers maîtres de Ménageot.

En 1766, il remporta le grand prix, qui le conduisit à Rome. A son retour, il obtint plusieurs travaux, et l'on vit au salon de 1781 son tableau de Léonard de Vinci mourant dans les bras de François Ier.

Cet ouvrage, l'un de ceux qui fit le plus d'honneur à son auteur, fut aussi très-apprécié alors; il est loin cependant de pouvoir être cité comme un exemple à suivre, la couleur seule mérite quelque attention.

Ménageot, nommé professeur à l'académie de Paris, devint en 1787 directeur de l'école de Rome, où il se trouvait au moment de la révolution, ce qui lui attira des persécutions du gouvernement papal. De retour à Paris, il fit plusieurs tableaux, dont un, pour la sacristie de Saint-Denis, représente Dagobert ordonnant la construction de cette église.

Ménageot a été membre de l'Institut et de la Légion-d'Honneur. Il est mort en 1816.

NOTICE

OF

FRANÇOIS-GUILLAUME MENAGEOT.

François-Guillaume Menageot was born in London in 1744. His french parents brought him very young to Paris. Having shown a taste for the fine arts, his studies were directed in that line, but death having successively deprived him of his masters, he went in a short time from Boucher's school to that of Deshayes, his son-in-law; and afterwards into Vien's who had a quite different manner of Menageot's two former masters.

In 1766 he got the first prize which led him to Rome. On his return he got much employment, and exhibited in 1781, at the Museum his picture of Leonard de Vinci dying in the arms of Francis the first.

This work, one of those which did the greatest honour to its author was highly esteemed; it is however far from being quoted as a model worthy of following, the colour alone deserving little attention.

Menageot was then nominated a professor of the academy at Paris, and in 1787, he became the director of the school of Rome, where he was at the period of the revolution, which drew on him persecutions from the popish government.

Menageot being returned to Paris, depicted several pictures, one of which for the vestry of Saint-Denis, representing Dagobert ordering the construction of that church.

Menageot was a member of the University and of the Legion-of-Honour. He died in 1816.

LÉONARD DE VINCI MOURANT.

LÉONARD DE VINCI MOURANT.

François I^{er}. ayant appelé en France le peintre florentin Léonard, il le logea au palais même de Fontainebleau et c'est là qu'il mourut en présence et dans les bras du roi.

Vasari, dans son ouvrage sur les peintres italiens, rapporte ainsi cette anecdote. « Le roi avait coutume de lui rendre de fréquentes visites et lui témoignait beaucoup d'amitié. Un jour, Léonard s'étant soulevé de son lit par respect, lui parlait de ses souffrances et lui exprimait le regret de n'avoir pu porter son art à un plus haut point de perfection. Il lui survint alors un *paroxisme* avant-coureur de la mort; le roi s'approcha pour lui donner du secours et Léonard expira dans ses bras, étant alors dans sa soixante-quinzième année. »

Ce tableau, fait pour le roi Louis XVI, parut au salon de 1781; depuis il fut exécuté en tapisserie, à la manufacture des Gobelins et a été gravé par J.-C. Le Vasseur.

On pourrait désirer plus de noblesse dans les caractères, un dessin plus pur; mais à l'époque où vivait Fr. Guillaume Ménageot, l'école française sortait à peine de la mauvaise route d'où l'avait tirée M. Vien, et ce tableau fut regardé alors comme un objet d'autant plus méritant, que sa couleur même est assez brillante.

Haut., 10 pieds; larg., 10 pieds.

DEATH OF LEONARDO DA VINCI.

Francis I, having invited to France the Florentine painter Leonardo da Vinci, lodged him in the very palace of Fontainebleau, and it was there that he died in the King's arms.

Vasari, in his work on the Italian Painters, thus relates the anecdote. « The King used to pay him frequent visits, and testified much friendship for him. One day Leonardo, out of respect, raising himself on his bed, spoke of his sufferings and expressed his regret at not having been able to carry his art to a higher degree of perfection. At that moment he had one of those *paroxysms*, the fore-runners of death; the King approached, to give him assistance, when Leonardo expired in his arms: he was then in his seventy-fifth year. »

This picture, which was painted for Lewis XVI, appeared in the exhibition of 1781: it was afterwards wrought in tapestry, at the manufactory of the Gobelins, and has been engraved by J. C. Le Vasseur.

More grandeur in the characters, and a more correct style of drawing would have been desirable: but in F. Guillaume Menageot's time, the French School was scarcely emerging from the bad road out of which it was drawn by M. Vien; but this picture was looked upon as an object the more deserving, as its colouring is rather brilliant.

Height 10 feet 8 inches; width 10 feet 8 inches.

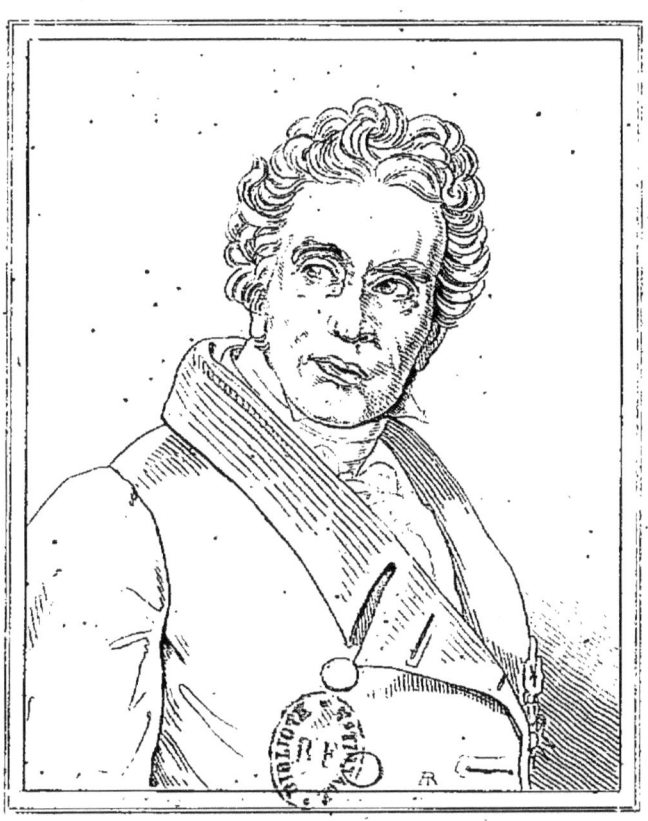

JACQUES-LOUIS DAVID

NOTICE
HISTORIQUE ET CRITIQUE

SUR

JACQUES-LOUIS DAVID.

L'illustration dans les beaux-arts a rarement conduit ceux qui les professaient à s'élever dans une autre carrière; cependant nous en trouvons deux exemples remarquables. Dans le XVII^e. siècle, Rubens, chef de l'école flamande, fut appelé à représenter son souverain, et à défendre les intérêts de son pays, d'abord auprès du duc de Mantoue, ensuite à la cour de Charles I^{er}., roi d'Angleterre. A la fin du XVIII^e. siècle, David, chef de la nouvelle école française, fut l'un des représentants de la nation. Il fit partie de la Convention nationale, aussi célèbre par les supplices dont la France fut ensanglantée sous son règne, que par les victoires remportées, par des armées organisées à l'improviste, sur les vieux guerriers de toutes les puissances de l'Europe.

Jacques-Louis David naquit à Paris, en 1748. Ayant perdu son père avant l'âge de dix ans, sa jeunesse ne fut pas heureuse. Son goût prononcé pour la peinture lui fit négliger les autres études, ce qui souvent lui occasiona de vives contrariétés avec sa mère, qui le destinait à l'architecture. Cependant sa ténacité triompha de tous les obstacles, et sa mère cessa de le violenter. Entier dans ses principes, indomp-

table de caractère et passionné pour la gloire, David sentait qu'il pouvait un jour s'illustrer ; mais, n'ayant jusqu'alors reçu d'autres leçons que celles que lui inspirait la nature, il cherchait un maître pour le guider. Sa mère voulait d'abord le placer chez Boucher son parent, mais ce peintre n'était plus d'âge à entreprendre une tâche de cette nature. Il s'en déchargea donc sur Brenet, artiste d'un talent médiocre il est vrai, mais qui pourtant forma d'assez bons élèves. Le jeune David ne tarda pas à voir qu'il lui fallait sortir de la routine suivie jusqu'alors ; il entra chez Vien qui venait d'ouvrir une nouvelle voie à l'école, en la rappelant à l'étude de la nature et de l'antiquité.

David présenta à cet habile artiste quelques-uns des dessins qu'il avait faits. Vien, en les voyant, lui dit : « Vous pouvez dès aujourd'hui vous occuper à peindre. » A quelques temps de là, espérant encore surprendre son maître, David, sans le consulter, concourut pour le grand prix de 1772, et l'Académie était d'avis de le lui donner, mais le maître s'y opposa et l'élève n'eut que le second prix. Il concourut encore en 1773 et en 1774, mais ce fut en vain ; regardant même le jugement de l'Académie comme une injustice, il avait pris la résolution de se laisser mourir de faim. Sedaine et Doyen, s'étant aperçus qu'il s'était enfermé dans sa chambre, parvinrent, avec d'autres amis, à ramener le calme dans cette tête effervescente, et firent renaître l'espérance dans son cœur.

Enfin, en 1775, David obtint le grand prix de Rome. Le sujet du concours était Antiochus et Stratonice. Ce succès, loin de l'enhardir, lui donnait la crainte de se retrouver en butte avec quelques élèves protégés, et il voulait renoncer à aller à Rome ; mais sa résolution changea lorsqu'il apprit que son maître venait d'être nommé directeur de l'école de Rome, et qu'il désirait l'emmener avec lui.

Arrivé dans la capitale des arts, la vue des nombreux chefs-d'œuvre des statuaires grecs et celle des peintures de

Michel-Ange et de Raphaël lui firent promptement connaître son infériorité, et la nécessité d'entrer plus franchement dans la nouvelle route que traçait son maître. « Je veux, se dit-il, que mes ouvrages portent le caractère de l'antiquité, au point que si un Athénien revenait au monde ils lui parussent être l'ouvrage d'un peintre grec. » Parcourant les églises et les palais de Rome, dessinant tout ce qui s'offrait à sa vue, et chaque soir réunissant en cahier les dessins de la journée, il se fit bientôt un recueil d'études composé de cinq gros volumes, qui, pendant le cours de sa vie, furent une source dans laquelle il puisa continuellement.

Ces études ne l'empêchèrent pas de se livrer à d'autres travaux plus importans. Il fit à Rome son tableau des Pestiférés, ouvrage qui conserve encore une légère teinte de l'ancienne école, dont David voulait abjurer le style, mais pourtant d'un expression grande et pleine de vérité. Il fit aussi une étude d'un vieillard avec son conducteur, et elle lui servit à faire son tableau de Bélisaire, lorsqu'il revint en France en 1780.

Une foule de jeunes artistes, se présentant à David pour recevoir ses conseils, le gouvernement lui accorda, au Louvre, un logement et un atelier d'où sortirent des peintres célèbres, dont les travaux ont honoré la France.

Les arrangements à faire dans son logement le mirent dans l'obligation de voir l'inspecteur du Louvre ; il se souvint alors que le jeune Pecoul, fils de cet architecte, lui avait remis à Rome une lettre dans laquelle il recommandait à son père d'accueillir M. David, et lui exprimait même le désir de devenir un jour son frère. L'oubli apparent de David ne causa aucun mécontentement au bon père de famille, qui évita à notre artiste tous les embarras d'une demande, en lui disant : « Vous devez vous marier et je vous destine ma fille ; venez ce soir, nous souperons en famille. »

Peu de temps après son mariage avec mademoiselle Pe-

coul , David fit deux tableaux de l'histoire d'Hector, et l'un d'eux servit à le faire recevoir académicien. Cet honneur fut loin de ralentir ses travaux; il voulut même faire un nouveau voyage à Rome, et emmena avec lui sa femme et le jeune Drouais son élève. C'est dans le lieu même où se passa l'action qu'il termina le Serment des Horaces, tableau remarquable par la simplicité et la noblesse des poses, ainsi que par son analogie avec le caractère de l'antique. Lors de son exposition à Rome, le concours fut immense et chacun s'empressa de payer à l'auteur son tribut d'admiration. Le prince de l'Académie de Rome, le vieux Pompée Batoni le combla d'éloges. Le pape désira le voir et fit demander au peintre de le lui envoyer au Vatican; mais le tableau, fait pour le roi, fut expédié sans que le pape eût pu satisfaire sa curiosité. David quitta Rome, et, lors de son arrivée à Paris, son nouveau tableau y fut, comme en Italie, accueilli avec un véritable transport. On renonça à l'ancien goût, pour s'attacher au nouveau caractère que ce tableau venait de donner à la peinture. Tous les artistes ne songèrent qu'à imiter cette manière; les meubles, les costumes, les draperies, tout changea de style. Quelques routiniers cependant voulurent essayer de résister au torrent; ils mirent dans leur intérêt M. d'Angiviller, directeur général des bâtimens, qui fit à l'auteur des difficultés pour recevoir son tableau, sous prétexte qu'il était d'une dimension bien supérieure à celle que l'on avait demandée.

David fit alors pour le frère du roi (M. le comte d'Arois), les amours de Paris et d'Hélène; pour M. Trudaine, la mort de Socrate; pour le roi, Brutus rentrant dans ses foyers après avoir condamné ses fils. En 1790, il présenta à l'Assemblée constituante un tableau représentant Louis XVI prêtant serment de maintenir la constitution. Puis il commença cet immense tableau, qui ne fut pas terminé, représentant le serment du jeu de Paume.

Les développements que prit la révolution vinrent interrompre la carrière que parcourait David. Il se trouva lancé parmi les hommes d'état qui gouvernaient alors, et pendant la durée de la Convention il eut la dictature des arts. Nous nous dispenserons de le suivre dans cette période; mais nous rappellerons cependant que, le 29 mars 1793, il présenta à la Convention nationale son tableau des derniers momens de Michel le Pelletier, et, le 11 octobre de la même année, il annonça à cette assemblée qu'il venait de terminer son tableau de Marat expirant.

David ayant partagé les opinions de Marat et de Robespierre, il devint suspect et fut mis en prison; mais, une amnistie ayant été ordonnée par décret du 26 octobre 1795, il redevint simple citoyen et rentra dans la vie privée. Il se consacra alors entièrement à la direction de ses nombreux élèves et reprit la palette. Pendant son arrestation, il avait fait deux esquisses, dont l'une représentait une scène du combat des Sabins contre les Romains, après l'enlèvement des Sabines. Dès qu'il fut libre, il mit la main à l'œuvre et commença ce grand et magnifique ouvrage, qui mit le sceau à sa réputation et dans lequel on trouve le dessin le plus pur et cette beauté idéale dont les statues antiques avaient donné l'exemple.

David, en raison de ses opinions, éprouva quelques désagrémens sous le gouvernement directorial. Le général Bonaparte, désirant le soustraire aux agitations politiques, le fit engager à se rendre à l'armée d'Italie pour y peindre des batailles; mais il ne put consentir à s'éloigner de Paris. La conclusion du traité de Campo-Formio, ayant ramené à Paris le général en chef de l'armée d'Italie, il désira voir David et pria Lagarde, secrétaire du Directoire, de l'engager à dîner en même temps que lui. David, comme tout le monde, était curieux d'entretenir le vainqueur de l'Italie; il voulait de plus le remercier de l'offre, qu'il lui avait faite, de venir cher-

cher un refuge dans son armée. Le général lia promptement conversation avec le peintre et il fut question de faire son portrait. David dit : « Je vous peindrai l'épée à la main sur le champ de bataille. — Non, répondit le général, ce n'est plus avec l'épée que l'on gagne les batailles; je veux être peint calme, sur un cheval fougueux. » David n'eut donc par suite qu'à exécuter l'idée que lui avait suggérée un grand génie. Cependant cette conversation n'eut pas d'effet alors; mais, plusieurs années ensuite, après la bataille de Marengo, David fit ce beau portrait de Bonaparte à cheval gravissant le mont Saint-Bernard (n°. 149). L'original, pris à Saint-Cloud en 1815, se trouve maintenant à Berlin; il en existe une copie en Espagne, une autre appartient au gouvernement et a été vue pendant long-temps dans la bibliothèque des Invalides.

Pour faire ce portrait, David avait interrompu son tableau de Léonidas au passage des Thermopyles; mais il ne put le reprendre immédiatement, puisque l'empereur lui ordonna quatre tableaux, dont il exécuta seulement les deux premiers; le couronnement et la distribution des aigles. Le peintre assista à la cérémonie, prépara un croquis sur le lieu même, et, immédiatement après, une esquisse qui le guida pour son grand tableau. La première année fut ensuite employée à prendre les portraits des personnages qui, ayant figuré dans cette cérémonie, devaient y être représentés. Ce ne fut pas une des moindres difficultés que celle de satisfaire les prétentions de chacun. Tous voulaient être placés sur les premiers plans, souvent même choisir leur attitude. L'ambassadeur ottoman, au contraire, ne voulait pas être placé dans une *mosquée* chrétienne, et s'opposait également à ce qu'on fît son portrait.

Trois années se passèrent avant que ce grand travail fût terminé; mais enfin le peintre alla lui-même annoncer à l'empereur qu'il avait rempli sa tâche. Aussitôt un jour fut choisi

pour aller voir le tableau contre lequel il s'élevait déjà quelques critiques, et cependant le public n'avait pas encore été admis à le voir. On reprochait surtout au peintre d'avoir représenté le couronnement de Joséphine et non celui de Napoléon. Mais l'empereur, après avoir examiné le tableau dans toutes ses parties, dit : « C'est bien, très-bien, David, vous avez deviné toute ma pensée ; vous m'avez fait chevalier français. Je vous sais gré d'avoir transmis aux siècles à venir la preuve d'affection, que j'ai voulu donner à celle qui partage avec moi les peines du gouvernement. » Puis, après un instant de silence, l'empereur fit deux pas en avant, se plaça vis-à-vis du peintre, et, levant son chapeau, il s'inclina et dit d'une voix très-élevée. « David, je vous salue. » Ému de cet hommage inattendu, le peintre répondit : « Sire, je reçois votre salut au nom de tous les artistes, heureux d'être celui à qui vous daignez l'adresser. »

Si nous avons omis de parler d'un grand nombre de portraits que fit David, nous devons au moins citer le portrait du pape Pie VII, qui fut admiré à l'égal du portrait de Van-Dyck.

Ce ne fut qu'en 1811 que David reprit son tableau de Léonidas aux Thermopyles ; ouvrage abandonné depuis près de huit ans, et il le termina avec une rapidité peu ordinaire. Il voulut, dans ce grand travail, surpasser tous les peintres d'histoire qui l'avaient précédé, et ce tableau devint en effet son chef-d'œuvre.

David avait atteint l'âge de soixante-sept ans, il devait s'attendre à terminer paisiblement sa carrière, quand, en 1816, une loi vint le forcer à s'expatrier à cause des opinions qu'il avait émises, vingt-trois années auparavant. Il partit donc précipitamment pour Bruxelles, où il resta, malgré les pressantes sollicitations que lui fit faire le roi de Prusse pour aller résider à Berlin.

Son âge n'était pas encore celui de l'oisiveté, aussi pen-

dant son exil il mit le temps à profit, et fit d'abord le portrait en pied du général Gérard ; puis l'Amour quittant Psyché au lever de l'aurore ; ce tableau ne fut pas aussi goûté que les précédents. En 1824, David voulut encore reprendre la palette, il fit un grand tableau, représentant Mars désarmé par Vénus et les Grâces. La réputation du peintre attira une grande foule pour l'admirer, lors de son exposition à Paris ; cependant on y sentait la vieillesse de l'auteur.

Les artistes français, voulant donner un témoignage de reconnaissance à celui qui avait été leur maître, résolurent de faire frapper une médaille en son honneur. M. Galle fut chargé de la graver, et M. Gros fit le voyage de Bruxelles, pour la lui offrir au nom de tous ses élèves.

La santé de David s'affaiblissait depuis quelque temps, lorsqu'en 1825 il tomba malade ; mais la force de son tempérament le ramena à la santé, il se remit à peindre et fit un tableau de la colère d'Achille ; mais ce travail le fatiguait, et on l'a entendu dire à ceux qui venaient visiter son tableau : « voilà mon ennemi ; c'est lui qui me tue. » En effet, il n'avait encore terminé que les principales figures, lorsqu'il éprouva une rechute, et mourut le 29 décembre 1825, âgé de soixante-dix-sept ans.

David en mourant laissa une fortune assez considérable pour assurer un sort à ses domestiques, sans faire de tort à ses enfans. Son corps fut déposé à Sainte-Gudule, mais on n'a pu encore obtenir sa translation en France. Le cortège qui accompagna ses funérailles fut nombreux et composé des Français et des Belges les plus distingués dans les différents états de la société.

David a peint quarante grands tableaux et quarante-quatre portraits en pieds ou en buste. Ses élèves ont été très-nombreux, on doit citer parmi eux Girodet, Gérard, Guérin, Hennequin, Ingre et Mauzaisse.

HISTORICAL AND CRITICAL NOTICE

OF

JACQUES LOUIS DAVID.

Distinction in the fine arts rarely leads to any other species of eminence; yet two striking exceptions to this remark oecr in the history of painting : in the XVII. century Rubens, the chief of the flemish school, was appointed to represent his sovereign, and defend the interests of his country, at the court of the Duke of Mantua, and afterwards at that of Charles I. of England; and at the close of the XVIII. century, David, the founder of the new french school, was elected a member of the National Convention : an assembly not less famous for the executions, by which it deluged France with blood, than for the victories obtained, by armies hastily organised, over the veteran troops of Europe.

Jacques Louis David was born in Paris, in 1748. He lost his father when only ten years of age; and his youth was not happy. His passion for the art in which he attained eminence, led him to neglect every other pursuit; and occasioned frequent altercations with his mother, who wished him to become an architect. But his pertinacity triumphed over all opposition, and his mother, at length, ceased to thwart his

inclinations. Absolute in his principles, of an invincible energy of character, and eager for fame, young David was conscious of ability to make his name illustrious: but he had as yet received no lessons but the inspirations of his own genius, and he needed a master to direct his efforts. His mother was desirous of placing him under the care of his relation, Boucher; but that artist's advanced age obliged him to decline the charge, and it was confided to Brenet, a painter of little reputation, but distinguished as a teacher: but David soon felt the necessity of quitting the routine then followed, and resorted to Vien, who had opened a new path to the french school, by recalling it to the study of nature and antiquity.

After examining some of his drawings, Vien advised him to begin painting immediately. In 1772, without consulting his master, he became a competitor for the great prize; and the Academy were inclined to award it to him; but his master objected, and he obtained only the second palm. He made another fruitless attempt in 1773, and again in 1774. Deeply chagrined by what he considered as the injustice of the academy, he resolved to starve himself to death; but Sedaine and Doyen, with others of his friends, suspecting his intention, after he had shut himself up in his chamber succeeded in calming his agitation, and rekindling his hopes.

At length, in 1775, David obtained the great object of his ambition, the prize which entitled him to admission to the School of Rome: the subject of the trial was Antiochus and Stratonice. But instead of being animated by this success, he was alarmed at the idea of further competition with protected rivals, and renounced the intention of going to Rome: he resumed it however, on learning that his master was appointed director of the school, and wished that he should accompany him.

On the young painter's arrival in the Metropolis of the

Arts, a view of the chefs-d'œuvre of grecian sculpture, and of the pictures of Raphael and Michael Angelo, soon made him sensible of his own inferiority, and of the necessity of continuing, the reform begun by Vien: « I am determined, said he, to give my pictures such a stamp of antiquity, that if an Athenian should come to life, he would think they had been painted by a Grecian ». By visiting in succession the churches and palaces of Rome, and copying whatever appeared worthy of attention, he composed five large volumes of studies, which furnished him materials during his life.

But these occupations did not prevent his engaging in more serious undertakings: it was at Rome that he composed his picture of the Plague at Jaffa, which shews some traces of the prevailing affectation, but which is characterised by truth and grandeur of expression; and also the study of the Old Man and his guide, which he made use of in his Belisarius, after his return to France in 1780.

As soon as David was fixed in Paris, a crowd of young artists resorted to him for instruction, and the government assigned him lodgings, and a painting-room, in the Louvre: in this school were formed masters, whose works are an honour to their country.

The fitting up of his lodgings necessitated David's becoming acquainted with M. Pecoul, the director of the Louvre; and he now recollected that, before leaving Rome, he had received from the architect's son, a letter of introduction to his father, expressing the hope of their becoming brothers: his neglecting to deliver it was excused by the worthy father, who spared him the pain of formal proposals, by telling him that he meant to give him his daughter; and invited him to sup, the same evening, with his Family.

Soon after his marriage with Mlle. Pecoul, David paint-

ed two pictures from the story of Hector, one of which procured him admission to the Academy. The seal thus set to his reputation was far from relaxing his exertions; and he set out a second time for Rome, accompanied by his wife and one of his pupils, young Drouais. It was on the spot where the action took place, that he finished his picture of the Horatii, a work in the highest degree remarkable for the simplicity and nobleness of the attitudes, and for its resemblance to the antique. When this picture was exhibited at Rome, the crowd of spectators was immense, and the tribute of applause unanimous. The old Prince of the Roman Academy, Pompey Batoni, particularly, was earnest in his commendations. The Pope, also, desired to see it, and had it intimated to the artist, that he wished it should be sent to the Vatican; but it had been painted for the king, and was conveyed to France before his curiosity could be gratified. David himself soon after left Rome. On his arrival in Paris, his picture excited the same enthusiasm as in Italy: the old taste was abandoned; for the character revealed by this performance: the artists generally imitated it; and furniture, costumes and drapery, assumed a new style. A few slaves of routine endeavoured to stem the torrent, and won to their interest. M. d'Angiviller, director general of the public buildings, who made some objections to receiving the picture, on the ground that it exceeded the prescribed dimensions.

David's next works were; Paris and Helen, for the king's brother (the count d'Artois); the death of Socrates, for M. Trudaine; et Brutus returning home, after pronouncing sentence on his Sons, for the king. In 1790, he presented the Constituant Assembly his picture of Louis XVI. swearing fidelity to the Constitution; and soon after began the vast composition, which was never finished, of the oath in the *Jeu de Paume* (tennis-court).

The spreading vortex of the revolution drew David from his customary occupations, and bore him into the midst of the faction which then ruled the state : under the Convention, he exercised a dictatorial power in the arts. We abstain from following him through this period of his life : suffice it to say that, on the 29th. of March 1793, he presented the National Convention his picture of the last moments of Michel Lepelletier; and on the 11th. of october of same year, announced the termination of his death of Marat.

As David had shared the opinions of Marat and Robespierre, he was suspected and imprisoned, when their party fell : but he recovered his liberty, by the amnesty of the 26th. of october, 1795, and returning to private life, devoted himself to the instruction of his pupils and to the culture of his art. During his detention he had made two sketches, one of which was that of his the battle of Romans and Sabines after the rape of Sabine women : as soon as he was at liberty, he began the execution of this magnificent work; which unites the utmost purity of design, with the ideal beauty of the ancient statues, and which put the finishing hand to the reputation of its author.

David was sometimes molested for his opinions, under the Directory. To rescue him from the turmoil of politics, Bonaparte invited him to join the army of Italy, and to paint its battles : but he could not be induced to leave Paris. After the commander in chief's return, he wished to see David; and requested Lagarde, the secretary of the Directory, to invite them to dine together at his house. David, like the rest of the world, was eager to become acquainted with the conqueror of Italy; and also desired an opportunity to thank him, for the offer of a refuge in his army. The general immediately entered into conversation with the artist; and something was said about painting his portrait. « I will represent you, said David, sword in hand, on the field of battle. »

« No, replied the general, it is not with the sword that battles are won; you must represent me sitting, calm and collected, on a fiery horse. » It only remained for the artist to realise the idea: but it was not till several years later, and after the Marengo, that he painted the beautiful portrait of Bonaparte on horseback, scaling the Alps. The original of this picture was taken from Saint-Cloud in 1815, and is now at Berlin; a copy of it exists in Spain; and another, belonging to the french governement, long adorned the library of the Invalids.

So paint this portrait David laid aside his Leonidas at Thermopylæ, and was unable, for some years, to resume it; as the emperor ordered him to compose four large pieces, two only of which, Coronation, the and the Distribution of the Eagles, were executed. The artist was present at the coronation, and threw down, upon the spot, a hasty sketch; from which he immediately after made a regular design, that served in the composition of his picture. He spent the first year in painting the portraits of the persons who figured in the ceremony: nor was it among the least difficulties of his undertaking, to satisfy their various pretentions; all of them insisted on being placed in the fore-ground; and several, on choosing the irattitudes: the turkish ambassador, on the contrary, objected to being represented in a christian mosque, would not suffer his likeness to be taken at all.

David was three years employed on this great work: at length he had the satisfaction of announcing to the Emperor that it was finished; and a day was forthwith appointed to visit it. It was already an objet of criticism, though it had not yet been exposed in public: the artist was particularly reproached with having represented the coronation of the Empress, rather than that of the Emperor. But the Emperor himself was of a different opinion; after viewing the picture he said to David: « Right, David! right! you have divined my

thoughts; you have made a french cavalier of me; and I thank you for transmitting to future ages, the proof of affection which it was my object to give her, who shares with me the anxieties of government. » After a few moments' silence, he advanced a step or two, and placing himself opposite to the artist, lifted his hat from his head, et inclining his body, said with a raised voice : « *David, je vous salue.* » (David, I salute you). Moved by this unexpected hommage, David replied : « Sire, I receive your salutation in the name of all the artists, and am happy in being the one to whom you deign to address it. »

We have not spoken of the numerous portraits painted by David, but we must not omit to mention that of pope Pius VII, which was considered, as equal to the finest portraits of Vandyck.

In 1811, after an interval of eight years, David resumed the painting of his Leonidas, and finished it with more than wonted dispatch. It was his aim, in this great work, to eclipse all the preceding efforts of the art; and it must he allowed to be, at least, his own master-piece.

The great artist had now reached the age of sixty seven, and might reasonably hope to end his days in peace, when, in 1816, he was driven from his country, by a law, which punished him for opinions expressed twenty three years before: he precipitately withdrew to Brussels, and remained there, notwithstanding the king of Prussia's invitations to fix his residence in Berlin.

His age was not yet such as to forbid exertion, and in his exile, he painted the full-length portrait of general Gerard, and a picture of Cupid taking leave of Psyche, at the appearance of Aurora: this last production was less relished than his preceding works. In 1824, he once more essayed his genius in a large picture of Mars desarmed, by Venus and the Graces: his reputation drew crowds to admire,

his work when it was exhibited in Paris; but the effects of age were visible in its execution.

At this period, the french artists, desirous of offering a testimony of gratitude, to one whom they acknowledged as their master, had a medal struck in his honour; it was engraved by M. Galle, and presented to David at Brussels, in the name of his pupils, by M. Gros.

David's health had, for some time, been declining, when he was seized with illness 1825. His constitution, however, surmounted the disease, and he began another large piece, the subject of which was the anger of Achilles: but exertion fatigued him, and he was heard to say, pointing to his canvass, that he should die by the hand of Achilles: and in fact he had hardly finished the principal figures, when he suffered a relapse, and died on the 29th. of december 1829, aged seventy seven. He left a fortune sufficient to afford a comfortable provision for his domestics, without injury to his children. His remains were deposited at Ste. Gudule, where they still lie, awaiting their translation to France. His obsequies were attended by a numerous train of the most distinguised persons, French and Belgians, of different orders of society.

David painted forty large pictures, and forty four portraits. Among his numerous pupils may be mentioned Girodet, Gerard, Guerin, Hennequin, Ingre and Mauzaisse.

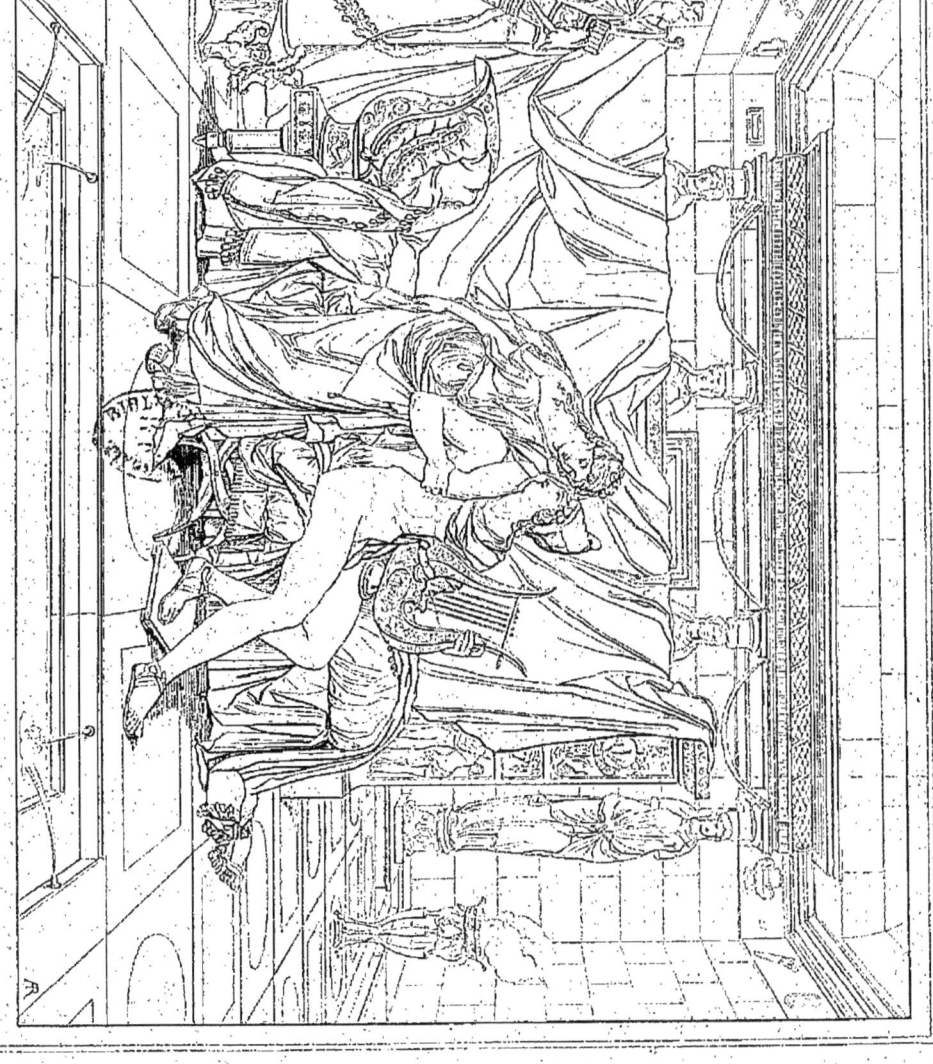

PARIS ET HÉLÈNE.

PÂRIS ET HÉLÈNE.

Après avoir long-temps vécu avec des bergers, Pâris quitta le mont Ida pour venir à la cour du roi Priam se faire reconnaître à ses parens. Ils l'avaient éloigné d'eux parce que l'oracle avait prédit que ce jeune prince serait cause de la ruine de Troie. En effet Pâris, envoyé à la cour de Ménélas, fut aimé de la belle Hélène, et il l'enleva. Cette violation des droits de l'hospitalité souleva toute la Grèce, et devint le signal de cette longue et malheureuse guerre à la suite de laquelle la ville de Troie fut saccagée.

David a représenté Hélène debout, appuyée nonchalamment sur l'épaule de Pâris; elle paraît entraînée par un sentiment de tendresse que son époux semble avoir augmenté par la mélodie de sa voix, jointe aux doux sons de sa lyre. Cette élégante composition est remarquable par la volupté et la grâce du couple amoureux. Le choix des accessoires est du meilleur style. La couleur est assez suave, mais elle manque de la vigueur que le peintre acquit par la suite. Ce tableau fut exposé au salon de 1789. Il avait été peint pour Mgr le comte d'Artois. Il en a été fait une gravure par G. Vidal.

Larg., 5 pieds 6 pouces; haut., 4 pieds 6 pouces.

PARIS AND HELENA.

After having dwelt a long time with some shepherds, Paris left Mount Ida to go to king Priam's court, and be recognised by his parents, who had kept him away from them, in consequence of the Oracle having predicted that this young prince would be the cause of the ruin of Troy. In fact, Paris, being sent to the court of Menelaus, was beloved by the beautiful Helena, whom he carried off. This violation of the rights of hospitality provoked all Greece, and became the signal of that long and fatal war, at the close of which Troy was destroyed.

David has represented Helena standing, carelessly leaning on Paris' shoulder: she appears fascinated by a sentiment of tenderness that her lover seems to have increased by the melody of his voice, combined with the sweet sounds of his lyre. This elegant composition is remarkable for the voluptuousness and grace of the amorous pair. The choice of the accessories is in the best style. The colouring is rather soft, but it wants in that vigour which the painter subsequently acquired. This picture was exhibited in the saloon of 1789. It had been painted for his Royal Highness the Comte d'Artois. There is an engraving of it by G. Vidal.

Width, 5 feet 10 inches; height, 4 feet 9 inches.

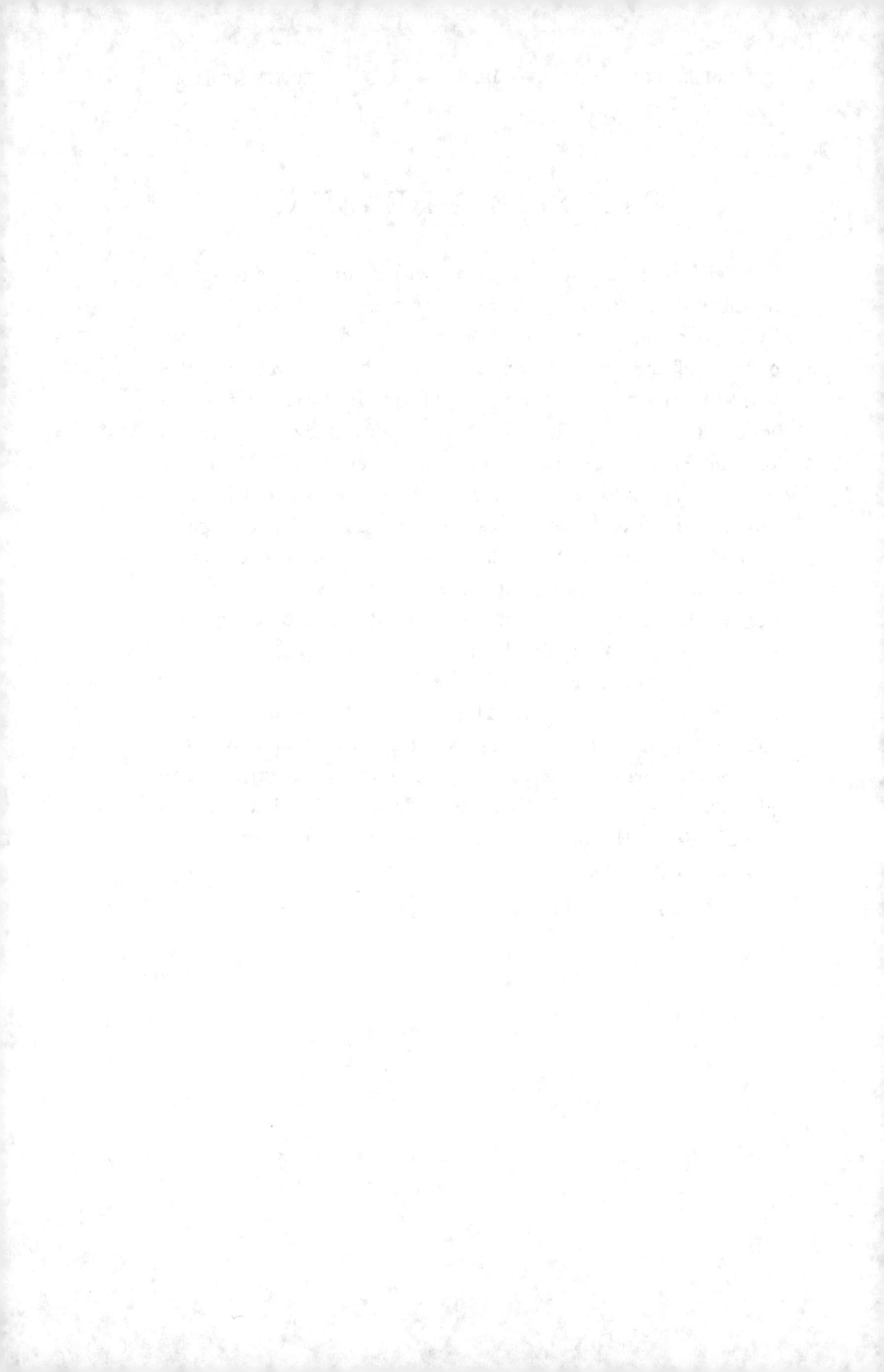

LÉONIDAS.

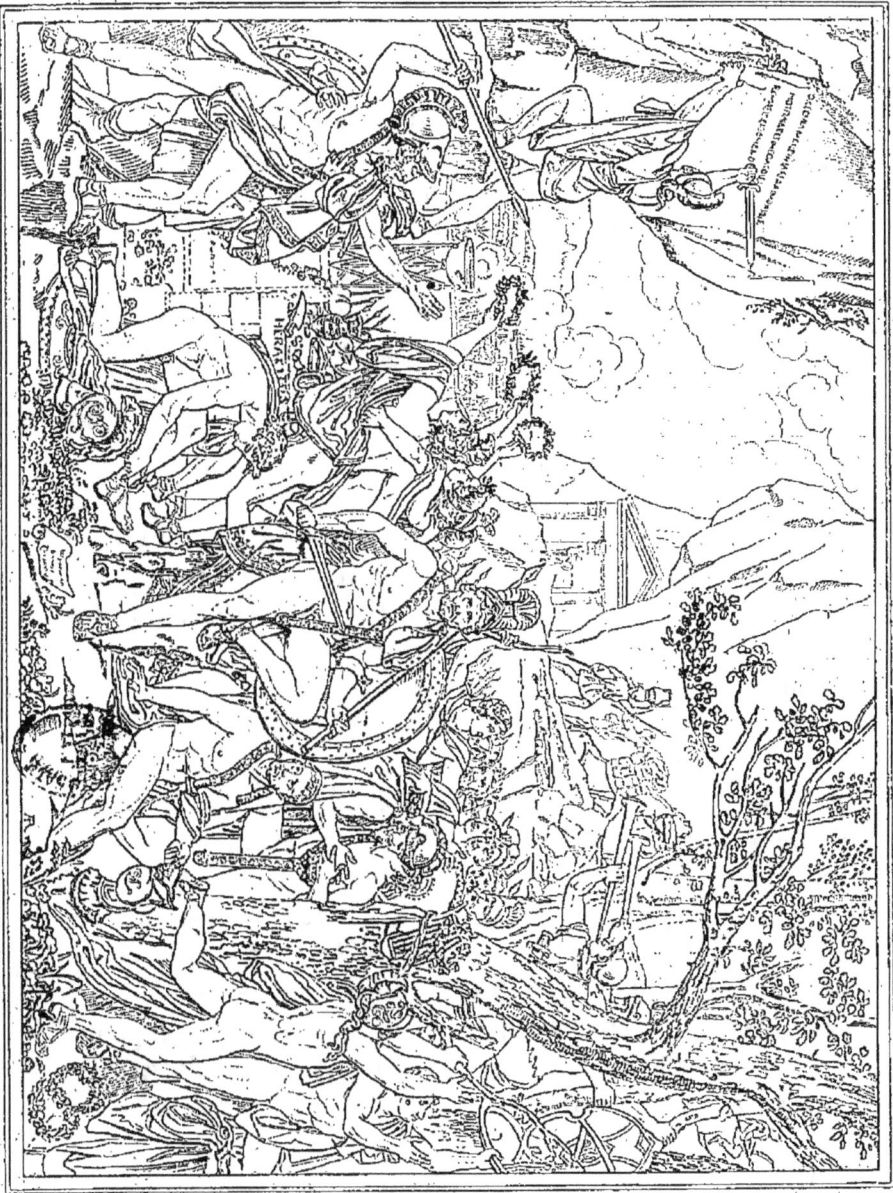

LÉONIDAS.

ÉCOLE FRANÇAISE. DAVID. MUSÉE FRANÇAIS.

LÉONIDAS.

On ne connait rien des premières années du règne de Léonidas, roi de Sparte, qui vivait 500 ans avant Jésus-Christ. Mais son nom est à jamais célèbre à cause du courage avec lequel il défendit le passage des Thermopyles, à la tête de 300 Spartiates, contre l'innombrable armée des Perses, sous la conduite de Xerxès. Hérodote rapporte que déjà deux fois les Perses avaient été repoussés malgré leur nombre; mais, ce jour-là, Léonidas et les Grecs, sachant bien qu'ils marchaient à une mort certaine, avancèrent jusqu'à l'endroit le plus large du défilé et le combat s'engagea.

Le peintre David a représenté Léonidas réfléchissant un instant au fort de la mêlée et se dévouant au sort qu'il ne peut éviter, ni pour lui, ni pour les braves qui l'ont accompagné. A gauche, sur le devant, on peut remarquer Eurytas qu'une grave ophtalmie avait forcé de s'éloigner du camp, et qui, ne pouvant encore supporter la lumière, se fit conduire au combat afin d'éprouver le même sort que ses compatriotes. Au-dessus de lui, on voit un des braves traçant sur le rocher cette inscription pleine de noblesse et de courage : PASSANT, VA DIRE AUX LACÉDÉMONIENS QUE NOUS REPOSONS ICI POUR AVOIR OBÉI A LEURS LOIS.

Ce tableau, peint avant l'année 1814, fait le plus grand honneur à David. Il est maintenant dans la grande galerie du Louvre. On y admire une belle composition, un dessin de la plus grande pureté, des expressions variées et sublimes; enfin une couleur vigoureuse, bien supérieure à celle de ses premiers tableaux. M. R.-U. Massard a fait, d'après ce tableau, une estampe fort estimée.

Larg. 16 p.; haut. 12 p.

FRENCH SCHOOL. DAVID. FRENCH MUSEUM.

LEONIDAS.

Nothing is known of the early part of the reign of Leonidas, King of Sparta, who lived 500 years B. C. But his name will ever be renowned for the courage he displayed in the defence of the Thermopylæ, being at the head of 300 Spartans only, against the innumerable hosts of the Persians led on by Xerxes. Herodotus relates, that, notwithstanding their numbers, the Persians had already been twice repelled: but, on this day, Leonidas and the Greeks, though perfectly aware of certain destruction, advanced to the widest part of the pass and then began the combat.

The painter David has represented Leonidas reflecting for a moment in the midst of the engagement, and devoting himself to the fate which he can avoid, neither for himself nor for the brave warriors who accompany him. On the left, in the fore-ground, Eurytas is discerned, who had been obliged, through a serious inflammation in his eyes, to quit the camp; but, who, although yet unable to bear the light, had caused himself to be led to the field, to share the fate of his fellow-countrymen. Above him, is seen one of the heroes tracing on the rock this noble and courageous inscription: TRAVELLER TELL THE LACEDEMONIANS THAT WE LIE HERE FOR HAVING OBEYED THEIR LAWS.

This picture does the greatest credit to David: it now is in the Grand Gallery of the Louvre. It presents a fine composition, the utmost correctness of drawing, varied and sublime expressions, and a vigorous colouring, far superior to that of his early pictures. R. U. Massard has engraved a very highly esteemed plate from this painting.

Width 17 feet; height 12 feet 9 inches.

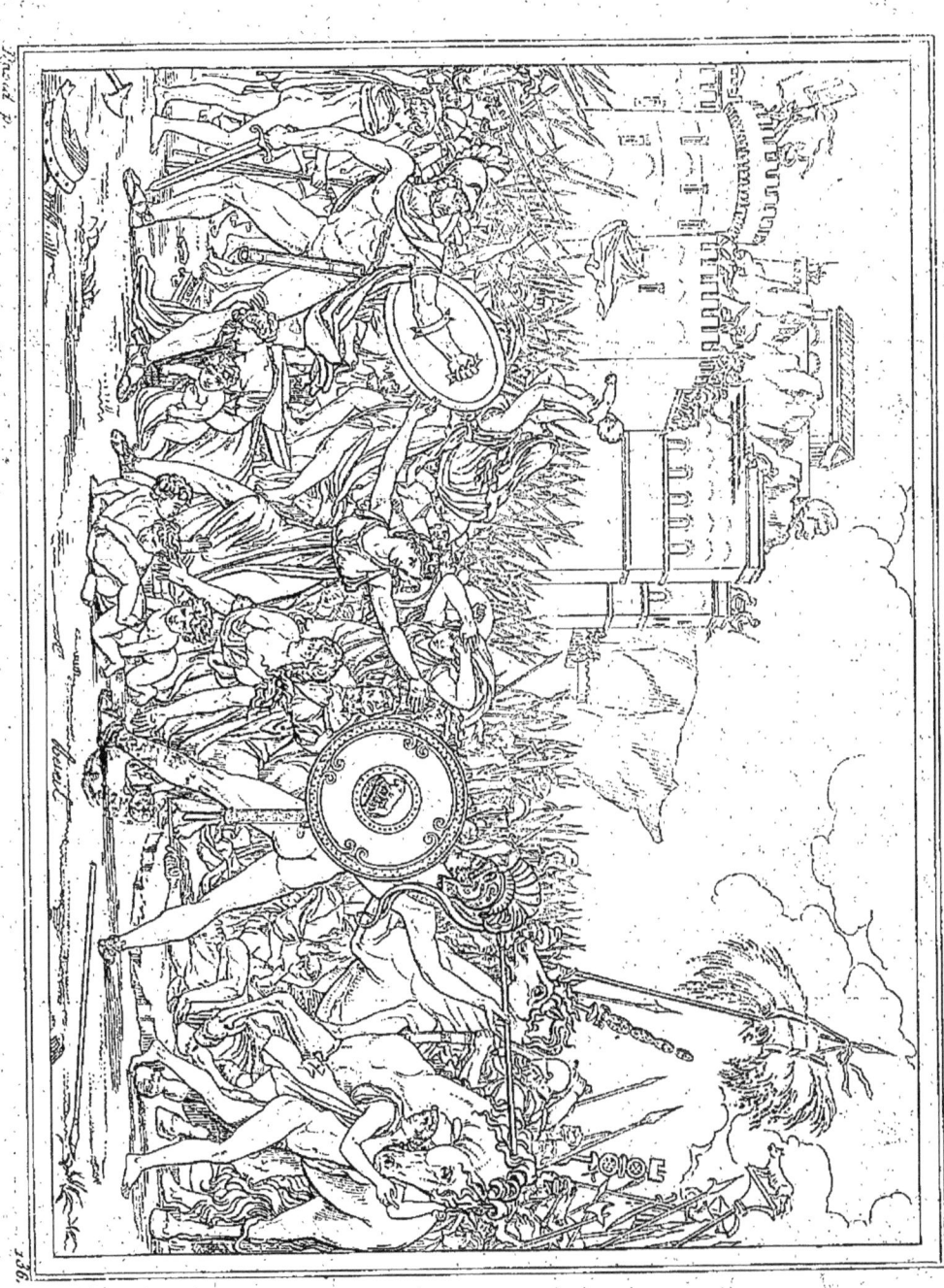

ROMULUS ET TATIUS.

ÉCOLE FRANÇAISE. DAVID. MUSÉE FRANÇAIS.

ROMULUS ET TATIUS.

Les Sabins ayant déclaré la guerre aux Romains s'étaient déja rendus maîtres de leur citadelle, et l'armée romaine avait fléchi : « Dans ce moment les Sabines, dont l'enlèvement avait allumé la guerre, accourent les cheveux épars, leurs vêtemens en désordre. La peur, si naturelle aux femmes, cédant à l'excès de leur douleur, elles osent se jeter au milieu d'une grêle de traits, se mettent en travers des deux armées, arrêtent les javelots, enchaînent la fureur. Tantôt s'adressant à leurs pères, tantôt à leurs maris, elles les conjurent de ne point ensanglanter leurs mains du meurtre affreux d'un beau-père ou d'un gendre, de ne point souiller d'un parricide le fruit de leurs entrailles, le sang de leurs enfans ou de leurs petit-fils. — Si l'alliance que vous avez contractée par nous, si notre hymen vous fait horreur, tournez contre nous votre ressentiment ; c'est nous qui causons les blessures et la mort de nos époux et de nos pères. Nous aimons mieux périr que d'avoir à pleurer toute la vie la perte d'un époux ou d'un père. — Tout à coup on se calme, on se tait : les chefs s'avancent pour conclure le traité ; et non seulement on signe la paix, mais des deux cités on n'en fait qu'une seule. »

David, en suivant le récit de Tite-Live, a mis comme épisode Tatius et Romulus séparés par Hersilie. Il faudrait un espace plus grand que celui auquel nous sommes astreints pour pouvoir parler de tout ce qu'il y a de beau dans ce tableau, et nous nous contenterons de dire que, sous le rapport de la composition et du dessin, on y trouve un grand talent.

La gravure de ce tableau a été faite par M. R.-U. Massard.

Larg., 19 pieds ; haut., 16 pieds.

ROMULUS AND TATIUS.

The Sabines having declared war against the Romans, were already masters of the citadel, and the roman army had given way : « At this moment the Sabine women, the carrying off of whom had caused the war, hastened thither, with dishevelled hair and disordered garments. Fear, so natural to women, yielding to the excess of grief, they boldly threw themselves into the midst of a shower of darts, and, placing themselves between the two armies, seized the spears and arrested the fury of the combatants. Alternately addressing their fathers and their husbands, they conjured them not to imbrue their hands in each other's blood; not to destroy their kindred, their offsprings, or their grand children. — If the alliances you have contracted through us, if our marriages excite your horror, turn your resentment against us; it is we who cause the wounds and deaths of our husbands and of our fathers. We would rather perish than have to deplore, for the remainder of our lives, the loss of our husbands or of our fathers. — Suddenly a calm and silence succeeded; the hostile chiefs approached to conclude a treaty, by which they not only signed a peace, but also united the two cities into one. »

David, by following the account of Titus-Livius, has represented by way of episode, Tatius and Romulus separated by Hersilia. It would require a greater space, than our limits admit of, to expatiate on all the perfections of this picture, we therefore merely observe, that it exhibits very great talent as to composition and design.

This picture has been engraved by M. R.-U. Massard.

Width, 20 feet 2¼ inches; height, 17 feet.

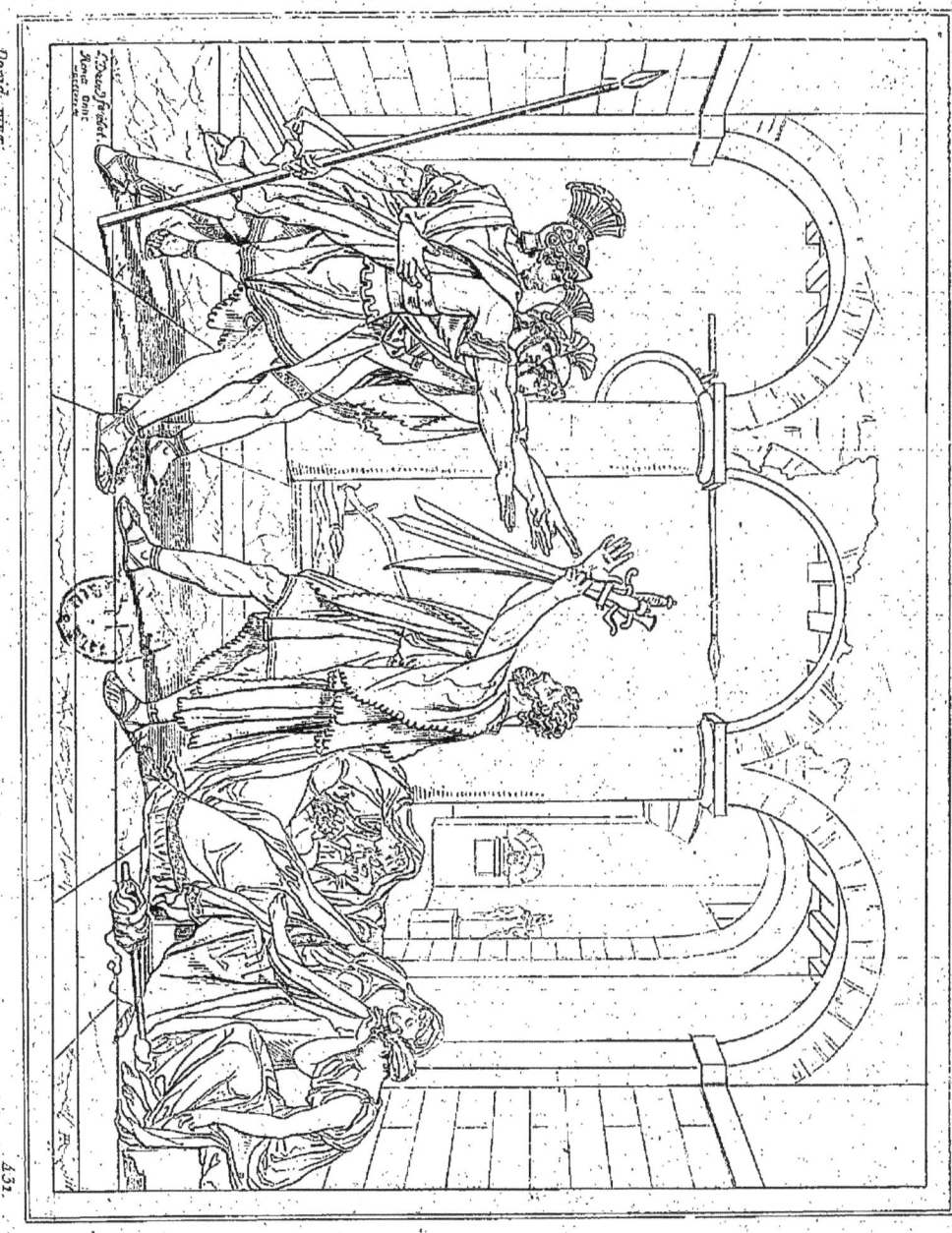

SERMENT DES HORACES.

L'histoire rapporte le détail du combat qui eut lieu entre les Horaces et les Curiaces; mais la scène représentée est ici une fiction inventée par le peintre; elle est au reste conforme aux mœurs du peuple guerrier. Le groupe des trois frères est noble et plein de vigueur : on croit les entendre prononcer le serment de vaincre ou de périr. La figure du père est moins fière; et, quoique l'on puisse rejeter sur son âge le peu d'assurance que l'on remarque dans sa pose, on se figure avec peine que ce soit là un des vieux soldats de Romulus.

Le groupe des femmes présente une variété d'expression aussi belle que touchante. La mère embrasse ses petits enfans qu'elle craint de voir orphelins. Sabine, femme de l'aîné des Horaces, ne peut cacher son émotion : l'inquiétude qu'elle ressent cause son évanouissement. Quant à Camille, un double motif vient émouvoir sa sensibilité; elle sent que le combat doit lui faire perdre ou ses frères ou son amant, et elle s'abandonne à la tristesse et aux larmes.

C'est au salon de 1784 que parut ce tableau; il fut accueilli par le public avec un enthousiasme extraordinaire et qui présageait ce que serait vingt ans plus tard la réputation du peintre David. Il est maintenant dans la grande galerie du Louvre; il a été gravé par Alexandre Morel.

Larg., 13 pieds 2 pouces; haut., 10 pieds 2 pouces.

FRENCH SCHOOL. DAVID. FRENCH MUSEUM.

THE OATH OF THE HORATII.

History has given the details of the combat between the Horatii and the Curiatii, but the scene represented here is a fiction invented by the artist : it is however conformable to Roman manners. The group of the three brothers is noble and full of life : we may fancy we hear them pronounce the oath, to conquer or die. The father's figure is less spirited, and although the want of boldness in his attitude may be attributed to his age, still it would be difficult to imagine him one of Romulus' old soldiers.

The group of the women presents a variety in the expression pathetically pleasing. The mother embraces her children whom she fears to see orphans. Sabina, the wife of the eldest of the Horatii, is unable to hide her emotion : the uneasiness she feels causes her to faint. As to Camilla a twofold motive excites her feelings : she is aware that the combat must deprive her, either of her brothers, or of her lover; and she gives herself up to sadness and tears.

It was in the Exhibition of 1784 that this picture appeared, it was received by the public with extraordinary enthusiasm presaging what twenty years later would be the reputation of the painter David. It is now in the grand gallery of the Louvre : it has been engraved by Alexander Morel.

Width, 14 feet; height, 10 feet 10 inches.

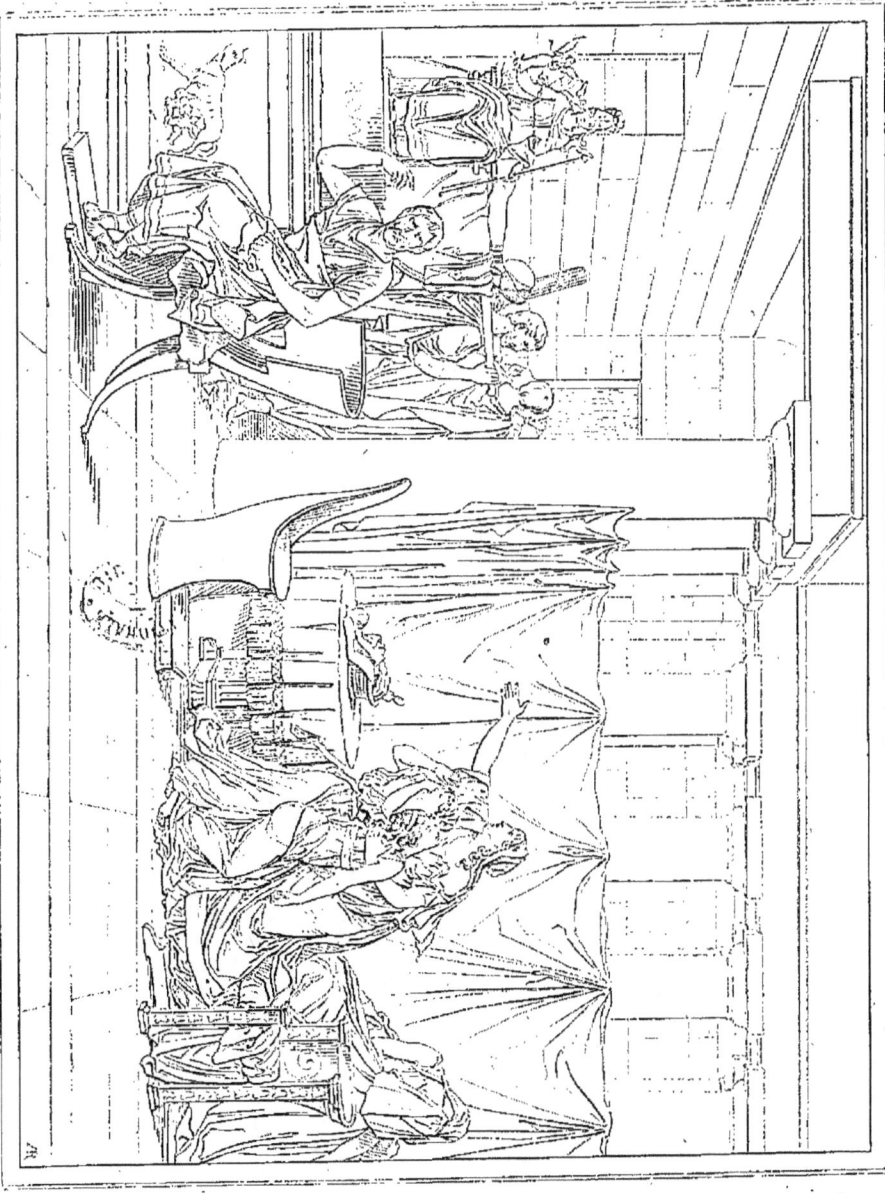

BRUTUS APRÈS LA CONDAMNATION DE SES FILS.

BRUTUS

VENANT DE CONDAMNER SES FILS.

Lorsque la violence de Tarquin contre Lucrèce eut déterminé les Romains à renverser leur roi, et que la ville eut adopté la forme républicaine pour son gouvernement, Brutus, beau-frère de Tarquin, et Collatin, le mari de Lucrèce, furent nommés consuls; mais, dans l'armée même un complot ayant été formé pour ramener l'ancien roi, les deux consuls eurent la douleur de voir sur la liste des conjurés, l'un ses neveux et l'autre ses fils. Collatin chercha à sauver ses neveux, tandis que Brutus condamna lui-même ses deux fils, et les fit exécuter en sa présence.

Rentré dans sa maison, la rigidité du consul devait naturellement faire place aux sentimens paternels. Cependant, assis aux pieds de la statue de Rome, Brutus est tiré de ses tristes réflexions par le bruit du convoi de ses fils, que l'on rapporte, pour les placer dans le tombeau de famille. A la vue de ces restes sanglans la femme de Brutus s'est levée de son siège; l'une de ses filles regarde avec effroi ce pénible spectacle, tandis que l'autre tombe sans connaissance dans les bras de sa mère.

Il fallait tout le talent de David pour bien rendre des caractères et des expressions si différentes. La figure de Brutus, placée dans l'ombre, offre des beautés sévères. Le groupe opposé quoique gracieux par la pose des figures, inspire également une peine profonde.

Ce tableau parut à l'exposition de 1789; il a été gravé depuis par Alexandre Morel.

Larg., 13 pieds; haut., 10 pieds.

FRENCH SCHOOL. DAVID. FRENCH MUSEUM.

BRUTUS

RETURNED FROM THE CONDEMNATION OF HIS SONS.

When the violence of Tarquin against Lucretia had determined the Romans to dethrone their King, and the City had adopted the Republican form of Government, Brutus, the brother in law of Tarquin, and Collatinus the husband of Lucretia, were named Consuls; but even in the army a conspiracy having been formed to recal the former King, the two Consuls had the misfortune to see on the list of the conspirators names, the one, those of his nephews, and the other, those of his sons. Collatinus endeavoured to save his nephews whilst Brutus condemned his two sons himself, and caused them to be executed in his presence.

Having entered his house, the severity of the Consul naturally gave way to paternal feelings, whilst seated at the feet of the statue of Rome, Brutus is at length roused from his sad reflections, by the noise which the funeral of his sons occasion, whom they are about to place in the family tomb. At the sight of their bleeding remains, the wife of Brutus has risen from her seat; one of her daughters looks with affright on this painful spectacle, whilst the other falls insensible into the arms of her mother.

All the talent of David was requisite to render completely, characters and expression so different. The countenance of Brutus placed in the shade, presents beauties of a severe kind. The opposite group by the attitudes of the persons, although beautiful, inspires at the same time profound melancholy.

This picture which appeared at the exhibition of 1789 has since been engraved by Alexander Morel.

Breadth, 13 feet 10 inches; height, 10 feet 8 inches.

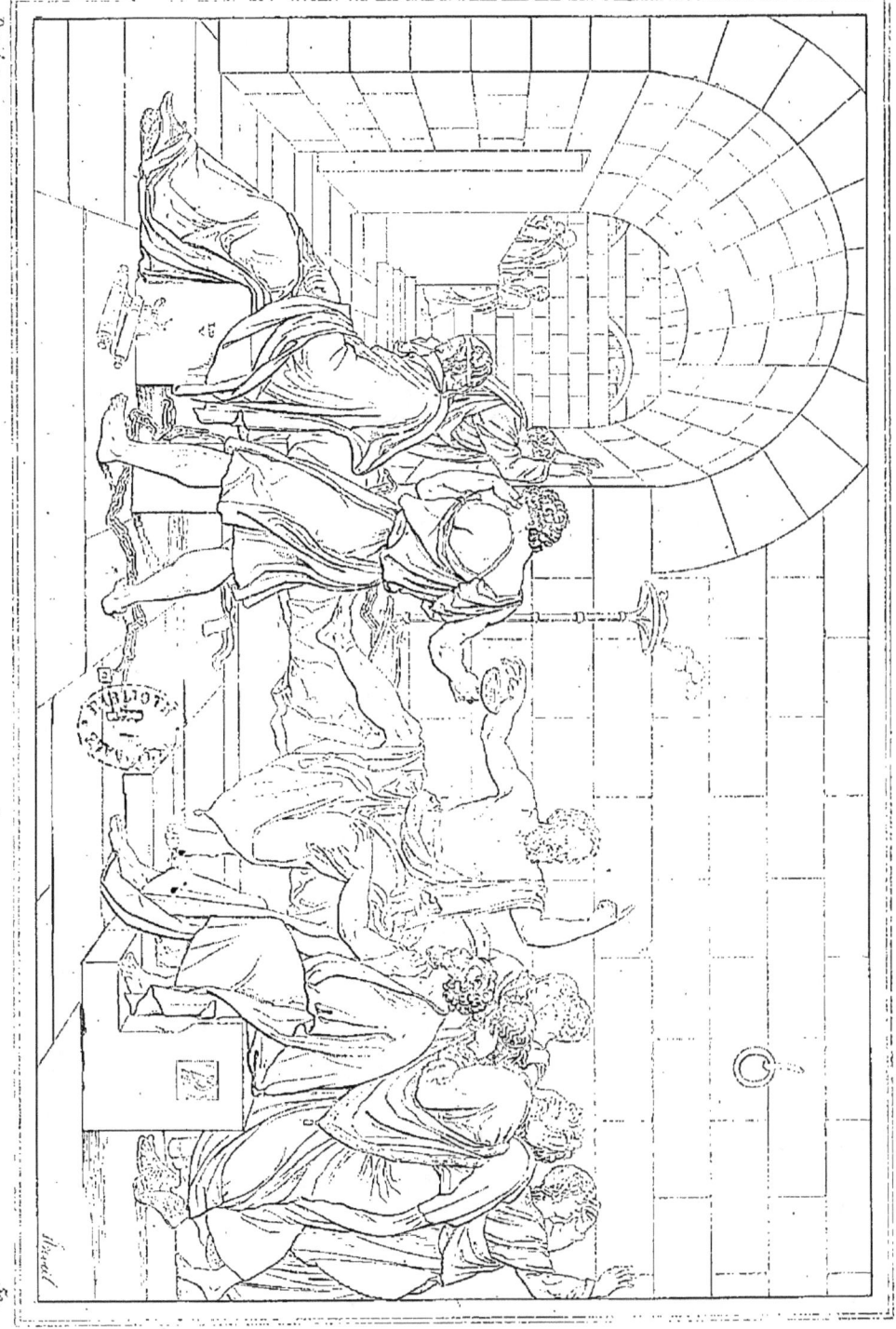

ÉCOLE FRANÇAISE. — L. DAVID. — CABINET PARTICULIER.

SOCRATE.

Fils d'un sculpteur d'Athènes, Socrate exerça d'abord cette profession, et on cite de lui un groupe des trois Grâces; mais il s'adonna ensuite à l'étude de la philosophie, et se distingua par la pureté de sa morale, la force de sa raison et la beauté de son esprit. Un de ses titres les plus glorieux est d'avoir eu pour disciples Alcibiade, Platon et Xénophon. Sa philosophie n'était ni sombre ni sauvage; il aimait la gaîté; il pensait que l'homme ne pouvait être heureux que par la justice, la bienfaisance et une vie pure. Son bonheur excita des envieux qui devinrent ses accusateurs. Anitus et Mélitus prétendirent qu'il professait l'athéisme, parce qu'il se moquait de la pluralité des dieux. L'aréopage, devant lequel il se défendit avec fierté, le condamna à boire la ciguë, et il périt à l'âge de 70 ans, 400 ans avant Jésus-Christ.

Lorsque ce tableau parut au salon de 1787, il fit grand honneur au peintre David, et contribua beaucoup à sa réputation. On admire l'intelligence avec laquelle il sut placer son exécuteur, qui, frappé de l'ascendant qu'a toujours la vertu, ne peut exécuter un jugement inique qu'en détournant les yeux de dessus la victime.

David fit ce tableau pour M. Trudaine; il appartient maintenant à M. Micault de Courbeton. Il a été gravé en 1802 par Massard père.

Larg., 4 pieds; haut., 3 pieds.

FRENCH SCHOOL. ———— L. DAVID. ———— PRIVATE COLLECTION.

SOCRATES.

Socrates, son of a sculptor of Athens, at first exercised that profession, and a group of the three Graces is attributed to him; but he afterwards devoted himself to the study of philosophy, and distinguished himself by the purity of his ethics, the strength of his reasoning, and the sublimity of his genius. One of his most glorious titles is derived from having had Alcibiades, Plato and Xenophon for disciples. His philosophy was neither gloomy nor misanthropic; he loved cheerfulness, and thought that man could be rendered happy only by justice, beneficence and a life of purity. His happiness excited against him envious men who became his accusers. Anitus and Militus maintained that he professed atheism, because he scorned the idea of a plurality of gods. The Areopagus, before whom he defended himself with dignity, condemned him to drink hemlock, and he perished in the 70th year of his age, 400 years before the christian era.

When this picture appeared at the exhibition of 1787, it reflected high honour upon the painter David, and contributed greatly to establish his reputation. A subject of general admiration is the skill displayed in the attitude given to the executioner, who, struck with the ascendancy which virtue always possesses, cannot carry into effect an unjust sentence, without turning his eyes from off his victim.

David painted this picture for M. Trudaine. It is now in the possession of M. Micault de Courbeton. An engraving was taken from it in 1802 by Massard senior.

Breadth, 4 feet 4 ¾ inches; height, 3 feet 3 ½ inches.

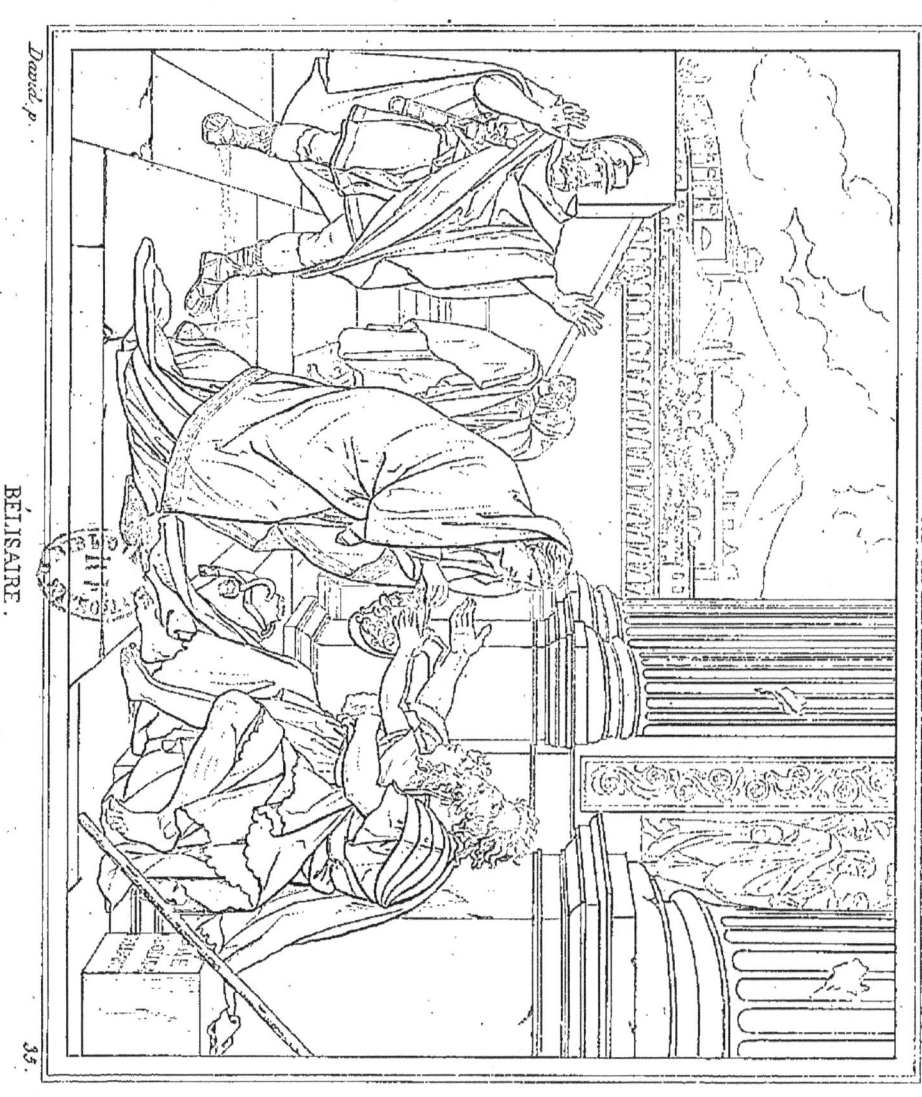

BÉLISAIRE.

ÉCOLE FRANÇAISE. L. DAVID. CABINET PARTICULIER.

BÉLISAIRE
DEMANDANT L'AUMONE.

Bélisaire, ce guerrier qui tant de fois avait conduit à la victoire les troupes de l'empereur Justinien, qui conclut avec Cabades une paix honorable, défit les Vandales, rentra vainqueur à Constantinople; Bélisaire, qui, après avoir conduit heureusement sa flotte sur les côtes de Sicile, s'empara de Catanes, de Syracuse, de Palerme, de Naples, et défit le successeur de Théodat; Bélisaire, qui refusa la couronne que lui offrirent les peuples qu'il avait vaincus, combattit Chosroès, roi de Perse, le mit en fuite, courut au secours de Rome contre Totila, roi des Goths, l'empêcha d'achever la destruction de la ville, et répara cette ancienne capitale du monde; Bélisaire, qui parvint à réprimer les factions, et reçut les bénédictions de tout le peuple de Constantinople; ce héros enfin, devenu la victime de la jalousie des grands, ou plutôt de la faiblesse d'un empereur méchant et cruel, réduit à l'état le plus déplorable, privé de la lumière, et obligé de mendier, présente un exemple terrible de l'inconstance de la fortune et de l'ingratitude des hommes.

David, en envoyant ce tableau de Rome à Paris, où il fut exposé au Salon de 1782, établit sa réputation, et fit faire aux arts un pas de plus dans la révolution que Vien venait de commencer. Il fit sentir qu'il fallait abandonner la route suivie jusqu'alors par les peintres de l'ancienne Académie, et mettre plus de pureté dans le dessin, plus de sévérité dans les costumes et plus de sagesse dans les accessoires.

Ce tableau a été gravé par M. Morel, élève de David.

Larg., 10 pieds; haut., 8 pieds.

FRENCH SCHOOL. — L. DAVID. — PRIVATE COLLECTION

BELISARIUS BEGGING ALMS.

Belisarius, that warrior who had so often led the emperor Justinian's troops to victory, who concluded an honourable peace with Cabades, defeated the Vandals, and returned triumphant to Constantinople; Belisarius, who, after having successfully led his fleets to the coasts of Sicily, made himself master of Catana, Syracuse, Palermo, Naples, and defeated the successor of Theodatus; Belisarius, who refused the crown which the nations he had vanquished offered him, who fought against Chosroes, king of Persia, routed him and hurried to the relief of Rome against Totila, king of the Goths, prevented him from achieving the destruction of the city and retrieved that ancient capital of the world; Belisarius, who succeeded in repressing faction and who received the blessings of the people in Constantinople; in fine, this hero fell a victim to the jealousy of the great, or rather to the weakness of a wicked and cruel emperor. Reduced to the most deplorable state, blind and obliged to beg, he presents a terrible example of the inconstancy of fortune and the ingratitude of man.

David, in sending this picture from Rome to Paris, where it was exhibited at the Salon in 1782, established his reputation, and advanced the fine arts a step further in the revolution that Vien had begun. He made it felt that it was necessary to forsake the route which had until then been followed by the painters of the old Academy, to put more purity into the drawing, more correctness into the costumes, and more knowledge into the accessories.

This picture has been engraved by M. Morel, a pupil of David.

Breadth, 10 feet 8 inches; height, 8 feet 6 inches.

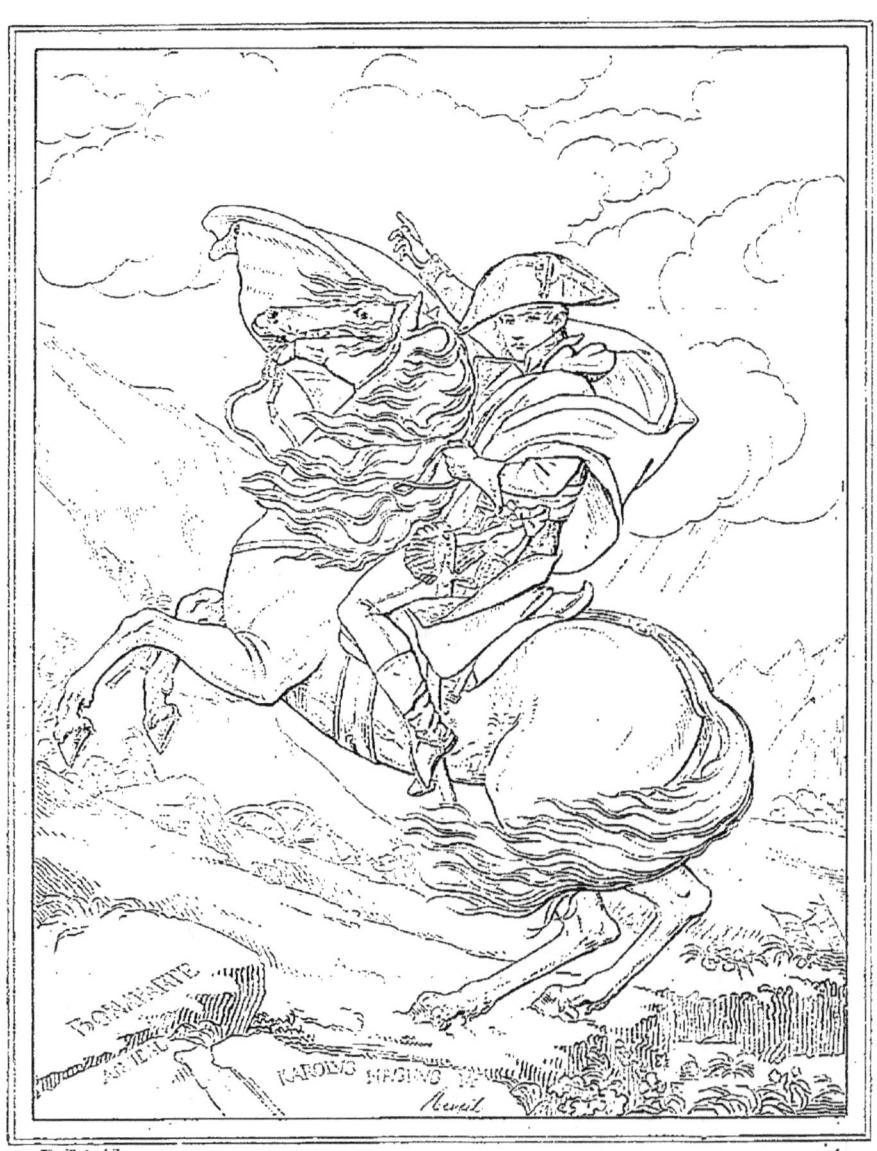

NAPOLÉON AU MONT ST BERNARD.

NAPOLÉON
AU MONT SAINT-BERNARD.

David, chargé de représenter un grand général, a trouvé moyen dans un simple portrait de faire un vrai tableau d'histoire.

Le premier consul, après avoir fondé une bibliothèque aux Invalides, voulut orner cette retraite de l'étude et donner à ces vieux guerriers un souvenir des victoires où ils s'étaient trouvés avec lui. Il ordonna donc à David de le peindre à cheval franchissant le grand Saint-Bernard.

Le 7 mars 1800, une armée de réserve de 60,000 hommes avait été organisée à Dijon, et du 16 au 29 mai elle traversa les Alpes avec ses bagages et son artillerie. Le général Marmont fit placer des canons dans des arbres creusés, et parvint ainsi à les hisser aux points les plus élevés par les sentiers les plus étroits. Il exécuta en peu de jours ce que le général Suvaroff n'avait pas osé entreprendre l'année précédente. L'armée pénétra ainsi par trois débouchés en Italie, et ne perdit que peu de soldats, quelques transports et une seule pièce de canon. Ce passage hardi ayant placé le nom du héros à côté de ceux d'Annibal et de Charlemagne, le peintre les a tracés tous trois sur la roche même.

Le cheval est magnifique; la figure est superbe et bien drapée, avec un manteau rouge : la couleur est plus vigoureuse qu'elle ne l'est ordinairement dans les travaux de ce peintre.

Il a été fait plusieurs copies de ce tableau qui a aussi été gravé et lithographié plusieurs fois.

Haut., 8 pieds 5 pouces; larg., 7 pieds 2 pouces.

NAPOLEON

AT MOUNT SAINT-BERNARD.

David, ordered to represent a great general, instead of a simple portrait has designed a truly historical picture.

The first consul, after having founded the library at the *Invalides*, was desirous of ornamenting that retreat for study, and of giving to his old warriors a representation which should continually present to their recollection, victories of which they with himself had been the heroes. He therefore ordered David to represent him on horse-back passing mount Saint-Bernard.

On the 7^{th} of March 1800, an army of reserve consisting of 60,000 men had been organized at Dijon, and between the 16^{th} and 29^{th} of May, it crossed the Alps with its baggage and artillery. General Marmont ordered the cannon to be placed in the hollow trunks of trees, and thus had them raised to the most elevated points by the narrowest paths. In the course of a few days he performed what general Suvaroff had not dared to undertake in the preceding year. In this manner the army penetrated by three openings into Italy, and lost very few soldiers, a few transports, and one cannon. This daring enterprise placed the name of the hero on the list with Hannibal and Charlemagne, and the artist has represented each of them upon the rock itself.

The horse is magnificent, the figure superb, and the drapery with a scarlet mantle well executed.

The colours are more striking than is usual in the works of this artist.

Several copies have been taken from this painting.

Height, 8 feet 11 inches; breadth, 7 feet 7 inches.

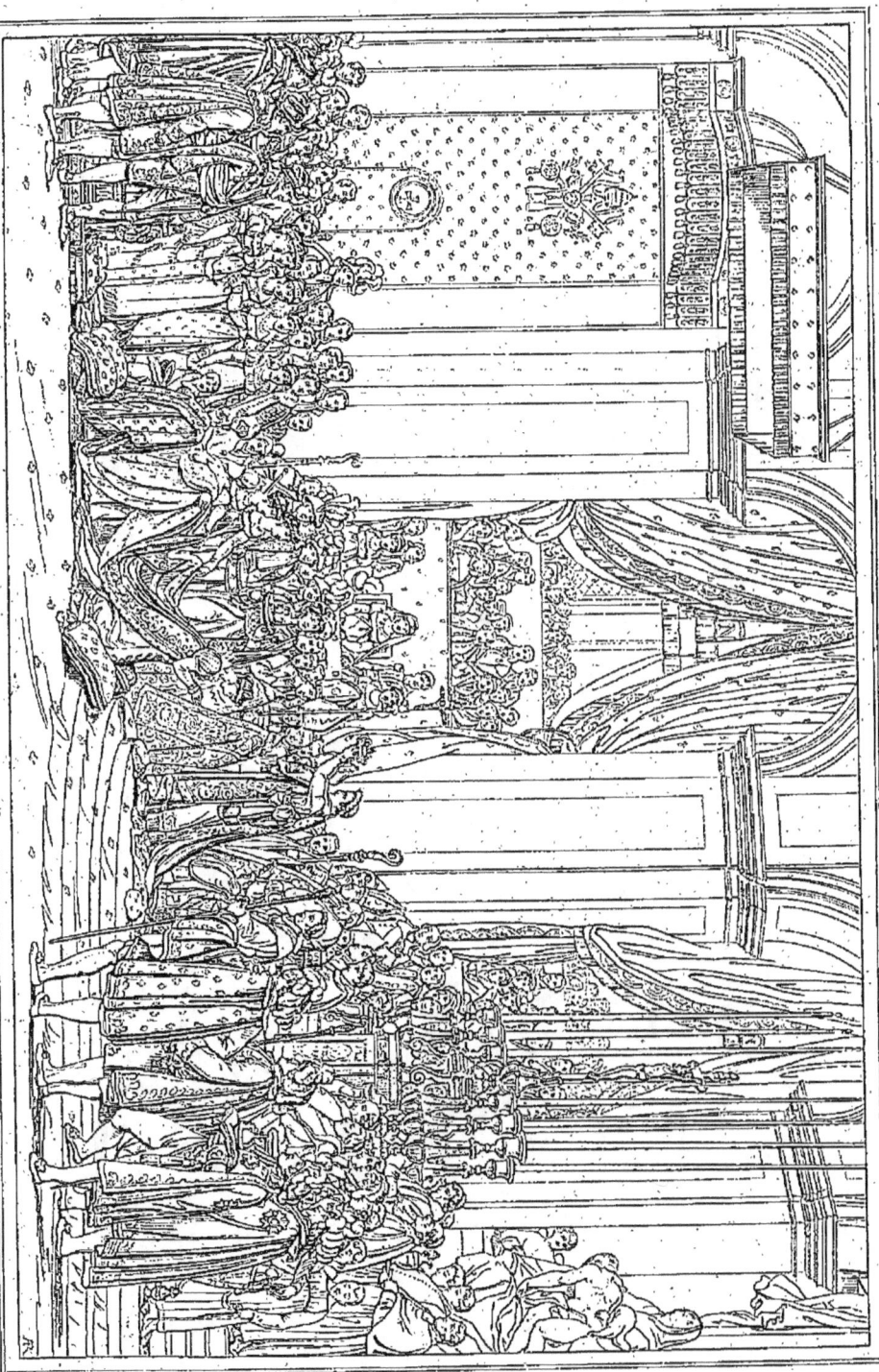

COURONNEMENT DE NAPOLÉON.

ÉCOLE FRANÇAISE. DAVID. MUSÉE FRANÇAIS.

COURONNEMENT DE NAPOLÉON.

Lorsque ce tableau parut, il fut désigné sous le titre vague *du couronnement*; et en effet, quoique destiné à rappeler le couronnement de Napoléon, l'épisode qu'il représente est le couronnement de Joséphine par Napoléon lui-même.

Après avoir été vu dans l'atelier de l'auteur, ce tableau fut exposé au salon de 1808, et le public, en admirant la beauté de cette vaste composition, y remarqua une couleur vigoureuse, que jusque-là David n'avait pas mis dans ses tableaux.

Au milieu est l'empereur debout, descendant de l'autel, et tenant une couronne qu'il va placer sur la tête de l'impératrice Joséphine qui est à genoux.

A la suite de l'impératrice se voient mesdames de La Rochefoucauld et de La Vallette, portant la queue de son manteau. Derrière l'empereur est le pape, ayant près de lui les cardinaux Caprara et Braschi, puis un évêque grec. Derrière et près de l'autel sont les ambassadeurs, parmi lesquels on remarque l'amiral Gravina, MM. de Cobenzel et Marescalchi. En avant du tableau, toujours à droite, sont placés les princes Le Brun et Cambacérès, Berthier et Talleyrand-Périgord.

Au milieu du tableau, derrière l'impératrice, se voit Joachim Murat; près de lui les maréchaux Serrurier, Moncey, Bessières, et le général d'Harville; un peu à gauche est l'archevêque de Paris assis, le général Junot, en uniforme de hussard, la reine de Naples, la reine de Hollande, puis les frères de l'empereur. Derrière eux les maréchaux Le Febvre, Kellermann, Pérignon et le général Duroc.

Dans la tribune inférieure est la mère de l'empereur, la maréchale Soult et Mme de Fontanges, puis MM. de Cossé-Brissac, de La Ville et de Beaumont. Dans la tribune supérieure on remarque le peintre David, debout et dessinant.

Larg., 31 pieds; haut., 19 pieds.

FRENCH SCHOOL.　　DAVID.　　FRENCH MUSEUM.

THE CORONATION OF NAPOLEON.

When this picture first appeared, it was designated by the vague title of the Coronation, and in fact, though intended to recal the Crowning of Napoleon, the episode represented in it, is the Crowning of Josephine by Napoleon himself.

After being shown in the author's *Atelier*, this picture was exhibited in the Saloon of 1808 and the public had an opportunity of admiring this vast composition and remarking a vigorous colouring which David had not till then produced in his pictures.

The Emperor is in the middle descending from the altar and holding a crown which he is on the point of placing upon the head of the Empress, who is kneeling.

In the suite of the Empress are Mesdames de la Rochefoucauld and de la Vallette bearing the train of her mantle. Behind the Emperor is the Pope, and near him the Cardinals Caprara and Braschi, also a Greek Bishop. Farther back, near the altar, are the Ambassadors among whom are discernible Admiral Gravina, Messrs. de Cobenzel and Marescalchi. In front of the picture, still to the right, are placed Princes Lebrun, Cambacérès, Berthier, and Talleyrand-Perigord.

In the middle of the picture, behind the Empress, stands Joachim Murat; near him are the Marshals Serrurier, Moncey, Bessières, and General d'Harville; a little to the left sits the Archbishop of Paris, and near him are General Junot in a hussar's uniform, the Queens of Naples and Holland, and then the Emperor's brothers : behind them are the Marshals Lefebvre, Kellerman, Perignon, and General Duroc.

In the lower gallery are the Emperor's mother, the wife of Marshal Soult, and Madame de Fontange, and behind them Messrs. de Cossé-Brissac, de La Ville, and de Beaumont. In the upper gallery stands David, the artist, who is sketching.

Width 33 feet; height 20 feet 2 inches.

NOTICE

SUR

MARTIN DROLLING.

Martin Drolling naquit en 1752 à Oberbergheim dans le département du Haut-Rhin.

Élève d'un peintre obscur de Schélestadt, il ne vint à Paris que fort tard, et, s'étant formé lui-même, il parvint avec peine à entrer à l'Académie, où il fut admis comme peintre de genre.

Il a fait beaucoup de petits tableaux recherchés par les amateurs, à cause du soin avec lequel ils sont exécutés, et aussi à cause de la vérité de leur effet.

Drolling père mourut à Paris en 1817, au moment où son tableau de l'intérieur d'une cuisine était justement apprécié au salon.

NOTICE

OF

MARTIN DROLLING.

Martin Drolling was born in 1752, at Oberbergheim in the department of the Haut-Rhin.

Being the pupil of a little known painter of Schelestadt, he came to Paris at a ripe age, and being formed but by himself, it was with some difficulty he got into the Academy, where he was admitted as a genus painter.

He has made several small pictures greatly valued by amateurs, on account of the care which they are performed with, as likewise of their true effect.

Drolling senior died at Paris in 1817, just at the time of his picture of the interior of a Kitchen being deservedly valued at the Muséum.

UNE CUISINE.

Ce petit tableau a été généralement apprécié, lorsqu'il parut au salon de 1817, et les amateurs se trouvaient alors partagés entre l'intérieur de la cuisine et celui de la salle à manger, du même auteur, qui faisait partie de la même exposition.

Rien n'est plus simple, mais aussi rien n'est plus vrai que la représentation de cet intérieur. Sans être arrivé au fini précieux des peintres hollandais, le peintre Martin Drolling s'est montré leur émule dans le brillant effet de clair-obscur qu'offre son tableau. Le rayon de lumière, qui arrive par la fenêtre, se répand sur le carreau et se réfléchit sur les ustensiles de la cuisine, ce qui produit un effet des plus piquans. Les figures sont spirituelles et animent cette peinture d'une manière fort agréable.

Larg., 2 pieds 6 pouces; haut., 2 pieds.

FRENCH SCHOOL. L. DAVID. PRIVATE COLLECTION

BELISARIUS BEGGING ALMS.

Belisarius, that warrior who had so often led the emperor Justinian's troops to victory, who concluded an honourable peace with Cabades, defeated the Vandals, and returned triumphant to Constantinople; Belisarius, who, after having successfully led his fleets to the coasts of Sicily, made himself master of Catana, Syracuse, Palermo, Naples, and defeated the successor of Theodatus; Belisarius, who refused the crown which the nations he had vanquished offered him, who fought against Chosroes, king of Persia, routed him and hurried to the relief of Rome against Totila, king of the Goths, prevented him from achieving the destruction of the city and retrieved that ancient capital of the world; Belisarius, who succeeded in repressing faction and who received the blessings of the people in Constantinople; in fine, this hero fell a victim to the jealousy of the great, or rather to the weakness of a wicked and cruel emperor. Reduced to the most deplorable state, blind and obliged to beg, he presents a terrible example of the inconstancy of fortune and the ingratitude of man.

David, in sending this picture from Rome to Paris, where it was exhibited at the Salon in 1782, established his reputation, and advanced the fine arts a step further in the revolution that Vien had begun. He made it felt that it was necessary to forsake the route which had until then been followed by the painters of the old Academy, to put more purity into the drawing, more correctness into the costumes, and more knowledge into the accessories.

This picture has been engraved by M. Morel, a pupil of David.

Breadth, 10 feet 8 inches; height, 8 feet 6 inches.

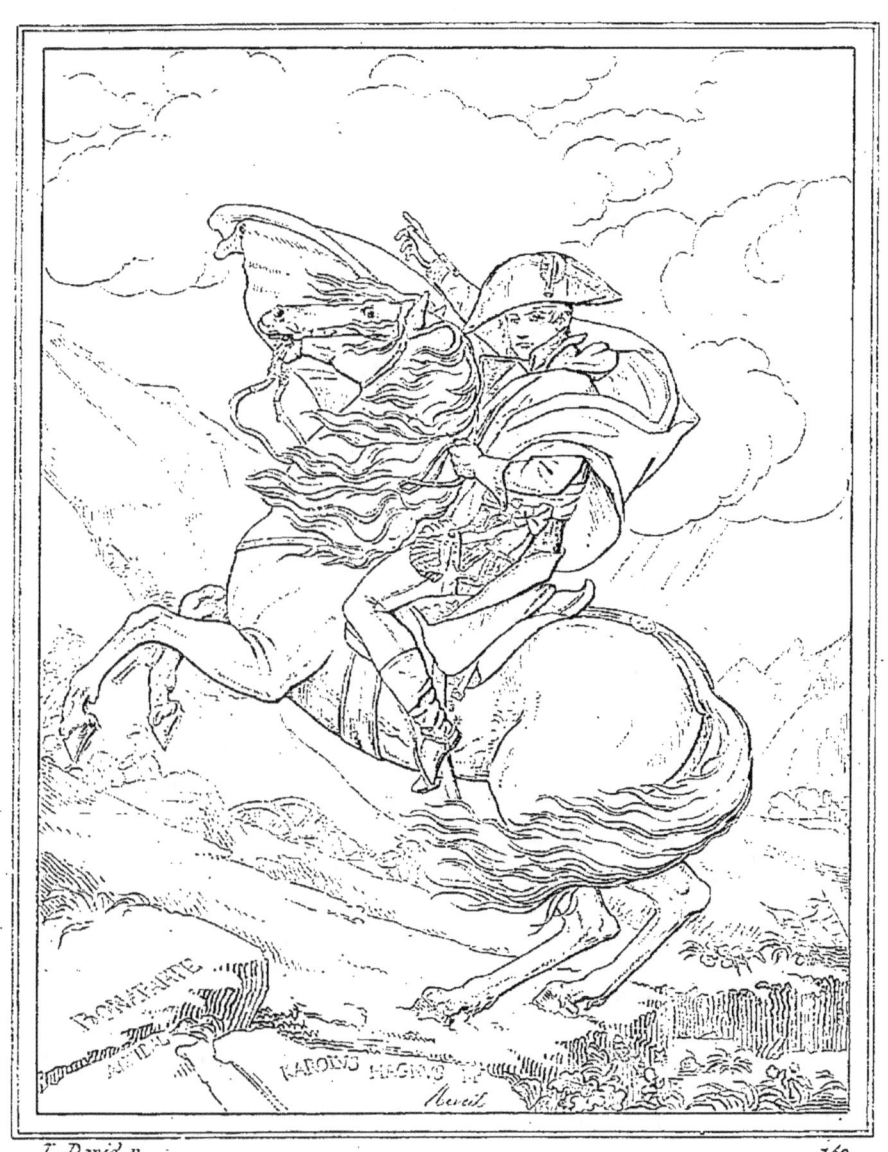

NAPOLÉON AU MONT St BERNARD.

NAPOLÉON

AU MONT SAINT-BERNARD.

David, chargé de représenter un grand général, a trouvé moyen dans un simple portrait de faire un vrai tableau d'histoire.

Le premier consul, après avoir fondé une bibliothèque aux Invalides, voulut orner cette retraite de l'étude et donner à ces vieux guerriers un souvenir des victoires où ils s'étaient trouvés avec lui. Il ordonna donc à David de le peindre à cheval franchissant le grand Saint-Bernard.

Le 7 mars 1800, une armée de réserve de 60,000 hommes avait été organisée à Dijon, et du 16 au 29 mai elle traversa les Alpes avec ses bagages et son artillerie. Le général Marmont fit placer des canons dans des arbres creusés, et parvint ainsi à les hisser aux points les plus élevés par les sentiers les plus étroits. Il exécuta en peu de jours ce que le général Suvaroff n'avait pas osé entreprendre l'année précédente. L'armée pénétra ainsi par trois débouchés en Italie, et ne perdit que peu de soldats, quelques transports et une seule pièce de canon. Ce passage hardi ayant placé le nom du héros à côté de ceux d'Annibal et de Charlemagne, le peintre les a tracés tous trois sur la roche même.

Le cheval est magnifique; la figure est superbe et bien drapée, avec un manteau rouge : la couleur est plus vigoureuse qu'elle ne l'est ordinairement dans les travaux de ce peintre.

Il a été fait plusieurs copies de ce tableau qui a aussi été gravé et lithographié plusieurs fois.

Haut., 8 pieds 5 pouces; larg., 7 pieds 2 pouces.

FRENCH SCHOOL. DAVID. FRENCH MUSEUM.

NAPOLEON
AT MOUNT SAINT-BERNARD.

David, ordered to represent a great general, instead of a simple portrait has designed a truly historical picture.

The first consul, after having founded the library at the *Invalides*, was desirous of ornamenting that retreat for study, and of giving to his old warriors a representation which should continually present to their recollection, victories of which they with himself had been the heroes. He therefore ordered David to represent him on horse-back passing mount Saint-Bernard.

On the 7th of March 1800, an army of reserve consisting of 60,000 men had been organized at Dijon, and between the 16th and 29th of May, it crossed the Alps with its baggage and artillery. General Marmont ordered the cannon to be placed in the hollow trunks of trees, and thus had them raised to the most elevated points by the narrowest paths. In the course of a few days he performed what general Suvaroff had not dared to undertake in the preceding year. In this manner the army penetrated by three openings into Italy, and lost very few soldiers, a few transports, and one cannon. This daring enterprise placed the name of the hero on the list with Hannibal and Charlemagne, and the artist has represented each of them upon the rock itself.

The horse is magnificent, the figure superb, and the drapery with a scarlet mantle well executed.

The colours are more striking than is usual in the works of this artist.

Several copies have been taken from this painting.

Height, 8 feet 11 inches; breadth, 7 feet 7 inches.

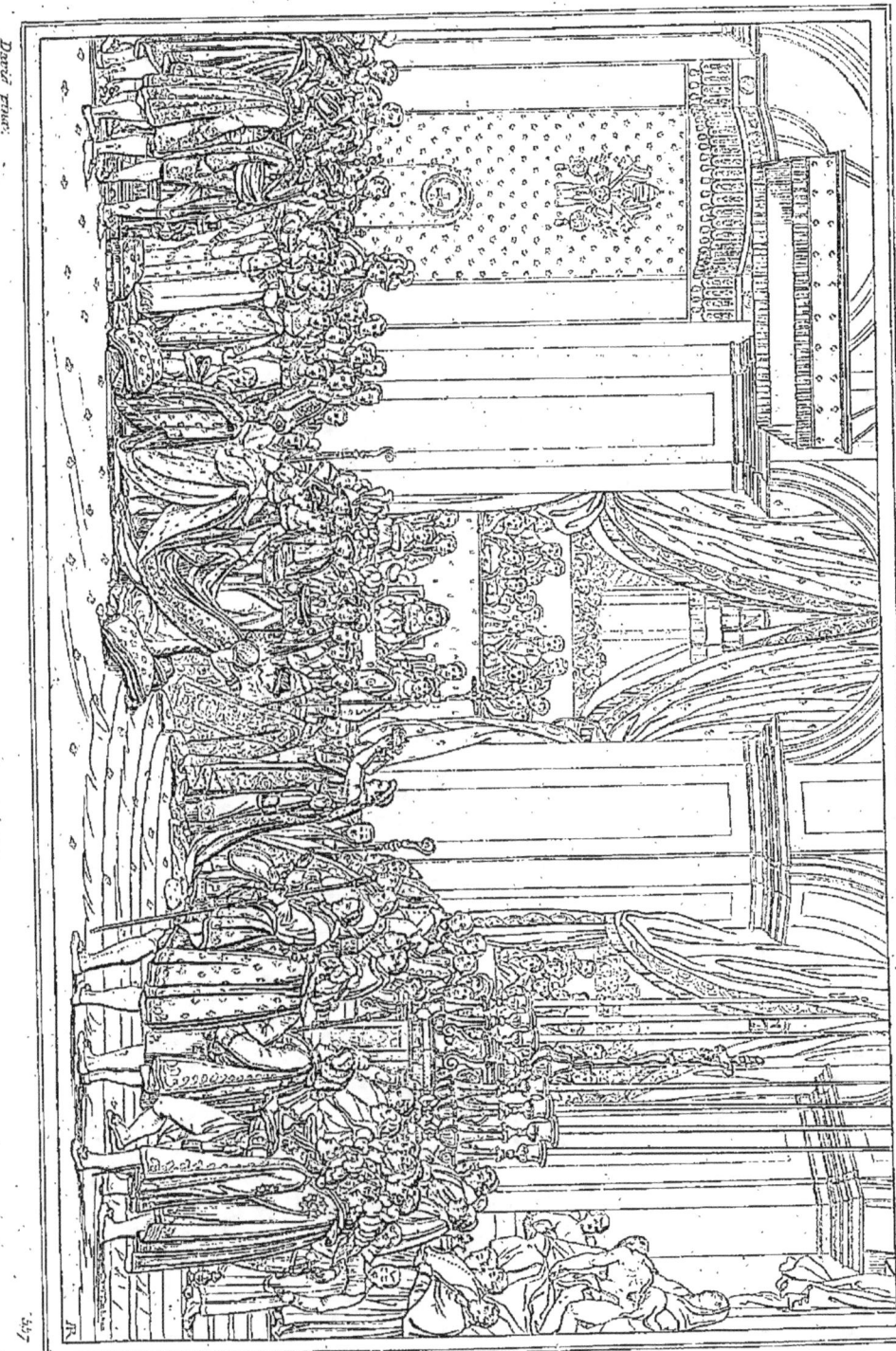

ÉCOLE FRANÇAISE. DAVID. MUSÉE FRANÇAIS.

COURONNEMENT DE NAPOLÉON.

Lorsque ce tableau parut, il fut désigné sous le titre vague *du couronnement*, et en effet, quoique destiné à rappeler le couronnement de Napoléon, l'épisode qu'il représente est le couronnement de Joséphine par Napoléon lui-même.

Après avoir été vu dans l'atelier de l'auteur, ce tableau fut exposé au salon de 1808; et le public, en admirant la beauté de cette vaste composition, y remarqua une couleur vigoureuse, que jusque-là David n'avait pas mis dans ses tableaux.

Au milieu est l'empereur debout, descendant de l'autel, et tenant une couronne qu'il va placer sur la tête de l'impératrice Joséphine qui est à genoux.

A la suite de l'impératrice se voient mesdames de La Rochefoucauld et de La Vallette, portant la queue de son manteau. Derrière l'empereur est le pape, ayant près de lui les cardinaux Caprara et Braschi, puis un évêque grec. Derrière et près de l'autel sont les ambassadeurs, parmi lesquels on remarque l'amiral Gravina, MM. de Cobenzel et Marescalchi. En avant du tableau, toujours à droite, sont placés les princes Le Brun et Cambacérès, Berthier et Talleyrand-Périgord.

Au milieu du tableau, derrière l'impératrice, se voit Joachim Murat; près de lui les maréchaux Serrurier, Moncey, Bessières, et le général d'Harville; un peu à gauche est l'archevêque de Paris assis, le général Junot, en uniforme de hussard, la reine de Naples, la reine de Hollande, puis les frères de l'empereur. Derrière eux les maréchaux Le Febvre, Kellermann, Pérignon et le général Duroc.

Dans la tribune inférieure est la mère de l'empereur, la maréchale Soult et M^{me}. de Fontanges, puis MM. de Cossé-Brissac, de La Ville et de Beaumont. Dans la tribune supérieure on remarque le peintre David, debout et dessinant.

Larg., 31 pieds; haut., 19 pieds.

FRENCH SCHOOL. DAVID. FRENCH MUSEUM.

THE CORONATION OF NAPOLEON.

When this picture first appeared, it was designated by the vague title of the Coronation, and in fact, though intended to recal the Crowning of Napoleon, the episode represented in it, is the Crowning of Josephine by Napoleon himself.

After being shown in the author's *Atelier,* this picture was exhibited in the Saloon of 1808 and the public had an opportunity of admiring this vast composition and remarking a vigorous colouring which David had not till then produced in his pictures.

The Emperor is in the middle descending from the altar and holding a crown which he is on the point of placing upon the head of the Empress, who is kneeling.

In the suite of the Empress are Mesdames de la Rochefoucauld and de la Vallette bearing the train of her mantle. Behind the Emperor is the Pope, and near him the Cardinals Caprara and Braschi, also a Greek Bishop. Farther back, near the altar, are the Ambassadors among whom are discernible Admiral Gravina, Messrs. de Cobenzel and Marescalchi. In front of the picture, still to the right, are placed Princes Lebrun, Cambacères, Berthier, and Talleyrand-Perigord.

In the middle of the picture, behind the Empress, stands Joachim Murat; near him are the Marshals Serrurier, Moncey, Bessières, and General d'Harville; a little to the left sits the Archbishop of Paris, and near him are General Junot in a hussar's uniform, the Queens of Naples and Holland, and then the Emperor's brothers: behind them are the Marshals Lefebvre, Kellerman, Perignon, and General Duroc.

In the lower gallery are the Emperor's mother, the wife of Marshal Soult, and Madame de Fontange, and behind them Messrs. de Cossé-Brissac, de La Ville, and de Beaumont. In the upper gallery stands David, the artist, who is sketching.

Width 33 feet; height 20 feet 2 inches.

NOTICE

SUR

MARTIN DROLLING.

Martin Drolling naquit en 1752 à Oberbergheim dans le département du Haut-Rhin.

Élève d'un peintre obscur de Schélestadt, il ne vint à Paris que fort tard, et, s'étant formé lui-même, il parvint avec peine à entrer à l'Académie, où il fut admis comme peintre de genre.

Il a fait beaucoup de petits tableaux recherchés par les amateurs, à cause du soin avec lequel ils sont exécutés, et aussi à cause de la vérité de leur effet.

Drolling père mourut à Paris en 1817, au moment où son tableau de l'intérieur d'une cuisine était justement apprécié au salon.

NOTICE

OF

MARTIN DROLLING.

Martin Drolling was born in 1752, at Oberbergheim in the department of the Haut-Rhin.

Being the pupil of a little known painter of Schelestadt, he came to Paris at a ripe age, and being formed but by himself, it was with some difficulty he got into the Academy, where he was admitted as a genus painter.

He has made several small pictures greatly valued by amateurs, on account of the care which they are performed with, as likewise of their true effect.

Drolling senior died at Paris in 1817, just at the time of his picture of the interior of a Kitchen being deservedly valued at the Muséum.

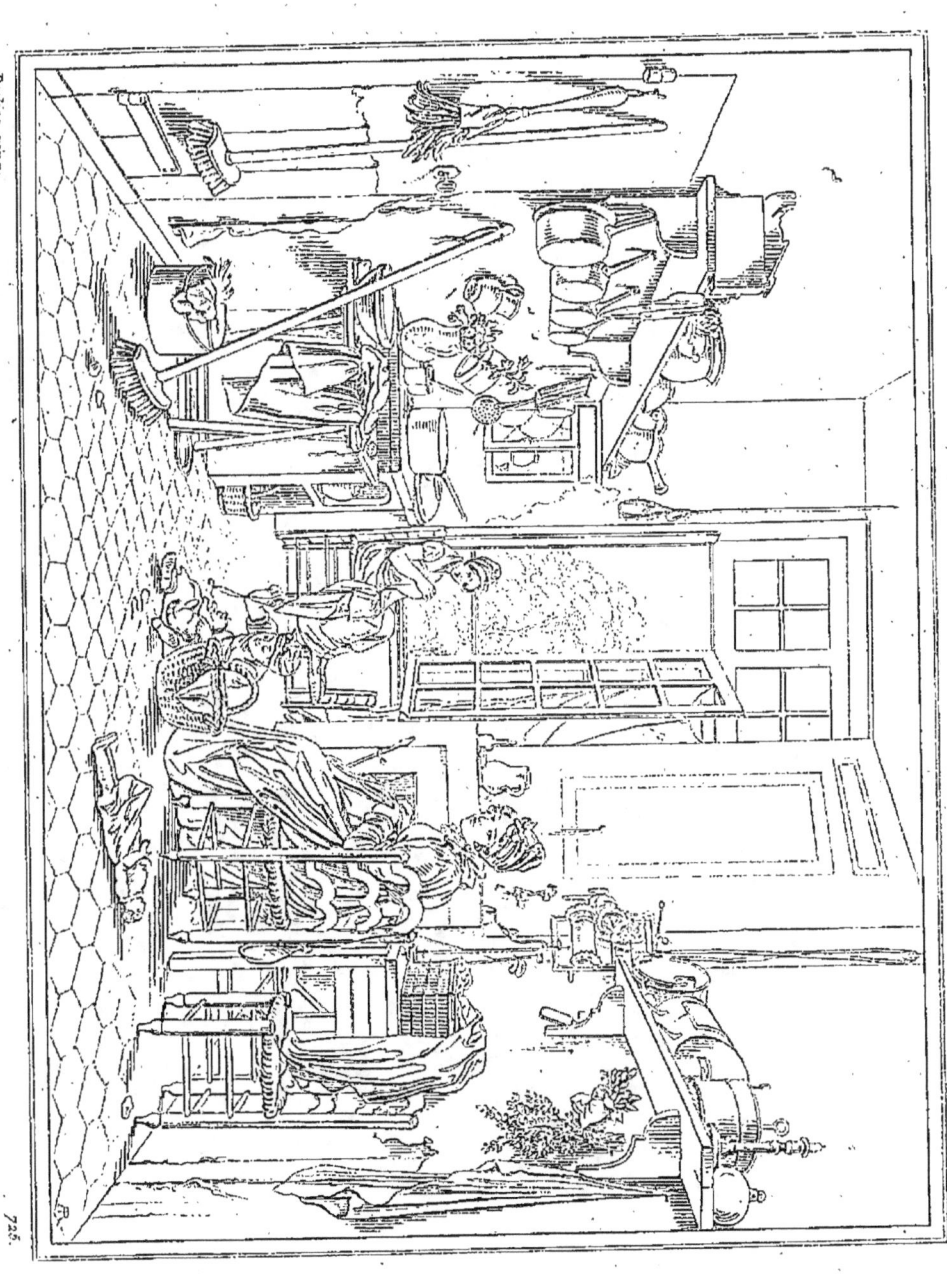

UNE CUISINE.

Ce petit tableau a été généralement apprécié, lorsqu'il parut au salon de 1817, et les amateurs se trouvaient alors partagés entre l'intérieur de la cuisine et celui de la salle à manger, du même auteur, qui faisait partie de la même exposition.

Rien n'est plus simple, mais aussi rien n'est plus vrai que la représentation de cet intérieur. Sans être arrivé au fini précieux des peintres hollandais, le peintre Martin Drolling s'est montré leur émule dans le brillant effet de clair-obscur qu'offre son tableau. Le rayon de lumière, qui arrive par la fenêtre, se répand sur le carreau et se réfléchit sur les ustensiles de la cuisine, ce qui produit un effet des plus piquans. Les figures sont spirituelles et animent cette peinture d'une manière fort agréable.

Larg., 2 pieds 6 pouces ; haut., 2 pieds.

A KITCHEN.

This small picture was generally admired when it appeared in the Exhibition of 1817, but the amateurs were divided in their opinions, between the Interior of the Kitchen and that of the Dining-Room, by the same author, forming part of the same Exhibition.

Nothing can be more simple, nothing can be more true than the representation of this Interior. Without having reached the high finish of the Dutch Painters, Martin Drolling has shown himself a worthy competitor of them in the brilliant effect of the light and shade displayed in his picture. The ray of light passing through the window spreads over the floor and is reflected upon the kitchen utensils which produces a most pleasing effect. The figures are spirited and animate the picture very agreeably.

Width, 2 feet 8 inches; height, 2 feet 1 ½ inch.

NOTICE

SUR

JEAN-BAPTISTE REGNAULT.

Jean-Baptiste Regnault naquit à Paris en 1754. Élève de Bardin, quoique très-jeune encore, il suivit son maître à Rome. Sa facilité et son goût pour les arts du dessin le mirent dans le cas d'obtenir plusieurs médailles qui constataient sa supériorité.

Revenu à Paris, Regnault concourut également à l'Académie, y obtint aussi des médailles, et remporta le grand prix de peinture en 1774. Le sujet était Diogène dans son tonneau.

Regnault retourna à Rome comme pensionnaire, et continua ses études avec autant d'assiduité. Lors de son retour à Paris, il présenta à l'Académie son tableau de Persée délivrant Andromède, et fut alors agréé en 1782. L'année suivante il fut reçu académicien, et son tableau de réception est l'éducation d'Achille, gravé dans ce musée sous le n°. 305.

Actif et laborieux, Regnault mit à profit tous les instans ; il fit un grand nombre de compositions et de portraits ; plusieurs fois le gouvernement le chargea d'exécuter de grands tableaux, dont un des plus remarquables décore une des salles du palais de la Chambre des pairs ; il représente la France sur un char triomphant s'avançant vers le temple de la Paix.

Regnault a été professeur à l'Académie, membre de l'Institut, officier de la Légion-d'Honneur et chevalier de Saint-Michel.

Il est mort à Paris en 1829.

NOTICE

OF

JEAN-BAPTISTE REGNAULT.

Jean-Baptiste Regnault was born at Paris in 1754. He was a pupil of Bardin, although very young, he attended his master to Rome. His readiness and taste for the art of drawing enabled him to obtain several medals which prove his superiority.

Being back to Paris, Regnault concurred at the academy, got there some medals, as also the great prize of painting in 1774. The subject was Diogene in his tun.

Regnault returned to Rome as a pensioner, and continued studying with great assiduity. On his return to Paris, he offered to the Academy his picture of Perseus delivering Andromedes, and was then accepted in 1782. On the following year, he was admitted as an academician, and his picture of reception is the education of Achilles engraved in that Museum under the number 305. Regnault, active and laborious made the most of his moments; he made a great number of compositions and portraits; he was charged several times by the government to perform large pictures, one of the most remarkable is adorning one of the halls of the House of peers, it represents France on a triumphing car, going to the temple of Peace.

Regnault was a professor at the Academy, a member of the University, an officer of the Legion-of-Honour, and a knight of the order of Saint-Michel.

He died at Paris in 1829.

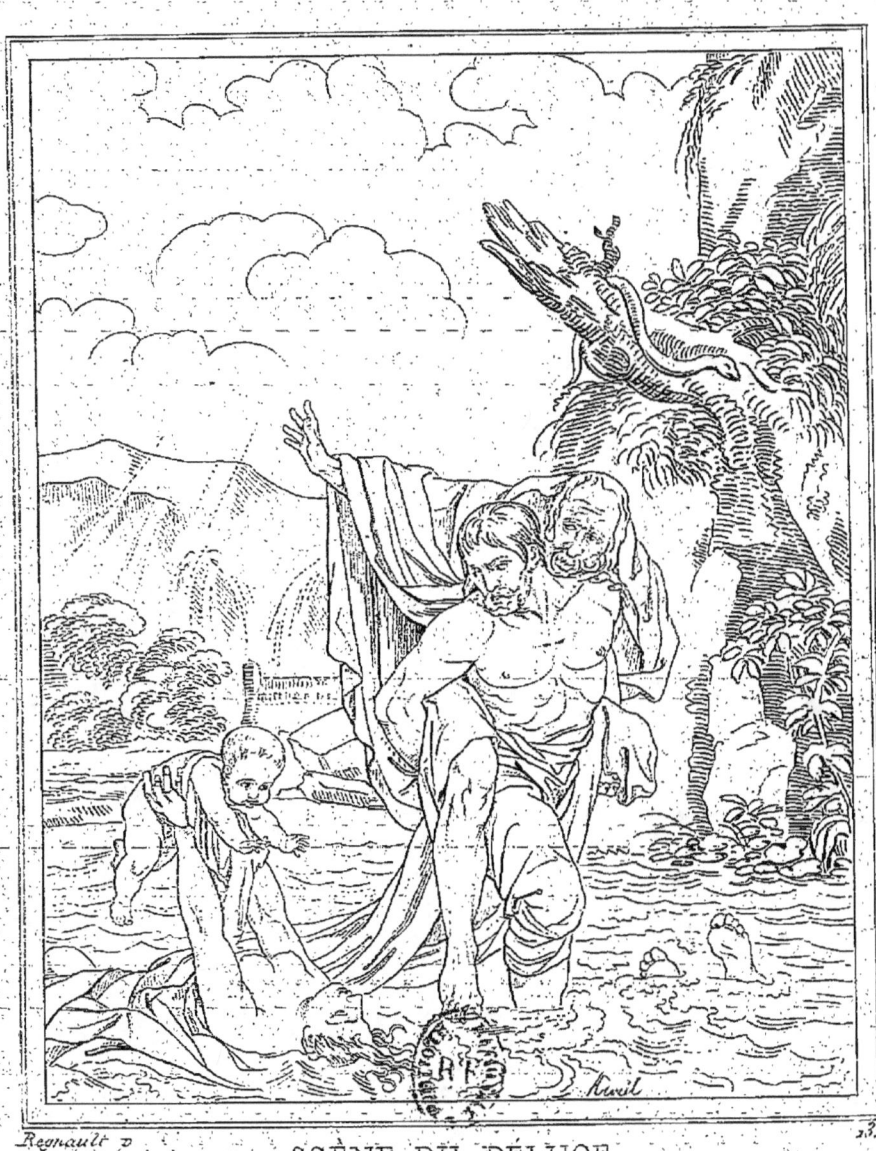

SCÈNE DU DÉLUGE.

SCÈNE DU DÉLUGE.

Quoique quelques peintres anciens, et le Poussin entre autres, aient osé représenter le déluge universel, cet épouvantable cataclysme est une chose si hideuse et si triste, que plusieurs peintres ont préféré ne donner qu'un épisode de cette horrible scène, et cela avec d'autant plus de raison que c'est le seul moyen de faire voir des figures d'une assez grande dimension pour permettre de les étudier convenablement.

Dans cette composition M. Regnault a représenté la terre déjà couverte par les eaux, mais laissant encore quelque espoir de refuge sur les rochers et sur les montagnes. Un homme dans l'eau jusqu'à mi-jambe porte son père, dont la vieillesse le met dans la nécessité d'employer des forces étrangères pour éviter d'être englouti sous les eaux. Ce malheureux était accompagné de sa femme, qui portait un enfant, mais un accident vient de lui faire perdre l'équilibre, et elle se trouve renversée, prête à périr, et cherchant au moins à sauver son précieux fardeau.

Ce tableau, d'une bonne couleur, a été gravé par Audouin.

Haut., 2 pieds 10 pouces; larg., 2 pieds 3 pouces.

A SCENE FROM THE DELUGE.

Although some ancient painters, and Poussin among others, have dared to represent the universal deluge, this horrible event is a thing so hideous and melancholy, that many have preferred giving an episode only of the dreadful scene; and that, with the more reason, as it is the only way of showing figures of a size sufficiently large to permit of their being conveniently studied.

In this composition, M. Regnault has represented the earth already covered by the flood, but still leaving some places of refuge among the rocks and mountains. A man, with the water half way up his legs, is carrying his father, whose old age forces him to employ the assistance of another to save himself from being carried away by the waters. This unfortunate being was accompanied by his wife, carrying an infant, but having lost her footing, she has fallen, and though on the point of perishing, still endeavours to save her child.

The picture is well coloured, and has been engraved by Audouin.

Height, 3 feet; breadth, 2 feet 5 inches.

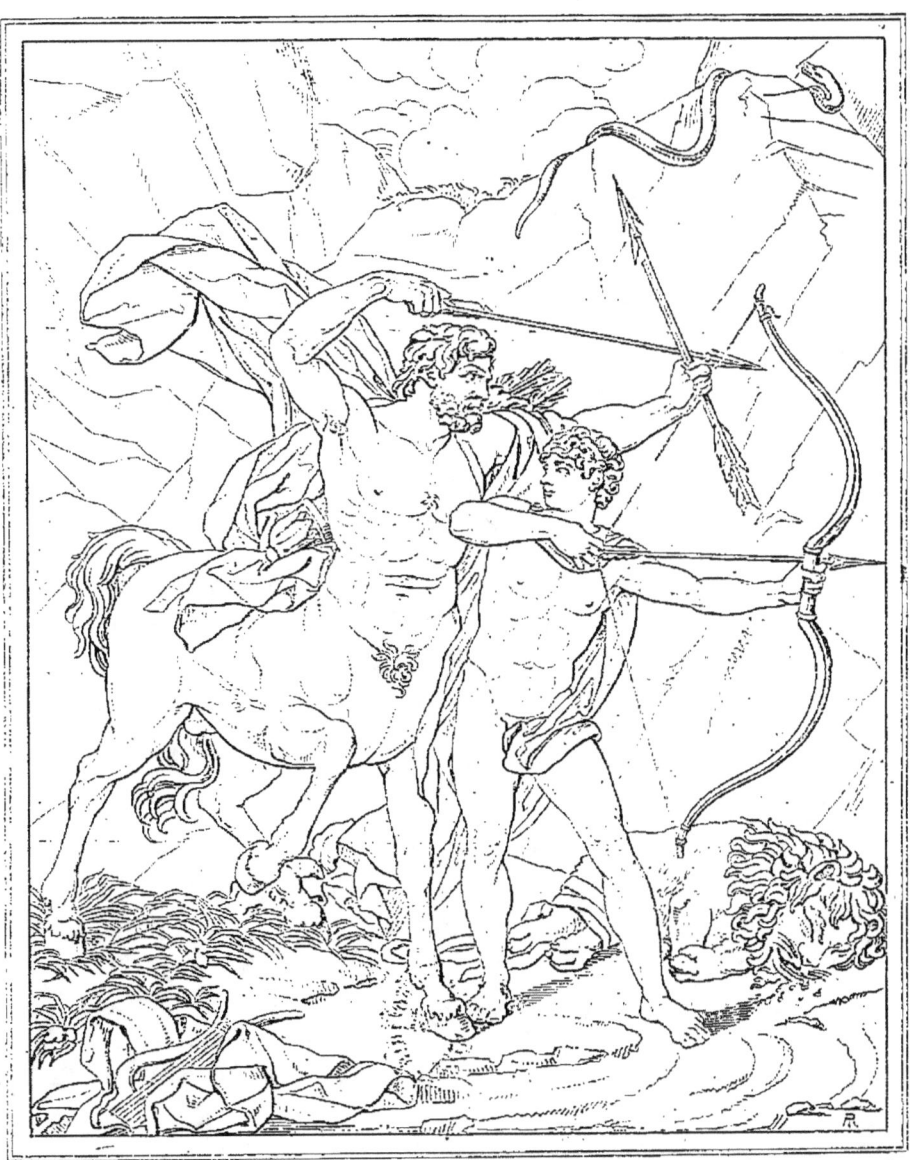

ÉDUCATION D'ACHILLE.

ÉDUCATION D'ACHILLE.

Le centaure Chiron, l'un des plus connus de cette classe d'êtres fabuleux, se fit remarquer par la douceur de ses mœurs et la profondeur de ses connaissances; c'est lui qui apprit à Esculape les élémens de la médecine; il fut aussi l'instituteur d'Hercule, de Jason, de Castor et de Pollux; c'est aussi à lui que Thétis confia l'éducation d'Achille, et c'est sous sa conduite que ce jeune héros apprit à chasser les lions, à jouer de la lyre, et à connaître les végétaux utiles, pour la guérison des blessures. Voulant aussi procurer à Achille une force extraordinaire, Chiron le nourrissait de moelle de lions, d'ours et de tigres.

M. Regnault, après avoir passé sept ans en Italie, revint à Paris, où il fut bientôt agréé à l'Académie de peinture. En 1783 il présenta son tableau de l'Éducation d'Achille, et fut reçu académicien. L'élégance et la pureté du dessin, la fraîcheur du coloris, la grace et la douceur du pinceau, attirèrent les regards du public, et le succès de l'auteur fut d'autant plus brillant, qu'il venait comme David affermir cette révolution que Vien avait commencée dans les beaux arts.

Au milieu de rochers arides, Achille a déjà tué un lion que l'on voit à ses pieds; sans doute sa main vigoureuse va encore lancer un trait assuré qui atteindra une nouvelle proie. La lyre que l'on aperçoit sur le devant du tableau, annonce que ces chasseurs savaient charmer leurs loisirs par l'étude de la musique.

Bervic a fait une gravure d'un très grand mérite, d'après ce tableau que l'on voit dans la galerie du Luxembourg.

Haut., 8 pieds; larg., 6 pieds 6 pouces.

FRENCH SCHOOL. REGNAULT. LUXEMBOURG GALLERY.

THE EDUCATION OF ACHILLES.

The centaur Chiron, one of the most known of that fabulous species, was remarkable for the mildness of his disposition, and the depth of his knowledge. It was he, who taught Esculapius the principles of physic: he was also the preceptor of Hercules, of Jason, of Castor and of Pollux; and it was to him, that Thetis intrusted the education of Achilles. Under his conduct, that young hero learnt to hunt the lion; to play on the lyra; and to distinguish those herbs, that might be useful in the curing of wounds. Chiron, anxious that Achilles should be of an extraordinary strength, fed him with the marrow of lions, of bears, and of tigers.

M. Regnault, after spending seven years in Italy, returned to Paris, where he was soon entered at the Academy of painting. In 1783, he presented his picture of the Education of Achilles, and was received as an Academician. The elegant and correct drawing, the brillancy of colouring, the grace and lightness of touch, attracted the attention of the public; and the success of the author was the more marked, as he came, like David, to settle that change, which Vien had begun in the fine arts.

In the midst of barren rocks, Achilles has already killed a lion, seen at his feet; no doubt his strong hand is preparing to hurl an unerring dart, that will reach another prey. The lyre seen in the fore-ground, indicates that those huntsmen, did not, at their leisure, disdain to amuse themselves, with the study of music.

Bervic has done an engraving of great merit after this picture, seen in the Luxembourg gallery.

Height, 8 feet 6 inches; width, 6 feet 11 inches.

NOTICE

SUR

GUILLAUME GUILLON-LETHIÈRE.

Guillaume Guillon-Lethière naquit à la Guadeloupe en 1760. Les dispositions que de bonne heure il montra pour la peinture, engagèrent son père à l'amener en France, où il le confia aux soins de M. Descamps, alors professeur à l'académie de Rouen. Après trois années d'études, ayant remporté les prix dans cette académie, il vint à Paris, et se plaça sous la direction de Doyen avec lequel il resta jusqu'en 1785, année dans laquelle il remporta le grand prix et se rendit à Rome.

A l'instant de son départ, il avait été témoin des succès obtenus par David, et il voulut suivre la nouvelle direction que ce grand artiste donnait à la peinture. On connut bientôt le talent de Lethière, et son grand tableau de Junius Brutus fut apprécié comme un ouvrage plein de vigueur et d'un style sévère.

Lethière revint à Paris en 1792. La révolution suspendit pendant quelque temps tous les travaux des arts. Cependant Lethière se fit connaître assez avantageusement pour être chargé de la direction de l'école de Rome ; il y resta depuis 1801 jusqu'en 1815. Nommé alors à l'Institut, des intrigues firent retarder son admission jusqu'en 1818.

Lethière fit quatre voyages en Italie; il alla aussi en Angleterre et en Espagne où son tableau de Brutus fut exposé. Il est mort en 1832.

NOTICE

OF

GUILLAUME-GUILLOU LETHIERE.

Guillaume-Guillou Lethiere was born at la Guadeloupe in 1760. His early inclination for painting induced his father to conduct him to France, and there he entrusted him to the care of Mr. Deschamps then a professor of the Academy of Rouen. After three years practising having obtained the prize in that Academy, he came to Paris where he placed himself under the direction of Doyen with whom he remained till 1785, the year in which he got the great prize, and then went to Rome.

On the instant of his departure he had witnessed the success David had obtained, he endeavoured to follow the new line this great artist traced for painting. The talent of Lethiere was soon acknowledged, his great picture of Junius Brutus was looked upon as a work full of vigour and of a severe style.

Lethiere returned to Paris in 1792, the revolution put off for some time all the works of arts. However Lethiere caused himself to be advantageously known, so as to be entrusted with the management of the School of Rome; he staid there from 1801 to 1815. Being then nominated at the Institut, his admission was delayed by intrigues till 1818.

Lethiere undertook four journeys in Italy; he went also to England and Spain where his picture of Brutus was exhibited.

He died in 1832.

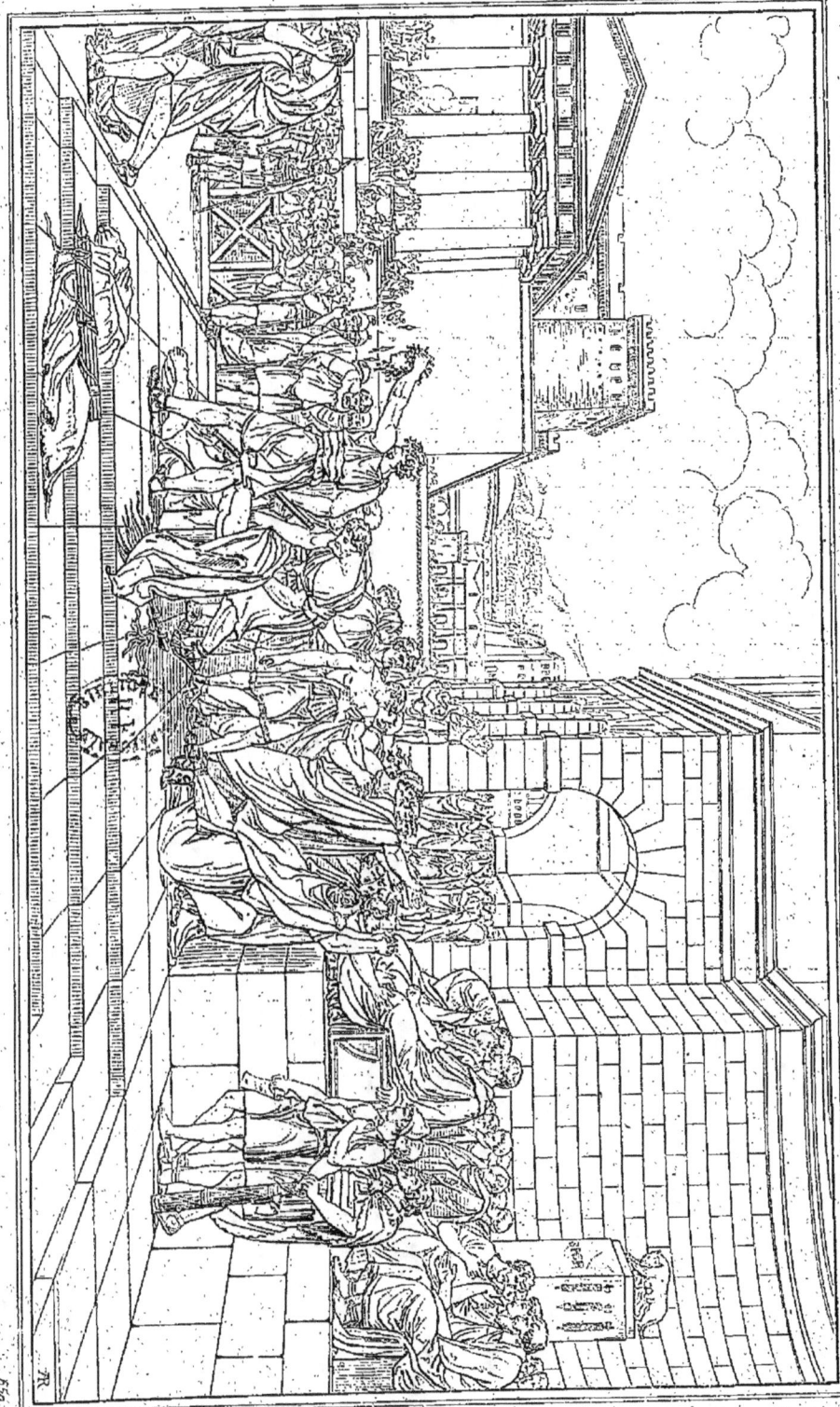

BRUTUS.

JUNIUS BRUTUS.

Tarquin ayant été chassé de Rome, une conspiration se forma pour le rétablir sur le trône. Les chefs des conjurés étaient Titus et Tibérius, fils du consul Junius Brutus, et les Aquilius, neveux de son collègue Collatinus. Un esclave ayant fait connaître le nom des traîtres, ils furent tous arrêtés.

En même temps les consuls montent sur leur tribunal et ordonnent qu'on leur amène les coupables; on fait lecture de la lettre qu'ils écrivaient à Tarquin. Les coupables étaient des meilleures familles de Rome. Cependant le peuple n'avait les yeux que sur les fils de Brutus. L'assemblée n'avait aucun sentiment de tendresse pour des traîtres, pour des ingrats envers la patrie, pour des enfans indignes d'un tel père, il n'y avait point de supplice assez grand pour eux: mais si l'on n'était pas touché de compassion pour ces jeunes gens, on gémissait sur le sort du consul. Tout le peuple joignit ses larmes à celles des coupables. Brutus, ayant fait faire silence, demanda aux coupables s'ils avaient quelque chose à dire pour leur défense; il répéta cet avis jusqu'à trois fois, puis, voyant qu'ils ne répondaient rien, il prononça lui-même leur sentence. Se tournant ensuite vers ses officiers, il dit: « Licteurs, faites votre devoir. » Témoin de l'exécution, il vit tomber la tête de ses fils.

M. Guillon Lethière exposa ce tableau au salon de 1795; il eut alors un grand succès qui n'a pas été démenti depuis. On a pu le voir long-temps exposé dans la galerie du Luxembourg. Il en a été fait une gravure au lavis par Coquerel.

Larg., 23 pieds 6 pouces; haut., 13 pieds 5 pouces.

JUNIUS BRUTUS.

Tarquin being driven from Rome, a conspiracy was formed to replace him on the throne. The chief conspirators were Titus and Tiberius, sons to the Consul Junius Brutus; and the Aquili, the nephews of his colleague Collatinus. A slave having imparted the names of the traitors, they were all arrested. At the same moment the consuls ascended the tribunal and ordered the prisoners to be brought before them. The letter they had written to Tarquin was read to them. The accused belonged to the first families in Rome; but the people's attention was fixed on the sons of Brutus only. The assembly had no feeling of pity for traitors; men ungrateful towards their country, for sons, unworthy of such a father: no punishment was deemed too severe for them. But if no compassion arose for these young men, the fate of the Consul was bewailed. The whole mass of the people joined their tears to those of the criminals. Brutus having commanded silence, asked the accused if they had any thing to say in their defence: this he repeated thrice. Seeing they replied not, he himself pronounced the sentence: then turning to his Officers, he said to them: « Lictors do your duty, » and saw the heads of his sons fall off.

M. Guillon Lethiere exhibited this picture in the Saloon of 1795: it then had a great success, which it has since continued. It has been exhibited for a long time in the Luxembourg Gallery.

There is an Aquatinta engraving of it by Coquerel.

Width 24 feet, 11 inches; height 14 feet, 3 inches.

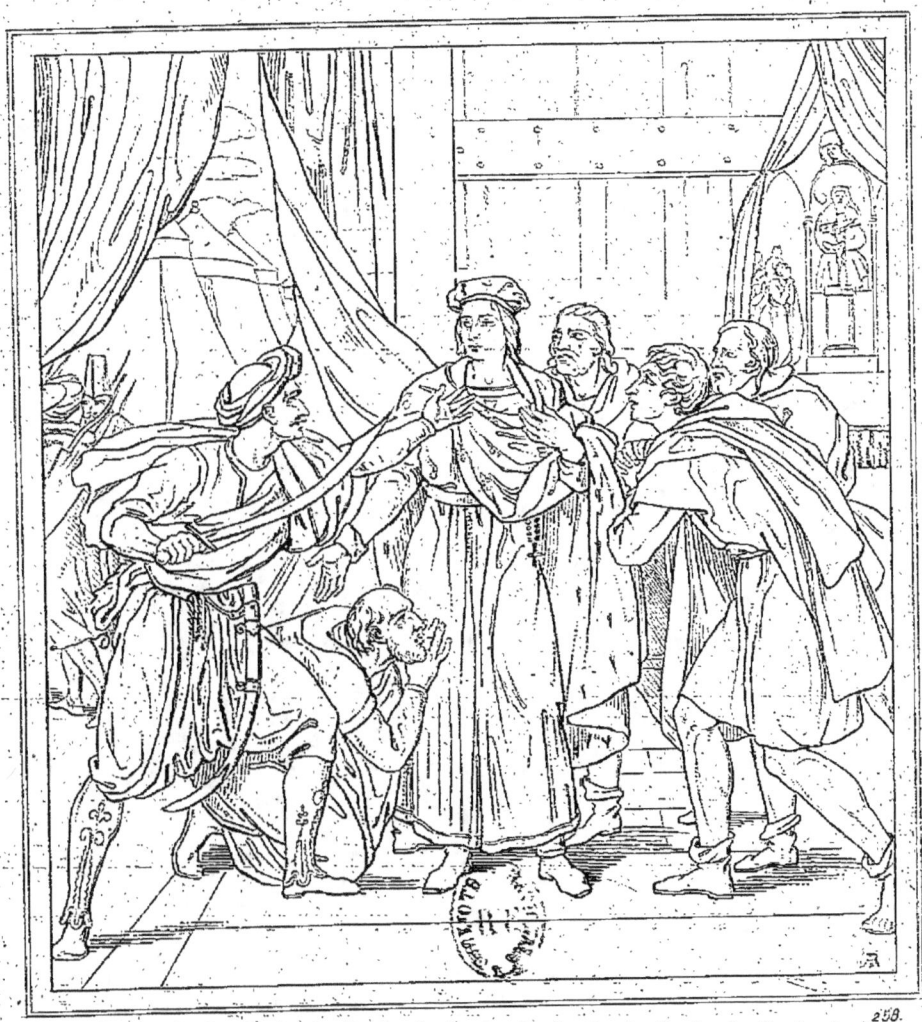

ST LOUIS À DAMIETTE.

SAINT LOUIS A DAMIETTE.

Après la perte de la bataille de la Massoure, en 1250, saint Louis, malade, fut fait prisonnier, et sa désolation était si grande, qu'il passa deux jours sans vouloir ni boire ni manger. Cependant un traité eut lieu entre saint Louis et Al-Moadan; il y fut convenu que le roi, pour racheter sa personne, consentirait à rendre la ville de Damiette aux Sarrasins, et à payer en outre 800,000 besans d'or pour la rançon de tous ceux qui l'accompagnaient. Mais avant l'exécution de ces conditions, le sultan fut assassiné, et l'émir Octaï, le plus furieux de ceux qui l'avaient fait périr, se présenta au roi en lui demandant une récompense, pour l'avoir délivré d'un ennemi qui l'aurait infailliblement fait mourir. Le roi, immobile, ne daignait pas répondre; alors le barbare, tirant son épée, lui en présenta la pointe en disant : « Choisis, ou de périr de ma main, ou de me donner à l'instant l'ordre de chevalerie. — Fais-toi chrétien, répondit l'intrépide monarque, et je te ferai chevalier. » Tant de fermeté étonna le musulman, qui se retira sans insister davantage, et laissa la facilité d'exécuter les conventions qui avaient été faites.

M. Guillon Le Thière est l'auteur de ce tableau, qui n'a pas encore été gravé.

Haut., 9 pieds 6 pouces; larg., 8 pieds 4 pouces.

FRENCH SCHOOL. ccccccccc LE THIÈRE. ccccccccccc THE LOUVRE.

SAINT LOUIS AT DAMIETTA.

After the loss of the battle of Massoure, in 1250, saint Louis was ill and taken prisoner and his despair was so great that he neither eat nor drank for two days. However a treaty had been made between saint Louis and Al-Moadan; it was agreed that the king should ransom his person by consenting to give up the city of Damietta to the Sarrasins, and to pay besides 800,000 besans of gold for the ransom of those who accompanied him. But before the execution of these conditions, the sultan was assassinated and the emir Octai, the most furious of those who had conspired against his life, presented himself before Louis and demanded a recompense for having delivered him of an enemy who would infallibly have killed him. The king, unmoved, condescended not to reply; the barbarian then drew his sword and presenting him the point, said : « Chose, either to perish by my hand or give me instantly the order of chevalier. — Become a christian, replied the intrepid monarch, and I will then make you a chevalier. » Such firmness astonished the musulman, who retired without saying more, and neglecting the opportunity of executing the agreements which had been arranged.

M. Guillon Le Thière is the author of this picture, which hat not yet been engraved.

Height, 10 feet; breadth, 8 feet 10 inches.

P. P. PRUD'HON.

NOTICE
HISTORIQUE ET CRITIQUE
sur
PIERRE-PAUL PRUDHON.

Peintre habile, d'un caractère doux et d'un excellent cœur, Prudhon fut toute sa vie abreuvé de chagrin, et il semble que son génie ne lui fut donné par la nature que pour réparer les malheurs qu'il éprouva. Pierre-Paul Prudhon, né à Cluny le 6 avril 1760, fut le treizième enfant d'un maçon qui mourut peu de temps après sans laisser aucun bien : sa mère obtint des moines de Cluny qu'il participerait à l'enseignement gratuit qui se donnait dans l'abbaye.

Le goût du jeune Prudhon se manifesta bientôt de toute sorte de manières ; on le vit alternativement dessinateur, sculpteur et peintre. Ses cahiers étaient couverts de croquis à la plume ; avec son canif et du savon il tailla des figures ; puis mettant à contribution les herbes et les fleurs, il faisait des couleurs. De si heureuses dispositions furent remarquées ; on parla du jeune peintre à M. Moreau, évêque de Mâcon, qui lui accorda sa protection, et l'envoya étudier sous M. Devosges à Dijon. Ses progrès furent rapides ; mais un nouveau malheur l'attendait, et celui-ci était irréparable. Doué d'une grande sensibilité, il ressentit du goût pour une personne peu digne de le fixer, et, malgré les représentations de ceux qui s'intéressaient à son talent et à sa fortune, il se crut obligé de con-

tracter une union dont il présageait pourtant les inconvéniens, et qui empoisonna les plus belles années de sa vie.

Quoique marié, Prudhon sentait le besoin de continuer ses études : il vint à Paris en 1780. Il est curieux de voir ce qu'en pensait déjà M. de Joursanvault, l'un de ses protecteurs, en écrivant à M. Wille pour le lui recommander [1]. « Il a reçu de la nature ce feu, ce génie qui fait saisir avec rapidité, une grande facilité dans l'exécution, une adresse peu commune. »

Trois ans après, Prudhon concourut au prix fondé par les états de Bourgogne pour aller à Rome. Il travaillait avec ardeur, mais il entend celui dont la loge touchait à la sienne gémir de l'insuffisance de ses moyens : son cœur est ému, il veut l'encourager; et, sans songer qu'il peut se faire tort à lui-même, il termine le tableau de son concurrent, qui obtient le prix. Ce jeune homme, touché de la générosité de Prudhon, sentant qu'il va jouir d'une faveur qu'il ne mérite pas, avoue à qui il doit ses succès, et la pension est accordée à celui qui l'avait réellement gagnée.

On a reproché à Prudhon de n'avoir pas étudié l'antique lors de son séjour à Rome, et surtout de ne l'avoir pas imité dans son dessin; mais il répondait à cela : « Je ne puis ni ne veux voir par les yeux des autres; leurs lunettes ne me vont point; j'observe la nature et je tâche de l'imiter. N'est-ce pas entraver le talent que de donner un patron commun à toutes les productions des beaux arts? »

Prudhon connut alors Canova, et une vive amitié les unit jusqu'à la mort, qui les enleva dans la même année : cependant il résista aux sollicitations de son ami qui l'engageait à se fixer en Italie, et il revint dans sa patrie.

De retour à Paris, en 1789, Prudhon y vécut pauvre et

[1] Cette lettre appartient à M. le marquis de Châteaugiron; elle est imprimée dans le recueil publié par la société des bibliophiles, année 1826.

ignoré; il y peignait la miniature, et fit quelques dessins qui commencèrent sa réputation. On se rappelle la Cérès, l'Amour réduit à la raison et son pendant, trois pièces gravées par Copia. Prudhon commençait à tirer quelque fruit de son travail, lorsque sa femme, restée dans sa famille depuis son mariage, vint le joindre à Paris, dissipa promptement ses faibles épargnes, et lui donna en compensation trois enfans qui vinrent augmenter son malaise.

En 1794 Prudhon alla faire un voyage en Franche-Comté : il fit dans ce pays un grand nombre de portraits qui lui furent bien payés; il fit aussi pour M. Didot l'aîné les vignettes de Daphnis et Chloé, puis celles pour les OEuvres de Gentil-Bernard. Ayant connu à cette époque M. Frochot, préfet de la Seine, il trouva en lui un protecteur, qui servit à ramener un peu d'aisance dans sa maison. Il obtint alors un prix d'encouragement et un atelier au Louvre, puis exécuta pour la salle des Gardes de Saint-Cloud un plafond où l'on voyait la Vérité descendant des cieux conduite par la Sagesse.

Ce premier travail fut bientôt suivi d'autres qui lui auraient donné les moyens d'avoir de l'aisance, si l'intérieur de sa maison eût été mieux tenu; mais il ne pouvait se soustraire à l'influence de celle qui lui causait tant de peine par l'oubli de ses devoirs. Pendant dix-huit ans Prudhon supporta son malheur sans se plaindre, mais son cœur n'en souffrait pas moins, et une mélancolie croissante l'aurait conduit au tombeau, si des amis, voyant sa détermination d'abandonner la vie, ne l'avaient enfin forcé à une séparation, qui pouvait au moins lui rendre un peu de repos.

La solitude dans laquelle Prudhon vécut plusieurs années ramena la tranquillité dans son esprit et le calme dans son âme; mais son cœur avait besoin d'aimer, et un nouvel attachement devint par suite la source de nouveaux chagrins.

Le salon de 1808 vint enfin faire jouir Prudhon des hon-

neurs qu'il avait mérités : on y vit paraître Psyché enlevée par les Zéphirs, ainsi que le beau tableau qu'il avait exécuté, par ordre du préfet, pour la salle d'audience de la cour d'assises, le Crime poursuivi par la Justice et la Vengeance céleste. Ces deux tableaux, de genres bien différens, furent également admirés, et méritèrent à leur auteur la décoration de la Légion-d'Honneur.

En 1812 il donna le tableau de Zéphyre se balançant sur les eaux : le mérite de cet ouvrage ne fut pas contesté. Prudhon fut appelé à l'institut en 1816 : ces honneurs n'ôtèrent rien à sa modestie, et sa vie se serait terminée tranquillement sans la catastrophe sanglante qui vint lui enlever en 1821 celle qu'il aimait, et qui, depuis dix-huit ans, lui avait donné les soins les plus assidus et les plus tendres. Au milieu de tant d'infortunes, l'amitié de son élève, M. de Boisfremont, l'arracha à l'isolement auquel il se croyait condamné; mais retombé dans la mélancolie, il ne trouva de consolation qu'en travaillant au tableau que mademoiselle Mayer avait ébauché, la Famille malheureuse entourant un père mourant au sein de l'indigence. En le terminant, son intention était d'en consacrer le produit à l'érection d'un monument funèbre à la mémoire de celle qu'il avait perdue.

Prudhon mourut peu de temps après, le 16 février 1823. Les chagrins dont il fut abreuvé toute sa vie l'empêchèrent de voir la mort avec effroi; aussi écrivait-il à sa fille : « Que la chaine « de la vie est pesante! seul sur la terre, qui m'y retient en- « core? La mort a tout détruit... Elle n'est plus celle qui devait « me survivre... La mort que j'attends viendra-t-elle bientôt me « donner le calme où j'aspire?... Il fut enterré au cimetière du Père de la Chaise, dans un terrain qu'il avait acheté près de la sépulture de mademoiselle Mayer.

Prudhon a peint dix-huit tableaux; il a dessiné un grand nombre de vignettes, et a gravé à l'eau-forte Phrosine et Mélidor pour l'Aminte du Tasse; il a lithographié la Famille malheureuse, dont il existe plusieurs copies.

HISTORICAL AND CRITICAL NOTICE

OF

PETER PAUL PRUDHON.

Prudhon was a skilful painter, of a gentle disposition, possessing an excellent heart, and from the constant troubles which he experienced, it would appear as if nature had endowed him with a genius to compensate the ills he was to suffer. Peter Paul Prudhon was born at Cluny, April 6, 1760; he was the thirthenth child of a mason who died soon after the birth of this boy, without leaving any thing to suppor the family. The mother of our youth obtained from the monks of Cluny, that he should participate in the gratuitous instruction given at the Abbey. The taste of young Prudhon soon began to show itself in many ways, he was alternately a draughtsman, a sculptor, and a painter. His exercise books were covered with sketches drawn with a pen; with his knife and some soap he used to cut figures; and from herbs and flowers he would make colours. Such excellent inclinations were remarked, and our young painter was introduced to M. Moreau, the bishop of Mâcon, who granted him his protection, and sent him to study under M. Desvoges at Dijon. His progress was rapid, but an irreparable misfortune awaited him. He possessed a very susceptible heart, and having felt a passion for an object little worthy of his attention, he considered, contrary to the advice of all those who interested themselves in his talent and fortune, that he was bound to marry her, though he foresaw the inconveniences of such an alliance, which embittered the best years of his life.

Although married, Prudhon felt the necessity of continuing his studies : he came to Paris, in 1780. It is curious to see what M. de Joursanvault, one of his patrons, already thought of him at that time, when writing to M. Wille and recommanding him to that gentleman. «He has received from nature a fire and genius which make him seize an idea instantaneously; he possesses a great facility of execution, and a skill not very common.» Three years after, he competed for the prize given by the States of Burgundy to study at Rome. He was working with ardour; when from the lodge adjoining his own, he heard a brother artist lamenting the inadequacy of his talent; his heart was moved, and, without considering the injury that might accrue to himself, he finished his rival's picture, which ultimately obtained the prize. The young man however, struck with the generosity of Prudhon, and feeling that he was about to enjoy a favour that he did not merit, declared to whom he owed his success, and the pension was given to him who had really gained it.

Prudhon has been condemned for not studying the antique whilst at Rome, and more particularly for not having imitated it in his designing; but to this reproach he used to answer, « I neither can, nor will, see with the eyes of others; their optics do not suit me; I observe nature, and endeavour to imitate her. Is it not fettering talent to give the same pattern for all productions of the Fine Arts ? »

At this period, Prudhon became acquainted with Canova, and a strong friendship united them during the remainder of their lives, which both ended the same year. Notwithstanding their intimacy Prudhon, contrary to the wish of his friend, left Italy and returned to his own country.

Upon his return to Paris, in 1789, he lived poor and unknown; he there painted miniatures, and executed some drawings, which began to make his reputation; no doubt our readers will remember his *Ceres*, *Love brought to reason*, and its

companion, three subjects engraved by Copia. Prudhon was beginning to derive benefit from his exertions, when his wife, who had hitherto lived with her family, came to reside with him at Paris; she quickly dissipated the little he had earned, and, as a compensation gave him, three children, which greatly added to his embarrassments.

In 1794, Prudon made a journey into Franche-Comté, and painted there a great number of portraits, for which he was well paid; he also did for the elder M. Didot the vignettes of the *Daphnis and Chloe;* and afterwards those for the works of Gentil-Bernard. At this time, he became acquainted with M. Frochot, the prefect of the Seine, who, becoming his protector, enabled him to live with greater comfort in his family. He also gained a prize of encouragement, and obtained an Atelier in the Louvre; he also executed for the Hall of the Guards at St. Cloud, a ceiling, which represented, *Truth, conducted by Wisdom descending from the heavens.*

This performance was quickly followed by others; which might have enabled him to live in comfort, had his family affairs been properly conducted; but he could not free himself from the influence of that individual who gave him so much uneasiness by forgetting her duty. During eighteen years Prudhon bore his misfortunes without complaining, but his mind did not suffer the less, and a growing melancholy would have carried him to the tomb, had not his friends interfered, and at last forced him to a separation, which, at least, allowed him some tranquillity.

The retirement in which Prudhon lived for several years restored his equanimity of mind; but his heart was formed for love, and a new attachment subsequently produced new griefs.

The Exhibition of 1808 caused Prudhon to enjoy honour she had long deserved. He exhibited there *Psyche carried off by the Zephyrs:* also the beautiful picture which he had painted, by order of the prefect, for the audience chamber of the Court

of Assizes : *Crime pursued by Justice and Celestial Vengeance.* These two pictures, each possessing a very different character, were equally admired, and obtained for their author the decoration of the Legion of Honour.

In 1812, he executed the picture of *Zephyrus balancing himself upon the waters.* The merit of this work was not contested. Prudhon, in 1816, was elected a member of the Institute. These honours diminished not the native modesty of his character, and he would have finished his life tranquilly, but for the melancholy catastrophe which happened in 1821, depriving him of the being whom he tenderly loved, and from whom he had received unremitting attention and kindness for eighteen years. Amidst to many misfortunes, his friend and pupil, M. Boisfremont, tore him from the sad seclusion to which Prudhon considered himself condemned ; but, again falling into melancholy, he only found consolation in working at the picture which Mademoiselle Mayer had sketched, *The unhappy Family around their father dying in the bosom of indigence.* In finishing this picture his object was to raise, with the proceeds a monument to the memory of her whom he had lost.

Prudhon died shortly after, February 16, 1823. The sorrows he had experienced, during his whole life, made him meet death without regret; and in writing to his daughter he thus exclaims : « How heavy are the chains of life : alone on the earth, who is it detains me yet? Death has destroyed all... She who ought to have survived me is no more... Will not Death, which I anxiously await, soon arrive to give me that peace to which I anxiously aspire?... He was buried in the Cemetery du Père la Chaise, in a piece of ground that he had purchased, close to the grave of Mademoiselle Mayer. »

Prudhon painted eighteen pictures : he designed a great number of Vignettes, and etched *Phrosine and Mélidor* for Tasso's Amintas, and did in Lithography *The unhappy Family*, several copies of which are extant.

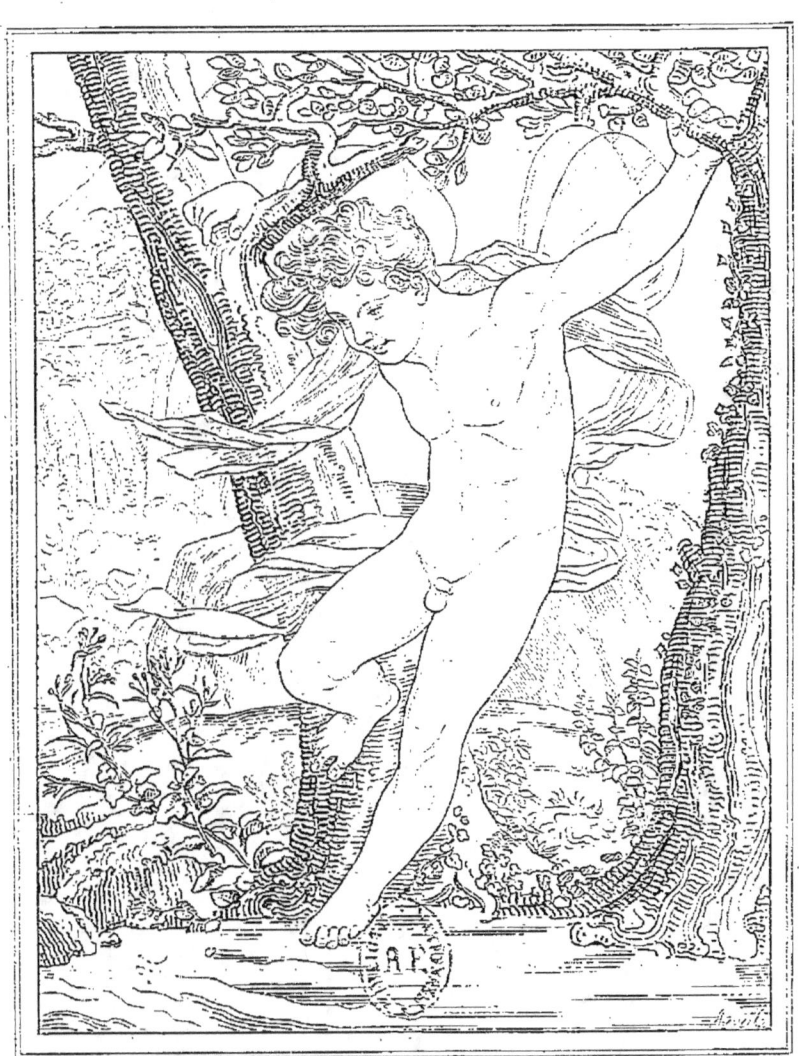

ZÉPHIRE.

ZÉPHYRE.

Fils d'Éole et d'Astrée, Zéphyre était regardé chez les Grecs comme le vent d'occident, qui ramenait la fraîcheur dans leur climat brûlant. C'est encore maintenant le nom que nous donnons au vent frais et léger qui tempère la chaleur. Les poëtes se sont emparés du Zéphyre, et ils l'ont souvent employé dans leurs fictions comme compagnon de l'Amour : ainsi que ce Dieu il portait des ailes; mais au lieu d'être en plumes comme celles des oiseaux, elles étaient formées d'un réseau léger semblable aux ailes des papillons.

Prudhon, en représentant Zéphyre se balançant et pour ainsi dire voltigeant près d'une rivière, semble nous faire croire qu'il va s'y baigner en effleurant seulement sa surface. Il a donné dans ce tableau un exemple de la grâce et de la souplesse de son talent. Il fut justement admiré au Salon de 1814 pour la fraîcheur de son coloris, et il n'a rien perdu depuis cette époque. Il fait partie du cabinet de M. de Sommariva, et a été gravé en 1820 par M. Laugier.

Haut., 4 pieds 2 pouces; larg., 3 pieds 1 pouce.

ZEPHYR.

Zephyr, son of Œolus and Astræa, was regarded by the Greeks as the west wind that wafted coolness to their sultry climate. This name is still given to the fresh and light breeze that tempers the heat. Poets have appropriated to themselves the history of Zephyr, and often represent him, in their fables, as the companion of Cupid; he has wings like that god; but instead of being of feathers as the wings of birds, they are formed of a light film like those of butterflies.

Prudhon, in representing Zephyr swinging and vaulting near a river, conveys the idea that he bathes by lightly skimming the surface of it. He has given in this picture a proof of the grace and flexibility of his genius. This composition was universally admired, at the exhibition in 1814, for the freshness of its colouring, which it retains to this day. It forms a part of M. de Sommariva's collection and was engraved in 1820 by M. Laugier.

Height, 4 feet 6 ¾ inches; breadth, 3 feet 4 ¾ inches.

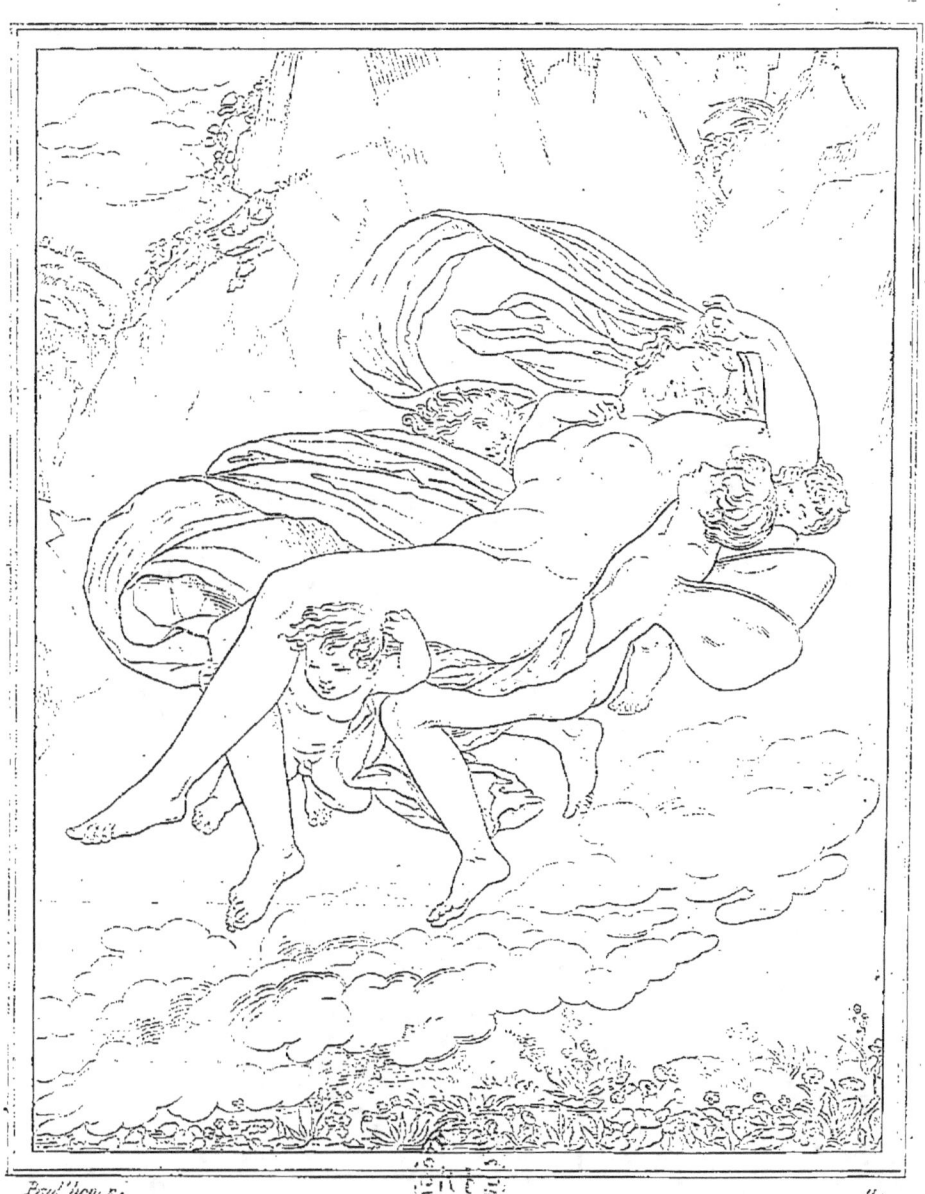

PSYCHÉ ENLEVÉE PAR ZÉPHYRE.

ÉCOLE FRANÇAISE. — PRUD'HON. — CABINET PARTICULIER.

PSYCHÉ
ENLEVÉE PAR ZÉPHYRE.

Psyché, condamnée par l'oracle, venait de gravir le rocher qui bordait la mer, et s'y précipitait au moment où Zéphire arriva et la soutint dans les airs : c'est là ce que dit Apulée, c'est là ce que représente Prud'hon. Cette composition, remplie de charmes, offre les formes les plus gracieuses et une couleur des plus agréables. C'est un des tableaux qui feront le plus d'honneur à son auteur.

Il fut exposé au Salon de 1808, et fait partie de la galerie de M. Sommariva ; il a été gravé par H. Ch. Muller.

Haut., 5 pieds 11 pouces ; larg., 4 pieds 10 pouces.

FRENCH SCHOOL. PRUD'HON. PRIVATE COLLECTION

PSYCHE

CARRIED AWAY BY ZEPHIR.

Psyche, condemned by the oracle, has just climbed up the rock bordering the sea, into which she is precipitating herself, when Zephir arrives and sustains her in his arms; this is what Apuleius relates, and Prud'hon represents. In this composition, full of charms, we find the most graceful forms and most exquisite colouring. It is one of the pictures which does the greatest honour to its author's talents.

It was exhibited in the Salon of 1808, and belongs to M. Sommariva's gallery. Engraved by H. Ch. Muller.

Height, 6 feet 4 inches; breadth, 5 feet 4 inches.

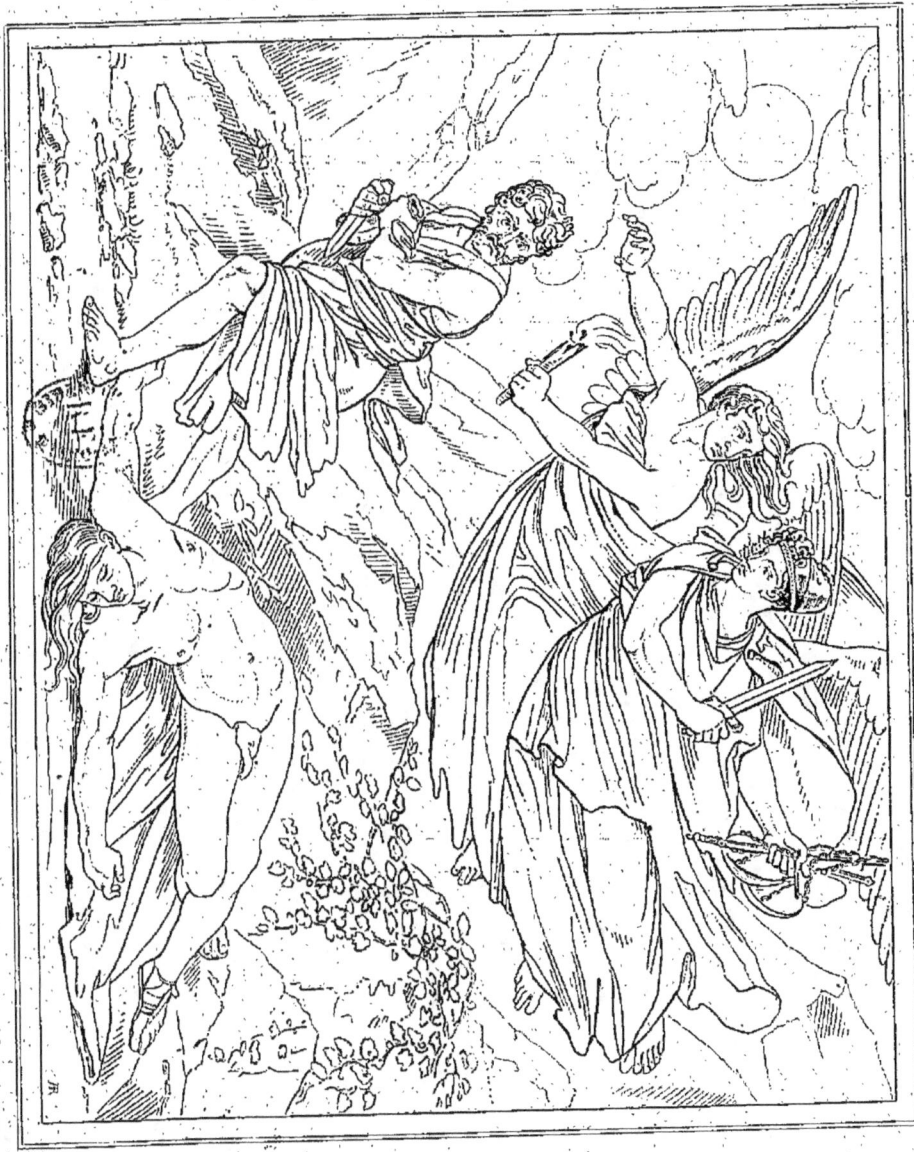

ÉCOLE FRANÇAISE. — P. P. PRUDHON. — MUSÉE FRANÇAIS.

LA VENGEANCE ET LA JUSTICE
POURSUIVANT LE CRIME.

Le désir de posséder quelques pièces d'or vient de faire commettre un crime : la victime inanimée est étendue à terre, et le meurtrier cherche à fuir. Mais la lune répand une douce clarté, et déjà le coupable est aperçu ; il va être saisi et subira bientôt le châtiment que mérite son lâche assassinat.

Deux figures allégoriques planent dans les airs : la Vengeance, un flambeau à la main, éclaire la démarche du coupable, et sa main semble s'avancer pour le saisir : la Justice la suit, elle s'apprête à frapper le criminel, dès qu'elle sera convaincue de sa culpabilité.

Ce tableau fut ordonné par le préfet Frochot pour décorer la salle de la cour d'assises du département de la Seine. Prudhon n'avait encore rien fait d'aussi marquant ; lorsque ce tableau parut au salon de l'an VIII, il lui mérita beaucoup d'éloges, et c'est alors que le peintre reçut la décoration de la Légion-d'Honneur.

Il a été gravé par M. B. Roger, et lithographié par M. Motte.

Larg., 9 pieds ; haut., 7 pieds 4 pouces.

FRENCH SCHOOL. P. P. PRUDHON. FRENCH MUSEUM.

VENGEANCE AND JUSTICE
PURSUING CRIME.

The desire of possessing a few pieces of gold has caused the perpetration of a crime: the victim lies lifeless on the ground, and the murderer is seeking to flee. But the moon sheds her mild beams, and the criminal is already perceived: he is on the point of being overtaken, and will soon undergo the punishment he deserves for his cowardly assassination.

Two allegorical figures are hovering in the air: Vengeance, with a torch in her hand, shews the steps of the wretch, and her hand seems advancing to seize him: Justice follows her, and is preparing to strike the criminal, when convinced of his guilt.

This picture was ordered by the prefect Frochot, to ornament the hall of the assize court of the department of the Seine. Till then, Prudhon had done nothing so striking: when it appeared in the exhibition of the year VIII, it drew on him great praise, and he, at the same time, received the decoration of the Legion of Honour.

It has been engraved by M. B. Roger, and done in lithography by Motte.

Width, 9 feet $6\frac{3}{4}$ inches; height, 7 feet $9\frac{1}{2}$ inches.

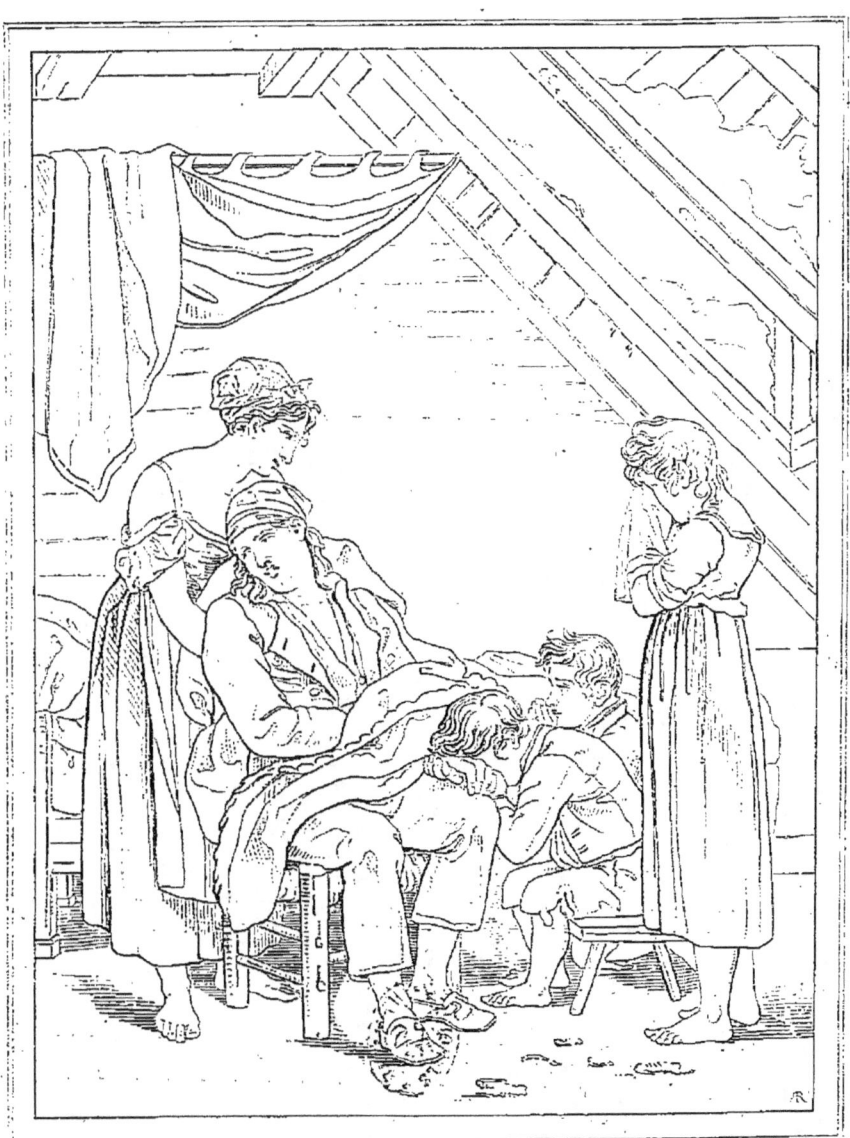

LA FAMILLE MALHEUREUSE.

LA FAMILLE MALHEUREUSE.

Un pauvre père de famille atteint d'une maladie grave est soigné par sa femme, accompagnée de ses jeunes enfans. Rien n'est plus touchant que cette scène, où tout est empreint d'un triste sentiment; car la misère vient augmenter la peine du pauvre moribond, et la malheureuse mère semble prévoir que ses chagrins pourront encore s'accroître lorsqu'elle se trouvera seule avec trois orphelins.

Si quelque chose doit venir augmenter la pénible impression que l'on ressent en voyant ce tableau, c'est de penser qu'il était sur le chevalet de mademoiselle Mayer lorsqu'elle quitta la vie, que Prudhon voulut le terminer pour en consacrer le produit à faire élever un monument à la mémoire de son élève chérie; et que lui-même, en le terminant, sentait que ce serait là son dernier ouvrage.

Ce tableau fut exposé au salon de 1822. Une petite lithographie de la main même de Prudhon parut dans *l'Album*. Ce tableau est maintenant dans le cabinet de Madame, duchesse de Berry; il a été gravé par Toussaint-Caron.

Haut., 2 pieds 4 pouces; larg., 1 pied 10 pouces.

FRENCH SCHOOL. ∞∞∞∞∞ PRUDHON. ∞∞∞∞∞ PRIVATE COLLECTION.

THE UNHAPPY FAMILY.

The father of a poor family, attacked by a fatal illness, is tended by his wife and surrounded by his young children. Nothing can be more moving than this scene, where all is marked, with a feeling of sadness : for, want increases the sufferings of the dying man, and the wretched mother seems to foresee that her grief will increase, when she finds herself alone with three orphans.

If any thing could still add to the painful impression felt in contemplating this picture, it is the thought that it was on Mademoiselle Mayer's easel when she departed this life, and that Prudhon's wish to finish it was to consecrate the profits to the raising a of monument to the memory of his beloved pupil, and that he himself felt it would be his last work.

This picture was exhibited in the saloon of 1822. A small print of it in lithography by Prudhon himself appeared in the Album. This picture is now in Duchess de Berry's collection : it has been engraved by Toussaint-Caron.

Height, 2 feet 6 inches; width, 2 feet.

NOTICE

SUR

PHILIPPE-AUGUSTE HENNEQUIN.

Philippe-Auguste Hennequin est né à Lyon en 1763. C'est dans cette ville qu'il étudia d'abord, et ses rapides progrès, dans l'art du dessin, le mirent bientôt dans le cas de venir à Paris, où il se plaça sous la direction de David.

Ayant remporté le grand prix de peinture, il se trouvait à Rome dans les premières années de la révolution Française. Ses opinions, conformes aux principes émis par la Convention, le mirent dans le cas d'être poursuivi en Italie. Il rentra alors dans son pays, et fut mis en prison après la mort de Robespierre. Étant parvenu à s'évader, il vint se réfugier à Paris; mais, arrêté de nouveau, il allait être traduit devant une commission militaire, lorsqu'une personne influente dans le gouvernement, et protectrice des arts, parvint à le faire mettre en liberté.

M. Hennequin voulut alors se livrer entièrement à la peinture, et il fit son grand tableau des Remords d'Oreste, puis le plafond d'une des salles du Louvre, au rez-de-chaussée.

Lors de la restauration, M. Hennequin a quitté la France pour aller résider à Liége, où il a fait un grand tableau représentant 300 citoyens de Franchimont, se dévouant à la mort pour la défense de la ville. Il fut ensuite nommé professeur de dessin à Tournay, où il est mort en 1833.

NOTICE

OF

PHILIPPE-AUGUSTE HENNEQUIN.

Philippe-Auguste Hennequin is born at Lyon in 1763. It is in that town he first practised, his rapid progress in drawing soon enabled him to come to Paris, where he placed himself under the direction of David.

Having obtained the great prize of painting, he happened to be at Rome in the first years in the French revolution. His opinion conform to the principles emitted by the Convention, caused him to be persecuted in Italy. He then returned into his own country, where after Robespierre's death, he was cast into prison. Having succeeded to escape, he took refuge in Paris, but being taken again into custody, he was about to be transferred before a military commission, when a powerful person in the government, a protector of the arts succeeded in getting him set at liberty.

Mr. Hennequin was then willing to give himself up wholly to painting, he performed his great picture, the Remorse of Orestes, after that, the ceiling of one of the ground-floor rooms of the Louvre.

On the restauration, Mr. Hennequin left France to reside at Liège, where he painted a great picture representing the 300 citizens of Franchimont, devoting themselves to death for the defence of the town.

He was afterwards named a professor of drawing at Tournay; where he died in 1833.

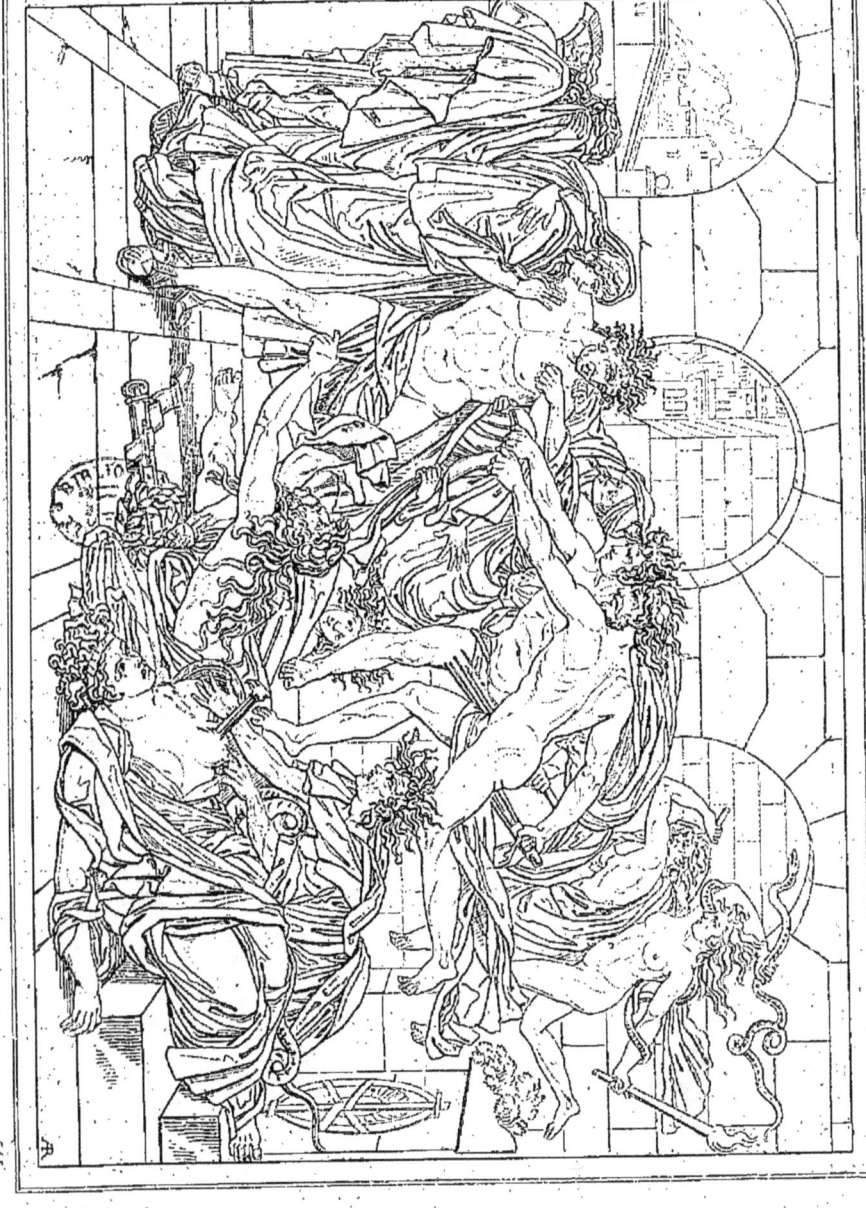

REMORDS D'ORESTE.

Oreste, revenant à Argos, apprend par sa sœur, Electre, l'infâme amour de Clytemnestre pour Égiste, l'horrible parricide commis par sa mère et son indigne amant, puis enfin l'hymen impie des deux criminels. A ce récit, il ne respire que vengeance, et veut sacrifier des victimes aux mânes d'Agamemnon. Les deux époux viennent dans le temple; arrivés près de l'autel, Oreste immole Égiste; puis, aveuglé par la fureur, il venge complétement Agamemnon; mais il a tué sa mère.

Ce nouveau crime vient à son tour troubler Oreste, il est poursuivi par les remords, déchiré par les furies. Il en voit une lui montrant sans cesse l'ombre de sa mère, dans le sein de laquelle il a plongé son poignard. Lui seul aperçoit ce spectacle affreux; la tendre Électre cherche à consoler son frère, elle veut l'aider à supporter son malheur, mais Oreste est tourmenté des souvenirs les plus affreux.

Le peintre, M. Hennequin, a montré un grand talent dans l'expression qu'il a donnée à ses têtes : les figures sont énergiques et bien dessinées; la couleur est vigoureuse, mais on a reproché à ce tableau de manquer d'harmonie. L'auteur a cru que cette partie de l'art ne devait pas s'y rencontrer; il aurait craint d'ôter au sujet cette teinte lugubre qui doit agir sur l'imagination. Il a voulu au contraire produire une forte sensation en faisant voir les remords qui ne cessent de poursuivre le coupable, et ramènent continuellement sa pensée vers l'objet de son crime.

Au salon de l'an VIII, ce tableau reçut la première médaille. Acheté depuis par le gouvernement, il fit partie du concours pour les prix décennaux, et a été gravé par Pigeot.

Larg., 15 pieds 2 pouces; haut., 9 pieds 6 pouces.

FRENCH SCHOOL. ⟹⟸ HENNEQUIN. ⟹⟸ FRENCH MUSEUM.

THE REMORSE OF ORESTES.

Orestes returning to Argos, learnt from his sister, Electra, the infamous loves of Clytemnestra and Ægisthus, the horrible murder committed by his mother and her vile paramour, and finally, the impious marriage of the guilty pair. Having heard this recital Orestes breathed revenge only, and sought to sacrifice victims to the manes of Agamemnon. The wicked couple arrived at the temple. Orestes approached the altar, and immolated Ægisthus; then blinded by his rage, he completely revenged Agamemnon: but he slew his own mother.

This new crime in its turn now torments Orestes, he is pursued by Remorse, and by the Furies, one of which constantly shows him the shade of his mother in whose bosom he has plunged his dagger. He alone sees the dreadful apparition: the kind Electra endeavours to sooth her brother, and tries to assist him in bearing his misfortune, but Orestes continues to be agitated by the most dreadful reminiscences.

The artist, M. Hennequin, has displayed great talent in the expression he has given to his heads: the figures are marked and well drawn, and the colouring is vigorous; but the picture is found fault with as wanting in harmony. The author thought that this part of the art ought not, in the present instance, to be attended to: he feared depriving his subject of that mournful appearance which must act on the mind: he wished, on the contrary, to produce a strong emotion, by displaying Remorse incessantly pursuing the criminal, and ever turning his thoughts towards the object of his crime.

This picture was exhibited in the year VIII, and then had the first medal adjudged to it: the government purchased it afterwards and it competed for the decennial prizes: it has been engraved by Pigeot.

Width, 16 feet 1 inch; height, 10 feet 1 inch.

NOTICE

SUR

JEAN-ANTOINE LAURENT.

Jean-Antoine Laurent naquit en 1763 à Baccara, près d'Épinal.

Élève de M. Durand de Nancy, il vint à Paris, où d'abord il se fit connaître par de beaux portraits en miniature. Cependant il savait faire des figures, et voulut le montrer en exposant, au salon de 1804, deux sujets charmans peints en miniature : l'amour dans une rose, et l'amour dans une coupe de cristal. C'était encore des portraits, et c'était ceux de ses enfans ; car, de même que l'Albane, Laurent pouvait trouver dans sa famille les modèles les plus gracieux.

Depuis lors Laurent exposa plusieurs sujets peints à l'huile, mais encore de petite dimension. Ordinairement il a traité des scènes familières, quelques-uns des contes de Perrault ou d'autres. Cependant il a tracé aussi quelques sujets historiques, parmi lesquels on remarque la jeunesse de Du Guesclin, Galilée en prison, Laure et Pétrarque, puis deux sujets de l'histoire de son pays : Jeanne d'Arc se dévouant au salut de la France, et le graveur Callot, sujet du duc de Lorraine, répondant à un ministre de Louis XIII, qu'il se couperait le pouce, plutôt que de graver le siége et la prise de Nancy, sa ville natale.

Deux des fils de Laurent se sont fait remarquer dans l'exercice des beaux arts. Laurent père, nommé conservateur du Musée du département des Vosges, y créa une école de dessin pour les arts et métiers. Il mourut à Epinal en 1830.

NOTICE

OF

JEAN-ANTOINE LAURENT.

Jean-Antoine Laurent was born in 1763, at Baccara near Epinal.

A pupil to Mr. Durand of Nancy, he came to Paris, where he at first made himself known by his handsome miniatures. However the performance of figures was not unknown to him, and he proved it by exhibiting at the museum in 1804 two delightful subjects, painted in miniature; love in a rose, and love in a crystal cup. Yet they were portraits, and those of his children, for like Albane, Mr. Laurent could find in his own family the most graceful models.

From that time, Mr. Laurent exhibited many subjects painted oil, but still of a small size. He usually described familiar scenes, some of Perrault's tales or others. However he has depicted some historical subjects, among which may be noticed the youth of Duguesclin, Galilée into prison, Laura and Petrarca, as also two subjects of the history of his own country: Jeanne d'Arc devoting herself for the safety of France, and the engraver Callot, a subject of the Duke of Lorraine answering a minister of Louis XIII, saying he would rather cut his thumb than engraving the siege and taking of Nancy, his native city.

Two sons of Mr. Laurent caused themselves to be considered in the exercise of fine arts. Laurent senior being appointed a conservator to the Museum of the department of Vosges founded there a drawing-school for arts and trade.

He died at Epinal in 1830.

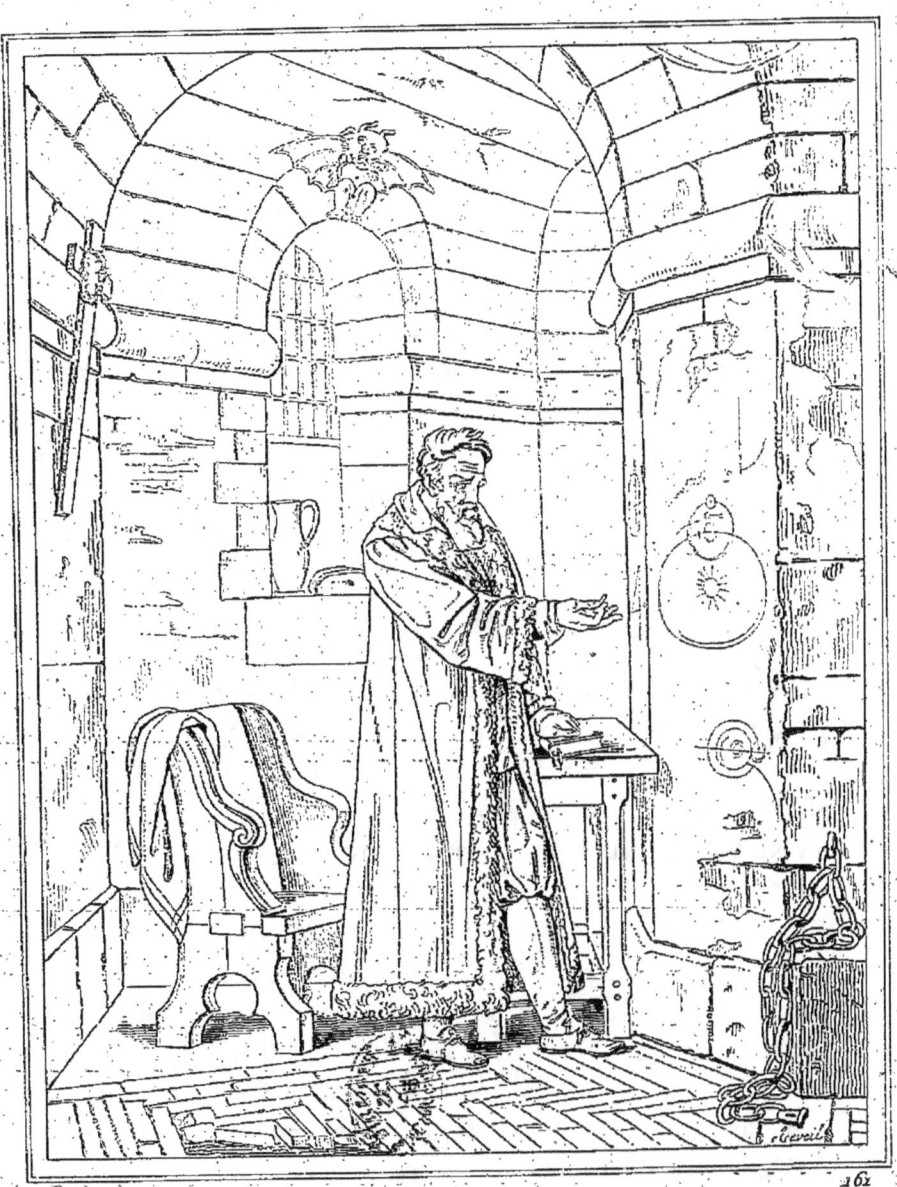

GALILÉE EN PRISON.

GALILÉE EN PRISON.

Galilée, fils naturel d'un noble florentin, naquit en 1564; il montra dès son enfance une très grande capacité pour les mathématiques, et après avoir étudié quelque temps à Vienne, il vint à l'université de Padoue, où il occupa la chaire de philosophie pendant dix-huit ans; mais alors Cosme II, grand-duc de Toscane, le rappela à Florence, et l'attacha à sa personne.

Galilée ayant vu à Venise une lunette d'approche nouvellement inventée en Hollande par Jacques Metius, il en fit une et aperçut des étoiles inconnues, les quatre satellites de Jupiter et les taches du soleil. Ces découvertes lui démontrèrent que le système de Copernic méritait la préférence, et il soutint que la terre tournait autour du soleil. Le père Scheiner, jésuite allemand, voulant humilier le savant florentin, le déféra à l'inquisition de Rome en 1615, et le tribunal exigea qu'il ne soutînt plus un système condamné comme contraire à l'Écriture sainte. Galilée garda en effet le silence jusqu'en 1632; mais alors il publia des Dialogues dans lesquels il établissait l'immobilité du soleil, et en faisait le centre autour duquel la terre tournait.

Cité de nouveau devant le tribunal de l'inquisition, on lui rappela sa promesse, et il fut condamné le 21 juin 1633 à être emprisonné pendant trois ans, et à réciter les sept psaumes de la pénitence une fois chaque semaine. Il lui fallut aussi abjurer comme une *absurdité*, une *erreur* et une *hérésie*, ce qui un peu plus tard fut cependant bien reconnu comme la vérité. Galilée retourna à Florence, où il mourut en 1641; et en 1737 on lui éleva un tombeau vis-à-vis celui de Michel-Ange.

Ce tableau est maintenant au Luxembourg.

Haut., 5 pieds 11 pouces; larg., 4 pieds.

FRENCH SCHOOL. LAURENT. LUXEMBOURG MUSEUM.

GALILEO IN PRISON.

Galileo, the natural son of a noble florentine, was born in 1564; from his childhood he manifested a wonderful capacity for the mathematics, and after having studied some time at Vienna, he went to the university at Padua, where he occupied the philosophical chair eighteen years; it was then that Cosmo II, grand duke of Tuscany, recalled him to Florence, and attached him to his person.

Galileo having seen at Venice a telescope that had been made in Holland by James Metius, he invented one upon a similar principle, by which he was emabled to distinguish stars till then unknown, the four satellites of Jupiter, and the spots in the sun. These discoveries, convinced him that the system of Copernicus was worthy of preference, and he maintained that the earth moved round the sun. The father Scheiner, a german jesuit, wishing to humble the learned florentine, impeached him before the inquisition at Rome in 1615, and that tribunal required him no longer to maintain a system condemned as contrary to the Holy Scriptures. Galileo acquiesced till the year 1633, when he published his Dialogues, in which he established the immobility of the sun, placing it in the centre of the system, around which the earth turns.

Again summoned before the tribunal of the inquisition, they reminded him of his promise, condemned him to three years imprisonment, and to recite the seven penitential psalms once a week. He was compelled to renounce as an *absurdity*, an *error*, and a *heresy*, that which some time afterwards was received as an established fact. Galileo returned to Florence where he died in 1641; and in 1737 a monument was erected to his memory opposite to that of Michael-Angelo.

This picture is now at the Luxembourg.

Height, 6 feet 2 ½ inches; breadth, 4 feet 2 inches.

NOTICE

SUR

JEAN-GERMAIN DROUAIS.

Jean-Germain Drouais naquit à Paris en 1763. Il eut le rare avantage de pouvoir se livrer à l'étude de la peinture sans éprouver d'obstacle de la part de sa famille. Henri Drouais som père fut son premier maître, mais célèbre seulement dans le genre du portrait; il ne tarda pas à voir que son fils devait suivre une carrière plus élevée. Il confia donc son éducation à Brenet, peintre médiocre, mais qui forma de bons élèves.

Plein de l'ardeur la plus vive, le jeune Drouais peignait le jour et dessinait la nuit. Dès l'âge de vingt ans, il fut en état de se présenter au concours pour le grand prix de Rome; mais, ayant vu les tableaux de ses concurrents, il crut le sien trop inférieur pour entrer en lice, le déchira et en porta des fragmens à David, qui jugea tout différemment et lui reprocha d'avoir par sa conduite cédé le prix à un autre. « Vous êtes donc content de moi? dit le jeune Drouais. — Très-content. — Eh bien! j'ai le prix, c'est le seul que j'ambitionne. »

Reprenant courage, il se présenta de nouveau, en 1785, et remporta le prix sur le célèbre tableau de la Cananéenne. A la vue de cet ouvrage, les juges étaient véritablement dans l'admiration; ses camarades, par un mouvement d'enthousiasme, le portèrent en triomphe chez sa mère. Tant d'honneur, tant de succès ne lui donnèrent point d'orgueil; il partit pour Rome avec le dessein de perfectionner son talent, et bientôt il envoya le tableau de Marius à Minturne, véritable chef-d'œuvre, qui fut presque son dernier ouvrage.

Épuisé par trop de travail et par un climat brûlant, une fièvre ardente l'emporta le 13 février 1788.

NOTICE

OF

JOHN GERMAIN DROUAIS.

John Germain Drouais was born in Paris in 1763. He enjoyed the rare felicity of becoming an artist with the approbation of his family. His father, Henry Drouais, who was his first master, was distinguished only as a portrait-painter; but discovering in his son which qualified him for a higher walk, he confided his education to Brenet, an indifferent painter, but a successful teacher.

Enthusiastically fond of his pursuit, young Drouais painted by day, and drew by night. At the age of twenty, he became a candidate for admission to the school of Rome; but, on examining the pictures of his competitors, he judged his own to be so inferior, that he tore it in pieces, and in that condition he carried it to David; who thought differently of its merit, and reproached him with having *given away* he prize, by his precipitancy. « You are satisfied with me, then? Said young Drouais. » — « Highly so, replied David. « — « Enough! rejoined Drouais, the prize is mine; it is the only one I am ambitious of obtaining. »

Taking courage, Drouais entered the lists a second time, in 1785, and won the prize, by his celebrated picture of the Canaanitish Woman. His judges were struck with admiration at the beauty of his work, and his comrades, in a fit of generous enthusiasm, carried him home in triumph to his mother. — These honours in no respect altered his native modesty: he hastened to Rome to continue his studies; and soon after sent home his Marius at Minturnæ, an indisputable master-piece, and nearly his latest work.

Exhausted by application and the effects of a burning climate, Drouais was cut off by an inflammatory fever, the 13th of february 1788.

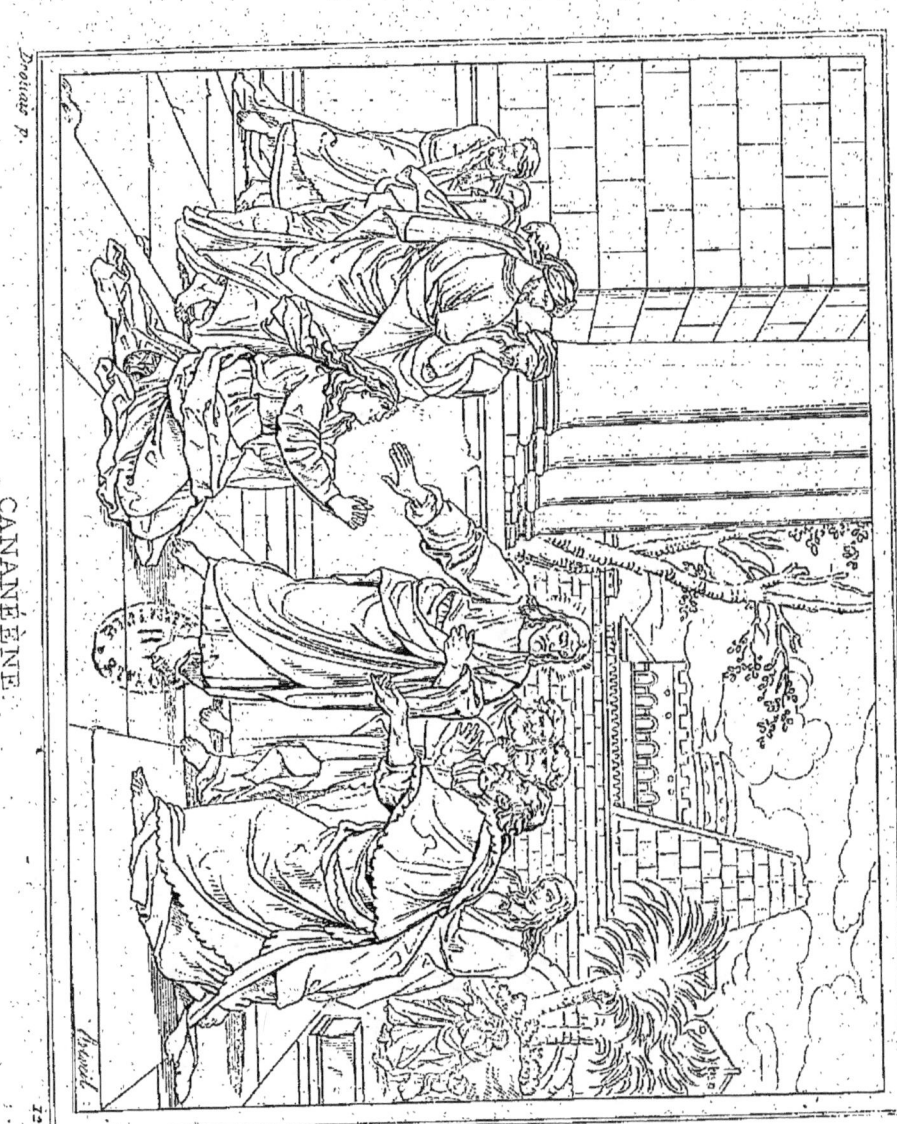

CANANÉENE.

LA CANANÉENNE.

Lorsque Jésus-Christ sortait de Génézareth pour aller à Tyr, une femme cananéenne vint à lui en disant : « Seigneur, fils de David, ayez pitié de moi, ma fille est cruellement tourmentée du démon. » Mais il ne lui répondit pas, et ses disciples le prièrent, en lui disant : « Renvoyez-la, car elle crie après nous. » Il leur répondit : « Je ne suis envoyé qu'aux brebis perdues de la maison d'Israël. » Mais elle s'approcha et l'adora, en disant : « Seigneur, ayez pitié de moi. » Il lui répondit : « Il n'est pas juste de prendre le pain des enfans et de le jeter aux chiens. Il est vrai, dit-elle, Seigneur, mais les petits chiens mangent les miettes qui tombent de la table de leurs maîtres. » Alors Jésus lui répondit : « O femme, votre foi est grande ! qu'il vous soit fait selon votre désir. » Et à l'heure même sa fille fut guérie. Sous le nom de Cananéenne, l'Évangile entend parler d'une femme qui, descendant des anciens habitans de Canaan, était encore païenne; c'est pourquoi Jésus-Christ semble d'abord la repousser comme ne suivant pas la loi de Moïse.

Déja Vien avait quitté les traces de l'école de Boucher et de Vanloo pour ramener les beaux-arts à de meilleurs principes; David, revenant de Rome, avait exécuté des travaux remarquables par la correction du dessin. Alors un jeune homme de vingt-un ans, élève de ce grand peintre, fils et petit-fils de deux peintres renommés pour les portraits, Germain-Jean Drouais, se fit remarquer au concours des grands prix de peinture en 1784. Quand ce tableau parut, l'admiration fut universelle.

Ce triomphe ne laissa bientôt que de cruels souvenirs ! Drouais avait à peine eu le temps de faire à Rome deux autres tableaux, lorsqu'il fut enlevé à sa mère, à sa patrie et aux arts.

Larg., 4 pieds 6 pouces; haut., 3 pieds 6 pouces.

THE CANAANITISH WOMAN.

When Christ left Genesareth to proceed to Tyr, a canaanitish woman came to him saying : « Have mercy on me, O Lord, thou son of David, my daughter is grievously vexed with a demon; » but he answered her not, and his disciples besought him, saying, « send her away for she crieth after us. » He answered: « I am not sent but unto the lost sheep of the house of Israel. » Then came she and worshipped him, saying : « Lord, help me. » He answered : « It is not meet to take the children's bread, and to cast it to dogs. » And she said : « Yes, Lord, yet the dogs eat of the crumbs which fall from the masters' table. » Then Jesus replied : « O woman, great is thy faith; be it unto thee even as thou wilt. » And her daughter was made whole from that very hour. Under the name of a canaanitish woman, the Evangelist means one, who, descended from the ancient inhabitants of Canaan, was still a pagan, which is the reason that Christ at first seems to repulse her, as not following the law of Moses.

Vien had already quitted the track of Boucher's and Vanloo's school, to bring back the arts to better principles. David, returning from Rome, had executed works remarkable for the purity of the design. It was then that a young man only twenty-one years old, Germain-Jean Drouais, the son and grandson of distinguished portrait painters, a pupil also of this great painter, gained much applause at the meeting for the grand prizes in painting, in 1784. When this picture appeared, the admiration was universal.

This triumph, alas! soon after, left but painful reminiscences! Drouais scarcely had time to finish at Rome, two other pictures, when he was snatched for ever, from his mother, his country, and the arts.

Breadth, 4 feet 9 $\frac{1}{3}$ inches; height, 3 feet 8 $\frac{1}{3}$ inches.

ÉCOLE FRANÇAISE. ⸺ DROUAIS. ⸺ MUSÉE FRANÇAIS.

MARIUS.

Caïus Marius naquit dans le territoire d'Arpinum, environ 150 ans avant Jésus-Christ. D'une origine obscure, il quitta l'agriculture pour embrasser la carrière des armes, se signala sous Scipion l'Africain, fut vainqueur de Jugurtha, roi de Numidie, vint dans les Gaules où il défit les Teutons, les Ambrons et les Cimbres; mais toujours il conserva un caractère sauvage et féroce. Sa voix était imposante, son regard terrible. Marius, porté pour la sixième fois au consulat, éveilla la jalousie de Scylla, son concurrent. Obligé de se dérober par la fuite à la vengeance de son cruel adversaire, Marius se cacha dans les marais de Minturne; mais, découvert, il fut mené dans cette ville, et y fut enfermé. Un soldat cimbre promit alors de le tuer, afin d'avoir la récompense promise à celui qui apporterait la tête du guerrier proscrit. Or, selon Plutarque, « il s'y en alla l'épée nue à la main, et l'endroit où Marius se reposait étant fort obscur, il sembla à l'homme d'armes qu'il vit sortir des yeux de Marius deux flammes ardentes, et entendit sortir de ce coin ténébreux une voix qui lui dit : *Oses-tu bien, homme, venir pour tuer Caïus Marius ?* Le barbare alors sortit incontinent de la chambre, puis jetant son épée, il s'enfuit en criant : *Je ne saurais tuer Marius.* »

Drouais fit ce tableau à Rome, en 1786, et lorsque le public eut l'occasion de l'admirer à Paris, il eut en même temps à déplorer la perte de l'auteur, que la mort venait d'enlever à Rome, à l'âge de 25 ans.

Ce tableau a été gravé au pointillé par Darcis.

Larg., 11 pieds 3 pouces; haut., 8 pieds 4 pouces.

FRENCH SCHOOL. DROUAIS. FRENCH MUSEUM.

MARIUS.

Caius Marius was born on the territory of Arpinum, about 150 years before Christ. Of an obscure origin, he forsook agriculture to take up arms, distinguished himself under Scipio Africanus, conquered Jugurtha, king of Numidia, came into Gaul where he defeated the Teutones, the Ambrones, and the Cimbri: but he always preserved a wild and ferocious temper. His voice was intimidating, his look terrific. Marius being, for the sixth time, raised to the consular dignity, awoke the jealousy of Sylla, his competitor. Obliged to avoid, by flight, the revenge of his cruel adversary, Marius hid himself in the marshes of Minturnæ, but being discovered, he was dragged to that town, and there shut up. A Cimbric soldier then undertook to kill him, to get the reward promised to whomsoever should bring the head of the proscribed warrior. According to Plutarch, « He went forth with a drawn sword, and the spot where Marius was resting, being very dark, it appeared to the man at arms, that he saw two vivid flames flash from the eyes of Marius, and he heard, from that dismal place, a voice, which said to him: *Now, man! darest thou kill Caius Marius?* The barbarian immediately left the chamber, and throwing away his sword, he fled, exclaiming: *I dare not kill Marius.* »

Drouais painted this picture in 1786, at Rome; and whilst the public was enabled to admire it in Paris, at the same time, it had to deplore the loss of the author whom death had just snatched off in Rome, in the 25th year of his age.

This picture has been engraved in dots by Darcis.

Width, 11 feet 11 ½ inches; height, 8 feet 10 ½ inches.

GIRODET-TRIOSON.

GIRODET-TRIOSON.

NOTICE
HISTORIQUE ET CRITIQUE
SUR
ANNE-LOUIS GIRODET.

Parmi les nombreux élèves de David, trois peintres avaient été remarqués d'autant plus, que tous trois avaient une manière différente, et qu'il était difficile de déterminer à laquelle on devait donner la préférence. Gros, Gérard et Girodet semblaient former un triumvirat, et dès que le public s'empressait d'offrir une palme à l'un d'eux, on voyait les deux autres présenter de nouveaux motifs pour la mériter également. Mais la mort vint rompre ce groupe de trois artistes qui auraient pu long-temps encore contribuer à l'ornement des expositions publiques, et la réputation de celui qui venait de disparaître de la scène du monde sembla tout d'un coup s'agrandir, sans pourtant rien diminuer de celle de ses deux émules.

Anne-Louis Girodet de Roussy naquit à Montargis le 5 janvier 1767. Dès son jeune âge, il montra d'heureuses dispositions pour les études et un goût très vif pour le dessin. Ses parens avaient d'abord eu l'intention de faire étudier l'architecture à leur fils, ils eurent ensuite le projet ne lui faire suivre la carrière militaire; mais David, voyant un des dessins de Girodet, dit à sa mère : «Vous aurez beau faire, madame, votre fils sera peintre.» L'opinion de ce maître était sans doute de nature à ébranler la résolution des parens de Girodet; aussi se déterminèrent-ils à le placer dans l'école de David.

C'est en 1789 que Girodet remporta le grand prix, dont le sujet était Joseph reconnu par ses frères; l'année d'avant il avait obtenu le second prix. Notre jeune artiste partit bientôt pour Rome, c'est là qu'il exécuta deux de ses tableaux, le Sommeil d'Endymion, et Hippocrate refusant les présens d'Artaxerce. Le premier de ces tableaux, si remarquable par le charme de la pensée, l'élévation du style, l'élégance et la pureté du dessin, eut à Rome un succès prodigieux, et depuis il a toujours conservé une place distinguée parmi les travaux de cet artiste.

Girodet se trouvait à Rome au moment où le consul de France Basseville fut assassiné par la populace, parce que, obéissant aux ordres qu'il avait reçus du gouvernement français, ce ministre voulait faire remplacer l'écu aux fleurs de lis par une allégorie relative à la république. Girodet, resté à l'Académie avec Péquignot et Lafitte, avait encore le pinceau à la main quand le peuple vint assaillir l'Académie et tout briser. Poursuivi à coups de couteau, ce ne fut pas sans peine qu'il échappa aux assassins; mais pourtant il parvint jusqu'à Naples, où il se mit à étudier le paysage.

Les événemens politiques ne permettant pas aux Français de rester encore dans cette partie de l'Italie, Girodet alla à Venise, où les monts Euganéens vinrent lui offrir de nouveaux sujets d'étude. Il était occupé à dessiner un site, lorsque des sbires vinrent l'arrêter. « Après l'avoir dépouillé, garrotté, accablé d'indignes traitemens, un de ces misérables lui demande si l'on célèbre encore des fêtes en France. — Plus que jamais, répondit Girodet; la fête de la victoire revient tous les mois. » C'était en 1794, les Français étaient sans cesse molestés; cependant, sur la demande du ministre Noël, le gouvernement de Venise ne put se refuser à punir l'outrage qu'avait reçu le jeune peintre français. Notre artiste reprit alors la route de Paris, et, à son arrivée, il fit son tableau de

Danaé, gravé sous le n° 143. Ce tableau ne fut payé que 600 francs : le possesseur en demande maintenant 25,000. On cite beaucoup d'exemples semblables, dans les biographies des artistes anciens, mais il est extraordinaire de voir une telle variation de prix en trente années.

Girodet fit ensuite, pour le roi d'Espagne, quatre tableaux des Saisons. Son talent, apprécié du public, le fut également du gouvernement, et en 1801 il se trouva chargé de faire un tableau pour la Malmaison. Girodet devait là se trouver en concurrence avec M. Gérard; mais, soit hasard, soit avec intention, elle devint complète, puisqu'il traita aussi un sujet ossianique. On se rappelle avec étonnement les beautés de ces deux tableaux : celui de Girodet représentait Fingal et ses descendans recevant dans leurs palais aériens les mânes des héros français. Immédiatement après, Girodet s'occupa de son grand et magnifique tableau représentant une Scène du déluge, qui parut au salon de 1806. Les Funérailles d'Atala parurent en 1808 : ce nouveau chef-d'œuvre fut généralement admiré. Enfin le tableau de Napoléon recevant les clefs de Vienne, qui fut exposé la même année, et celui de la Révolte du Caire, qui parut en 1810, vinrent compléter la série des ouvrages de Girodet, dont la gloire est principalement fondée sur ce qu'il fit pendant ces dix années. Quoique les prix décennaux fondés en 1804 n'aient pas été donnés en 1810, ainsi que cela devait être, Girodet n'en eut pas moins la gloire de voir son tableau du Déluge désigné par le jury comme digne du grand prix : cette distinction lui parut d'autant plus glorieuse, que parmi les autres ouvrages présentés au concours, on remarquait le tableau des Sabines, par David son maître.

La santé de Girodet s'affaiblissait considérablement, et il en éprouvait d'autant plus de chagrin, qu'il avait ressenti que le travail assidu lui était contraire : aussi se vit-il obligé de ne plus s'occuper de grands ouvrages ; mais son imagination n'en

continua pas moins de travailler, et c'est alors qu'il fit cette innombrable quantité de dessins, dont il avait puisé les idées dans les ouvrages d'Anacréon, de Virgile, de Sapho, d'Ossian, et des autres poètes, dont la lecture faisait ses délices.

Les travaux de Girodet parurent cependant encore au salon de 1824, où on vit les portraits en pied de Cathelineau et du général Bonchamps; mais avant que l'exposition fût terminée, Girodet n'existait plus. Sentant sa fin approcher, il éprouva sans doute de vifs regrets de ne pouvoir exécuter tout ce que son âge lui permettait encore de faire. Surmontant le mal qui l'accablait, il sort de son lit, soutenu par sa seule domestique, et monte à son atelier : il promène ses regards mourans sur des travaux qu'il n'achèvera pas ; il considère dans un morne silence et pour la dernière fois les lieux témoins de tant de veilles, de tant d'études; mais ne pouvant soutenir une situation si pénible, il se retire lentement, puis, se retournant sur le seuil de la porte : « Adieu, dit-il d'une voix éteinte; adieu, je ne vous reverrai plus. »

Les élèves de toutes les écoles se réunirent aux siens pour lui rendre les derniers hommages : ses dépouilles mortelles furent accompagnées de tout ce que Paris renfermait de plus distingué et de plus recommandable.

Un monument lui fut élevé au cimetière de l'Est, sur les dessins de son ami, M. Percier, et le buste dont il est orné a été exécuté par M. Desprez. M. P. A. Coupin a publié en 2 volumes in-8º les OEuvres littéraires de Girodet; il a mis ainsi le public à même de juger des talens de notre peintre pour la poésie, et surtout des conseils qu'il sait donner relativement à l'art de peindre. Ce recueil est précédé d'une notice du plus haut intérêt, écrite par M. Coupin, sur la vie et les ouvrages de Girodet.

HISTORICAL AND CRITICAL NOTICE

OF

ANNE-LOUIS GIRODET.

Among David's numerous pupils, three painters had been the more remarked, as all three had a different manner, and that it was difficult to determine to which the preference ought to be given. Gros, Gérard, and Girodet seemed to form a triumvirate, and as soon as the public eagerly offered the palm to one of them, the two others were seen offering new motives equally deserving of it. But, death separated this group of three artists who might still for a long while have contributed to adorn the public Exhibitions. The fame of him, who had disappeared from this mortal scene, appeared to increase suddenly, without, however, in any way diminishing that of his two competitors.

Anne-Louis Girodet de Roussy was born at Montargis, January 6, 1767. From tender youth, he showed great aptitude for study, and a decided taste for drawing. His parents had first intended he should learn Architecture : they subsequently had the project of letting him follow the military career; but David, seeing one of Girodet's designs, said to his mother. «You may do what you please, Madam, but still your son will be a painter. » The opinion of this master was unquestionably of a nature to shake the determination of Girodet's parents, and thus they determined to place him in David's School.

It was in 1789, that Girodet gained the Grand Prize, the subject of which was Joseph recognised by his Brothers: he had, the year before, won the second Prize. Our young artist soon set off for Rome: it was there that he executed two of his pictures, Endymion Sleeping, and Hippocrates refusing the presents of Artaxerxes. The first of these pictures, so remarkable for the pleasing thought, the grandeur of the style, the elegance and correctness of the design, had a wonderful success, and it has ever since preserved a very distinguished rank among this artist's works.

Girodet was in Rome when Basseville, the French Consul, was murdered by the mob; because, obeying the orders of the French Government, he had endeavoured to substitute, for the shield with the Fleurs de Lis, an Allegory relative to the Republic. Girodet, who had remained in the Academy with Pequignot and Lafitte had yet his pencil in his hand when the people attacked the building and destroyed every thing in it. Pursued, it was not without difficulty that he escaped from the knives of the assassins: he however succeeded in reaching Naples, where he set about studying Landscape.

The political events no longer allowing the French to remain in this part of Italy, Girodet went to Venice, where the Euganean Hills offered him fresh subjects for study. He was occupied in drawing a site when the sbirri came to arrest him. «After stripping, handcuffing, and treating him in the most insulting manner, one of the wretches asked him, if, festivals were still celebrated in France? — More than ever, replied Girodet; the festival of Victory returns every month. » This was in 1794; the French were constantly annoyed, yet, on the demand of the Minister Noël, the Venetian Government could not refuse lending himself to the punishment of those who committed the outrage on the young French Artist. Girodet then returned to Paris, where, on arriving, he painted his

picture of Danae, given n° 143. This picture brought him in only 600 fr. (L. 24): its owner now asks for it 25,000 fr. (L. 1000). Many similar examples are found in the biographies of the old artists, but it is extraordinary to see within thirty years, such an increase in price.

Girodet did afterwards, for the King of Spain, four pictures of the Seasons. His talent, appreciated by the public, was equally so by the Government, and in 1801, he received orders to execute a picture for Malmaison. Girodet was then to enter into a competition with M. Gérard, but whether by chance, or intentionally, it became complete, since he also treated an Ossianic subject. The beauties of these two pictures are still remembered with astonishment: that of Girodet represented Fingal and his descendants receiving in their aerial palaces the Manes of the French heros. Girodet immediately afterwards occupied himself with his great and magnificent picture representing a Scene from the Deluge, which appeared in the Exhibition of 1806. The Burial of Atala appeared in 1808: this new masterpiece was generally admired. The picture of Napoleon receiving the keys of Vienna, exhibited the same year, and that of the Insurrection in Cairo, which appeared in 1810, completed the series of Girodet's works, whose fame is chiefly grounded on what he did during those ten years. Although the Decennial Prizes, founded in 1804 were not, as in due course, given till the year 1810, yet Girodet had the glory of seeing his picture of the Deluge named by the Jury as meriting the Grand Prize, which distinction was the more flattering to him, as amongst the other works presented to the Committee, was the picture of the Sabines by David, his master.

Girodet's health was declining rapidly, and he felt the more grief at it, as he saw that working assiduously was hurtful to him, and he saw himself obliged to throw aside large works:

but his imagination continued not the less actively employed, and it was then he did that immense quantity of designs, the ideas of which he had gathered in the works of Anacreon, Virgil, Sappho, Ossian, and other poets, that he delighted in reading.

Some of Girodet's productions, however, appeared once more in the Exhibition of 1824, where were seen the full length portraits of Cathelineau, and of General Bonchamps : but ere the Exhibition closed, Girodet was no more. No doubt, aware of his approaching end, he felt deep regret at not being able to execute all, that, at his time of life, he might have been induced to hope. Mastering, for a moment, the disorder that overwhelmed him, he left his bed, and, supported by his servant only, went into his study : he cast his languid looks at those works he knew he should never finish : in sullen silence, he considered, for the last time, the spot, witness of his many watchings, and studies; but, unable to bear so painful a situation, he withdrew slowly, then turning on the threshold of the door : « Farewell, said he, in a dying voice; farewell, I shall see you no more. »

The pupils of all the schools joined his, to pay him the last homage : his mortal remains were accompanied by all the most distinguished and respectable persons in Paris.

A monument was raised to his memory in the Eastern Cemetery, after his friend's designs, M. Periez; and the bust adorning it was executed by M. Desprez. M. P. A. Coupin has published Girodet't Literary Works, in 2 vols. 8° : he has thus enabled the public to judge of the talents of our painter for poetry, and particularly of the advice he gives relative to the Art of Painting. This collection is preceded by a highly interesting Notice of the Life and Works of Girodet, written by M. Coupin.

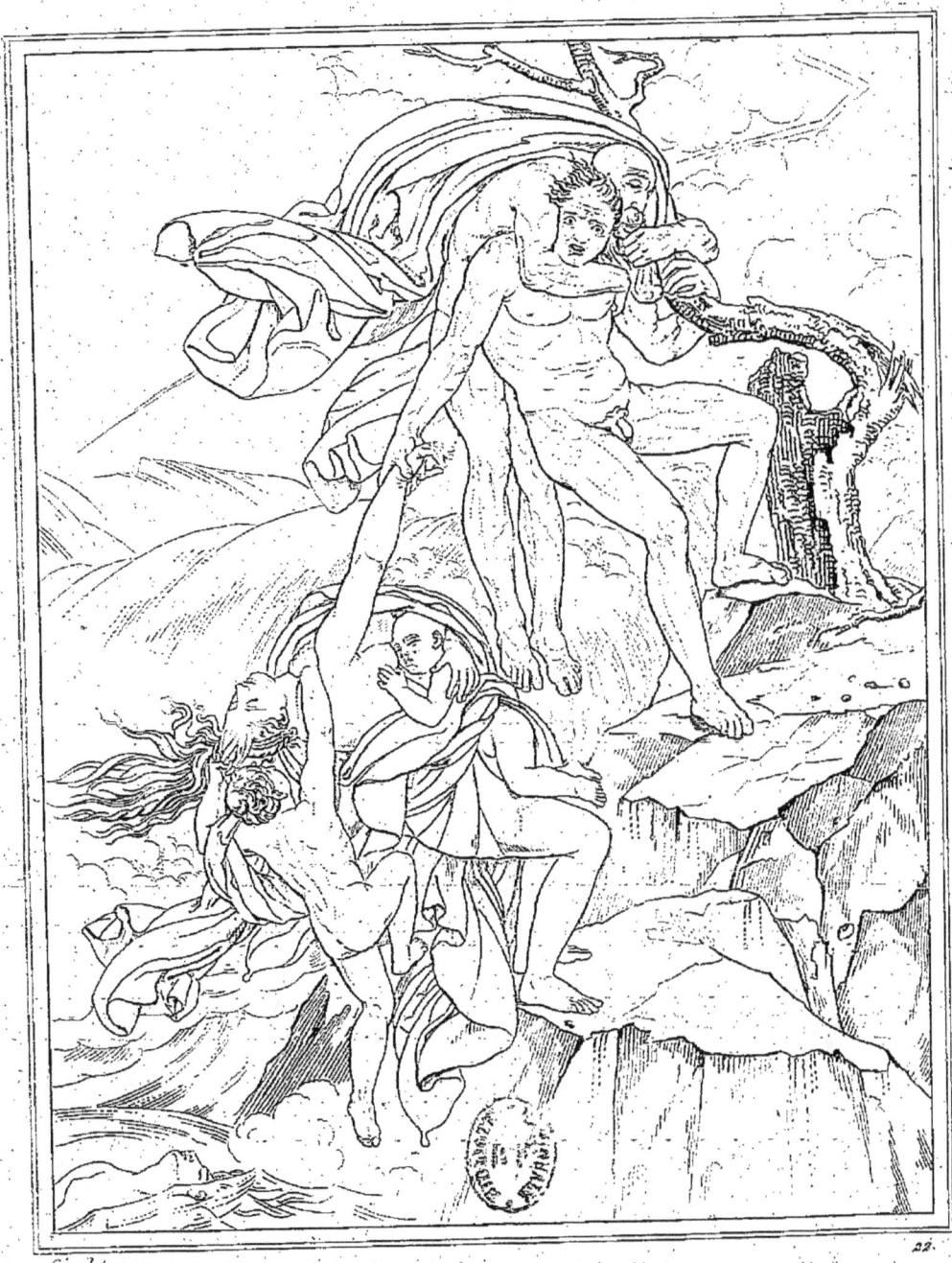

UNE SCENE DU DÉLUGE.

UNE SCÈNE DU DÉLUGE.

Le peintre, dans ce tableau, n'a pas voulu rendre cette grande scène de désolation dans laquelle la nature entière se trouva ensevelie sous les eaux. Son intention a été d'en représenter seulement un épisode. Ce n'est pas sans doute qu'il ait craint d'exécuter une composition aussi vaste, mais ce sujet ne lui aurait pas permis de donner de grandes figures dans lesquelles l'auteur s'est montré dessinateur aussi correct que savant. Quelles que soient les critiques qu'on ait faites de ce tableau, elles sont bien loin de balancer les beautés et le mérite qui s'y trouvent : aussi cette composition a-t-elle placé Girodet de la manière la plus avantageuse parmi ses illustres émules.

Le tableau parut au Salon de 1806; il a concouru pour le prix décennal, fut ensuite exposé dans la galerie du Luxembourg, et est placé maintenant dans celle du Musée. Il a été lithographié par M. Aubry Lecomte.

Haut., 13 pieds; larg., 9 pieds 9 pouces.

A SCENE FROM THE DELUGE.

The artist's aim in this picture was not to paint that universale scene of desolation, during which nature was buried under the waters. He merely sought to represent an episode of it; not that he shrunk from executing so vast a composition, but such an immense subject would not have allowed him to produce those great figures in which he proved himself a delineator equally correct as skilful. Whatever criticisms may have been launched against this composition, its beauties, and preeminent merit, far more than redeem its faults; and it has placed Girodet in a most conspicuous rank amongst his illustrious rivals.

This picture appeared in the Salon of 1806 and competed for the decennal prize. It was afterwards exhibited in the gallery of the Luxembourg, and is now in the royal Museum; M. Aubry Lecomte has given it in lithography.

Height, 13 feet 10 inches; breadth, 10 feet 4 inches.

ENDYMION

ENDYMION.

Berger selon les uns, roi d'Égypte selon d'autres, Endymion, petit-fils de Jupiter, fut chassé du ciel pour avoir manqué de respect à Junon; et pendant son exil sur la terre, il était condamné à un sommeil de trente ans, ce qui ressemble assez à un sommeil perpétuel, ainsi que l'ont dit quelques mythologues. C'est alors que la chaste Diane, éprise de sa beauté, venait le visiter chaque nuit dans une grotte du mont Latmos. Elle parvint sans doute à le réveiller par momens, puisqu'elle en eut, dit-on, un fils et cinquante filles.

Girodet était pensionnaire de l'Académie de France à Rome lorsqu'il y fit ce tableau, en 1792. Envoyé alors à Paris, il fut exposé cette même année dans la galerie d'Apollon : mais les événemens politiques de ce temps empêchèrent le public d'y porter autant d'attention qu'il le méritait; et lorsqu'il reparut au salon de l'an VII, il fit presque autant d'effet qu'un tableau nouveau, et mérita d'être distingué sous tous les rapports : remarquable pour la composition et la couleur, il présente une grande pureté de dessin et un effet des plus brillans. Il a été gravé par M. Chatillon.

Larg., 8 pieds; haut., 6 pieds.

FRENCH SCHOOL. GIRODET. FRENCH MUSEUM.

ENDYMION.

According to some a shepherd, according to others a king of Egypt, Endymion, a grandson of Jupiter, was expelled from heaven for wanting in respect to Juno; and during his exile on earth, was condemned to a sleep of thirty years, which, as some mythologists say, resembled a perpetual sleep. It was during this time, that the chaste Diana, enamoured of his beauty, visited him every night in a grotto of mount Latmos. She contrived, no doubt, to awaken him at times, since, it is stated she had by him one son and fifty daughters.

Girodet was a pensionary of the French Academy at Rome when he painted this picture there in 1792; he then sent it to Paris, where it was exhibited the same year in the Apollo gallery: but the political events of that period prevented its receiving the attention it merited; when, in the year VII, it again appeared at the Louvre, it produced nearly as great a sensation as a new picture, and deserved distinction in every respect. Remarkable for its composition and colouring, it presents a great purity of design and a most brilliant effect. It has been engraved by M. Chatillon.

Width, 8 feet 6 inches; height, 6 feet 4 $\frac{1}{2}$ inches.

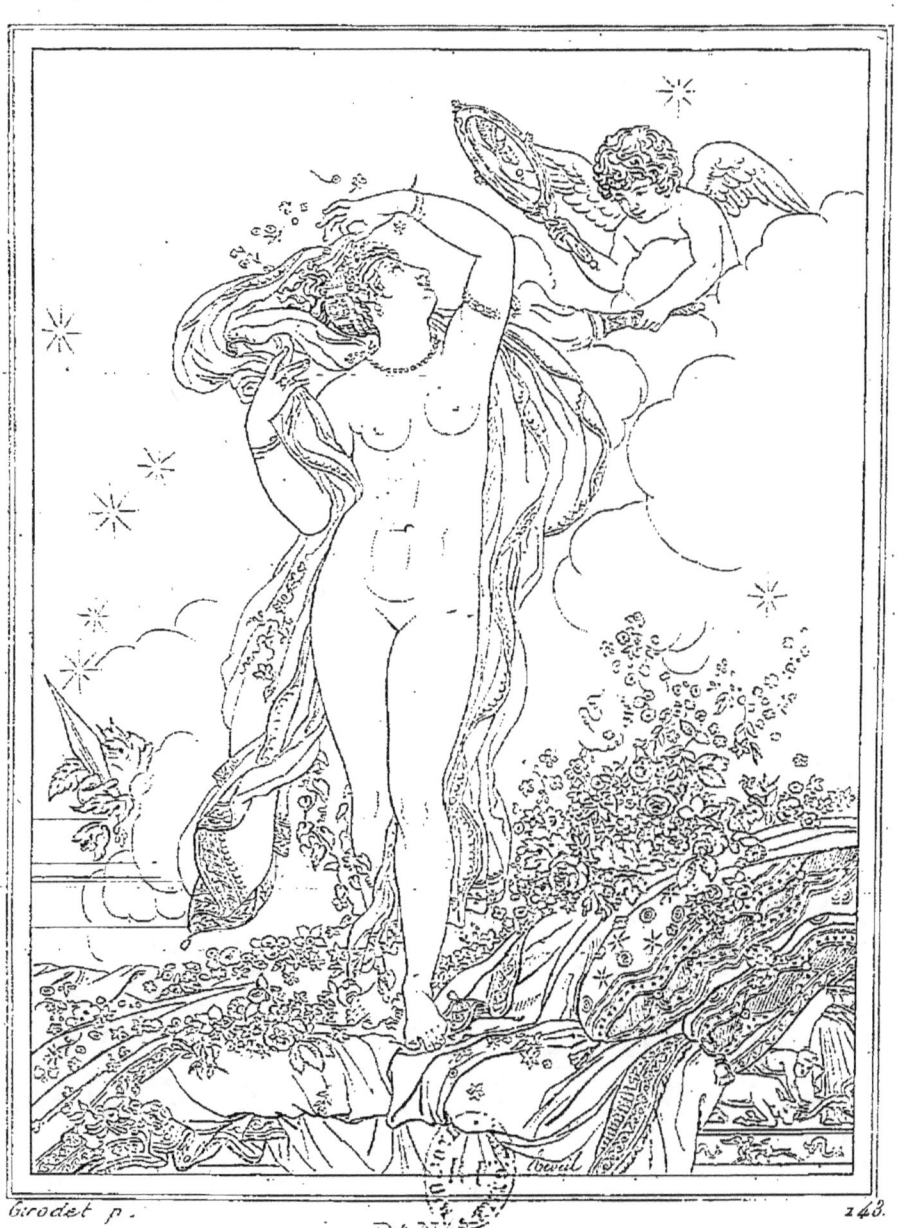

Girodet p. DANAE. 143.

DANAÉ.

Une figure de femme debout, sur un lit tout parsemé de fleurs, se regardant dans un miroir que lui présente l'Amour, et qui cherche à ajuster sur sa tête un long voile, qui ne dérobe aucun de ses charmes. Telle est la composition à laquelle Girodet a donné le nom de *Danaé*. Il n'est pas facile de saisir, au premier aperçu, en quoi cette figure peut représenter la fille d'Acrisius, qui fut enfermée par son père, et devint pourtant la mère de Persée, Jupiter ayant réussi à s'introduire près d'elle en se métamorphosant en pluie d'or. On trouve cependant à gauche un mur qui indique la tour dans laquelle Danaé fut enfermée. La lance qu'on aperçoit entourée de pavots désigne que les gardes furent endormis; les étoiles rappellent que la scène se passe dans la nuit; la richesse du lit fait voir que l'or fut prodigué; les fleurs indiquent le plaisir qui se rencontre dans l'effervescence de la jeunesse; et l'Amour, en approchant son flambeau, montre qu'il parvient toujours à enflammer les cœurs, malgré les précautions qu'on cherche à prendre pour l'éviter.

On peut remarquer dans cette figure une grande pureté de dessin et une pose des plus gracieuses; elle a été peinte en 1797, pour orner l'un des trumeaux du salon de M. Gaudin; elle a été enlevée depuis par un des propriétaires, M. Rilliet, à qui elle appartient encore. Elle a été lithographiée par M. Aubry Lecomte.

Haut., 5 pieds 5 pouces; larg., 2 pieds 10 pouces.

FRENCH SCHOOL. GIRODET. PRIVATE COLLECTION.

DANAE.

A female figure standing upon a bed, strewed with flowers, looking at herself in a mirror held by Cupid, and endeavouring to adjust a long veil upon her head which conceals none of her charms: such is the composition to which Girodet has given the name of Danae. It is not easy, at the first glance, to perceive how this picture represents the daughter of Acrisius, who, although immured by her father, yet became the mother of Perseus; Jupiter having transformed himself into a shower of gold, and gained access to her. To the left, however, is a wall, which indicates the tower in which Danae was shut up. The lance surrounded with poppies shews that the guards were lulled to sleep; the stars, that the scene occurred during the night; the richness of the bed, that gold was lavished; the flowers shew the pleasure experienced during the effervescence of youth; and Cupid, approaching his torch, implies that he always contrives to inflame the heart, in despite of the precautions taken to keep him off.

A great purity of design and one of the most graceful attitudes distinguish this picture; it was painted in 1797, to ornament one of the piers of M. Gaudin's drawing room; it has since been removed by M. Rilliet to whom it still belongs.

Danae has been done in lithography by M. Aubry Lecomte

Height, 5 feet 9 inches; breadth, 3 feet.

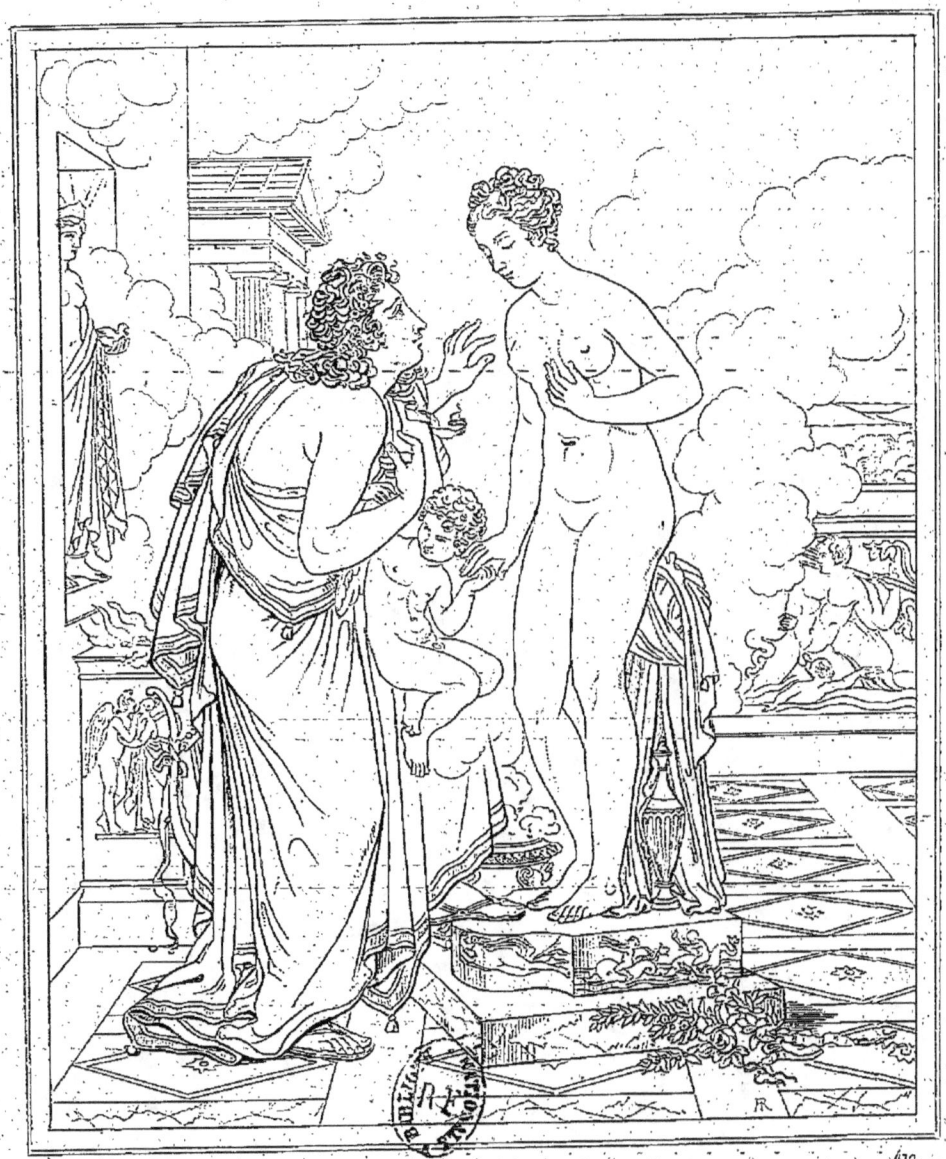

PYGMALION ET GALATHÉE.

PYGMALION ET GALATHÉE.

Ovide, en rapportant l'histoire de Pygmalion, raconte que cet habile statuaire, scandalisé de la prostitution à laquelle s'adonnaient les femmes de l'île de Cypre, avait résolu de garder le célibat. Mais ayant fait une statue d'ivoire d'une grande beauté, il en devint éperdument amoureux, et l'accablait de caresses comme si elle eût pu les ressentir. La fête de Vénus étant arrivée, il se prosterna devant l'autel de la déesse, et la supplia de lui donner une femme aussi accomplie que l'était sa statue. Vénus devina sa pensée et voulut exaucer le vœu qu'il n'osait exprimer. Pygmalion, revenu chez lui, s'approche de sa chère statue, lui donne un baiser, il croit la sentir émue. Il lui donne un second baiser, l'ivoire lui semble s'amollir : étonné, interdit, il n'ose se livrer tout entier à sa joie, il craint de se tromper, il touche encore sa statue. Alors le mouvement du cœur, le battement des artères lui fournissent la preuve que son bonheur est certain.

Pygmalion rend grace alors à Vénus, puis avec transport il redouble ses caresses; mais ce n'est plus une statue, c'est une jeune vierge qui rougit, dont les yeux s'animent, et qui reçoivent en même temps l'impression de la lumière, et l'image de son tendre amant.

Ce tableau parut au salon de 1819; il fait partie du cabinet de M. de Sommariva, et a été gravé par M. Laugier.

Haut., 7 pieds 9 pouces; larg., 6 pieds 2 pouces.

FRENCH SCHOOL. GIRODET. PRIVATE COLLECTION.

PYGMALION AND GALATHÆA.

Ovid, when relating the story of Pygmalion, says that this skilful statuary, ashamed of the prostitution to which the women of the Isle of Cyprus gave themselves up, had resolved to remain in a state of celibacy. But having made an ivory statue of great beauty, he became deeply enamoured with it, and overwhelmed it with caresses, as if it had been alive to them. The festival of Venus happening, he threw himself before the altar of that Goddess, and invoked her to grant him a wife, as highly accomplished as his statue. Venus guessed his thoughts and was willing to grant the vow he dared not express. Pygmalion returning home, approaches his beloved statue, kisses it, and thinks he feels it move. He again kisses it, the ivory appears to him to be softened : astonished, amazed, he dares not give himself up wholly to his joy, he fears to be mistaken, he again touches his statue, and the palpitation of the heart, the pulsation of the arteries, gives him the proof that his happiness is certain. Pygmalion then returns thanks to Venus, and with transport renews his caresses : but it is no longer a statue, it is a young blushing virgin, whose eyes are kindled, and who, at the same moment, receives the first impression of light and the image of an ardent lover.

This picture appeared in the exhibiton of 1819 : it forms part of M. de Sommariva's Collection, and has been engraved by M. Laugier.

Height, 8 feet 3 inches; width, 6 feet 6 ¾ inches.

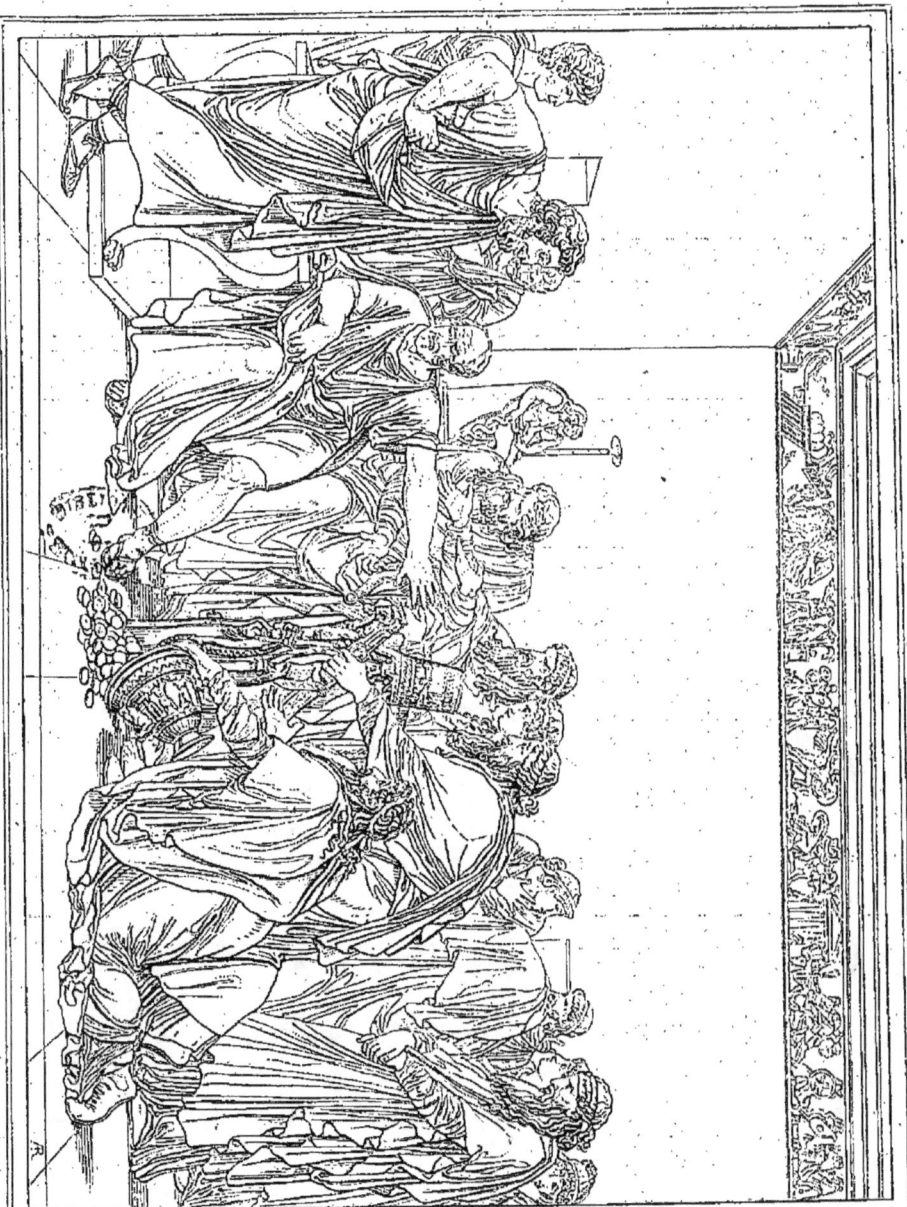

ÉCOLE FRANÇAISE. GIRODET. PARIS.

HIPPOCRATE

REFUSANT LES PRÉSENS D'ARTAXERCE.

Né dans l'île de Cos, environ 460 ans avant Jésus-Christ, Hippocrate est toujours cité comme le plus habile des médecins ; ses aphorismes sont regardés comme des oracles, et son nom n'est prononcé qu'avec vénération. Ayant délivré Athènes de la peste qui l'affligeait, il reçut en récompense le droit de bourgeoisie, l'initiation aux grands mystères, et une couronne d'or.

Artaxerce, roi de Perse, dans l'espoir de jouir de ses connaissances et de ses talens, lui offrit une somme considérable d'argent, de beaux présens, et lui promit les plus grands honneurs s'il voulait se rendre à sa cour ; mais Hippocrate répondit à ses envoyés : « Je dois tout à ma patrie et rien aux étrangers. »

Girodet fit ce tableau à Rome, en 1792, pour M. Trioson, son tuteur. Il a été légué par ce médecin à l'École de Médecine de Paris, où il est maintenant.

On croit voir un peu de sécheresse dans l'exécution du tableau, mais la composition est des plus sages, et les expressions sont toutes pleines de noblesse. M. Raphaël-Urbain Massard l'a gravé d'une manière tout-à-fait remarquable.

Larg., 4 pieds ; haut., 3 pieds.

HIPPOCRATES

REFUSING ARTAXERXES' PRESENTS.

Hippocrates, who was born in the island of Cos, about 400 years before Christ, is always mentioned as the most skilful of physicians: his Aphorisms are considered as oracles, and his name is never uttered but with veneration. Having delivered Athens from the plague that infested it, he received, as a reward, the rights of citizenship, the initiation in the grand mysteries, and a golden crown.

Artaxerxes, king of Persia, in the hopes of enjoying the advantage of the knowledge and talents of Hippocrates, offered him a considerable sum of money, magnificent presents and the promise of the highest honours, if he would come to his court; but Hippocrates replied to the ambassadors: « I was born to serve my countrymen and not a foreigner. »

Girodet painted this picture at Rome, for M. Trioson, his guardian; it was bequeathed by that physician to the School of Medicine in Paris, where it now is.

A little dryness is thought to exist in the execution of this picture, but the composition is most judiciously arranged and the expressions are all full of grandeur. It has been engraved, in a very remarkable style, by M. Raphael Urbain Massard.

Width, 4 feet 3 inches; height, 3 feet 2 inches.

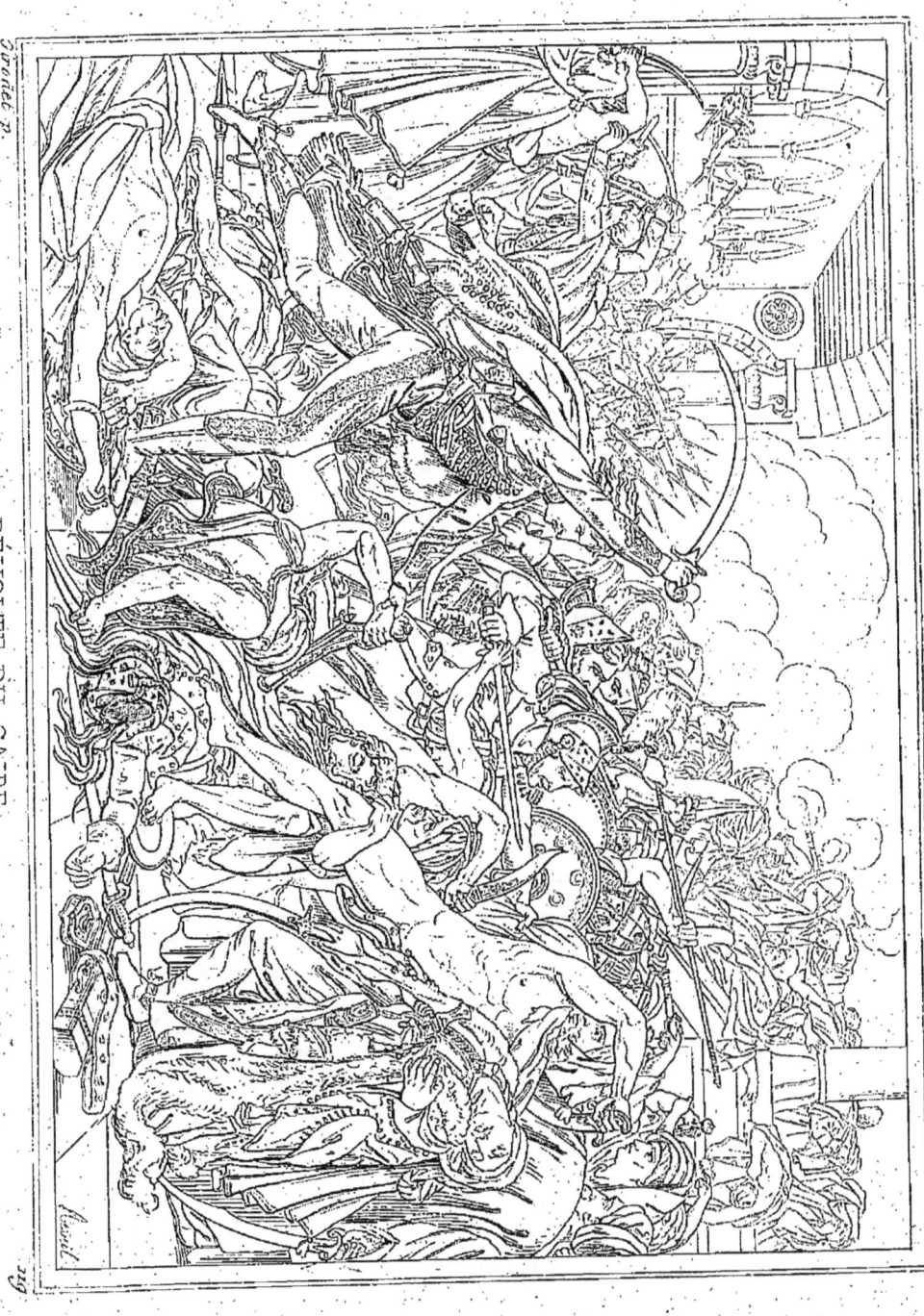

RÉVOLTE DU CAIRE.

RÉVOLTE DU CAIRE.

Tandis que les Français étaient maîtres du Caire, il se forma une conspiration qui éclata le 30 vendémiaire an VII (21 octobre 1798). Dès le commencement de la révolte, le général Dupuy fut blessé mortellement; à l'instant même la générale battit, les Turcs se retranchèrent, et leur principale retraite eut lieu dans la grande mosquée, où ils se réunirent au nombre de 8000. Sommés de se rendre, ils s'y refusèrent opiniâtrément; quelques bombes lancées de la citadelle vinrent bientôt répandre l'inquiétude parmi les assiégés; elle augmenta vivement quand ils entendirent qu'on s'apprêtait à enfoncer les portes. En peu d'instans le carnage devint d'autant plus terrible que le fanatisme des révoltés les empêchait de voir qu'ils ne pouvaient résister à l'indignation des Français, qui venaient de voir périr un de leurs généraux.

Girodet n'avait encore traité que des sujets simples et pathétiques, qui ne comportaient dans leur composition qu'un petit nombre de personnages; dans celui-ci, au contraire, il avait à représenter une scène tumultueuse dont l'action, loin d'être unique, n'est qu'un composé de plusieurs épisodes. Le groupe le plus remarquable est celui dans lequel un homme entièrement nu soutient un jeune Turc richement vêtu, qui vient de recevoir le coup de la mort. Près de lui est un nègre également nu, et qui, tout en cherchant à éviter le coup qui doit le frapper à mort, tient encore la tête d'un jeune Français. A gauche est un hussard d'une stature extraordinaire, dont la pose a donné lieu à quelques critiques.

Larg., 17 pieds; haut., 10 pieds 2 pouces.

FRENCH SCHOOL. ⚜⚜⚜ GIRODET. ⚜⚜⚜ FRENCH MUSEUM.

INSURRECTION IN CAIRO.

While the French were masters of Cairo, a conspiracy was formed against them, that broke out October 21, 1798 : and at the beginning of which, general Dupuy was mortally wounded; the drums immediately beat to arms, the Turks entrenched themselves, and their chief rendezvous was in the grand mosque, where they united to the number of 8000. Being summoned to surrender, they obstinately refused; some bombs thrown from the citadel, soon spread an alarm among the besieged, which was greatly increased when they heard the assailants bursting the gates. In a few moments the carnage became the more terrible, as the fanaticism of the insurgents prevented their perceiving how impossible it was to resist the fury of the French, who had just seen one of their generals perish.

Girodet had hitherto only treated simple and pathethic subjects, which could allow but a few personages in their composition; in this, on the contrary, he had to represent a tumultuous scene whose action far from being unique, is but a series of episodes. The most remarkable group is that, where a man, wholly naked, supports a young Turk, richly habited, who has just been mortally wounded. Near him is a negro, also naked, and who, at the same time he is seeking to ward off the fatal stroke, yet holds the head of a young Frenchman. To the left is a hussar of a very extraordinary stature, whose attitude has give rise to some criticisms.

Breadth, 18 feet 1 inch; height, 10 feet 10 inches.

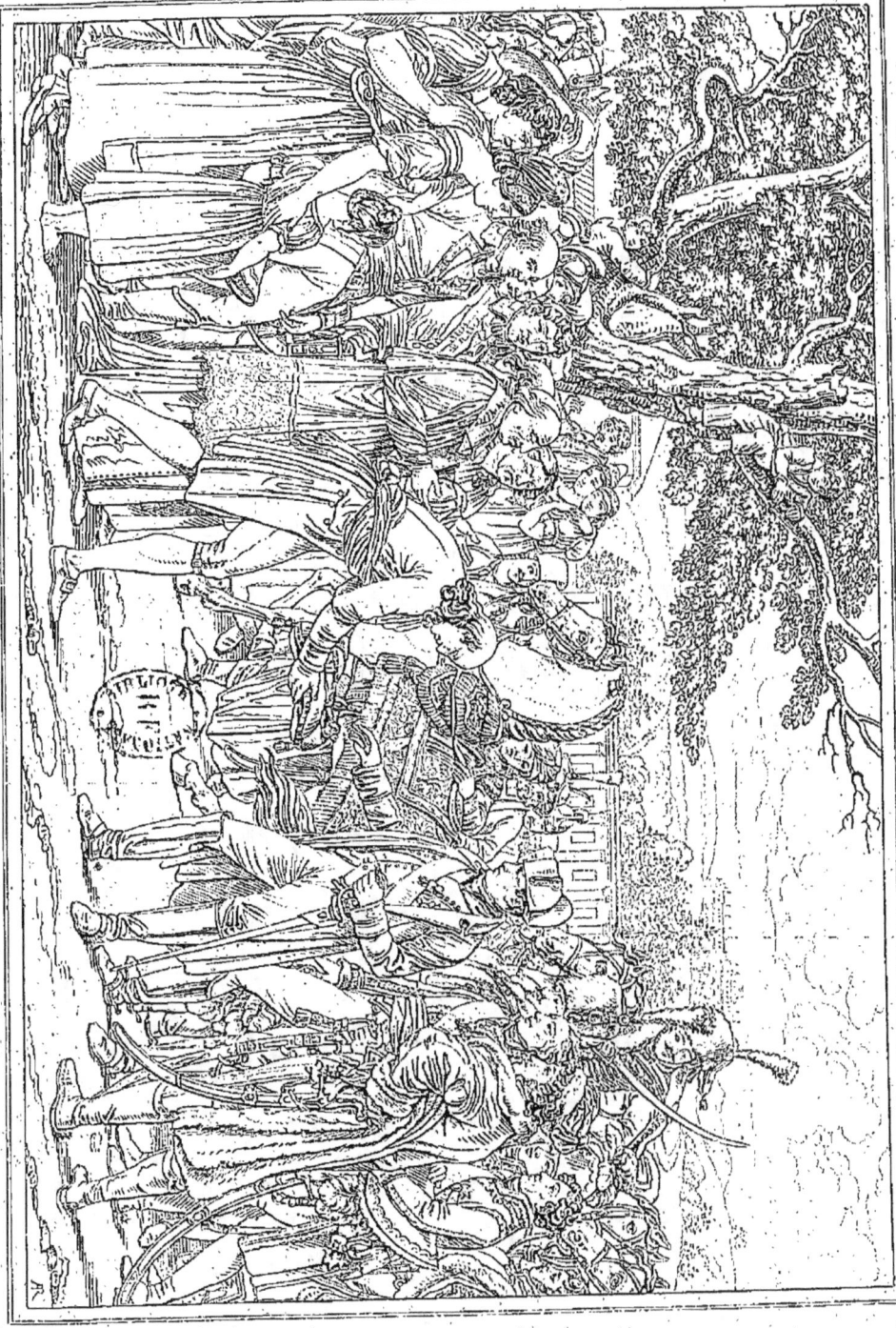

ÉCOLE FRANÇAISE. GIRODET. MUSÉE FRANÇAIS.

ENTRÉE DES FRANÇAIS DANS VIENNE.

Après des conquêtes si rapides qu'elles semblaient être une simple marche militaire. L'empereur Napoléon vint, avec la grande armée, investir la ville de Vienne. S'étant arrêté à Schoënbrun, les officiers municipaux de la capitale de l'Autriche, le clergé de cette grande ville, et les généraux commandant la garnison, vinrent en cortége lui en offrir les clefs.

Napoléon est accompagné de ses officiers généraux, Murat, Berthier, Bessières, et de plusieurs autres dont les portraits sont ressemblants et remplis de noblesse. Le côté gauche est occupé par un groupe très-pittoresque, par la variété des personnages dont il se compose. On y remarque surtout une paysanne d'une grande beauté.

Le fond du tableau indique bien le lieu de la scène, c'est la représentation de l'entrée de Schoënbrun; sur le haut de la montagne, qui sert de point de vue, on aperçoit une construction qui porte le singulier nom de *Gloriette*.

Ce beau tableau, qui fait beaucoup d'honneur à Girodet, se voit maintenant dans la grande galerie du Musée; il fit partie de l'exposition de 1808. Lors des prix décennaux, il fut jugé digne d'une mention honorable. Il a été gravé par Pigeot.

Larg., 15 pieds; haut., 10 pieds.

FRENCH SCHOOL. — GIRODET. — FRENCH MUSEUM.

ENTRANCE OF THE FRENCH INTO VIENNA.

After a series of conquests achieved with the rapidity of a simple march, the Emperor Napoleon, at the head of the grand army, invested Vienna. Having halted at Schoenbrun, the municipal officers of the Austrian capital, with the clergy and the commanders of the garrison, came in procession to present him the keys.

Napoleon is accompanied by his generals, Murat, Berthier, Bessieres and others; whose portraits are good likenesses, and of a noble character. The left side of the picture is occupied by a group, extremely picturesque from the variety of persons that compose it: among them, is a female peasant of extraordinary beauty.

The back-ground shews the scene to be the entrance of Schoenbrun: on the eminence which is supposed to the point of view, is an edifice bearing the singular name of *Gloriette*.

This fine picture is now in the great gallery of the Museum. It was exhibited in 1808, and obtained an honorable mention, at the distribution of the decennal prizes: it has been engraved by Pigeot.

Width, 15 feet 11 inches; height, 10 feet 7 inches.

SÉPULTURE D'ATALA.

ÉCOLE FRANÇAISE. — GIRODET. — MUSÉE FRANÇAIS.

SÉPULTURE D'ATALA.

Un des littérateurs les plus célèbres de notre époque, celui qui, dans ses nombreux ouvrages, a su décrire d'une manière si poétique les scènes les plus touchantes, M. de Chateaubriand est l'auteur dans lequel Girodet a puisé sa pensée de la sépulture d'Atala par Chactas et le père Aubry.

Cette composition, d'une grande simplicité, est en même temps des plus imposantes : elle émeut le cœur, elle élève l'ame. Une jeune fille d'une beauté ravissante vient de mourir; elle va être déposée dans sa dernière demeure. Celui qui veut lui rendre les derniers devoirs éprouve une peine infinie à se séparer de l'objet qu'il aimait. Il est accompagné d'un vieillard chez qui les passions sont amorties, mais qui sait compatir à la profonde affliction d'un autre.

Ce tableau, qui parut au Salon de 1808, y fut justement accueilli de la manière la plus flatteuse, et mérita à son auteur la décoration de la Légion-d'Honneur. On y admire une correction de dessin qui rappelle les chefs-d'œuvre antiques, un pinceau facile et cependant précieux. Il a été long-temps exposé dans la galerie du Luxembourg; depuis la mort de Girodet, il fait partie du Musée royal. Il a été gravé par M. R. U. Massard.

Haut., 6 pieds 6 pouces; larg., 7 pieds 9 pouces.

FRENCH SCHOOL. GIRODET. FRENCH MUSEUM.

THE BURIAL OF ATALA.

One of the most celebrated literary characters of our era, M. de Châteaubriand, he who, in his numerous works, has described the most touching scenes in so poetical a manner, is the author to whom Girodet is indebted for this subject, the burial of Atala, by Chactas and father Aubry. The composition though full of noble simplicity, is at the same time wonderfully imposing; it touches the heart and elevates the soul. A young girl of exquisite beauty is just dead; she is on the point of being deposited in her last home. He who is anxious to discharge his only remaining duty, feels infinite agony at the idea of separating from the object that he loved. He is accompanied by an old man in whose heart the passions are extinguished, but who cannot refrain from sympathizing with the affliction of another.

This picture, which appeared at the Salon in 1808, was justly received in the most flattering manner, and procured for its author the decoration of the Legion of Honor. The superiority of the drawing is admirable, and calls to mind the masterpieces of the antique, which are executed with such ease yet with such correctness. It was for a long time exhibited in the Luxembourg gallery; since the death of Girodet it belongs to the Royal Museum. It has been engraved by M. R. U. Massard.

Height, 6 feet 9 inches; breadth, 8 feet 3 inches.

NOTICE

SUR

NICOLAS-ANTOINE TAUNAY.

Nicolas-Antoine Taunay, né vers 1770, a été élève de Casanova.

Un des premiers tableaux par lequel ce peintre se fit remarquer est celui qu'il mit au salon de l'an IX, où se trouvait représenté le général Bonaparte, saluant des prisonniers sur le champ de bataille.

Les talens et les travaux multipliés de M. Taunay ne purent cependant l'amener à la fortune; aussi, peu de temps après la restauration, ce peintre profita du départ de plusieurs savans et littérateurs pour le Brésil, et il se joignit à eux. Mais le séjour de Rio-Janeiro ne fut pas plus heureux pour M. Taunay; il revint en France en 1818, rapportant seulement de belles et nombreuses études, dont il a profité depuis pour présenter au public des tableaux offrant les vues pittoresques d'une contrée peu connue sous le rapport des arts.

NOTICE

OF

NICOLAS-ANTOINE TAUNAY.

Nicolas-Antoine Taunay born about 1770, has been a pupil of Casanova.

One of the first pictures by which this painter has been noticed is that one he placed in the museum in the year IX where general Bonaparte was represented as receiving prisoners on the field of battle.

M. Taunay's multiplied talents and works could by no means get him a fortune; therefore, a little while before the restauration, this artist availed himself of the departure of many learned men and literati for Brazil, and went with them. But the abode of Rio Janeiro did not prove more favourable to M. Taunay; he returned to France in 1818, bringing only many fine models which greatly served him in enabling him to present to the public with some paintings, offering the most picturesque views of a country little known with respect to the arts.

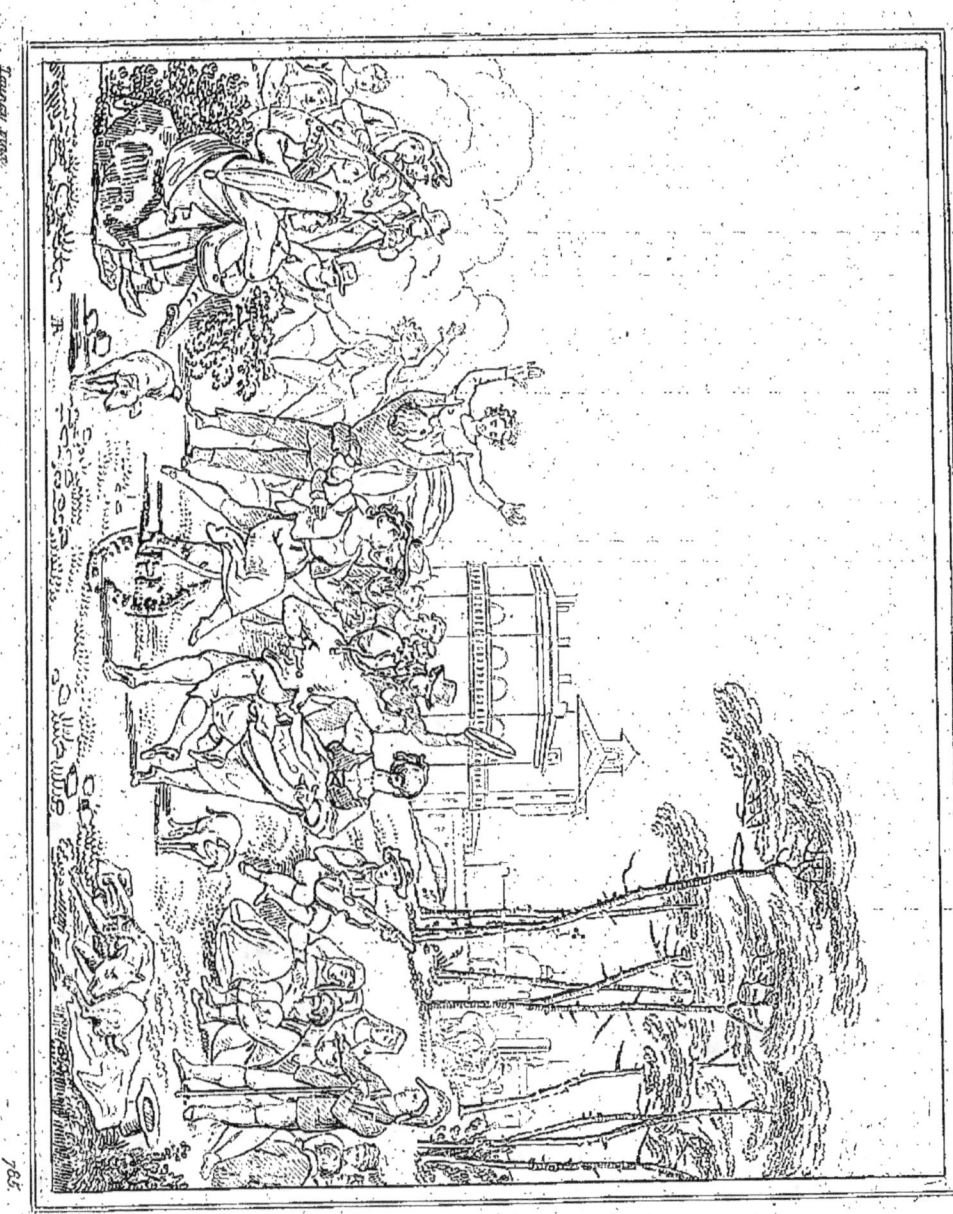

LE FANDANGO NAPOLITAIN.

La danse est un plaisir général de tous les peuples, mais elle varie à l'infini. Suivant le goût de chaque peuple ou de chaque classe de la société, elle prend un caractère particulier et reçoit un nom, dont il serait souvent difficile de rappeler l'origine.

Le menuet en France, la walse en Allemagne, le saltarello en Italie et le fandango en Espagne, ont des caractères fort différens. Quoiqu'ayant pris naissance dans un pays, ces danses passent souvent dans un autre et s'y acclimatent de telle manière, que l'on pourrait quelquefois les croire nationales.

Les fréquentes relations entre l'Espagne et le royaume de Naples ont donc transplanté en Italie une danse espagnole, et Taunay a saisi avec esprit le caractère vif et animé du fandango. Il a varié ses groupes avec beaucoup d'esprit, toutes ses figures ont de la grâce. Son tableau, d'une couleur brillante et vraie, donne une excellente idée de son talent. Les fonds dénotent un paysagiste habile et les figures indiquent la science d'un peintre d'histoire.

Larg., 1 pied, 3 pouces; haut., 1 pied.

FRENCH SCHOOL. TAUNAY. PRIV. COLLECTION.

THE NEAPOLITAN FANDANGO.

Dancing is a pleasure incidental to all nations generallly, but varying almost to infinity. It takes a different character, and receives its name, of which it would often be difficult to recal the origin, according to the taste of each people, or of each class of society.

The French minuet, the German waltz, the Italian saltarello, and the Spanish fandango, have each widely different characteristics. Although rising in one country, these dances sometimes flourish in another, and become so identified with the latter, that they might be considered national.

Thus through the great intercourse between Spain and Naples a Spanish dance has been transferred into Italy. Taunay has caught the lively and animated character of the Fandango: he has varied the groups with much judgment, all the figures are graceful. His picture has a faithful and brilliant colour and gives an excellent idea of his talent. The back-ground shows him a skilful landscape painter, and the figures mark the science of one versed in the delineation of history.

Width, 16 inches; height 12 inches.

NOTICE

SUR

FRANÇOIS GÉRARD.

François Gérard est né à Rome en 1770, d'un père français et d'une mère italienne. Il vint à Paris dès l'âge de dix ans et fut alors placé chez le statuaire Pajou. Il y resta quelques années et passa ensuite dans l'atelier de Brenet, puis dans celui de David. C'est au salon de 1795 que M. Gérard exposa son premier ouvrage, et l'admiration qu'il fit éprouver alors n'a rien perdu depuis. Le Bélisaire aveugle portant son guide expirant est resté au nombre des tableaux les plus remarquables de l'école.

Monsieur Gérard s'est constamment occupé de peindre le portrait, et il n'a pas toujours pu satisfaire aux demandes qui lui ont été faites. Ses nombreuses occupations dans ce genre lui ont cependant permis de produire quelques tableaux, tels que l'Amour et Psyché, les trois Ages, et un sujet d'Ossian. Il a fait aussi trois tableaux d'une immense dimension, savoir, en 1808 la bataille d'Austerlitz, en 1817 l'entrée de Henri IV, et en 1827 le sacre de Charles X.

Parmi les portraits qu'a faits M. Gérard nous croyons devoir citer ceux de l'empereur Napoléon et de l'impératrice Joséphine, ceux de ses deux filles la reine de Hollande et la reine de Naples. Celui de la princesse Eugène Beauharnais et ceux des princes Borghèse, Ponte-Corvo et duc de Montebello. Depuis la restauration, il fit aussi les portraits de Louis XVIII, du comte d'Artois, du duc et de la duchesse de Berry, du duc et de la duchesse d'Orléans, ainsi que celui du duc de Chartres.

Monsieur Gérard, membre de l'Institut, a été créé baron, chevalier de Saint-Michel et officier de la Légion-d'Honneur.

NOTICE

OF

FRANÇOIS GÉRARD.

François Gérard is born at Rome in 1770, his father was a frenchman and his mother an Italian. He came to Paris at ten years old, and was then placed at the statuary Pajou where he spent a few years; he afterwards went to the painting-school of Brenet, and then to David's.

M. Gérard exhibited his first work at the Muséum in 1795, the admiration it got at that time is not at all abated. The blind Belisarius carrying his expiring guide still remains in the number of the most remarkable pictures of the school.

M. Gérard was constantly busy in painting portrait, and could not always satisfy the demands daily made on him; his numerous occupations in this kind left him however time enough to produce a few pictures, such as Love and Pschyche, the three Ages and a subject of Ossian. He has also made three very large pictures, viz, in 1808, the battle of Austerlitz; in 1817, the entrance of Henry IV; and in 1827, the coronation of Charles X.

Among the portraits performed by M. Gérard one ought not to omit quoting those of the Emperor Napoléon and the Empress Joséphine, those of her two daughters the queen of Holland and the queen of Naples; that of the princess Eugène Beauharnais and those of the princes Borghèse, Ponte-Corvo and the duke of Montebello. He also painted after the restauration the portraits of Louis XVIII, the count d'Artois, the duke and duchess of Berry, the duke and duchess of Orléans as also that of the duke of Chartres.

M. Gérard, a member of the Institut, has been created a baron, a Knight of the order of Saint-Michel, and an officer of the Légion of Honour.

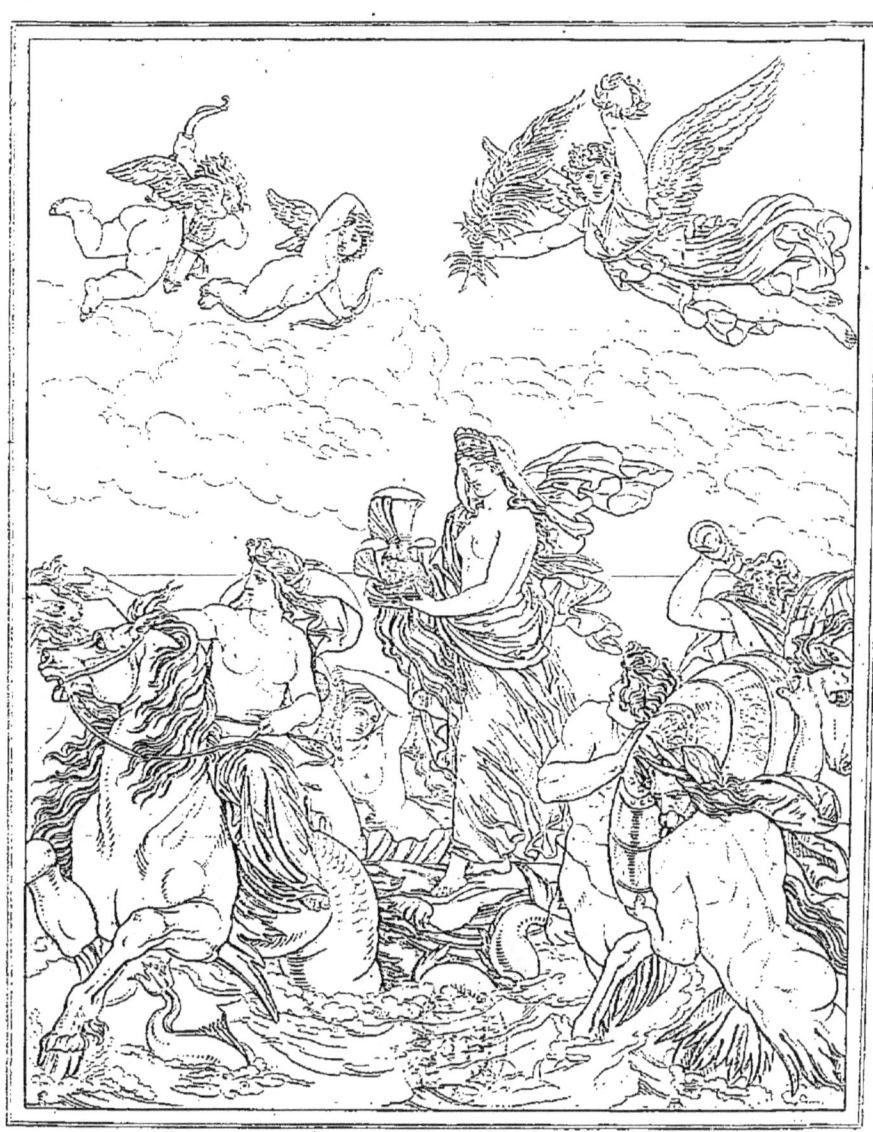

THÉTIS PORTANT L'ARMURE D'ACHILLE.

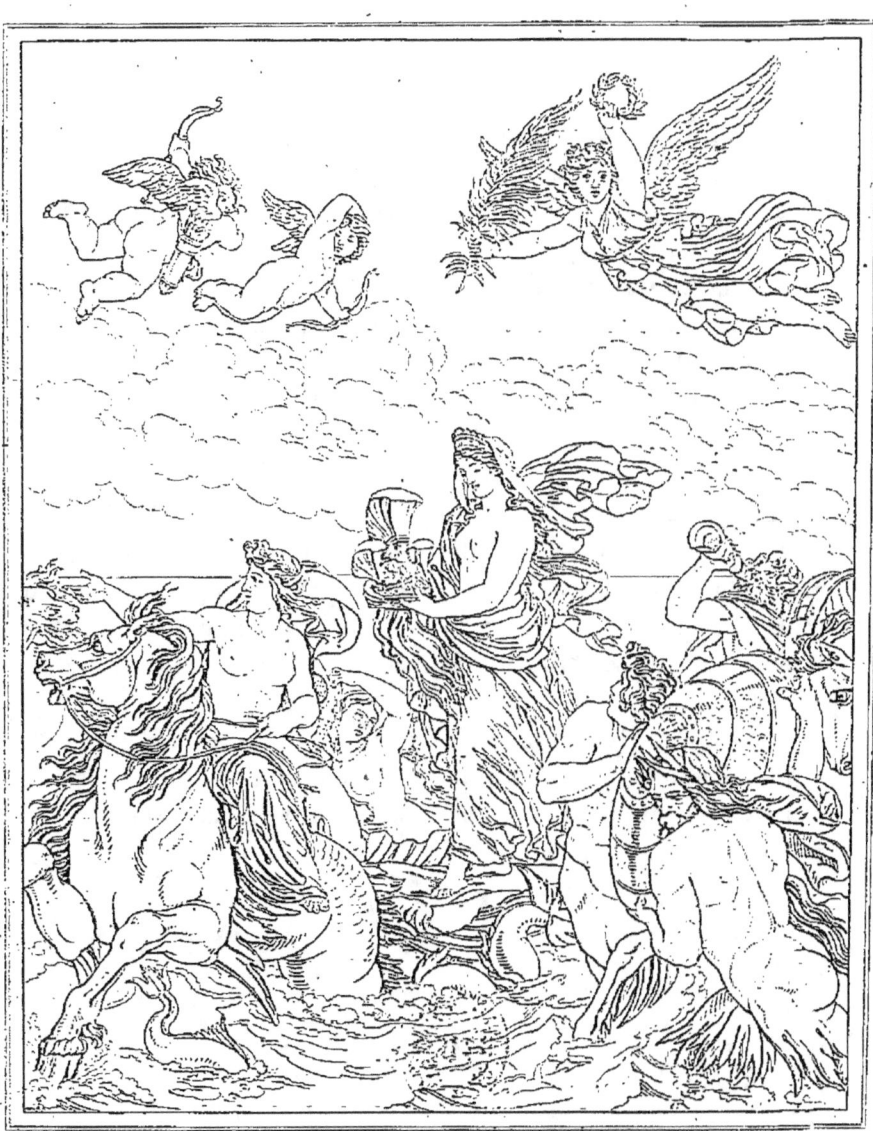

THÉTIS PORTANT L'ARMURE D'ACHILLE.

THÉTIS

PORTANT L'ARMURE D'ACHILLE.

Patrocle ayant revêtu l'armure d'Achille pour aller au combat dans lequel il périt victime de sa vaillance, le fils de Pelée se trouvait sans armes. Thétis, sa mère, obtint de Vulcain de lui en forger d'autres, et c'est alors que le Dieu du feu fit ce bouclier célèbre, sur lequel étaient tracées des scènes merveilleuses, si bien décrites par Homère.

« A peine l'ouvrier illustre a-t-il fini cette armure, qu'il se hâte de la présenter à la mère d'Achille. Soudain la déesse, semblable au vautour, s'élance des sommets de l'Olympe et emporte ces armes, présent superbe de Vulcain. »

Le peintre Gérard a composé ce sujet pour servir de pendant au triomphe de Galathée, peint par Raphaël; et si M. Richomme a joui de l'avantage de graver d'après un si bon modèle, notre peintre français peut être également satisfait de voir un de ses tableaux gravé par un artiste de si grand talent.

Le tableau de Thétis parut au salon de 1822. On y remarqua l'élégance du dessin et la grâce de la composition, qualités ordinaires du peintre. Il est maintenant en la possession du prince Pozzo di Borgo.

Haut., 2 pieds? larg., 1 pied 6 pouces?

FRENCH SCHOOL. — GÉRARD. — PRIVATE COLLECTION.

THETIS

BEARING THE ARMOUR OF ACHILLES.

Patroclus having clad himself in Achilles' armour, to mix in the combat where he perished a victim to his own valour, Peleus' son remained without arms. Thetis, his mother, obtained others from Vulcan, and it was then that the god of fire forged the famous shield on which were represented the wonderful scenes so minutely described in the Iliad, Book XVIII.

> « The armour finished, bearing in his hand
> The whole, he set it down at Thetis' feet.
> She stooping like a falcon, left at once
> Snow-crown'd Olympus, bearing to the Earth
> The dazzling wonder fresh from Vulcan's hand. »
>
> Cowper's Homer.

The painter Gérard composed this subject as a companion to the Triumph of Galathea, by Raphael; and if M. Richomme enjoyed the advantage of engraving after so good a model, the French painter may equally be satisfied to have seen his works engraved by an artist of such great talent.

The picture of Thetis appeared in the Saloon of 1822. It was remarked for the elegance of the drawing and the gracefulnes of the composition, the habitual qualities of the painter. It now is in the possession of the Prince Pozzo di Borgo.

Height 2 feet 2 inches? width 1 foot 7 inches?

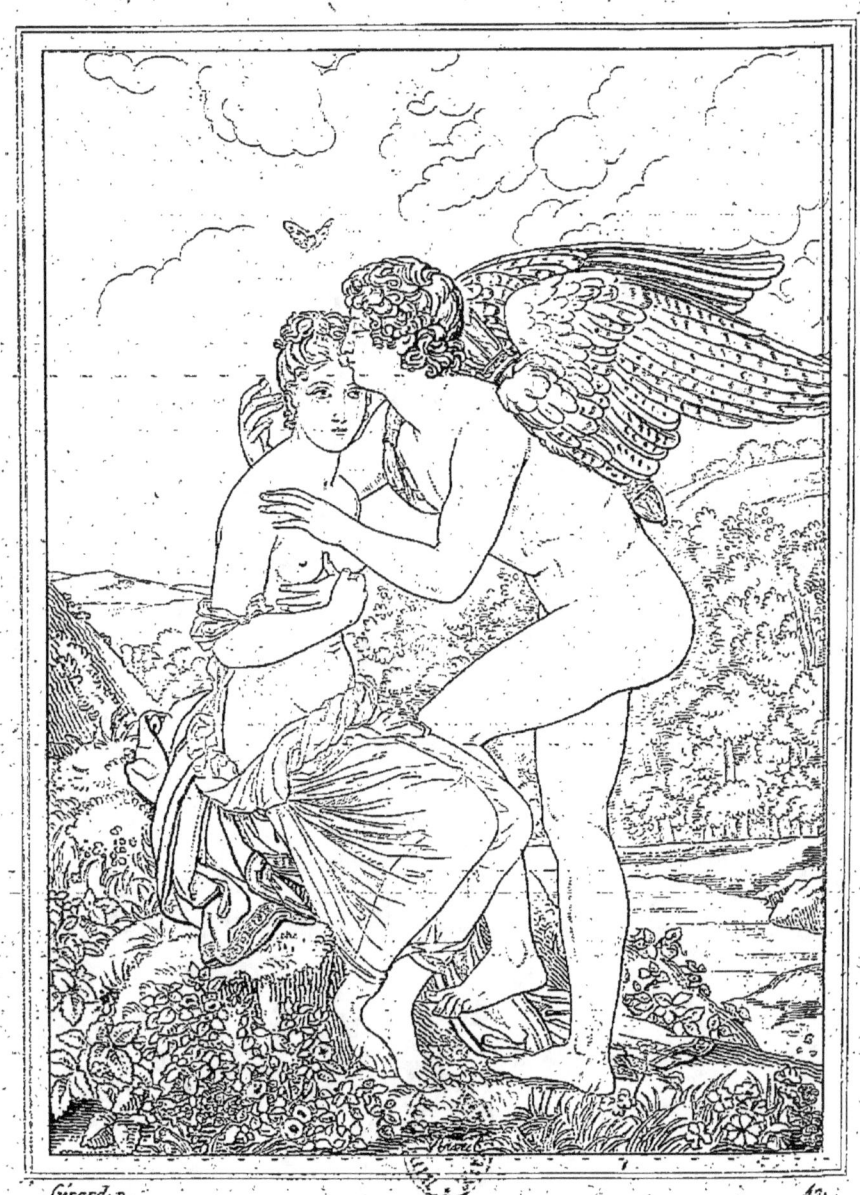

L'AMOUR ET PSYCHÉ.

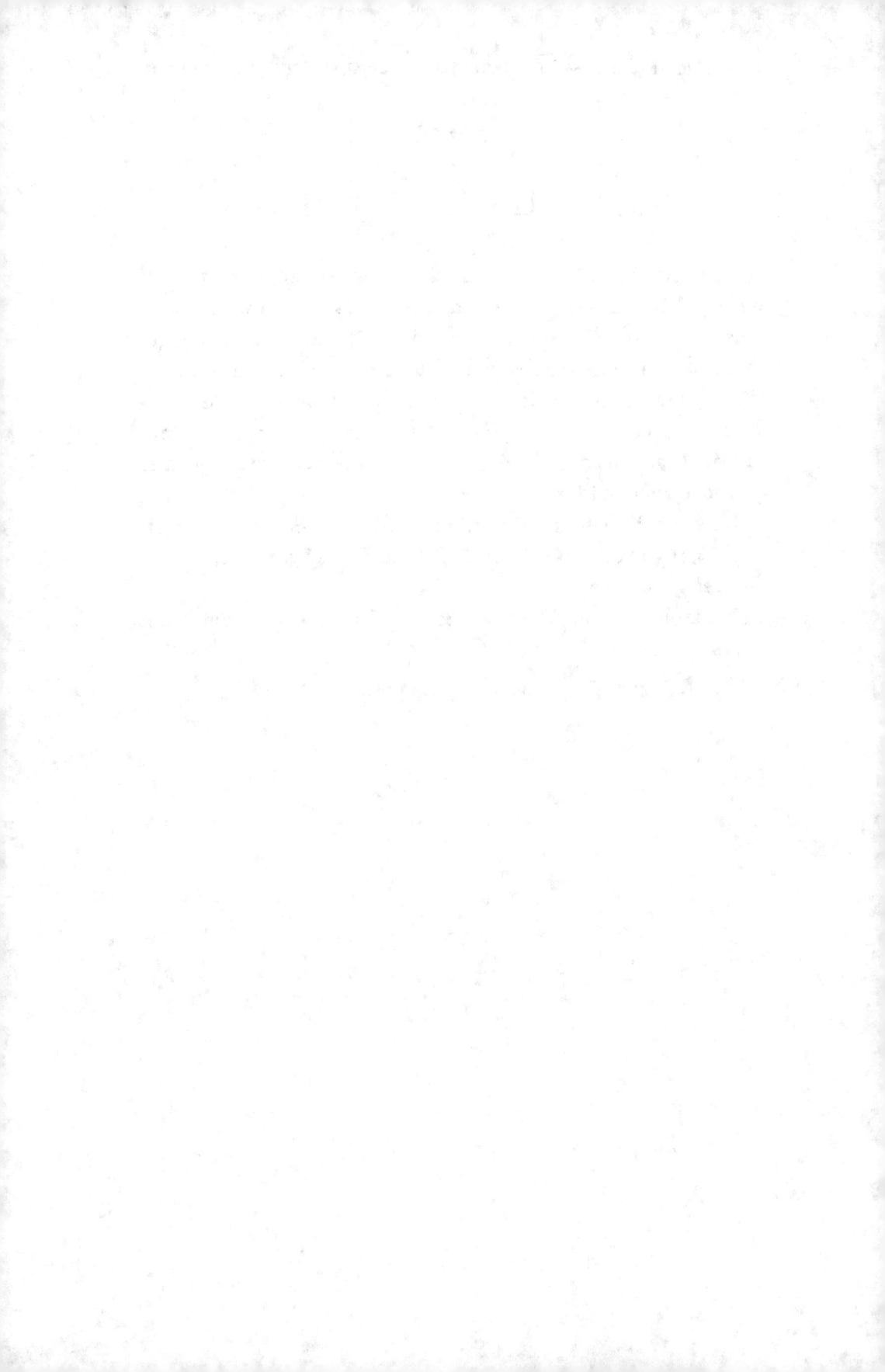

L'AMOUR ET PSYCHÉ.

Pour bien comprendre ce tableau, il faut se rappeler l'histoire de Psyché, qui ressentit le bonheur que fait éprouver l'amour sans connaître celui qui occasionait ses plaisirs. Il faut songer que l'Amour, que nous voyons si bien dans le tableau, est invisible pour Psyché; il faut par conséquent penser à l'étonnement que peut éprouver l'*Ame* en se trouvant occupée tout entière par un objet dont les sens ne peuvent lui laisser prendre aucune idée.

Lorsque M. Gérard exposa ce tableau au Salon de l'an VII (1798), il y produisit beaucoup d'effet. Il a été gravé depuis par M. Jean Godefroy.

Le tableau a appartenu au général Rapp. Il est maintenant dans la galerie du Luxembourg.

Haut., 5 pieds 8 pouces; larg., 3 pieds 9 pouces.

CUPID AND PSYCHE.

To understand this picture perfectly, we must call to mind the history of Psyche, who experienced the happiness that love produces, without knowing from whom its pleasures proceeded. We must imagine that Cupid in the picture, whom we see so plainly, is invisible to Psyche; and may then conceive the astonishment the *soul* may experience upon finding itself engrossed by an object of which the senses cannot give it any idea.

When this picture of M. Gerard appeared at the exhibition in the year VII (1798), it produced a powerful effect. An engraving has since been taken from it by M. Jean Godefroy.

The picture belonged to general Rapp; but is now at the Luxembourg.

Height, 6 feet 2½ inches; breadth, 4 feet 1 inch.

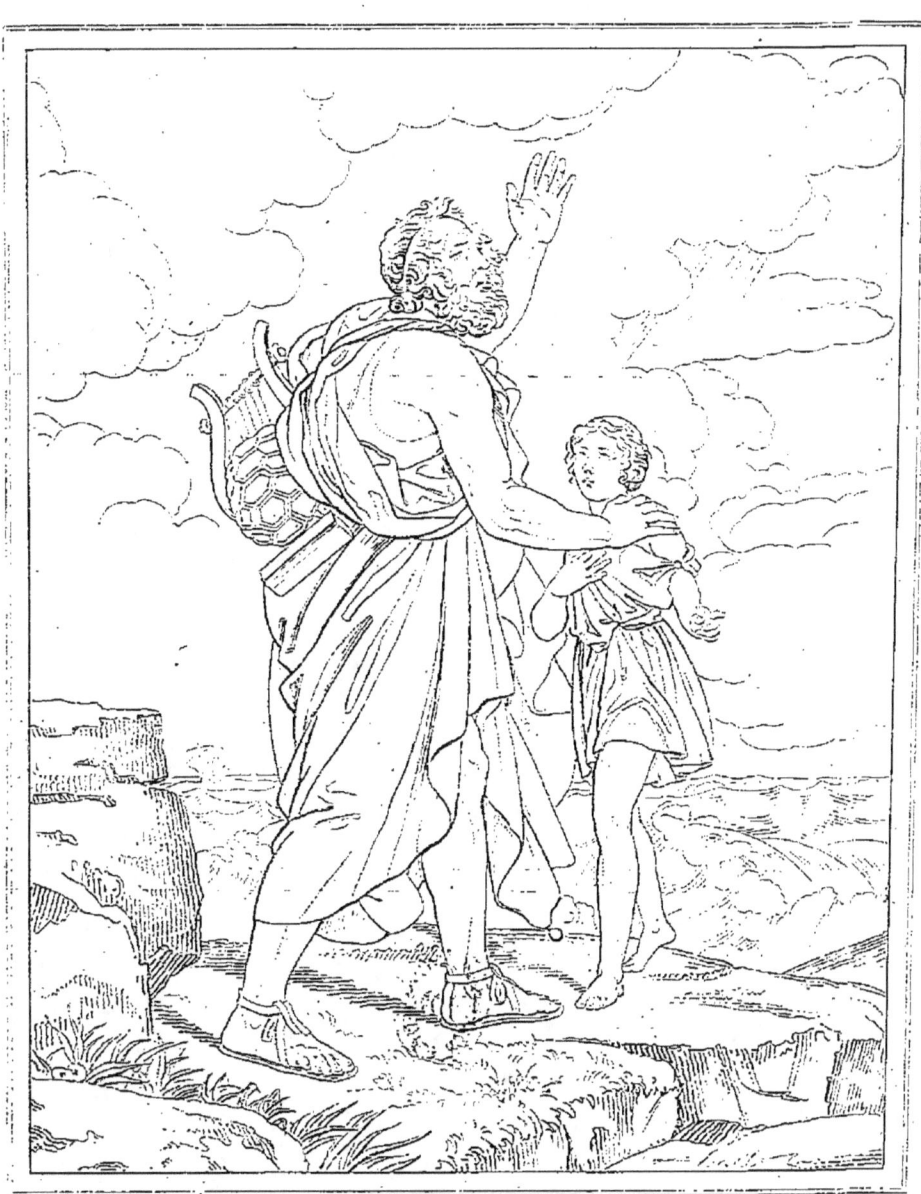

HOMÈRE.

HOMÈRE.

En retraçant une scène de la vie d'Homère, le peintre, M. Gérard, n'a pas suivi avec une parfaite exactitude l'anecdote qui a donné lieu à la composition de son tableau; mais cette licence lui a donné la facilité de placer près d'un vieillard une jeune fille à peine dans l'adolescence, ce qui présente une opposition des plus gracieuses dans les deux têtes de ce tableau, qui, malgré son mérite, n'a point paru au salon de 1810.

On raconte qu'un certain Thestorides ayant obtenu d'Homère la permission d'écrire quelques unes de ses poésies, il s'empressa d'aller à Chio, où il les débitait comme ses propres compositions. Homère en ayant eu connaissance, voulut aller lui-même dans cette île pour réclamer contre le vol qui lui était fait. Les pêcheurs qui l'avaient conduit dans leur barque eurent la barbarie de l'abandonner sur le rivage, et le malheureux aveugle erra deux jours entiers sans rencontrer personne pour lui servir de guide; il allait même, ajoute l'histoire, devenir la proie des chiens qui gardaient un troupeau, si le berger Glaucus ne l'eût délivré de ce danger.

Ce tableau appartient à l'auteur; il a été gravé par M. R.-U. Massard.

Haut., 7 pieds 3 pouces; larg., 5 pieds 3 pouces.

HOMER.

In tracing a scene from Homer's life, the painter, M. Gérard, has not closely adhered to the anecdote that gave rise to the composition of his picture; however this licence has enabled him to place, near an aged man, a young girl, which presents a most agreeable contrast in the two heads of the painting, which, notwithstanding its merit, was not exhibited at the Louvre in 1810.

It is related that a certain Thestorides, having obtained Homer's permission to write out some pieces of his poetry, hastened to Chios, where he recited them as his own. Homer, having ascertained it, determined to proceed thither to claim them. The fishermen who had taken him in their boat had the cruelty to abandon him on the shore, and the blind, unfortunate bard wandered about two whole days without finding a guide; he was even, adds the story, near being devoured by some dogs, watching a flock; when the shepherd Glaucus delivered him from that danger.

The picture belongs to the author. It has been engraved by M. R.-U. Massard.

Height, 7 feet 8 $\frac{1}{2}$ inches; breadth, 5 feet 7 inches.

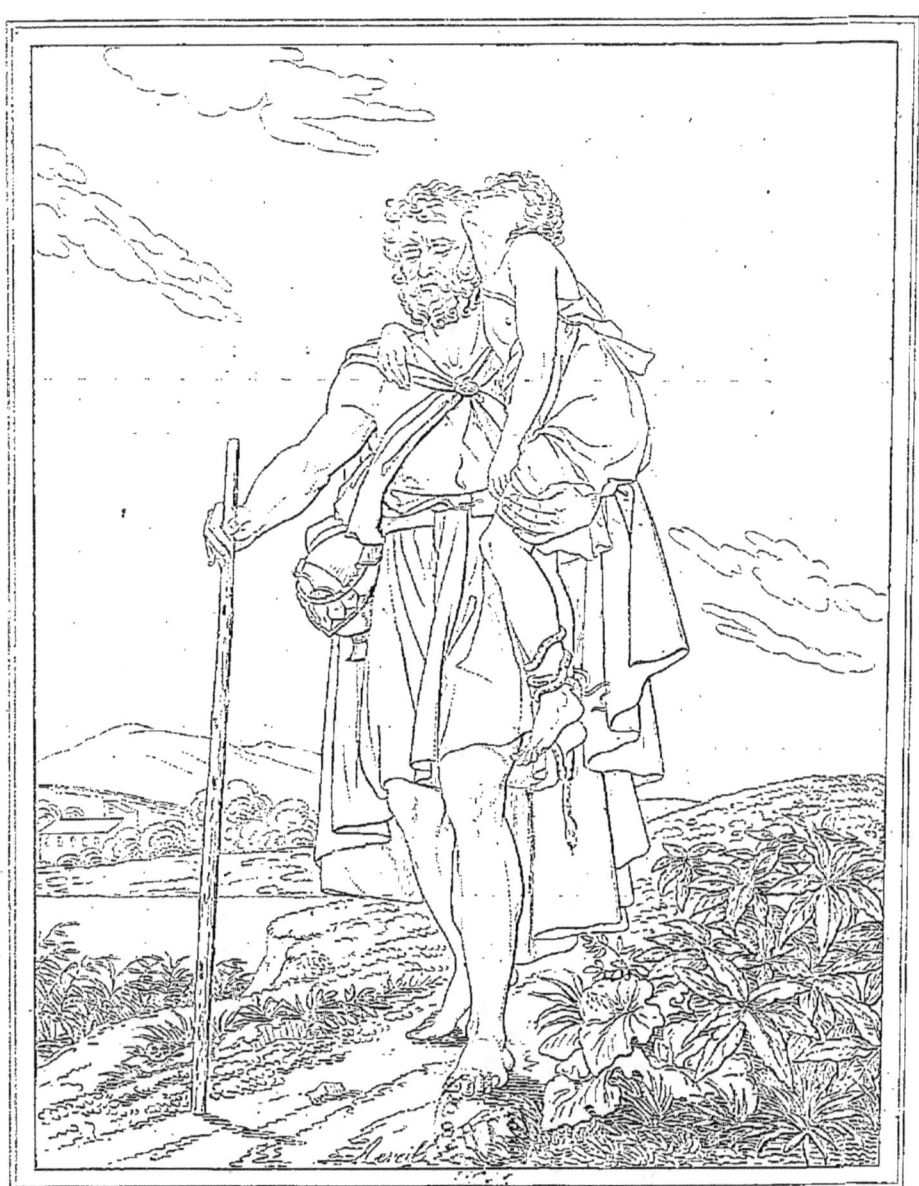

BÉLISAIRE.

BÉLISAIRE.

Nous avons déjà eu occasion de donner, sous le n° 35, quelques notions historiques sur ce général romain. Chacun sait que cet homme illustre, victime de la jalousie et de l'ingratitude, fut dépouillé de tous ses biens, privé de la lumière, et réduit à implorer la pitié publique. M. Gérard a supposé que son compagnon et son guide, venant d'être piqué par un serpent que l'on voit encore, au lieu de pouvoir continuer à diriger les pas de Bélisaire, va devenir pour lui un fardeau incommode. Cependant le malheureux vieillard, craignant de voir expirer son conducteur sans aucun secours, le prend sur un de ses bras, tandis que de l'autre main il tient un bâton, seul appui qui lui reste pour le guider et l'empêcher de tomber dans le précipice auprès duquel il marche.

La tête de Bélisaire est superbe ; ce malheureux héros sent toute l'horreur de sa situation, mais il ne se laisse pas accabler. Le groupe se détache sur un ciel encore éclairé par les derniers rayons du soleil. Le manteau de Bélisaire est rouge, et sa tunique verdâtre ; les devans sont d'un ton vigoureux, et tout le tableau est d'une parfaite harmonie.

Lorsque ce tableau parut au salon de 1800, il y produisit le plus grand effet ; il a été gravé depuis par M. Desnoyers, et cette estampe a également eu le plus grand succès. Le tableau se voit maintenant à Munich, dans la galerie du prince Eugène.

Haut, 7 pieds 3 pouces ; larg., 5 pieds 3 pouces.

FRENCH SCHOOL. GÉRARD. PRIVATE COLLECTION.

BELISARIUS.

We have already had occasion to give, under n° 25, some historical observations on this roman general. Every body knows that this illustrious victim of jealousy and ingratitude, despoiled of hall his property and deprived of sight, was reduced to implore the pity of the public. M. Gerard has supposed that is youthful companion and guide having just been stung by a serpent, which is still visible, is thus rendered incapable of directing the steps of Belisarius, and instead of a conductor is about to become an incumbrance to him. The unfortunate old warrior, however, fearing to see his guide expire without aid, lifts him on one of his arms, whilst in the other hand he holds a staff, the sole support which remains to guide and prevent his falling down the precipice near which he is walking.

The head of Belisarius is superb; he feels all the horror of his situation, yet does not sink under it. The group is detached upon a sky still burnished with the rays of the setting sun. The cloak of Belisarius is red, and his tunic of a greenish hue; the foreground is of a vigorous tone, and the whole in perfect keeping.

When this picture appeared at the Louvre, in 1800, it produced the greatest effect; an engraving has since been made of it by M. Desnoyers, which has also met with much success. The picture is now at Munich, in the gallery of the prince Eugène.

Height, 7 feet 8 inches; breadth, 5 feet 7 inches.

ENTRÉE DE HENRI IV A PARIS.

ENTRÉE DE HENRI IV.

L'événement représenté dans ce tableau est un de ceux qui causent le plus d'émotion aux cœurs français. Depuis cinq ans Paris était livré aux factieux, et les ligueurs y exerçaient l'autorité, tandis que le roi, après s'être rendu maître de plusieurs villes du royaume, s'était enfin déterminé à faire le siège de la capitale. Le nombre de ses partisans augmentait sensiblement tous les jours, surtout depuis que le sacre qui avait eu lieu à Chartres, semblait ôter tout prétexte raisonnable d'opposition. Aussi, le 22 mars 1594, de grand matin, quelques bourgeois s'étant emparés de l'une des portes de la ville, les troupes royales entrèrent en foule et le roi ne tarda pas à se trouver au Louvre.

C'est ce moment qu'a représenté M. Gérard. Auprès du Roi qui a la tête découverte, on voit son fidèle conseiller Sully; en avant est Bellegarde, jetant les yeux sur une croisée du Louvre, où se trouvent plusieurs dames; derrière Sully est Biron, qui plus tard eut la faiblesse d'abandonner son souverain.

De l'autre côté, à la droite du Roi, se voit le brave Crillon tenant un drapeau aux chiffres de Henri, le duc de Montmorency et enfin Brissac, gouverneur de Paris, qui semble appeler l'attention du prince sur le groupe des magistrats, parmi lesquels se trouve naturellement le prévôt des marchands, Lhuillier. A la tête du cortége, on remarque le maréchal de Matignon élevant son épée, et sur le devant du tableau, au milieu, le brave Néret tenant embrassés ses deux fils.

Ce tableau justement admiré a été exposé au salon de 1817; il a été gravé par M. Toschi.

Larg., 50 pieds; haut., 15 pieds.

FRENCH SCHOOL. GERARD. PARIS.

ENTRANCE OF HENRI IV.

The event represented in this picture is one which occasions great patriotism in the minds of the French. For 5 years Paris had been given up to the factious, and the leaguers exercised authority there, when the King after rendering himself master of several cities of the Kingdom, at length determined to lay siege to the Capital. The numbers of his partizans insensibly increased every day, especially after the coronation which took place at Chartres, which seemed to remove all reasonable pretext for opposition. Therefore the 22.d. of March early in the morning certain of the inhabitants having possessed themselves of one of the gates of the city, the royal troops entered in a crowd, and the King did not delay his arrival at the Louvre.

This is the moment represented by Gerard. Near the King who has his head uncovered, is seen his faithful Counsellor Sully, in front is Bellegarde, casting his eyes on a window of the Louvre, where several ladies are discovered, behind Sully is Biron, who afterwards had the weakness to abandon his king.

On the other side on the right of the King, is the brave Crillon, holding a flag with the initial of Henry, also the Duke of Montmorency, and lastly Brissac, governor of Paris, who seems to call the King's attention, to a group of magistrates, amongst whom is to be observed Lhuillier the Prevot des marchands. At the head of the procession is discovered Marshal de Matignon raising his sword, and in front of the picture, in the middle, the brave Neret holds his two sons embraced in his arms.

This painting justly admired was exhibited at the Salon of 1817, and has been engraved by M. Toschi.

Breadth, 5¾ feet 4 inches; height 16 feet.

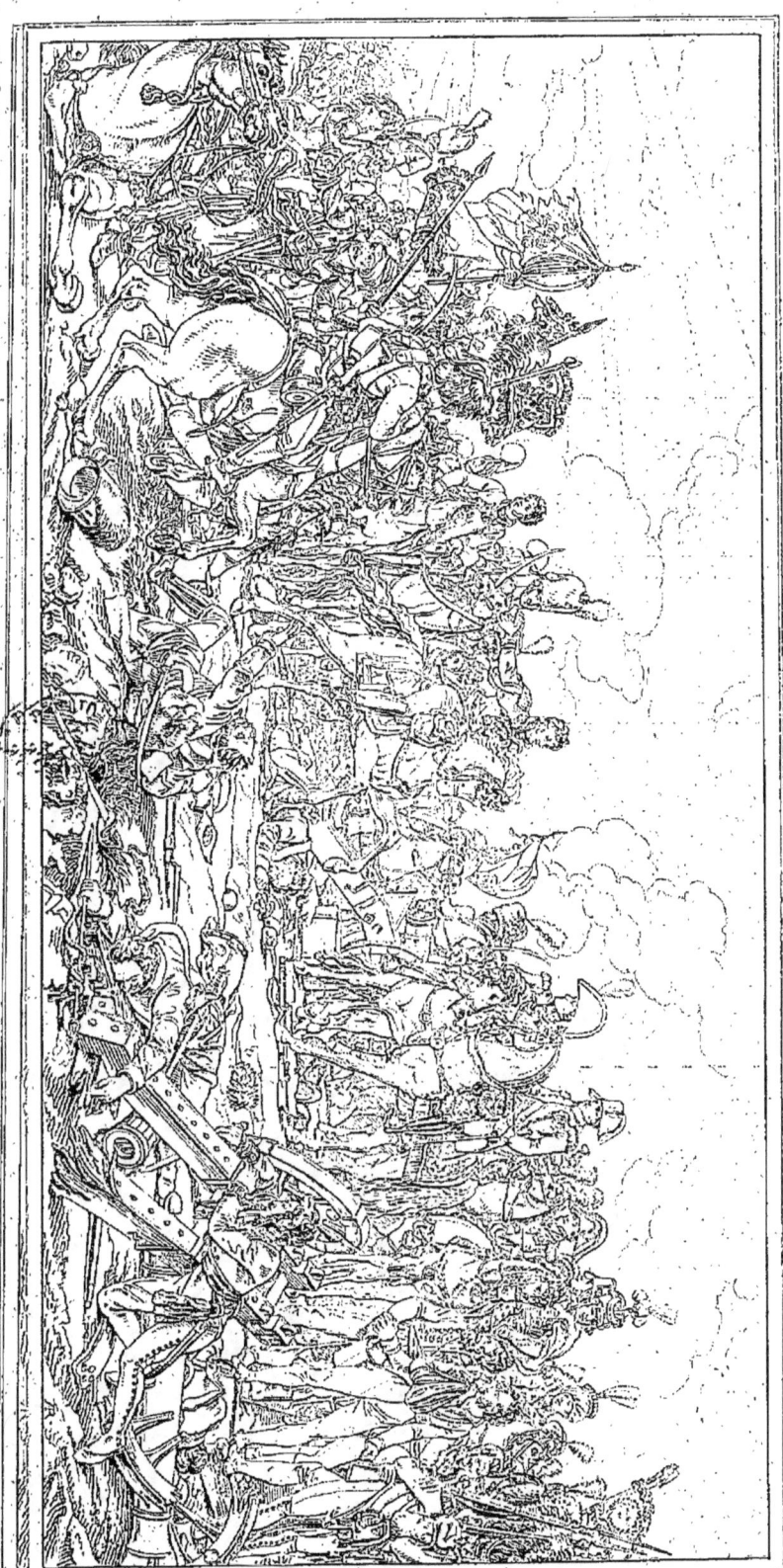

BATAILLE D'AUSTERLITZ.

BATAILLE D'AUSTERLITZ.

L'armée française était aux environs de Boulogne, avec tous les moyens de transport, pour une descente en Angleterre, lorsque, au mois d'août 1805, on sut que plusieurs puissances se préparaient à la guerre. Aussitôt, l'Empereur avec la rapidité de l'éclair, transporte son armée des bords de la Manche sur l'Inn. En 50 jours, cent mille hommes franchissent une espace de 275 lieues.

Les différens corps alliés surpris avant d'être réunis, sont battus, refoulés ou dispersés. L'Empereur s'empare de Vienne, mais on résiste et la grande armée continue sa poursuite jusqu'en Moravie, où l'Empereur parvient à déterminer l'ennemi à se battre sur le terrain qu'il a choisi comme le plus convenable pour assurer sa perte et notre victoire.

Les alliés avaient 95 mille hommes, les Français 20 mille de moins. Le 2 décembre, à sept heures du matin, la bataille commença, et avant la nuit nous avions fait prisonniers 30 mille hommes, 15 généraux, pris 180 canons et 45 drapeaux.

Vers une heure la victoire semblait encore disputée par la ténacité de la garde impériale russe, lorsque le général Rapp, à la tête des grenadiers à cheval de la garde impériale française, fit une charge si impétueuse qu'il culbuta l'ennemi.

L'instant choisi par M. Gérard pour son tableau est celui où le général Rapp vient apporter cette nouvelle à Napoléon.

Ce tableau, vu au salon de 1810, fut placé depuis au plafond de la salle du Conseil-d'état aux Tuileries ; maintenant on le voit dans une des salles du Louvre. Il a été gravé par M. Godefroy.

Larg., 32 pieds ; haut., 14 pieds.

FRENCH SCHOOL. GÉRARD FRENCH MUSEUM.

THE BATTLE OF AUSTERLITZ.

In August 1805, while the French army was in the neighbourhood of Boulogne, where every thing had been made ready for the invasion of England, it was known that several continental powers were preparing for war. With the rapidity of lightening, the Emperor transported the army from the Channel to the Inn: in 50 days, a hundred thousand men traversed a space of 275 leagues.

The different allied corps, surprised before they could effect a junction, were beaten, driven back, or dispersed; and the Emperor entered Vienna: but as the enemy continued to resist he pursued them into Moravia, where he at length compelled them to give battle on ground chosen by himself.

The Allies had 95 thousand men, and the French 75 thousand. The action began at seven oclock in the morning, on the 2^d. December; and before night, the French had taken 30 thousand men and 15 generals, with 180 canon and 45 standards.

About one oclock, the victory was still kept in suspense by the obstinacy of the Russian guards, when general Rapp, at the head of the mounted grenadiers of the French guard, by an impetuous charge, decided the fortune of the day.

The moment selected by the painter is when general Rapp arrives to report his success to Napoleon.

This picture was exhibited in 1810, and was afterwards placed in the cieling of the hall of the Council of State, in the Tuileries: it is now in one of the saloons of the Louvre. It has been engraved by M. Godefroy.

Width, 34 feet; height, 15 feet.

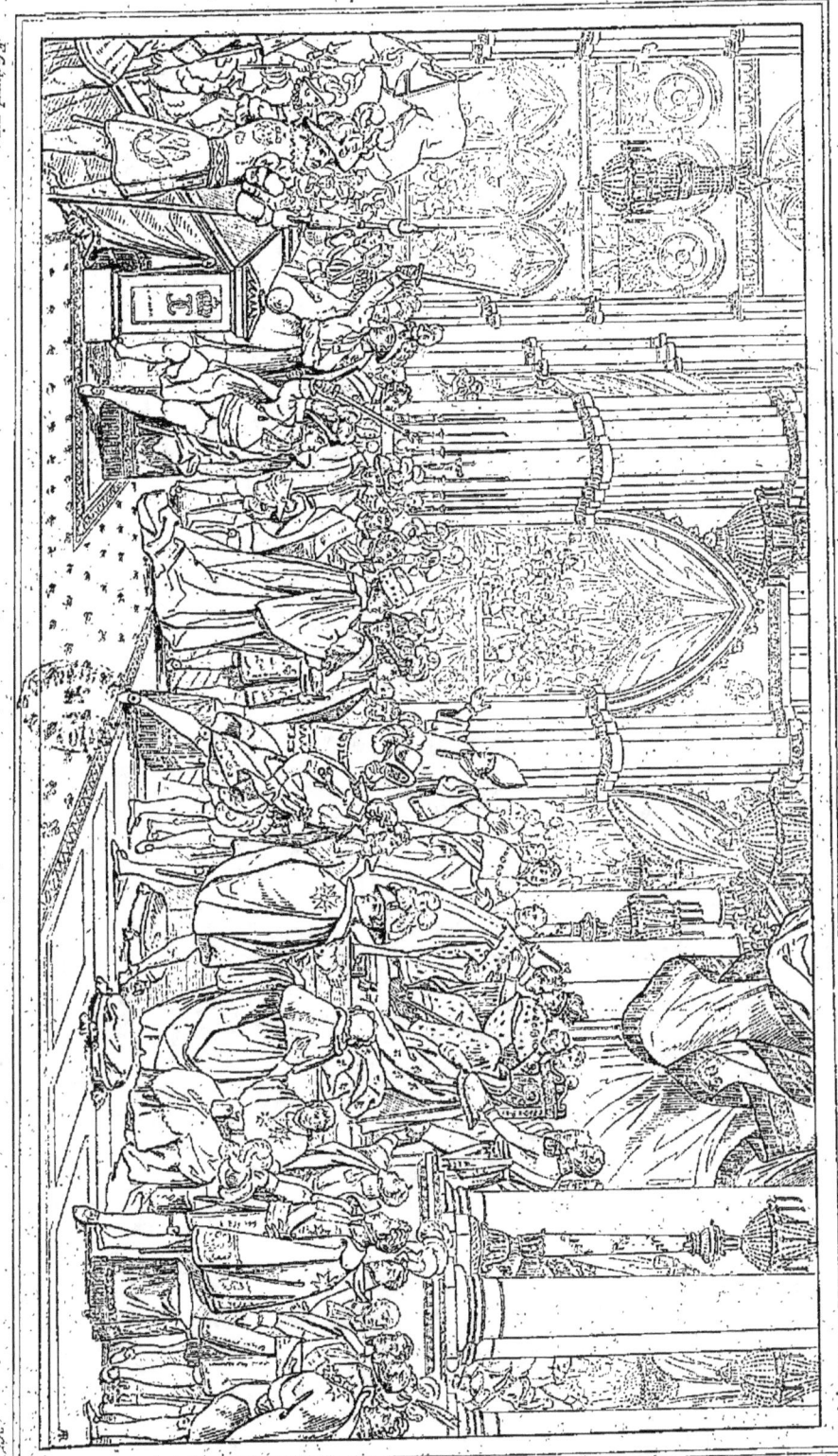

SACRE DE CHARLES X

SACRE DE CHARLES X.

En composant un tableau commandé par le roi relativement à son sacre, M. Gérard a su éviter la raideur de l'étiquette et la gêne du cérémonial où toutes les figures auraient été placées d'une manière uniforme qui ne peut rien offrir de gracieux. Il a choisi le moment où, le sacre terminé, le roi, placé sur son trône, reçoit les hommages des princes du sang, et où tous les spectateurs, transportés d'enthousiasme, en donnent la preuve en répétant le cri de *Vive le roi!*

Auprès du groupe principal, on voit l'archevêque de Reims appelant encore les grâces célestes sur le roi à qui il vient de donner l'onction sainte. Sur le devant est le vicomte de Latour-Maubourg, puis le duc d'Aumont, ayant le chapeau sur la tête.

Près d'eux se trouvent le cardinal de Clermont-Tonnerre, debout, et le cardinal de La Fare, assis. Sur le côté, à droite, sont MM. de Polignac, de Lauriston, de Brissac, Jourdan, de la Rochefoucault, les maréchaux de Trévise et de Dalmatie.

De l'autre côté, vers le milieu, on voit le chancelier, ayant à sa gauche le prince de Talleyrand et le duc d'Avaray. Derrière lui, debout, sont MM. de Brézé, de Saint-Félix et de Boisgelin. Sur le devant, dans cette partie, est assis M. le duc d'Uzès, grand-maître de la maison, ayant en main le bâton de commandement. Le duc de Conegliano est debout, tenant l'épée de connétable. Près de lui sont MM. de Maillé et de Fitz-James; M. de Crussol est un peu plus loin. Tout-à-fait sur le devant, à gauche, est M. de Serré, l'un des gardes-du-corps, avec la casaque et la hallebarde de garde de la manche.

Dans le fond est une tribune où sont placées les princesses.

Larg., 31 pieds 6 pouces; haut., 16 pieds 8 pouces.

THE CORONATION OF CHARLES X..

In the composition of a picture ordered by the king to recal his coronation, M. Gérard has found the means to avoid the stiffness of the etiquette and the constraint of the ceremony in which, all the figures must have been placed in an uniform manner, which could offer nothing graceful. He has chosen the instant when, the coronation being over, the king, placed on his throne, receives the homages of the princes of the blood; and the spectators, transported with enthusiasm, are giving the proof of it by the cries of *Vive le Roi!*

Near the principal group, the Archbishop of Rheims is seen, who is still invoking blessings on the king, whom he has just anointed. In the fore-ground is the vicomte de Latour Maubourg, and the duke d'Aumont, wearing his hat. Near them are the cardinal de Clermont-Tonnerre, standing, and the cardinal de La Fare, seated aside. On the right are MM. de Polignac, de Lauriston, de Brissac, Jourdan, de La Rochefoucault, the marshals de Treviso and de Dalmatia. On the other side, towards the middle, the Chancellor is seen with the prince Talleyrand and the duke d'Avaray on his left. Behind stand MM. de Brezé, de Saint-Félix, and de Boisgelin. In the front of this part sits the duke d'Uzès, grand master of the King's household, holding his staff of office. The duke de Conegliano is standing, holding the sword of constable. Near him are MM. de Maillé and de Fitz-James, M. de Crussol is a little further off. Quite in front, on the left, is M. de Serré, one of *gardes-du-corps*, with the surtout and halberd of a *garde de la manche*. In the back-ground is a gallery in which are the Princesses.

Width, 32 feet 11 ¼ inches; height, 17 feet 8 ½ inches.

LES TROIS ÂGES.

LES TROIS AGES.

La dénomination de ce tableau laisse un peu d'ambiguité dans l'esprit, car on parle ordinairement des quatre âges, et on voit ici quatre personnages; mais le peintre a voulu faire entendre que « dans le voyage de la vie, la femme est le guide, le charme et le soutien de l'homme. » Cette pensée, tirée d'un auteur oriental, est pleine de sentiment, et M. Gérard l'a rendue avec beaucoup de grace. Les figures sont dans un repos parfait, très bien groupées; la couleur est brillante et la touche vigoureuse.

On pourrait seulement s'étonner de ce que la mère ne porte pas plus d'attention à son enfant, et aussi de ce que son affection paraît également partagée entre son père et son mari.

Ce tableau a été fait pour la reine de Naples; il parut au salon de 1808 et a été gravé par M. Pigeot.

La même composition se trouve chez S. A. R. Mgr le duc d'Orléans, mais dans une dimension beaucoup plus petite, et qui pourtant laisse voir, avec autant d'avantage, les talens de l'auteur.

Larg., 10 pieds; haut., 8 pieds.

FRENCH SCHOOL. GÉRARD. NAPLES-MUSEUM.

THE THREE AGES.

The title given to this picture throws a little obscurity in the mind, as generally, four ages are spoken of, and four personages are seen here : but the artist has wished to impart that, « in life's journey, woman is the guide, the delight, and the prop of man. » This thought, taken from an oriental writer, is full of feeling, and M. Gérard has rendered it with much grace. The figures are in a perfect repose, and well grouped; the colouring is brilliant and the penciling bold.

It may certainly excite astonishment, that the mother does not yield more attention to her child, and also, that her affection appears equally divided between her father and her husband.

This picture, which was painted for the queen of Naples, appeared in the exhibition of 1808, and has been engraved by M. Pigeot.

The same composition is in the duke of Orléans' Collection, but in a much smaller size, which, nevertheless, displays the author's talent, to as much advantage.

Width, 10 feet 7 ½ inches; height, 8 feet 6 inches.

NOTICE

SUR

ANTOINE-JEAN GROS.

Antoine-Jean Gros est né à Paris en 1771. Élève de David, étant encore fort jeune, il fit à Milan un portrait du général Bonaparte, et en 1801 il exposa au salon le tableau de Bonaparte au pont d'Arcole.

Ce qui établit sa réputation fut le tableau de la peste de Jaffa exposé en 1804, et gravé dans cette collection, sous le n°. 876, grand et magnifique tableau digne d'être placé à côté des ouvrages des plus grands maîtres. Deux années après, en 1806, on vit paraître la bataille d'Aboukir, tableau de la même dimension que le précédent, et qui fut également apprécié par le public. M. Gros a donné en 1808, Bonaparte visitant le champ de bataille d'Eylau; en 1812, François Ier. et Charles V. à Saint-Denis, dont M. Forster vient de donner une estampe remarquable, par l'effet, et on pourrait dire la couleur, que le graveur a su rendre dans son ouvrage.

Après la restauration, M. Gros fut chargé par le gouvernement de faire plusieurs tableaux, dans lesquels on ne trouve pas cette verve qui distinguait ses précédens ouvrages ; mais on a retrouvé toute la vigueur de son génie, sa brillante couleur et les expressions les plus belles, dans la vaste et magnifique composition qui décore la coupole Sainte-Geneviève.

M. Gros a fait aussi un grand nombre de portraits, parmi lesquels on doit citer d'une manière particulière ceux du général Lasalle, de Chaptal, et d'un de ses élèves connu sous le nom d'Alcide. M. Gros, depuis long-temps membre de l'Institut et officier de la Légion-d'Honneur, a été créé baron et chevalier de Saint-Michel.

NOTICE
OF
ANTOINE-JEAN GROS.

Antoine-Jean Gros is born at Paris in 1771. In his early youth he was a pupil to David, he performed at Milan a portrait of general Bonaparte, and in 1801 he exhibited at the Museum the portrait of Bonaparte on Arcole-bridge.

What settled his fame was the picture of the plague of Jaffa exhibited in 1804, and engraved in that collection under the number 876, a large and magnificent picture, in every respect worthy to be ranked along with the works of the best hands. Two years after, in 1806 appeared the battle of Aboukir, a picture of the same size as the preceding one, and which was equally valued by the public. M. Gros has given in 1808, Bonaparte visiting the field of battle at Eylau; in 1812, François I and Charles V at Saint-Denis of which M. Forster has just given a very nice print, remarkable for the effect and one might say the colour which the engraver has displayed in his work.

After the restauration, M. Gros was desired by the government to paint several pictures, in which was not found all that fruitful fecundity which so highly distinguished his former ones; but yet there may be seen all the vigour of his genius in the brilliant colour and the beautiful expression in the vast and magnificent composition which adorns the cupola of Sainte-Geneviève.

M. Gros has also drawn a great number of portraits, among which are to be particularly considered those of general La Salle, Chaptal, and one of his scholars known by the name of Alcide. M. Gros since a long time a member of the Institut and an officer of the Légion of Honneur, has been created a baron and made a Knight of the order of Saint-Michel.

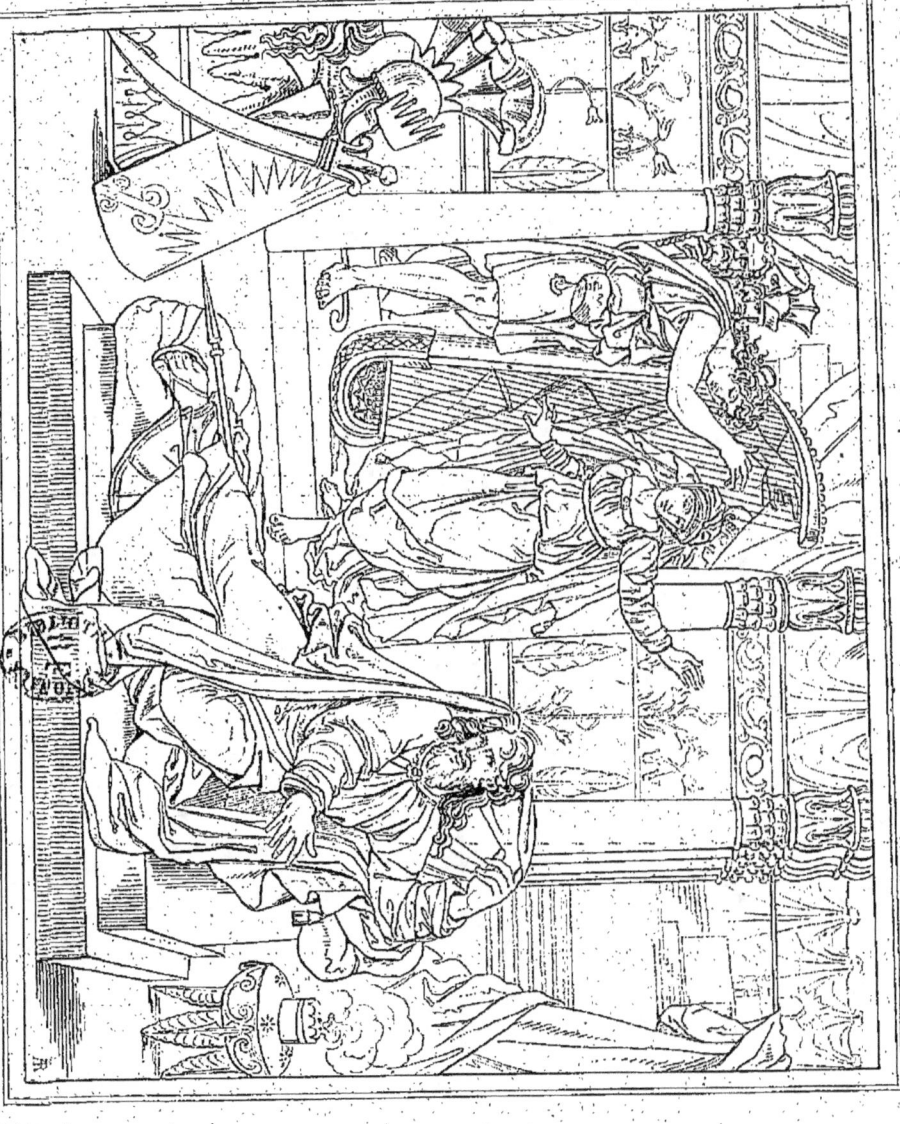

SAÜL APAISÉ PAR LA MUSIQUE DE DAVID.

SAÜL
CALMÉ PAR LA MUSIQUE DE DAVID.

Après la victoire que David remporta sur le géant Goliath, le peuple d'Israël en témoigna sa joie d'une manière si vive, que Saül devint jaloux du jeune David, et voulait le faire périr. Cependant David, se sentant soutenu par l'esprit de Dieu, cherchait à calmer les fureurs de Saül, et il y parvenait en lui faisant entendre les accords harmonieux de sa harpe.

Ce sujet, rarement représenté par les peintres, a été traité par M. Gros dans un tableau qui parut au salon de 1822.

On a reproché à l'auteur d'avoir fait son tableau dans une dimension qui, quoique supérieure aux tableaux de chevalet, ne lui a pas permis de faire ses personages de grandeur naturelle; on a dit aussi que les figures du fond étaient trop petites, comparativement à celle de Saül; enfin on a cru pouvoir aussi critiquer la couleur, et blâmer le ton cramoisi qui règne généralement dans les chairs, les draperies et les accessoires.

Ce tableau fait partie de la galerie d'Orléans; il a été lithographié par M. Fragonard.

Larg., 10 pieds; haut., 5 pieds 10 pouces.

FRENCH SCHOOL. GROS. PRIVATE COLLECTION.

SAUL
SOOTHED BY DAVID'S MUSIC.

After the victory which David had gained over the giant Goliah; the people of Israel testified their joy in so strong a manner, that Saul sought to destroy him. Nevertheless David, feeling himself upheld by the spirit of the Lord, endeavoured to calm the fury of Saul, and succeeded therein, by means of the harmonious sounds of his harp.

This subject, seldom taken by painters, has been treated by M. Gros, in a picture, which appeared at the Exhibition, in 1822.

It has been objected that although the author has chosen a larger size than easel pictures, still it did not allow him to have the figures of a natural height. It has also been remarked that the figures, in the back-ground, were too small, comparatively to that of Saul: even the colouring, and the crimson tone which reigns generally in the flesh, the draperies and accessories; have been criticised, as somewhat overcharged.

This picture forms part of the Orleans' gallery: and it has been done in lithography, by M. Fragonard.

Width, 10 feet 7½ inches; height, 6 feet 2½ inches.

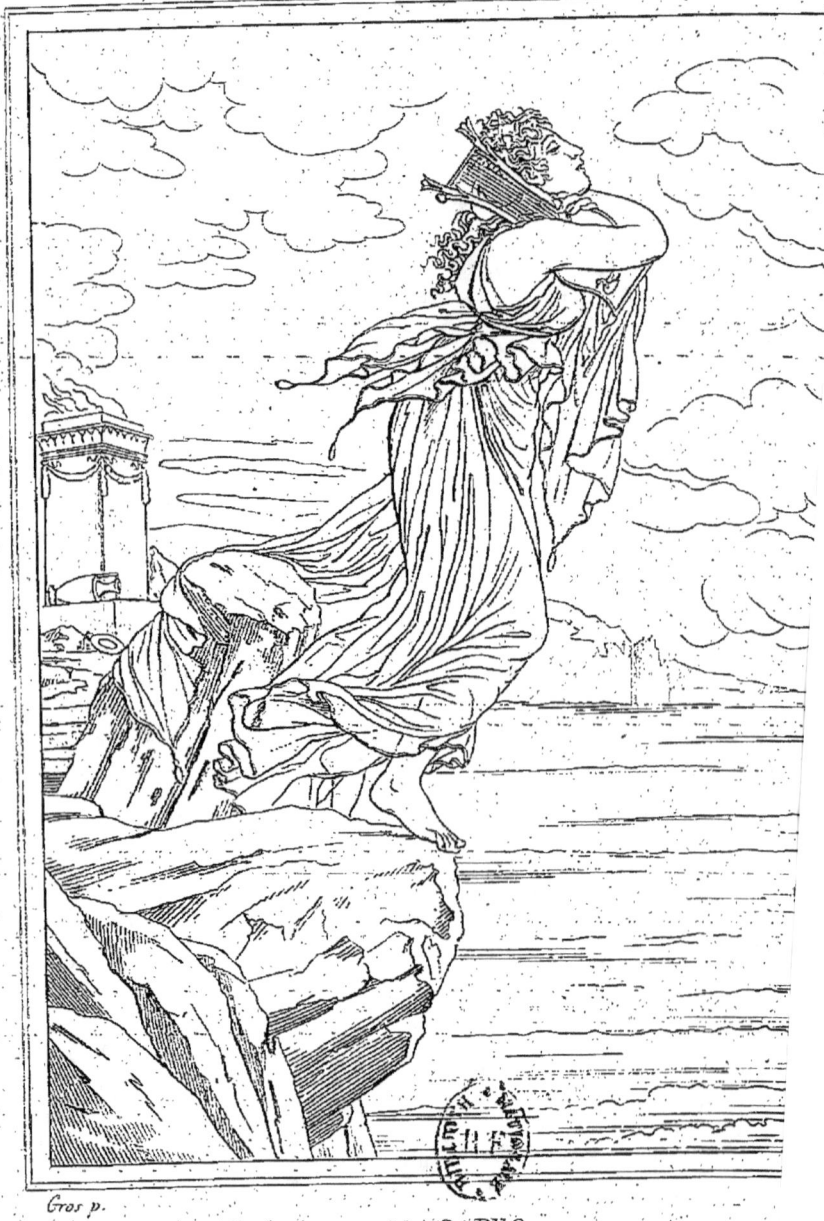

SAPHO.

SAPHO

SUR LE ROCHER DE LEUCATE.

Sapho de Mitylène, dans l'île de Lesbos, est aussi célèbre par ses vers que par ses amours; et on dit même que ses amours étaient d'une singulière nature. Cependant il est certain qu'elle fut mariée dans sa jeunesse, et qu'elle se fit périr par amour pour Phaon, qui s'était éloigné d'elle.

Tous les vers de Sapho avaient rapport à l'amour. Son érudition à cet égard était si étendue, qu'elle fit le calcul des signes à quoi l'on peut connaître une personne amoureuse; et c'est cela qui servit de guide à Érasistrate pour reconnaître la maladie d'Antiochus.

M. Gros a représenté Sapho venant de faire un sacrifice à Apollon, auquel on avait élevé un temple sur le promontoire de Leucate, et faisant le dernier effort pour se détacher de la vie. Il est impossible de mieux rendre l'abandon de toutes les forces morales au moment où on se détermine à une résolution aussi périlleuse.

Ce tableau a été gravé aux frais de la Société des amis des arts, en 1819, par M. Laugier.

Haut., 3 pieds; larg., 2 pieds.

FRENCH SCHOOL. ~~~~~~ GROS. ~~~~~~ PRIVATE COLLECTION.

SAPPHO

ON THE ROCK OF LEUCATE.

Sappho of Mitylena, in the island of Lesbos, is equally celebrated for her poetry and her amours, these have been even represented as of a peculiar kind; certain it is however that she was married in her youth, and destroyed herself through love for Phaon who had forsaken her.

Sappho's verses relate to love. Her tact, in this respect, was so extensive, that she summed up all the various signs for detecting the tender passion, by following which Erasistratus recognised the lingering disease of Antiochus.

M. Gros has represented Sappho after having offered a sacrifice to Apollo, who had a temple erected to him on the promontory of Leucate, essaying the last effort to free herself from love and life.

It is impossible to pourtray in a more powerful manner, the total desolation and despair of the soul about to plunge into eternity.

This picture has been engraved at the expense of the Société des amis des arts, in 1819, by M. Laugier.

Height, 3 feet 2 inches; breadth, 2 feet 2 inches.

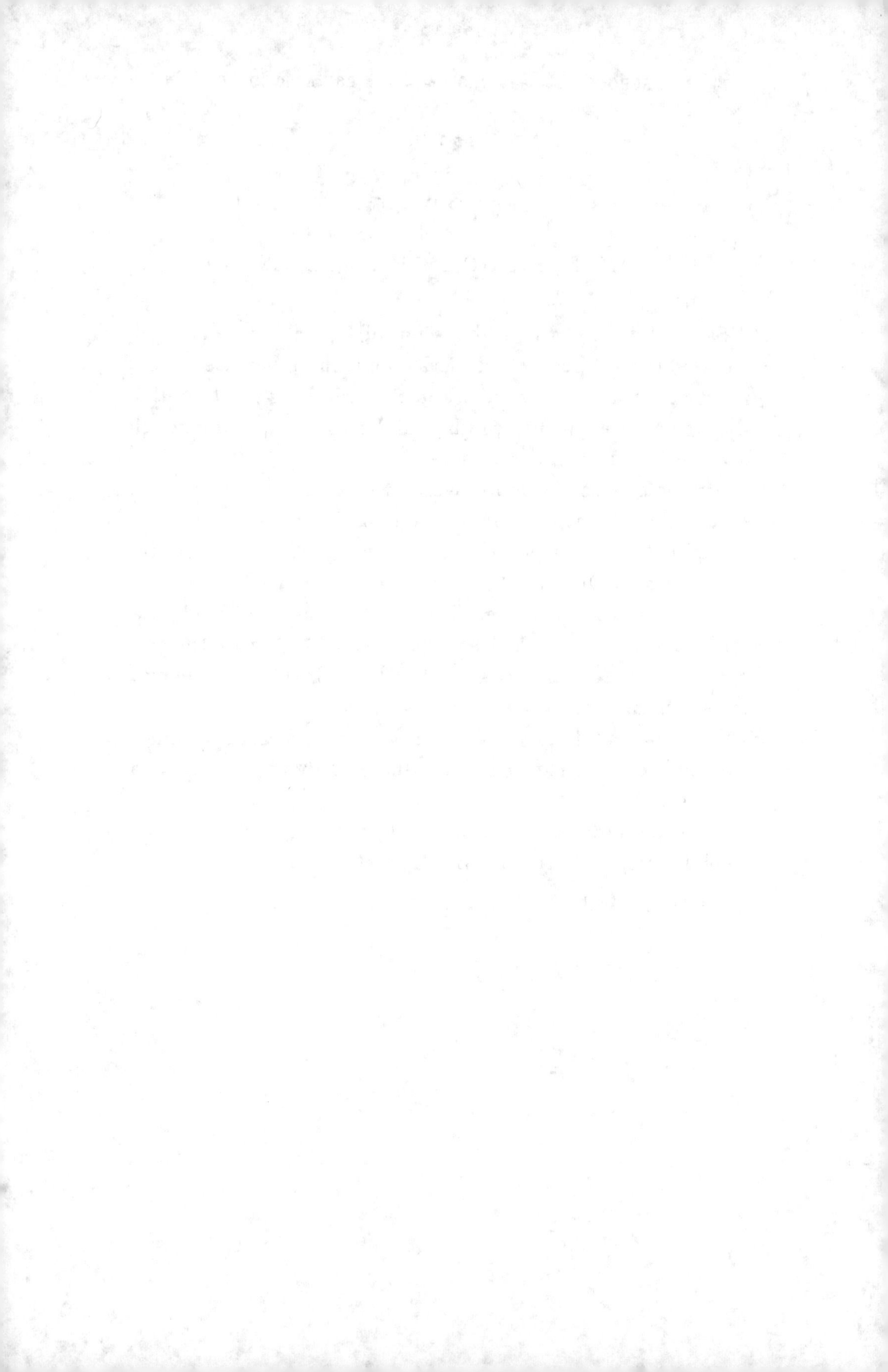

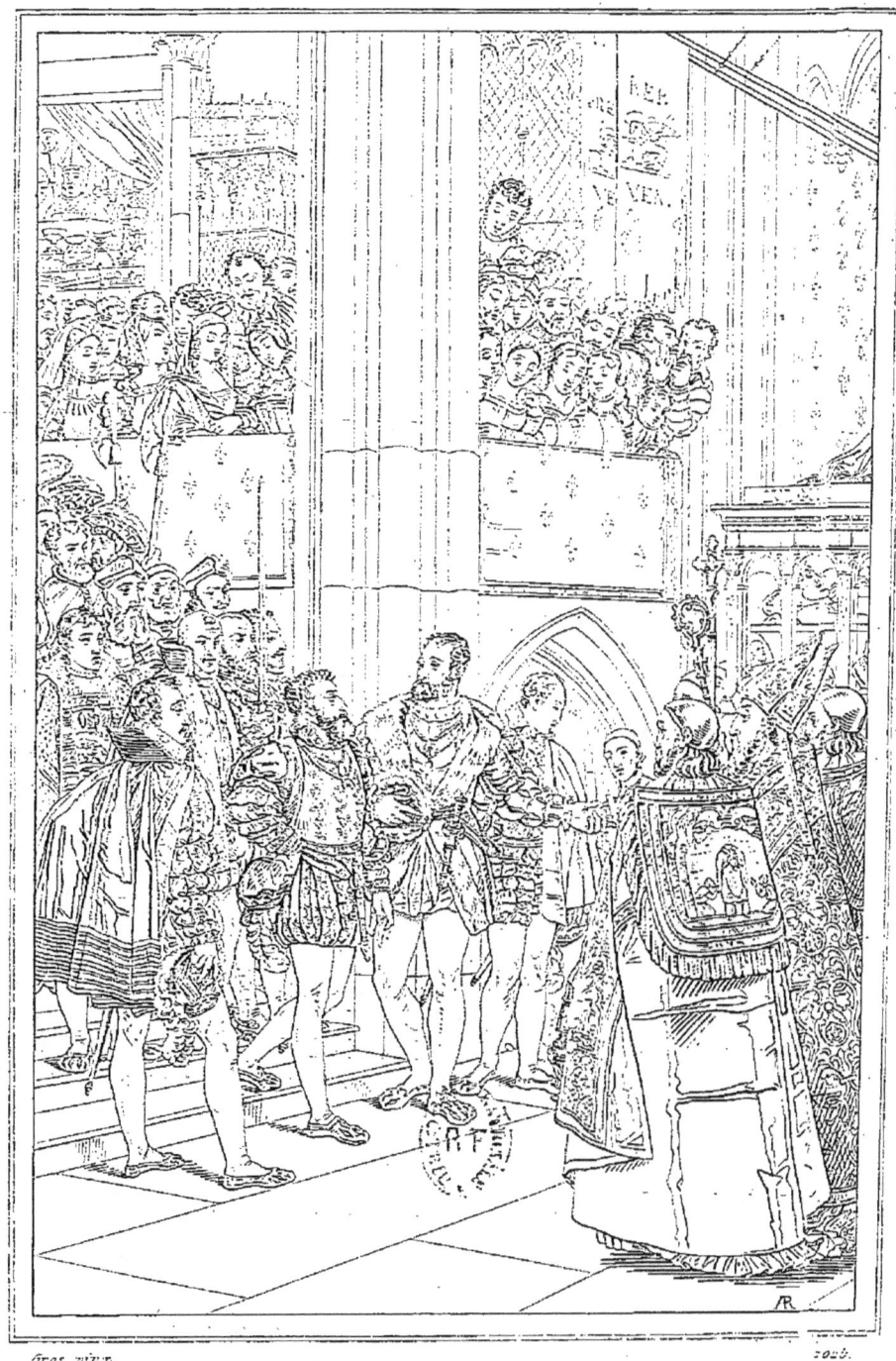

FRANÇOIS 1ᵉʳ ET CHARLES QUINT A St DENIS.

FRANÇOIS I^{er}. ET CHARLES V,

DANS L'ÉGLISE DE SAINT-DENIS.

Les Gantois s'étant révoltés contre leur souverain Charles V, ce prince alors en Espagne, fit demander à François I^{er} la permission de passer par la France, pour aller soumettre ses sujets rebelles. Le roi de France crut que ce passage lui donnerait occasion d'obtenir de l'empereur quelque concession, et surtout l'investiture du duché de Milan pour un de ses fils.

L'empereur fit son entrée à Paris le 1^{er} janvier 1540, et peu de jours après le roi le conduisit à l'église de St.-Denis où il fut reçut avec le cérémonial le plus éclatant. Le roi fait ici remarquer à Charles V le tombeau que l'on venait d'élever à Louis XII, dernier roi de France. Sur le devant, à gauche, on distingue Henri dauphin de France et son frère Charles duc d'Orléans. Le personnage que l'on voit derrière le roi, tenant une épée, est le connétable Anne de Montmorency. En face du roi, au milieu des ecclésiastiques, on voit le célèbre cardinal de Bourbon, alors abbé de Saint-Denis. Différens personnages de la cour sont placés dans des tribunes, qui décorent le fond du tableau. Le peintre, voulant rappeler la richesse de l'abbaye de Saint-Denis, a pris soin de représenter quelques-uns des objets précieux dont le trésor de ce monastère était alors rempli.

L'empereur Napoléon ayant ordonné la restauration de l'abbaye de Saint-Denis, il ordonna dix tableaux, pour décorer la sacristie de cette église. M. Gros ayant terminé celui-ci, il fut alors exposé au salon de 1812; le public admira de nouveau le talent de son auteur. Lors de la restauration, le gouvernement fit placer ce tableau au musée du Luxembourg.

FRANÇOIS Ier AND CHARLES V
IN SAINT DENIS ABBEY.

The Ghentish having revolted against their sovereign Charles V, that prince being at that time in spain begged leave of François Ier to go through France, to subdue his rebellious subjects. The King of France thought that this passage would afford him an opportunity of getting some concession from the Emperor, and chiefly the investing of the Dukedom of Milan for one of his sons.

The Emperor made his entrance at Pavia, on the first of January 1540, and a few days after, the King attended him to Saint Denis abbey, where he was admitted with the most dazzling pomp. The King desires Charles V to cast an eye upon the monument that had just been erected to Louis XII, the late King of France. On the front, and on the left, are discovered Henri, the Dauphin of France, with his brother, Charles Duke of Orleans. The personage seen behind the King, a sword in hand, is the constable Anne of Montmorency.

Facing The King, among the clergy is to be seen the famous Cardinal of Bourbon, who, at that time was an abbot of Saint Denis. Several great personages of the court are seated in rostrums which adorn the extremity of the picture. The painter desirous to retrace the richness of Sains Denis abbey, took care to produce some of the valuable things which the treasury of that monastery abounded in.

The Emperor Napoleon having ordered the abbey of Saint Denis to be restored, he bespoke ten pictures to decorate the vestry of that church. M. Gros having finished the present one, it was then exposed to view at the Museum in 1812 The public was again an admirer of the author's talent. On the restauration, the Government had this picture placed at the Museum of the Luxembourg.

BATAILLE D'ABOUKIR.

Lors de la bataille d'Aboukir, les Turcs étaient retranchés dans la presqu'île, et ils avaient repoussé la première attaque dirigée par les Français, sur la redoute qui défendait la droite de lleur position. Étant sortis de leurs retranchemens pour couper la tête des morts et des blessés, cette barbarie indigna l'armée française, qui reprit aussitôt l'attaque et pénétra bientôt dans l'intérieur de la redoute.

Mustapha-Pacha, général en chef de l'armée turque, se battit avec courage : abandonné, blessé à la main, il est soutenu par son fils, qui rend ses armes au général Murat. Sur le même plan, à gauche, on voit le colonel Duvivier qui vient d'être atteint et renversé d'une balle. Sur le devant, du même côté, le colonel de hussards Beaumont, reprend à un mameluck, l'épée du général Leturc, qui avait succombé dans la première attaque.

A droite, les Turcs se précipitent en foule vers la mer, pour regagner leurs vaisseaux; mais la flotte les repousse à coups de canons, dans l'espoir de les forcer à retourner au combat. Dans le fond, de ce côté, on aperçoit le canot de l'amiral sir Sidney Smith, regagnant à force de rames les bâtimens anglais qui bordent l'horizon.

Ce grand et magnifique tableau, peint par M. Gros, fut exposé au salon de 1806; il eut alors le plus grand succès, et fut donné par l'empereur au roi de Naples. Relégué par la suite dans les greniers du palais de Portici, il fut cédé, par le gouvernement napolitain, en échange d'une créance française, et fut alors rapporté à Paris, où il fit partie d'une exposision particulière, en 1828.

Larg., 21 pieds? haut., 16 pieds?

857.

THE BATTLE OF ABOUKIR.

At the battle of Aboukir, the Turks were intrenched in the peninsula, and had repelled the first attack of the French on the redoubt that defended the right of their position, when, sallying from their works to cut off the heads of the dead and wounded, they excited by this barbarity the indignation of the French troops, which immediately renewed the attack, and soon penetrated into the redoubt.

The Turkish chief, Mustapha Pacha, fought courageously; but being abandoned by his soldiers and wounded in the hand, he is here represented supported by his son, who is surrendering to General Murat. In the same plane, on the left, is Colonel Duvivier, falling by a musket-shot. In front, on the same side, Colonel Beaumont of the hussars, is wresting from a Mameluke the sword of General Leture, who was slain in the first attack.

On the right, the Turks are seen rushing in crowds to the sea to gain their vessels; by which they are fired upon and repulsed, with the design of forcing them to turn and renew the engagement. In the back-ground, on that side, is perceived Admiral Sir Sidney Smith's boat, rowing off to the British shipping in the horizon.

This magnificent work of M. Gros was received with distinguished favour by the public, in the exhibition of 1806, and was presented by the Emperor to the King of Naples. Being subsequently consigned to the garrets of the palace of Portici, it was ceded by the Neapolitan government, in exchange for a French claim, and brought back to Paris, where it made part of a private exhibition in 1828.

Width, 22 feet 4 inches? height, 17 feet?

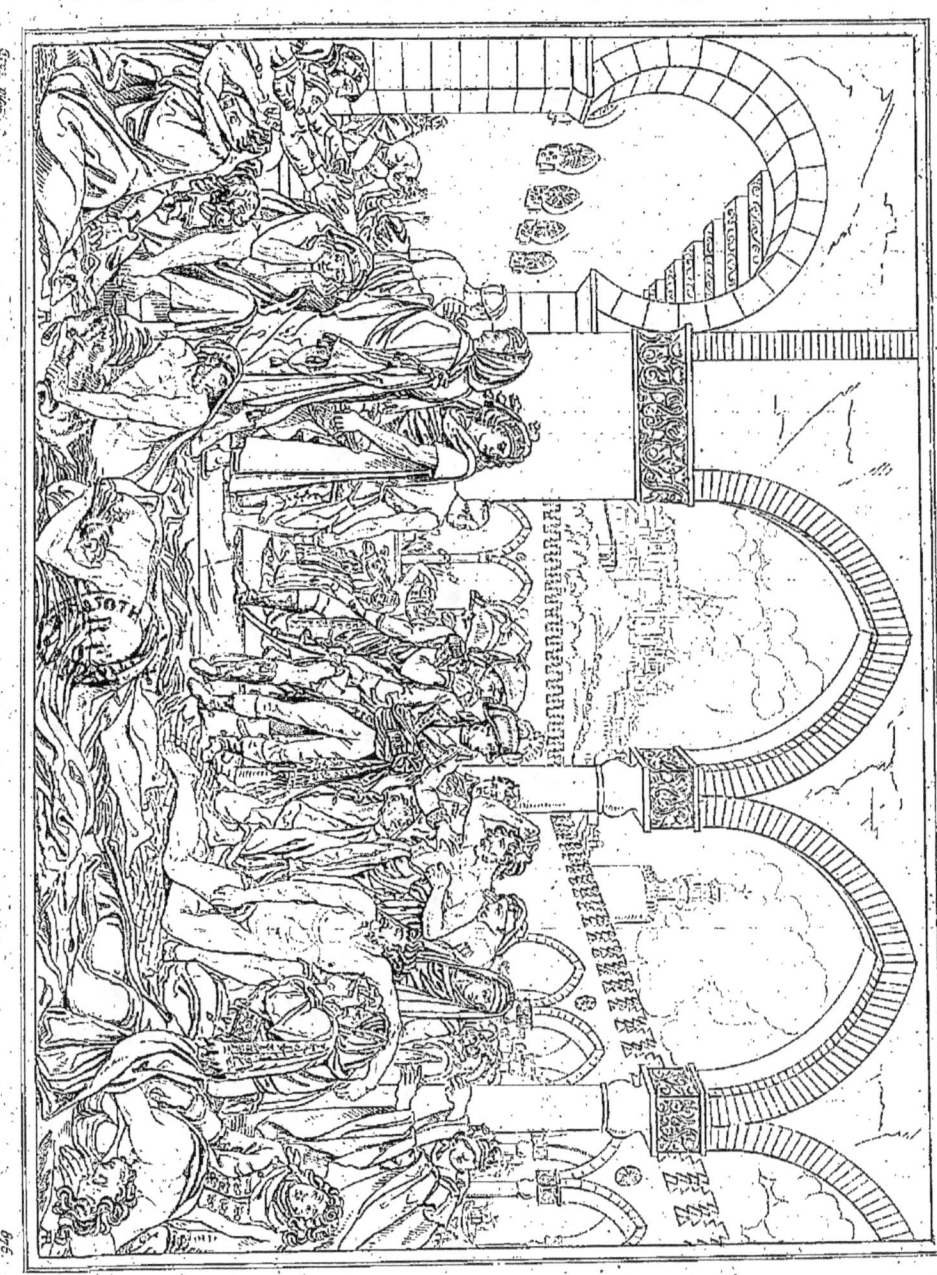

FRENCH SCHOOL. GROS. FRENCH MUSEUM.

THE PLAGUE AT JAFFA.

While the French army occupied Syria, the breaking out of the plague spread dismay through its ranks; especially on the increase of the mortality, after the taking of Jaffa. To persuade the soldiers that its effects were less terrible than they apprehended, Bonaparte, the Commander-in-chief, visited the hospital of Jaffa: with an air of the most perfect calmness and security, he examined all its details, ordered such succours as could be procured to be distributed, and added to them from his own private stores.

He was accompanied by M. Desgenettes, the Chief of the Medical Staff, who, from motives of prudence, sought to abridge his visit; but without heeding these remonstrances, he continued cheering the sick; giving hopes of speedy amendment to some, assurances of recovery to others, and consolation to all; — labouring particularly to inspire them with confidence in the remedies employed. To banish the idea of contagion, he is said to have had several of the pestilential humours opened in his presence, and even to have touched them.

This splendid picture was generally admired, for colouring and expression, in the exhibition of 1804; and obtained an honorable mention, at the following distribution of decennal prizes.

After remaining several years in the artist's painting-room, it has lately been placed in the Gallery of the Luxembourg. There is a fine engraving of it by M. Laugier, and a smaller one by MM. Queverdo and Pigeot, 17 feet.

Width, 22 feet 4 inches; height,

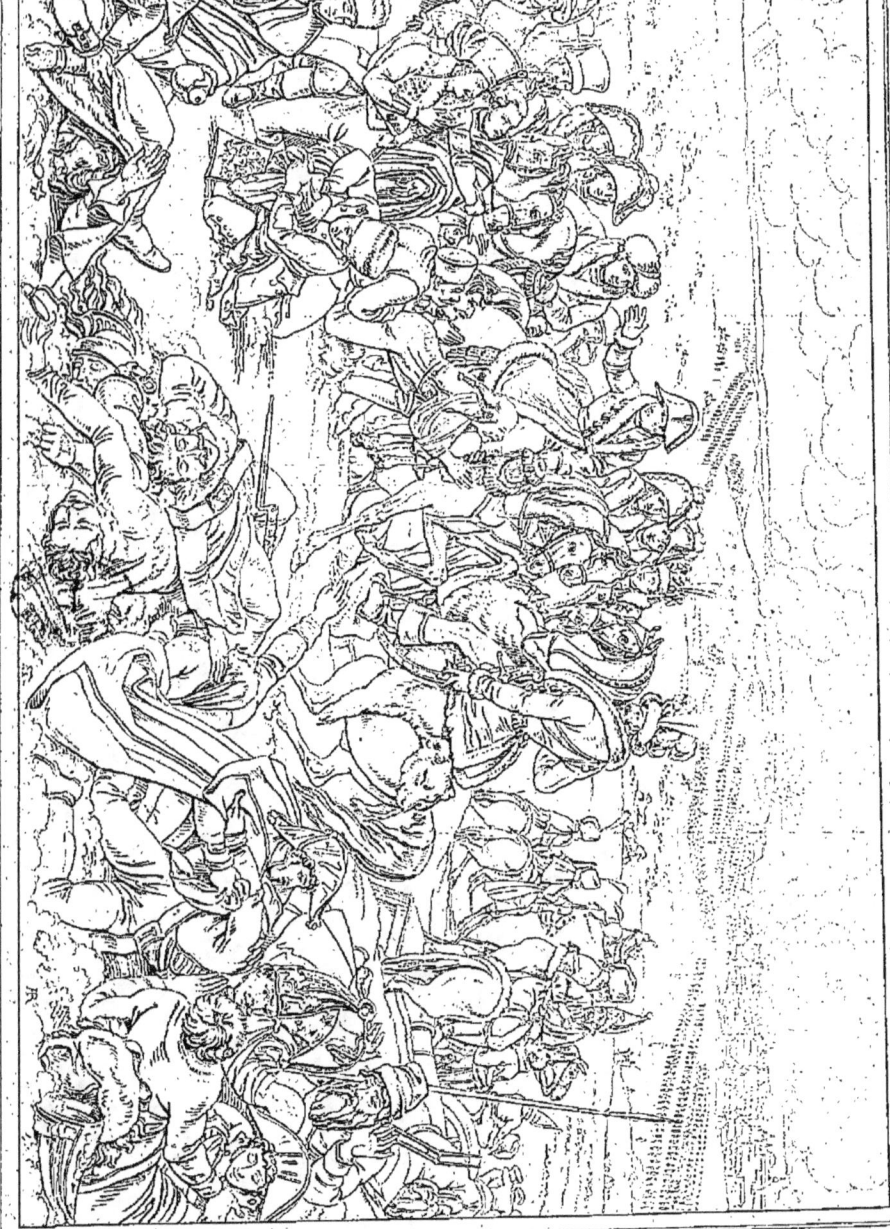

CHAMP DE BATAILLE D'EYLAU

ÉCOLE FRANÇAISE. GROS. MUS. DU LUXEMBOURG.

CHAMP DE BATAILLE D'EYLAU.

L'armée française victorieuse, le 8 février 1807, à Preuss-Eylau, avait bivouaqué sur le champ de bataille. Le 9, vers midi, l'empereur parcourut toute la plaine. La terre était entièrement couverte d'une neige épaisse, sur laquelle de longues lignes de cadavres, de blessés, de débris d'armes et de havresacs, retraçaient, d'une manière sanglante, la place de chaque bataillon. L'empereur s'arrêtait à chaque pas devant les blessés, les faisait questionner, consoler et secourir autant que possible. On pansait devant lui ces malheureuses victimes des combats. Les Russes, au lieu de la mort qu'ils attendaient, trouvaient un vainqueur généreux; étonnés, ils se prosternaient devant lui, ou tendaient leurs bras défaillans en signe de reconnaissance.

Ce sujet ayant été mis au concours, vingt-cinq esquisses furent exposés dans la grande galerie du Musée; M. Gros fut chargé d'exécuter en grand sa composition; il s'acquitta de cette tâche avec talent, ainsi qu'on peut en juger.

L'aspect général du tableau est affligeant; on croit assister à la douloureuse scène qu'il représente. L'exécution est facile, la couleur vigoureuse, les têtes pleines d'expression. L'empereur, sur un cheval isabelle, est accompagné des princes Murat et Berthier, des maréchaux Soult, Davoust, Bessières, et des généraux Caulaincourt, Mouton, Garanne et Le Brun. Il s'arrête devant un chasseur lithuanien, blessé à la jambe, et pansé par le chirurgien Persil.

Ce tableau parut au salon de 1808 et se voit maintenant au Luxembourg; il a été gravé par Oortman.

Larg. 24 pieds; haut., 16 pieds.

FRENCH SCHOOL. GROS. LUXEMBOURG MUSEUM.

THE FIELD OF EYLAU.

The French army, victorious at Preuss Eylau, February 8, 1807, had bivouacked on the field of battle. The Emperor went over the whole plain on the 9th, about noon. The earth was covered with a thick snow, over which endless traces of dead and wounded, wrecks of arms and knapsacks, marked in a melancholy manner, the spot occupied by each battalion. The Emperor stopped at every moment to question the wounded, to console and assist them as much as possible. These wretched victims were dressed in his presence. The Russians, instead of that death which they expected, found a generous conqueror; astonished they threw themselves before him, or held out their trembling hands as a sign of gratitude.

This subject being given for the prize, twenty-five sketches were exhibited in the Grand Gallery of the Museum. M. Gros was commissioned to execute his composition on a large scale; he acquitted himself skilfully of the task, as may be seen.

The general aspect of the picture is painful: the beholder fancies himself present at the horrible scene delineated. The execution is easy, the colouring vigorous, the heads full of expression. The Emperor, mounted on a dun-coloured horse, is accompanied by Princes Murat and Berthier, Marshals Soult, Davoust, Bessières, and Generals Caulaincourt, Mouton, Gardanne, and Lebrun. He is stopping before a Lithuanian Chasseur, who, wounded in the knee, is being dressed by the Surgeon Persil.

This picture appeared in the exhibition of 1808, and is now in the Luxembourg; it has been engraved by Oortman.

Width, 24 feet, 6 inches; height, 17 feet.

647.

NOTICE

SUR

PIERRE GUÉRIN.

Pierre Guérin est né à Paris en 1774. Élève de Regnault, il remporta le grand prix de peinture en 1797, et l'année suivante on vit paraître son tableau de Marcus Sextus de retour dans sa maison.

En 1802, il exposa le tableau de Phèdre et Hippolyte, ainsi qu'une composition allégorique où des enfans font une offrande à Esculape pour obtenir le rétablissement de la santé de leur père. Ces tableaux lui valurent la décoration de la Légion-d'Honneur en 1803.

L'empereur ayant commandé à M. Guérin un tableau représentant le pardon accordé aux révoltés du Caire, ce tableaux parut au salon de 1808. Deux années après on vit le tableau d'Andromaque, et celui de l'Aurore et Céphale. En 1817, Enée racontant ses malheurs à Didon, et ensuite Clytemnestre poussée par Egysthe pour assassiner Agamemnon.

Monsieur Guérin a été nommé professeur à l'Académie en 1814, l'année suivante il fut appelé à l'Institut. En 1816, il avait été nommé directeur de l'académie de France à Rome; mais, sa santé ne lui ayant pas permis alors d'aller prendre ses fonctions, il y fut appelé de nouveau en 1822 et fut en même temps créé chevalier de Saint Michel ; à son retour, en 1829, il fut créé baron.

NOTICE

OF

PIERRE GUÉRIN.

Pierre Guérin is born at Paris in 1774. A pupil of Regnault, he got the great prize of painting in 1797, and on the following year his picture of Marcus Sextus returned home, appeared.

In 1802, he exhibited the picture of Phèdre and Hippolyte, as also an allegorical composition of children making an offering to Esculapius to obtain the recovery of their father's health. These pictures got him the honour of the decoration of the Légion of Honour in 1803.

The emperor ordered of M. Guérin a picture representing the forgiveness granted to the rebels at Cairo, this painting was seen at the Museum in 1808. Two years after were likewise seen the picture of Andromaque; as also that of Aurore and Cephale. In 1817, Enée relating his misfortunes to Didon, and then Clytemnestre excited by Egysthe to kill Agamemnon.

In 1814, M. Guérin was appointed a professor at the Academy, on the following year he was called at the Institut. In 1816, he had been nominated a director of the French Academy at Rome; but his bad health at that time preventing him from fulfilling his functions, he was again named in 1822, and meantime was created a Knight of the order of Saint-Michel.

On his return, in 1829, he was created a baron.

Ste GENEVIÈVE.

ÉCOLE FRANÇAISE. P. GUÉRIN. MUSÉE DU LUXEMBOURG.

SAINTE GENEVIÈVE.

Les histoires les plus simples sont presque toujours mêlées de traits fabuleux difficiles à croire. On veut regarder comme une pauvre bergère sainte Geneviève, patronne de Paris, qui vivait dans le milieu du v^e siècle; et c'est à ses prières qu'on attribue le départ précipité d'Attila, roi des Huns, qui avec son armée désola les Gaules en 451 : mais le premier historien qui parle de sainte Geneviève, et écrivait dix-huit ans après sa mort, ne fait aucune mention de sa pauvreté; il raconte seulement que saint Germain, évêque d'Auxerre, et saint Loup, évêque de Troyes, allant en Angleterre, s'arrêtèrent à Nanterre pour y loger, et que saint Germain ayant remarqué la petite Geneviève qui n'avait alors que sept ans, il l'engagea à se consacrer à Dieu, l'exhorta à renoncer aux parures mondaines, à ne point mêler d'or et d'argent dans ses vêtemens, à ne porter ni bracelets, ni bagues, ni bijoux, mais à conserver la médaille de cuivre qu'il lui donnait, et sur laquelle était empreinte une croix.

Une exhortation de cette nature pouvait convenir à la fille d'un riche personnage de Nanterre; mais il est à croire que saint Germain aurait trouvé autre chose à dire à une pauvre paysanne, que de l'engager à renoncer à des richesses dont elle devait à peine connaître l'usage.

M. Guérin a donné à la figure de sainte Geneviève une naïveté remarquable avec un air inspiré qui convient bien au sujet; il lui a laissé aussi une occupation et des vêtemens de la plus grande simplicité.

Ce tableau est dans la galerie du Luxembourg.

Haut., 5 pieds 6 pouces; larg., 3 pieds 2 pouces.

FRENCH SCHOOL. P. GUÉRIN. LUXEMBOURG MUSEUM.

S^t. GENEVIEVE.

The most simple historical facts are almost always mingled with fabulous anecdotes, difficult to be believed. St. Genevieve the patroness of Paris, is regarded as having originally been a poor shepherdess; she lived in the vth century, and to her prayers was attributed the precipitate departure of Attila, king of the Huns, who with his army desolated Gaul in 451. But the first historian who speaks of St. Genevieve, and who wrote 18 years after her death, makes no mention of her poverty; he merely relates that St. Germain, bishop of Auxerre, and St. Loup, bishop of Troyes, journeying to England, stopped on their way at Nanterre, and that St. Germain took notice of Genevieve, who was then only seven years old, and exhorted her to consecrate herself to the service of God, and to renounce wordly affairs, to adorn her garments neither bracelets, rings nor jewels; but to preserve the copper medal he gave her, on which the figure of the cross was imprinted.

An exhortation of this nature must certainly have been given to the daughter of a rich person; for it is probable that St. Germain would have found something else to say to a poor peasant, he would not have entreated her to renounce luxuries with which she never could have been acquainted.

M. Guerin has given to the face of St. Genevieve a remarkable *naiveté*, blended with an inspired air, which accords well with the subject; he has clothed her with the greatest simplicity, and given her an occupation without pretension.

This picture is in the gallery of the Luxembourg.

Height, 5 feet 10 inches; width, 3 feet 4 inches.

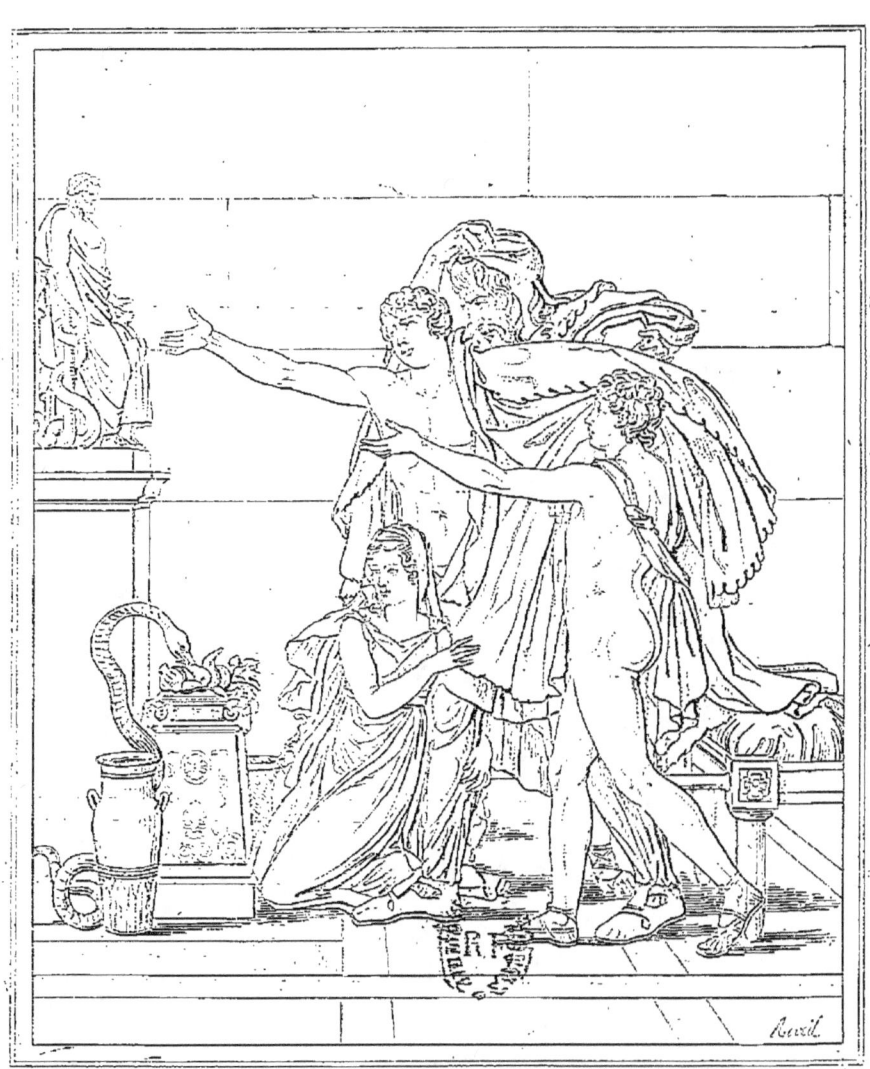

OFFRANDE À ESCULAPE.

ÉCOLE FRANÇAISE. P. GUÉRIN. MUSÉE DU LUXEMBOURG.

OFFRANDE A ESCULAPE.

On a prétendu que M. Guérin avait pris dans une idylle de Gesner le sujet de ce tableau, mais je crois que c'est une erreur ; car Gesner parle d'un vieillard qui remercie les dieux de la prolongation de ses jours, tandis qu'ici c'est un convalescent venant remercier Esculape de lui avoir rendu la santé. Il est soutenu par ses deux fils qui joignent leurs actions de grace à celles de leur père ; sa fille, plus jeune, témoigne sa surprise et sa joie de voir le serpent se repaître des fruits placés sur l'autel du dieu, qui par ce moyen leur fait voir que leurs vœux sont exaucés.

C'est au salon de l'an XII que fut exposé ce tableau, donné par M. Guérin pour le prix d'émulation qu'il avait obtenu en l'an X sur son tableau de Phèdre.

Le peintre s'est montré dessinateur habile ; ses têtes sont toutes remarquables par la beauté de leur caractère et la vérité de leur expression. Cependant, s'il est permis de critiquer, on pourra dire que la draperie dans laquelle est enveloppé le vieillard a paru trop pesante.

Haut., 9 pieds 10 pouces ; larg., 6 pieds 5 pouces.

FRENCH SCHOOL. P. GUÉRIN. LUXEMBOURG MUSEUM.

THE OFFERING TO ESCULAPIUS.

It has been asserted that M. Guérin took the subject of this picture from one of Gesner's idyls, but it is improbable. Gesner speaks of an old man who thanks the gods for having prolonged his life; while in this picture is represented a convalescent offering thanks to Esculapius for the restoration of his health. He is supported by his two sons who unitedly offer up their acknowledgements, his young daughter testifies her surprise and joy, on seeing the serpent eat of the fruit placed upon the sacred altar, which convinces them their prayers had been accepted.

This picture, which appeared at the exhibition in the year XII of the republic, was presented by M. Guérin upon his receiving the prize for emulation, obtained by him in the year X of the republic for his picture of Phedra.

The painter has shown himself a skilful artist, his heads are all remarkable for their beauty of character, and truth of expression; but the drapery in which the old man is enveloped appears too cumbersome.

Height, 10 feet $4\frac{1}{2}$ inches; width, 6 feet $9\frac{1}{2}$ inches.

Guérin pinx.

461.

ÉCOLE FRANÇAISE. — GUÉRIN. — MUSÉE DU LUXEMBOURG.

ÉNÉE ET DIDON.

Tandis que l'histoire nous fait connaître Élise comme étant le véritable nom de Didon, et qu'elle nous démontre que la prise de Troie eut lieu près de 300 ans avant la fondation de Carthage, la fiction de Virgile a prévalu, et le récit qu'il fait des amours de Didon et d'Énée, quoique de pure invention, est presque regardé comme une vérité historique : aussi M. Guérin, dans ce tableau, a-t-il suivi les idées du poète. Il représente Énée assis près de la reine de Carthage chez laquelle ses vaisseaux viennent d'aborder; le héros raconte les événemens dont sa famille a été victime. Didon, attendrie à ce récit, semble par la douceur de son regard annoncer l'intérêt que son cœur prend au malheureux voyageur. Anne, sa sœur et sa confidente, ne paraît émue que des malheurs de Troie. Énée lui-même ne semble pas s'apercevoir de l'impression qu'il produit sur le cœur de la reine.

Didon, en pressant contre elle le jeune Ascagne, paraît vouloir exprimer la tendresse qu'elle ressent pour son père; mais elle ne sait pas que l'amour est caché sous les traits de cet enfant, que c'est à lui qu'elle confie sa main, et qu'en souriant le petit dieu cherche à retirer l'anneau conjugal de Sichée, dont naguère encore cette pieuse princesse déplorait la perte.

Ce tableau est maintenant dans la galerie du Luxembourg. Il parut au salon de 1817. Généralement admiré sous le rapport de la composition et du dessin, quelques personnes en ont critiqué la couleur, d'autres ont paru regretter que le visage du héros fût vu de profil; mais l'expression de Didon et d'Anne ont réuni tous les suffrages.

Larg., 12 pieds; haut., 9 pieds.

FRENCH SCHOOL. P. GUÉRIN. LUXEMBOURG MUSEUM.

ÆNEAS AND DIDO.

Although history mentions Eliza as being the true name of Dido, and informs us that the taking of Troy occurred about 300 years after the foundation of Carthage, still, Virgil's fiction prevails, and the description he gives of the loves of Dido and Æneas, although a mere invention, is almost looked upon as an historical truth: thus M. Guérin has followed the poet's ideas. He represents Æneas sitting near the Queen of Carthage whose Kingdom his ships have just reached: the hero relates the events to which his family has fallen a victim. Dido, moved at this recital, appears by the mildness of her looks to speak the interest her heart feels for the unfortunate wanderer. Anna, her sister and confident, seems touched only with the misfortunes of Troy. Æneas himself does not appear to perceive the impression he has produced on the Queen's heart.

Dido, by pressing young Ascagnus in her arms, appears as if she wished to express the tenderness she conceives for his father; but she is not aware that Love is hidden under the semblance of that youth, that, it is to him that she confides her hand; and that, while he is smiling, the young God endeavours to withdraw the wedding ring given by Sicheus, the loss of whom, this pious princess, but so lately bewailed.

This picture is now in the Luxembourg Gallery: it appeared in the exhibition of 1817. Generally admired with respect to the composition and the designing, some persons have criticized the colouring, others regret that the hero's face is seen in profile; but the expression of Dido and of Anna has gained universal applause.

Width, 12 feet 9 inches; height, 9 feet 6 inches.

P. Guérin pinx.

PHÈDRE.

ÉCOLE FRANÇAISE. P. GUÉRIN. MUS. DU LUXEMBOURG.

PHÈDRE.

M. Guérin, dans la composition de son tableau, a suivi la tragédie de Racine; il fait voir Hippolyte appelé par Thésée, son père, et ne voulant pas se défendre de l'accusation portée par Phèdre contre lui. On croit entendre le jeune héros répondre par ces vers du poète français :

> D'un mensonge si noir justement irrité,
> Je devrais faire ici parler la vérité,
> Seigneur : mais je supprime un secret qui vous touche;
> Approuvez le respect qui me ferme la bouche.

Thésée, abusé par les récits mensongers de sa femme, montre son indignation. Phèdre est placée sur le même siége que le roi, elle se trouve à côté de l'époux qu'elle voulait outrager, ayant devant les yeux le jeune prince qu'elle n'a pu séduire, et dont elle a tramé la perte par les conseils de la perfide OEnone.

Tableau admirable sous le rapport de la pensée, sous celui de la composition, il mérite également d'être loué pour la correction du dessin, et la manière hardie dont il est exécuté. Après avoir été exposé au salon de l'an x, ce tableau fut porté au palais de Saint-Cloud; il est maintenant dans la Galerie du Luxembourg.

Il a été gravé par MM. Desnoyers, Pigeot et Niquet.

Larg., 12 pieds; haut., 10 pieds.

FRENCH SCHOOL. P. GUÉRIN. LUXEMBOURG MUSEUM.

PHÆDRA.

In the composition of this picture, M. Guérin has followed Racine's tragedy. He shows Hippolytus, in presence of Theseus, refusing to defend himself against Phædra's accusation. The young hero may be supposed to answer by these lines from the French poet : «Irritated at so black a falsehood, I ought here to unveil the truth; but, my lord, I suppress a secret that touches you so near: commend the respect which prevents my speaking.» Theseus, deceived by the lying reports of his wife, displays his indignation. Phædra is on the same seat with the king, thus she is by the side of a husband whom she has sought to dishonour, and has before her eyes the young prince whom she has failed in seducing, but whose destruction she has determined, through the perfidious counsels of OEnone.

An admirable picture for the conception and composition : it equally deserves to be praised for the correctness of the design, and the bold manner in which it is executed. After having been exhibited in the saloon of the year x, it was carried to the palace of St. Cloud : it now is in the Luxembourg Gallery.

It has been engraved by Messrs. Desnoyers, Pigeot, and Niquet.

Width, 12 feet 9 inches; height, 10 feet 7 ½ inches.

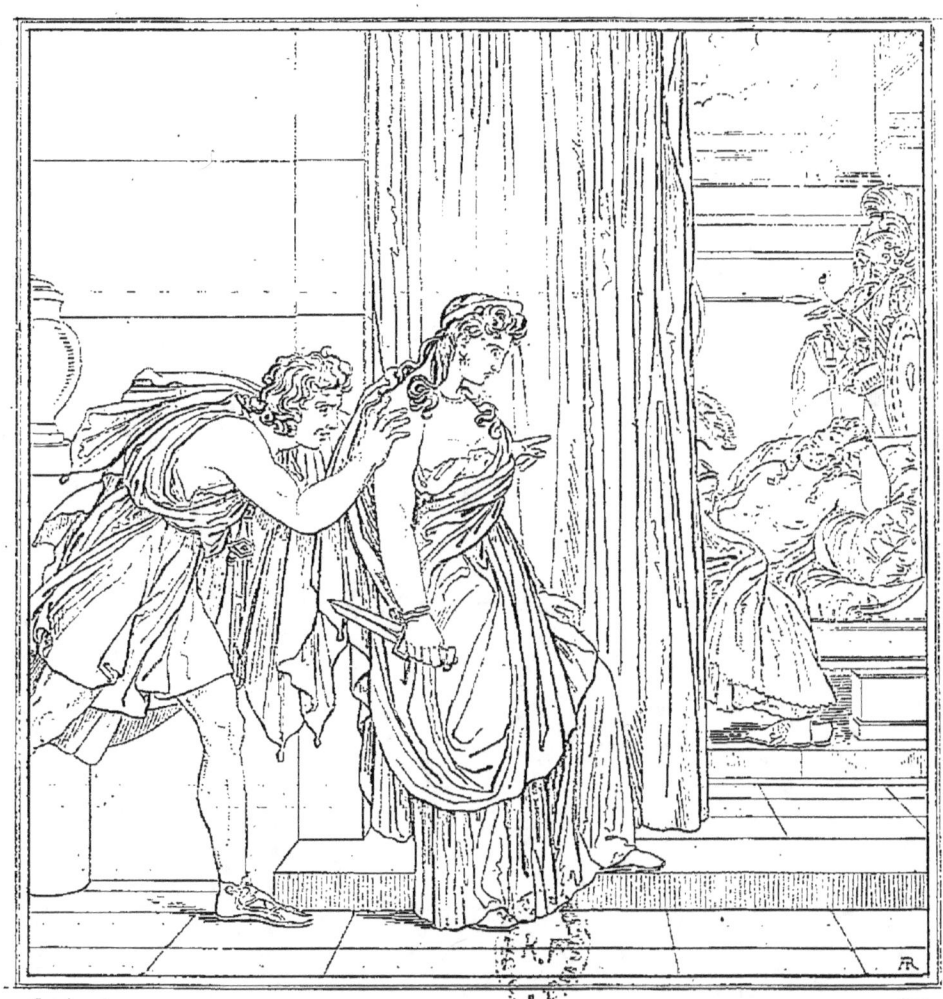

CLYTEMNESTRE.

CLYTEMNESTRE.

En représentant l'assassinat d'Agamemnon, le peintre a suivi la tragédie de M. Lemercier, plutôt que la tradition ancienne, qui rapporte que ce prince fut frappé à coups de hache tandis qu'il était dans un bain, où on avait eu soin de le faire entrer, avec un vêtement qui le privait de l'usage de ses bras.

Mais l'histoire des Atrides est remplie de tant de faits fabuleux, que l'on peut bien, sans inconvénient, se permettre d'en changer quelques circonstances. M. Guérin a su mettre dans sa composition un sentiment poétique si élevé, que l'on doit lui savoir gré du choix qu'il a fait.

Il nous représente le roi des rois goûtant un repos parfait au pied des trophées que sa gloire s'est acquise au siége de Troyes. Clytemnestre, poussée par Ægisthe, tient à la main le poignard dont elle doit frapper son époux. Mais on voit qu'elle a peine à commettre une action si atroce. Elle avance lentement; l'un de ses pieds est déjà placé sur le seuil de la porte, mais toute sa pose indique la résistance de son âme. On sent qu'elle reculerait si l'indigne Ægisthe, craignant de voir ses paroles perdre leur influence, n'y joignait l'action de la pousser fortement vers la victime qu'il lui ordonne impérativement de frapper.

Ce tableau, remarquable par la profondeur de la pensée, parut au salon de 1817. Admiré du public, il fut alors acquis par le gouvernement, et fut placé depuis dans la galerie du Luxembourg. Il a été gravé par M. Alfred Johannot et par M. Sisco.

Haut., 10 pieds 6 pouces; larg. 9 pieds 9 pouces.

FRENCH SCHOOL. — GUERIN. — LUXEMBOURG MUSEUM.

CLYTEMNESTRA.

In representing the murder of Agamenomn, the painter has followed M. Lemercier's tragedy preferably to the ancient tradition which relates that he was struck down with a battle axe, whilst in a bath, in which he had been lured, and in a dress, depriving him of the use of his arms. But the history of the Atridæ contains so many fictions, that, without committing any incongruity, the change of almost any of the circumstances is allowable. M. Guerin has imparted to his composition so high a poetical sentiment that he must be praised for his choice.

He has represented the King of Kings enjoying a profound sleep beneath the trophys gained by his glory at the siege of Troy. Clytemnestra, urged by Ægisthus, holds the dagger with which she intends to strike her husband. But it is visible, she hesitates to commit so atrocious an action. She advances slowly; she has already placed one foot on the threshold of the door, but her whole attitude marks the struggle within her soul. It is evident she would recede, if the unworthy Ægisthus, fearing, lest his words should lose their influence, did not accompany them by the action of pushing her violently towards the victim whom he commands her imperiously to strike.

This picture, remarkable for depth of thought, appeared in the Exhibition of 1817. Admired by the public, it was then purchased by the Government, and subsequently placed in the Gallery of the Luxembourg. It has been engraved by Alfred Johannot and by Sisco.

Height 11 feet 2 inches; width 10 feet 4 inches.

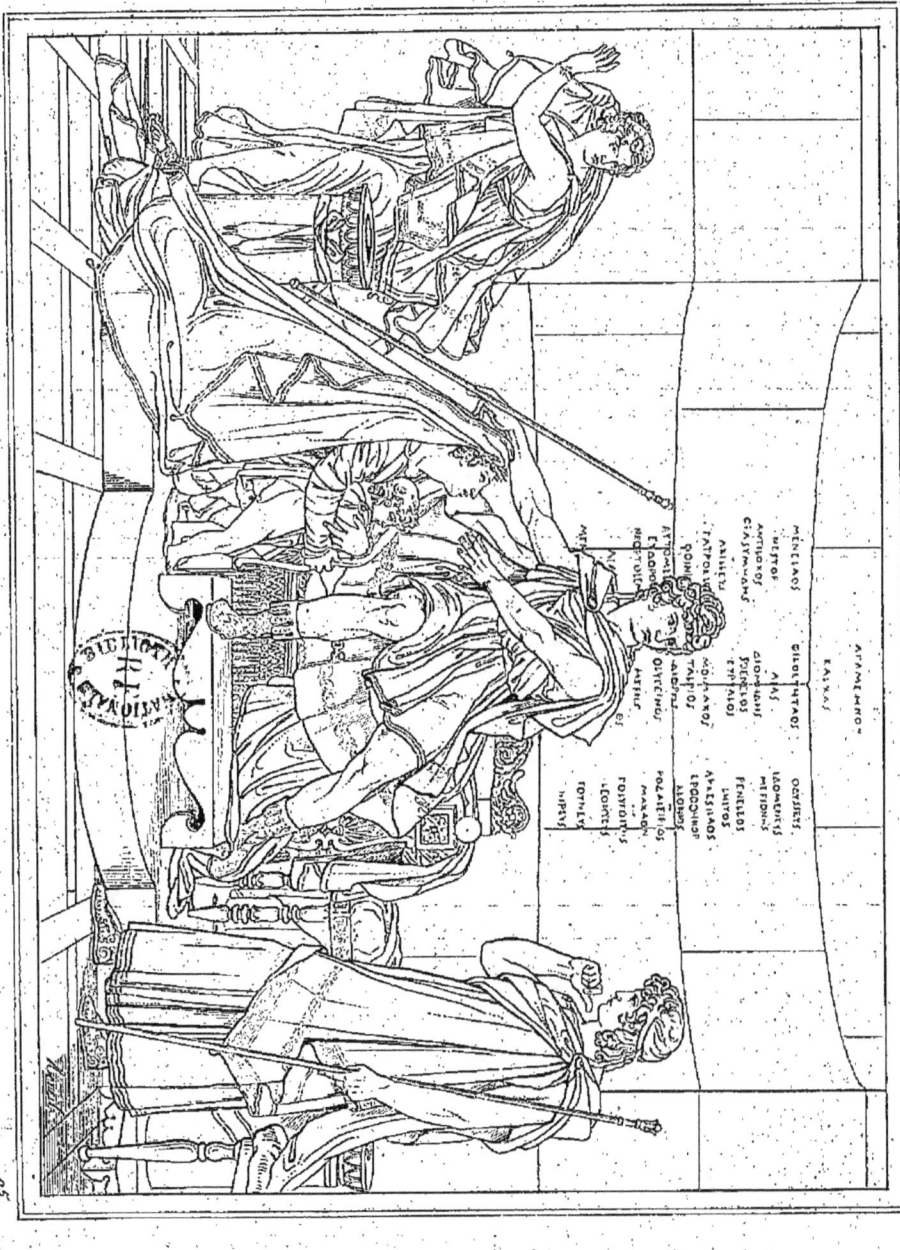

PYRRHUS ET ANDROMAQUE.

ÉCOLE FRANÇAISE. P. GUÉRIN. MUSÉE DU LUXEMBOURG.

PYRRHUS ET ANDROMAQUE.

L'histoire de la guerre de Troie, et celle de tous les personnages qui y eurent part, est la source la plus abondante pour les poètes et pour les peintres; mais quoique le fait principal soit authentique, il est accompagné si souvent de détails merveilleux, qu'on est tenté de les reléguer parmi les fables; quelquefois même il est difficile de les faire accorder entre eux.

Racine, dans une de ses tragédies, s'est emparé de l'épisode d'Andromaque implorant la générosité de Pyrrhus en faveur de son fils Astyanax. Les licences qu'il s'est permises sont un peu éloignées de la vérité, puisque Astyanax fut précipité d'une tour au moment du sac de Troie; que la malheureuse Andromaque, veuve d'Hector, devint l'esclave de Pyrrhus après avoir perdu son fils; et ce n'est que long-temps après avoir épousé la veuve d'Hector, que Pyrrhus connut Hermione. Mais cette nouvelle femme devint jalouse de celle qui possédait encore le cœur de son époux, et elle voulut la faire périr ainsi que Molossus son fils, qu'elle avait eu de Pyrrhus. Quant à l'introduction d'Oreste dans cette scène, elle paraît une fiction du poète.

Le tableau de M. Guérin parut au salon de 1810; il a été gravé par M. Richomme.

Larg., 14 pieds 2 pouces; haut., 10 pieds 7 pouces.

FRENCH SCHOOL. — P. GUÉRIN. — LUXEMBOURG MUSEUM

PYRRHUS AND ANDROMACHE.

The history of the Trojan war and all the personages engaged in it is the most abundant source for poets and painters: yet although the facts are founded on history, they are so frequently blended with marvellous details, that one is tempted to class them amongs the fables, and it is sometimes difficult to make them accord together.

Racine, in one of his tragedies, has taken for a subject the episode of Andromache imploring the generosity of Pyrrhus in favour of her son Astyanax. The licence he has indulged in is not exactly conformable to truth, as Astyanax was precipitated from a tower at the time Troy was sacked; as the unfortunate Andromache, widow of Hector, became the slave of Pyrrhus after the loss of her son; and as it was not till a long time after he had epoused Hector's widow that he knew Hermione. In fact, however, this new wife became jealous of her who still possessed the heart of her husband, and wished to destroy her as well as Molossus her son by Pyrrhus. The introduction of Orestes in the scene seems a fiction of the poet.

M. Guerin's picture was exhibited at the Louvre in 1810; it has been engraved by Richomme.

Breadth, 15 feet 2 inches; height, 11 feet 4 inches.

MARCUS SEXTUS.

ÉCOLE FRANÇAISE. GUÉRIN. CABINET PARTICULIER.

MARCUS-SEXTUS.

On croit que c'est cent ans avant Jésus-Christ que vécut Marcus-Sextus, l'une des premières victimes du dictateur Sylla.

C'est par ce tableau que débuta M. Guérin, aujourd'hui directeur de l'Académie de France à Rome, et dont les fonctions vont cesser à la fin de 1828. Lorsqu'il parut au salon de l'an VII, il fut généralement admiré; cependant on peut y apercevoir quelques imperfections qui dénotent un travail de jeunesse, telles sont les deux lignes horizontales et perpendiculaires que forment les deux figures principales, ainsi que leur longueur extrême. Mais quelle belle expression dans ces deux figures! Le malheureux exilé ne jouit pas du bonheur qu'il devrait sentir à rentrer dans ses foyers : il y arrive et trouve sa femme expirante. Quelle profonde pensée dans toute la personne de Marcus-Sextus! quelle expression de tendresse dans la jeune fille, partagée entre le bonheur d'embrasser son père et le chagrin qu'elle éprouve par la mort de sa mère!

On a prétendu que l'auteur avait eu l'intention de présenter au public la situation où se trouvaient des personnes rentrant alors en France après plusieurs années d'un exil volontaire, que quelques uns d'eux n'ont vu finir à cette époque que pour ressentir plus vivement des malheurs particuliers.

Ce tableau a été gravé par Maurice Blot; il appartient maintenant à M. Coutant.

Larg., 7 pieds 6 pouces; haut., 6 pieds 9 pouces.

FRENCH SCHOOL. P. GUÉRIN. PRIVATE COLLECTION.

MARCUS-SEXTUS.

It is believed that Marcus-Sextus lived a hundred years before Jesus-Christ, he is considered also to have been one of the victims who suffered during the persecutions of the dictator Sylla.

This is the picture that first brought into notice M. Guerin, who is at present the director of the french Academy at Rome, and whose functions cease with the year 1828. When it appeared at the saloon in the year VII of the republic, it was generally admired; although imperfections were to be perceived which gave in the air of a youthful production, such as the two horizontal and perpendicular lines formed by the two principal figures. But how exquisite is the expression of the two figures! The unfortunate exile feels not the pleasure that he anticipated in returning to his home : he returns to find his wife expiring. With what profound thought is the whole person of Marcus-Sextus filled! what an expression of tenderness is there in the daughter! it is divided between the rapture she feels in embracing her father, and grief for her mother's death.

It is pretended that the artist had the intention of representing the situation of many persons returning into France at that time, after years of voluntary exile, which several of them finished at that period to feel only domestic afflictions with additional acuteness.

This picture has been engraved by Maurice Blot; it now belongs to M. Coutant.

Width, 7 feet 11 inches; height, 7 feet 2 inches.

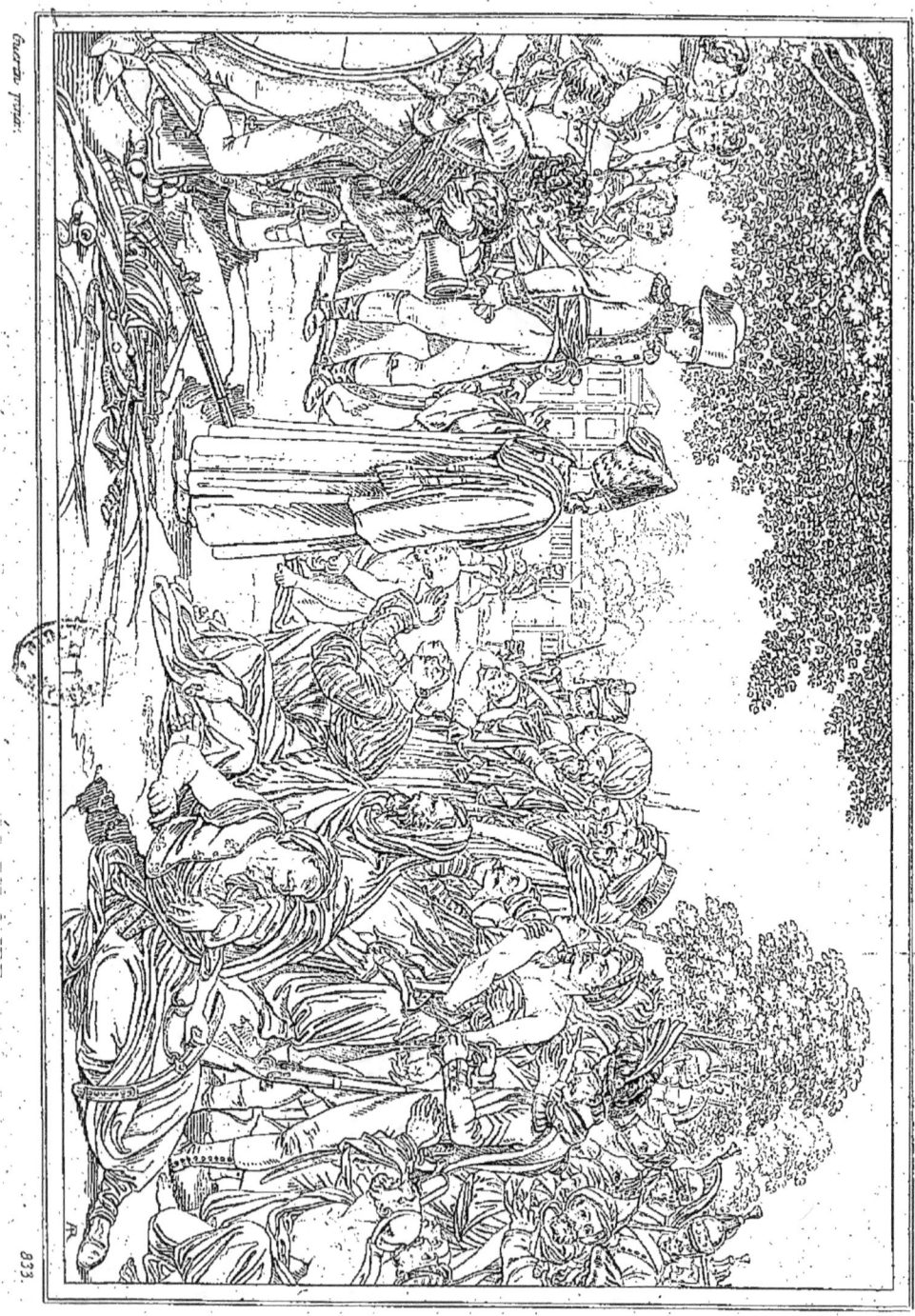

ÉCOLE FRANÇAISE. — GUÉRIN. — MUSÉE FRANÇAIS.

NAPOLÉON

PARDONNANT AUX RÉVOLTÉS DU CAIRE.

Tandis que l'armée française était en Égypte, après avoir gagné la célèbre bataille des Pyramides, elle cherchait à oublier ses fatigues, et prenait quelques repos dans l'intérieur du Caire. Le 20 octobre 1798, on vit tout à coup éclater un soulèvement général de la population. A la pointe du jour un rassemblement considérable se porta vers la grande mosquée. Le général Dupuy, qui se dirigea le premier vers ce point, fut massacré avec quelques-uns des siens. En même temps les Arabes se montrèrent aux portes de la ville; un combat acharné se livra sur plusieurs points.

Les Français, après une action meurtrière, contraignirent les révoltés à l'obéissance, et l'ordre fut donné d'amener les principaux d'entre eux sur la place d'El-Békir, l'une des plus spacieuses de la ville. Le général en chef Bonaparte y vint accompagné de son état-major, et annonça aux révoltés qu'il leur faisait grâce de la vie.

Tel est le sujet du tableau exécuté par M. Guérin. A gauche, appuyé sur un canon, est Murat, en uniforme de hussard. Au centre, près du général Bonaparte, se voit l'interprète, qui transmet aux habitans du Caire les paroles du général en chef. La droite du tableau est occupée par les révoltés et des dragons français qui leur servent d'escorte.

Ce tableau fit partie de l'exposition de 1808; il est maintenant dans la galerie du Luxembourg. Il a été gravé par M. Pigeot.

Larg., 15 pieds; haut., 10 pieds.

FRENCH SCHOOL. GUERIN. FRENCH MUSEUM.

NAPOLEON

PARDONING THE INSURGENTS OF CAIRO.

While the French army in Egypt was reposing from its fatigues in Cairo, after the celebrated battle of the Pyramids, a general insurrection of the inhabitants suddenly broke out, the 20, October, 1798. At daybreak, a large body of the insurgents moved towards the grand mosque. General Dupuy, who hastened first to the spot, was massacred, with several of his attendants: at the same time, the Arabs appeared at the gates of the city, and an obstinate combat began in various quarters.

After a murderous contest, the rebels were forced to submission, and orders were given to conduct their chiefs to the square of El-Bekir, one of the most spacious of the city: thither the commander in chief, Bonaparte, accompanied by his staff, repaired, and announced to them that they were pardoned.

Such is the subject of M. Guerin's picture. On the left, leaning on a cannon, is Murat in a hussar's uniform: in the centre, near Bonaparte, is the interpreter who is conveying his words to the people of Cairo: the right is occupied by the insurgents and their escort of French dragoons.

This picture made a part of the exhibition of 1808, and it is now in the gallery of the Luxemburg. It has been engraved by M. Pigeot.

Width, 15 feet 11 inches; height, 10 feet 7 inches.

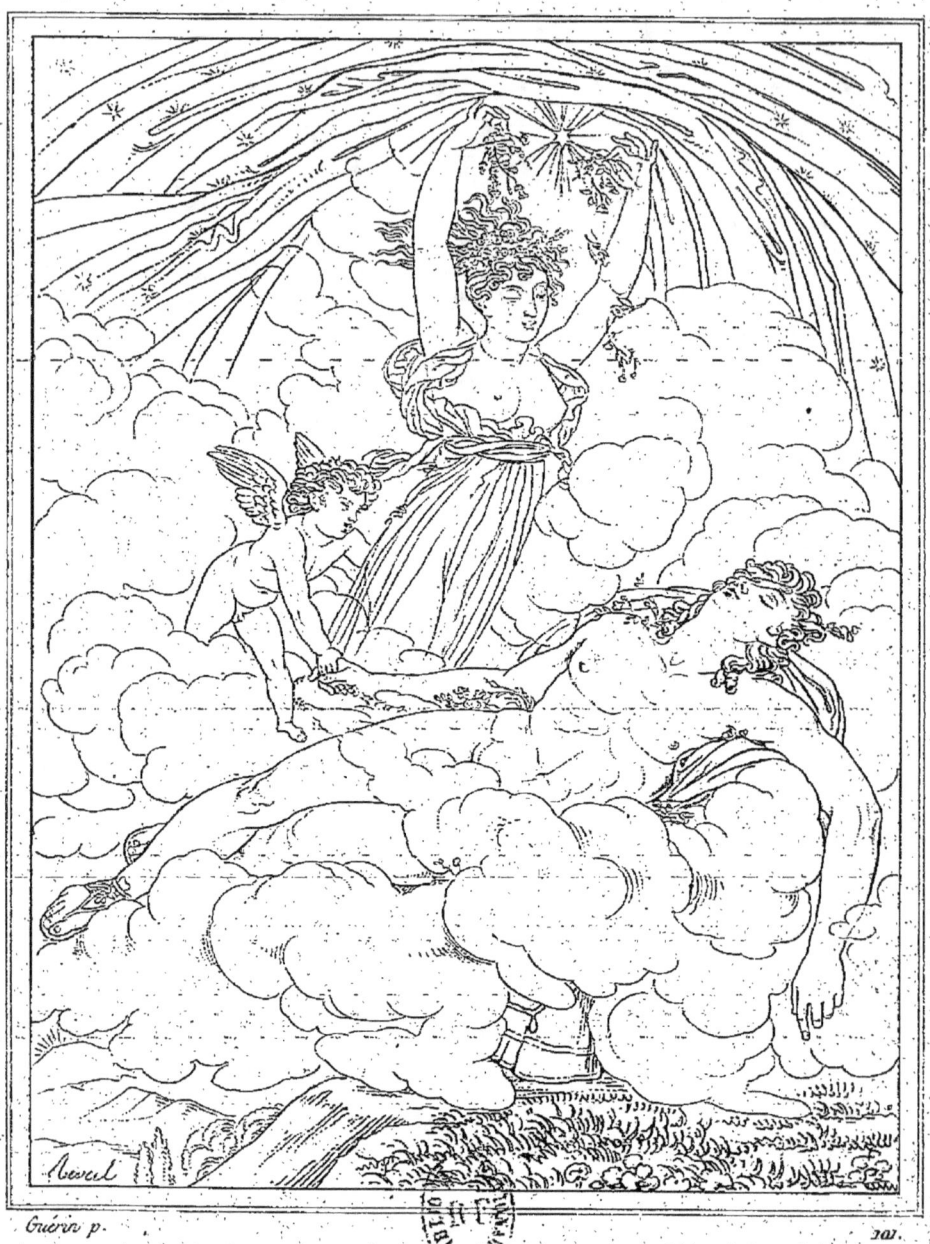

Guérin p.

L'AURORE.

L'AURORE.

Dans ce tableau, l'auteur s'est montré grandement poète, puisqu'il présente l'Aurore soulevant le voile de la Nuit, environnée d'une vive lumière qu'elle répand sur la terre, et laissant échapper de ses doigts les roses qu'elle fait naître. Mais le soin d'éclairer les humains n'est pas la seule pensée de la déesse.

M. Guérin, en plaçant Cupidon près d'elle, fait voir l'amour extrême que cette immortelle eut pour Céphale. Le sommeil dans lequel est plongé ce fils de Mercure rappelle que toutes les promesses d'Aurore ne purent engager Céphale à être infidèle à son épouse Procris. La déesse n'eut d'autre ressource que d'enlever son amant lorsqu'elle le trouva endormi sur le mont Hymette; mais la tendresse de Céphale ne changea pas d'objet, et Aurore, désespérée de la constance de celui qu'elle aimait, se vit obligée de le renvoyer; elle ne le fit pourtant qu'en lui inspirant une jalousie qui le rendit malheureux.

M. Guérin, dessinateur si correct, s'est montré dans ce tableau plus coloriste que de coutume; son tableau, placé au salon de 1810, appartient à M. de Sommariva, et décore le plafond de sa chambre à coucher; il a été gravé par M. Forster.

Haut., 8 pieds; larg., 6 pieds.

AURORA.

In this picture the author has shewn himself highly poetical, as he exhibits Aurora raising the veil of Night, surrounded by a vivid light which she diffuses over the earth, and letting fall from her fingers the roses she brings forth. But to give light to mankind is not the only thought of the goddess.

M. Guerin, in placing Cupid by her, displays the excessive love she entertained for Cephalus. The sleep in which this son of Mercury is plunged, calls to mind that all the promises of Aurora could not tempt Cephalus to be unfaithful to his wife Procris. The goddess had no other resource than to carry off her beloved when she found him sleeping on mount Hymetus; but the affection of Cephalus remained unchangeable; and Aurora, in despair at his unshaken constancy, was obliged to set him free; however, in doing so, she imbued his mind with a jealousy which rendered him miserable.

M. Guerin, so correct in drawing, has evinced himself in this picture more of a colourist than usual; it was exhibited at the Louvre in 1810, and belongs to M. de Sommariva the ceiling of whose bed-chamber it decorates; it has been engraved by M. Forster.

Height, 8 feet 5 inches; breadth, 6 feet 4 inches.

NOTICE

SUR

CLAUDE GAUTHEROT.

Claude Gautherot naquit à Paris vers 1775. Élève de David, il exposa au salon de 1800 un tableau représentant Pyrame et Thisbé. Ce qui contribua le plus à faire remarquer son talent est une composition du convoi d'Atala, exposé au salon de 1802. On vit dans la même année un portrait du savant mathématicien Fourrier, alors préfet du département de l'Isère.

Depuis Gautherot exposa, en 1808, un allocution de l'Empereur, et, en 1810, l'Empereur blessé devant Ratisbonne, ainsi que l'entrevue de Napoléon et d'Alexandre sur le Niémen.

Lors de la restauration Gautherot fut chargé de faire, pour la chapelle des Tuileries, un tableau représentant saint Louis pansant des pestiférés. Il peignit ensuite pour M. Cazotte fils un sujet des plus dramatiques, et qu'il rendit avec beaucoup de sentiment : c'est l'acte de dévouement et d'héroïsme de Élisabeth Cazotte, qui pour sauver la vie de son père à l'Abbaye eut le courage de s'abreuver du sang que d'atroces cannibales lui présentèrent au sortir de la prison.

Gautherot, atteint depuis plusieurs années d'une maladie dartreuse, qui lui causa de longues douleurs, finit par succomber en 1825.

NOTICE

OF

CLAUDE GAUTHEROT.

Claude Gautherot born at Paris, about the year 1775, was a pupil of David. He exposed at the Muséum in 1800, a picture representing Pyrame and Thisbe. What contributed the most to the enhancing of his talent is a composition of the funeral of Atala exhibited at the Muséum in 1802. There was seen in the same year the portrait of the learned mathematician Fourrier, who was then a prefet of the department of Isère. Afterwards Gautherot exhibited in 1808, a speech of the Emperor, and in 1810 the Emperor wounded at Ratisbonne, as also the interview of Napoléon, and Alexander on the Niemen.

On the restauration, Gautherot was ordered to make for the chapel of the Tuileries a picture representing Saint-Louis attending the healing of the pestiferous. He afterwards painted for M. Cazotte junior a most dramatic subject, which he rendered full of sentiment: it is the devoted heroick act of Elizabeth Cazotte, who to save her father's life at Saint-Germain's Abbey was so courageous as to drink the blood those atrocious cannibals offered her in coming out of the prison.

Since several years Gautherot was afflicted with a tetter-disease which gave him long and smart pain which he at length sank under in 1828.

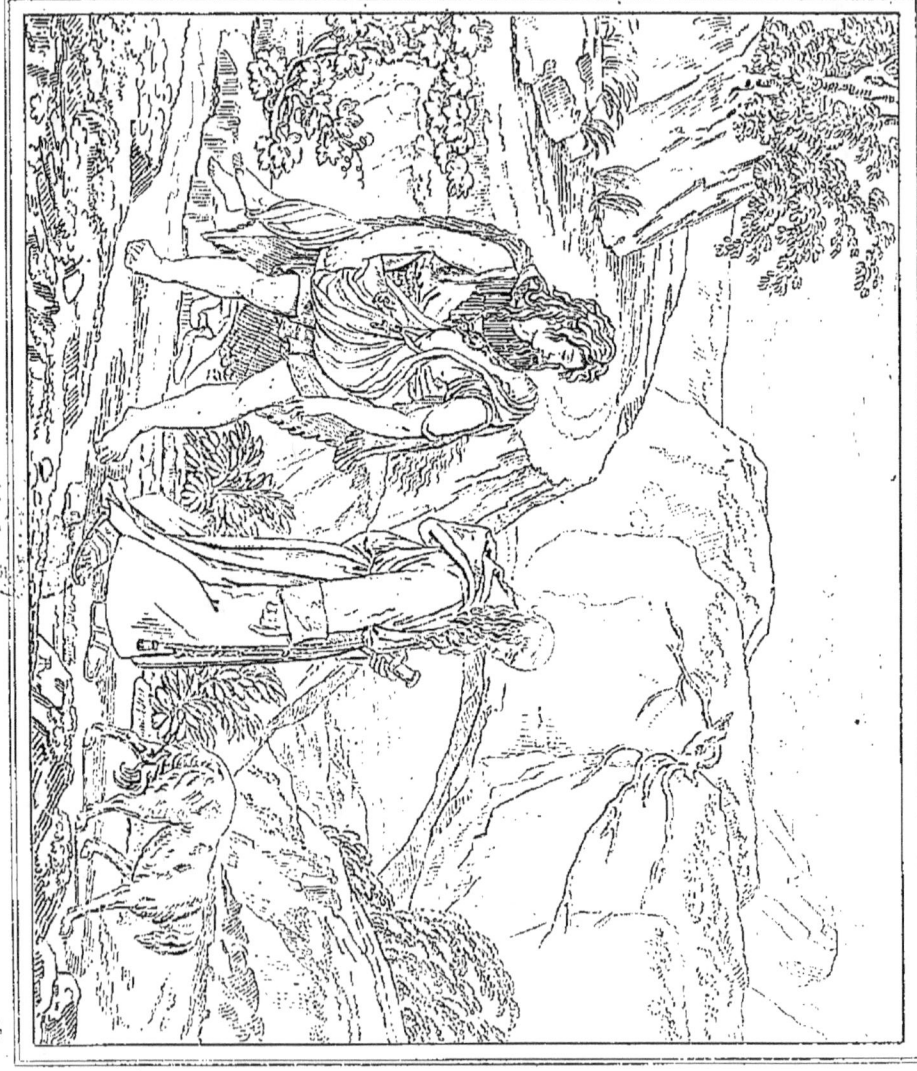

ÉCOLE FRANÇAISE. GAUTHEROT. CAB. PARTICULIER.

SÉPULTURE D'ATALA.

Atala, chrétienne, aima l'idolâtre Chactas, au point de le sauver du supplice qu'il devait subir, comme prisonnier de guerre, et de s'enfuir avec lui dans les déserts de la Floride, où ils furent découverts par le chien d'un missionnaire, le père Aubry; mais sa conscience ne lui permit pas de s'unir avec un homme qui n'avait pas la même croyance qu'elle, et elle mit fin à ses jours en prenant du poison.

Chactas, au désespoir, creusa lui-même la place où devait reposer le corps de celle qu'il aimait, et, accompagné du père Aubry, il le transporta au cimetière des Indiens, sous l'arche du pont naturel.

M. de Châteaubriand rapporte ainsi le récit que fait Chactas de ce triste et malheureux convoi : « L'hermite marchait devant portant une bêche; nous commençâmes à descendre de rochers en rochers; la vieillesse et la mort ralentissaient nos pas. A la vue du chien qui nous avait trouvés dans la forêt, et qui maintenant.... nous traçait une autre route, je me mis à fondre en larmes. »

Le peintre Claude Gautherot a suivi fidèlement la pensée du poète; il l'a rendue d'une manière qui fait honneur à son talent aussi-bien qu'à son cœur. Son tableau a été bien apprécié lors de l'exposition qui eut lieu au salon de l'an X (1802). Il a été gravé depuis par Frédéric Lignon.

Larg., 13 pieds? Haut., 10 pieds?

FRENCH SCHOOL. ⚬⚬⚬⚬⚬ GAUTHEROT. ⚬⚬⚬⚬ PRIVATE COLLECT.

THE BURIAL OF ATALA.

Atala, a female Christian, fell in love with Chactas, an idolater, and saved him from the lingering death he was to undergo as a prisoner of war : she then fled with him into the deserts of Florida, where they were discovered by a dog, belonging to a missionary, Father Aubry. But her conscience forbade uniting herself to a man whose worship was not the same as her own : she therefore put an and to her life by taking poison. Chactas in despair, dug the grave where the body of his beloved was to rest; and, accompanied by Father Aubry, he carried it to the cemetery of the Indians, under the Arch of Nature's Bridge.

Châteaubriand relates thus the account given by Chactas of this sad and melancholy procession : « The hermit walked first, bearing a spade; we began to descend from rock to rock; old age and death slackened our pace. At the sight of the dog that had found us in the forest, and now was tracing us another path, I melted into tears. »

The painter Claude Gautherot has faithfully followed the poet's idea : he has transferred it to the canvas in a manner that does credit both to his talent and to his feeling. His picture was much admired at its appearance in the Exhibition which took place in 1802. It has subsequently been engraved by Frederic Lignon.

Width, 13 feet 10 inches? height, 10 feet 8 inches?

NOTICE

SUR

M.me HAUDEBOURT-LESCOT.

Hortense-Victoire Lescot, épouse de M. Haudebourt, architecte, est née à Paris.

Élève de M. Lethière, elle alla en Italie avec son maître, et résida plusieurs années à Rome; aussi fit-elle alors un grand nombre d'études, dont ses portefeuilles se trouvent remplies, ce qui lui fournit abondamment des sujets pour une foule de charmans tableaux où l'artiste sait retracer, avec une grande vérité, les scènes, les costumes, les habitudes et les expressions des habitans de l'Italie.

Pendant son séjour à Rome, mademoiselle Lescot exposa au Capitole plusieurs paysages qui lui méritèrent une couronne. Depuis son retour à Paris, en 1810, elle a mis, à diverses expositions du Louvre, un grand nombre de petits tableaux justement appréciés du public, et dont plusieurs ont été gravés ou lithographiés.

Madame Haudebourt-Lescot a été comprise dans les distributions de médailles, aux salons de 1810, 1819 et 1827.

NOTICE

OF

M^rs, HAUDEBOURT-LESCOT.

Hortense-Victoire Lescot, the spouse of M^r. Haudebourt an architect, is born at Paris.

Being a pupil of M^r. Lethière, she went to Italy with her master, and lived several years at Rome; her portofolios were full of a great number of her sketches made in that city, which supplied her with plenty of subjects for an immense quantity of fine pictures wherein the artist very truly retraces the scenes, dress, usages and the expression of the inhabitants of Italy.

During her abode at Rome Miss Lescot exhibited in the Capitole several landscapes which deserved her a crown. Since her return to Paris, in 1810, she has placed at several exhibitions of the Louvre, a great number of small pictures justly esteemed by the public, many of which have been engraved and lithographied.

Madame Handebourt-Lescot has been included in the distributions of medals, at the Museum in 1810, 1819 and 1827.

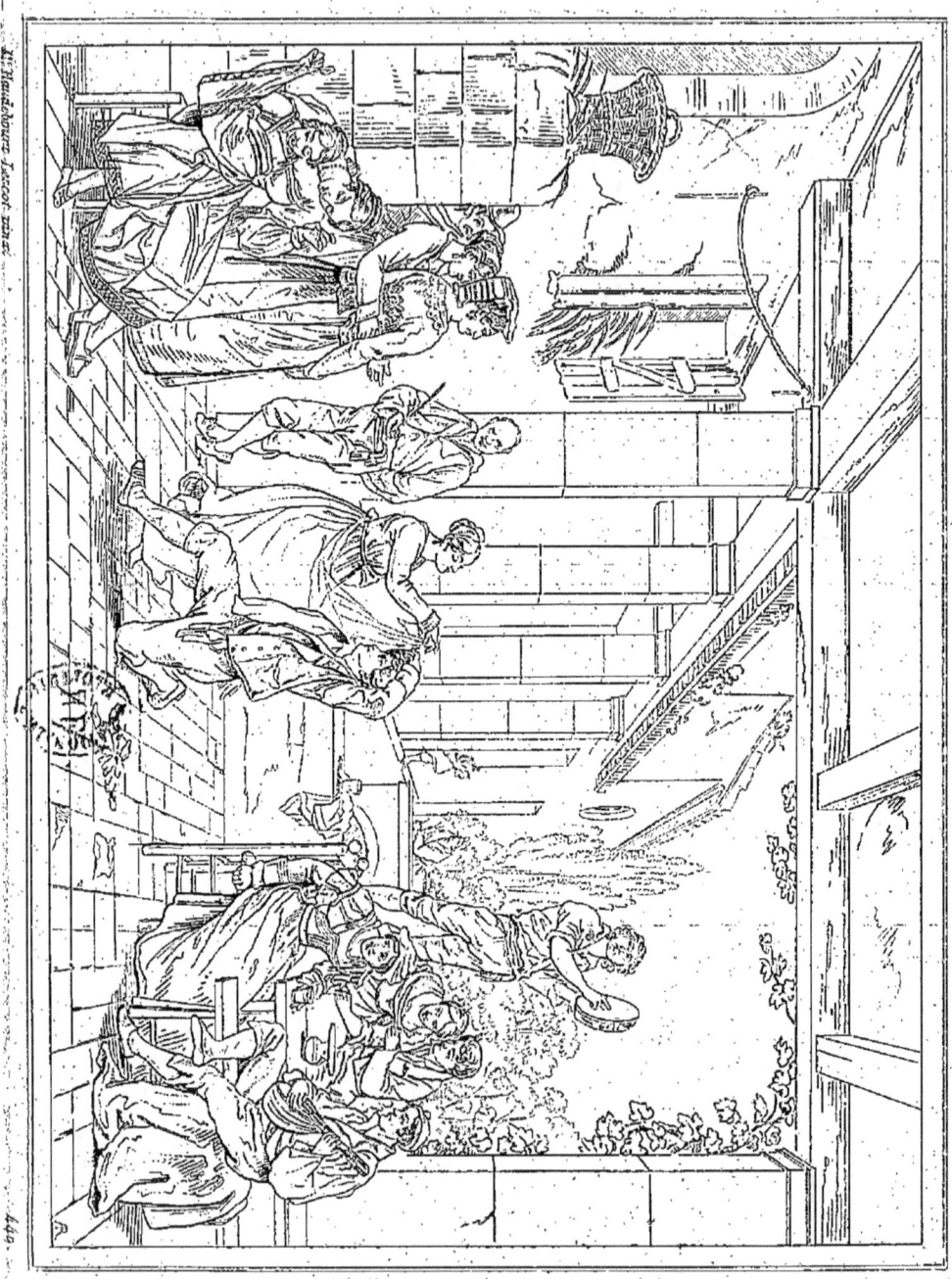

LE SALTARELLO.

L'auteur de ce tableau est madame Haudebourt, dont les talens furent d'abord appréciés lorsqu'elle portait le nom de Mlle Lescot. Élève de M. Lethière, elle a été long-temps en Italie, et ses portefeuilles ainsi que sa mémoire, sont remplis des scènes agréables qui se rencontrent à chaque instant dans les environs de Rome, où les gens de toutes les classes ont toujours de la noblesse dans leur pose, et de la grace dans leur ajustement.

Le *saltarello* est une danse de deux personnes au son de la guitare et des tambours de basque : c'est la scène complète d'une déclaration d'amour. En sautillant et tournant l'un autour de l'autre, les danseurs font éclater l'un et l'autre la passion qu'ils feignent d'avoir, exprimant successivement la joie ou le chagrin, la jalousie ou le désespoir : enfin le danseur met un genou à terre pour fléchir le cœur de *sua cara* qui se rapproche de lui par degré, toujours en dansant. Lorsqu'elle s'incline avec un sourire, comme pour appeler un baiser, le danseur se relève, et quelques sauts vifs et légers terminent la pantomime.

Si l'un des danseurs est fatigué, souvent il rentre dans la foule et se laisse remplacer par un autre qui continue le *saltarello*, dont la durée se prolonge indéfiniment.

Ce tableau parut au salon de 1824. Il appartient à madame veuve Charlart, et a été gravé en mezzotinte par M. Reynolds.

Larg., 2 pieds; haut., 1 pied 8 pouces.

THE SALTARELLO.

This picture is by Madame Haudebourt whose talents were first appreciated when she bore the name of M^{lle} Lescot. A pupil of M. Lethiere, she was a long time in Italy, and her portfolios, as also her mind, are filled with those agreeable scenes met with at every moment in the environs of Rome, where the people of all classes have always grandeur in their attitudes and gracefulness in their attire.

The Saltarello is a dance of two persons accompanied by the Guitar and the Tambarine: it is the complete developing of a declaration of love. By skipping and turning round each other, both the dancers display the passion they feign to feel, successively expressing joy or grief, jealousy or despair: at last the lover bends on one knee to soften the heart of his beloved, who, still dancing, gradually approaches him. When she bends forwards with a smile, as if to challenge a kiss, the lover rises, and after a few lively and light steps the pantomime ends. If one of the dancers feels tired, it is allowable to mix in the crowd and the place is taken by another who continues the *Saltarello*, which lasts indefinitely.

This picture appeared in the exhibition of 1824. It belongs to M. Schrot, and has been engraved in mezzotinto by Reynolds.

Width, 2 feet 1 inch; height, 1 foot 10 inches.

NOTICE

SUR

LOUIS HERSENT.

Louis Hersent est né à Paris, en 1777. Élève de Regnault, il obtint un second prix de peinture, en 1797.

Parmi les tableaux que cet artiste a exposés aux salons, les plus remarquables sont, en 1814 : Las Casas, soigné par des Sauvages ; en 1817, Louis XVI distribuant des secours aux indigens, lors du grand hiver de 1788 ; Daphnis et Chloé, et la Mort de Bichat ; en 1819, l'Abdication de Gustave Vasa ; en 1822, Booz et Ruth.

M. Hersent a fait aussi plusieurs portraits en pieds, tels que ceux du duc de Richelieu, de Casimir Périer et de sa femme.

Membre de l'Institut, et professeur de l'Académie, M. Hersent est aussi officier de la Légion-d'Honneur. Il a épousé mademoiselle Mauduit, également célèbre par son talent dans la peinture.

NOTICE

of

LOUIS HERSENT.

Louis Hersent is born at Paris in 1777. A pupil of Regnault, he obtained a second prize of painting in 1797.

The most remarkable pictures this artist has exhibited in the Museums in 1814, are : Las Casas attended by the Savages; in 1817, Louis XVI distributing supplies to the poor in the severe hard winter in 1788; Daphnis and Chloe, and the Death of Bichat; in 1819, the Abdication of Gustave Vasa; in 1822, Booz and Ruth.

Mr. Hersent has also performed many pictures in whole length, such as the duke de Richelieu, Casimir Perrier and his wife.

A member of the Institut, and a professor of the Academy, Mr. Hersent is also an officer of the Légion of Honour. He married miss Mauduit, equally celebrated for her talent in painting.

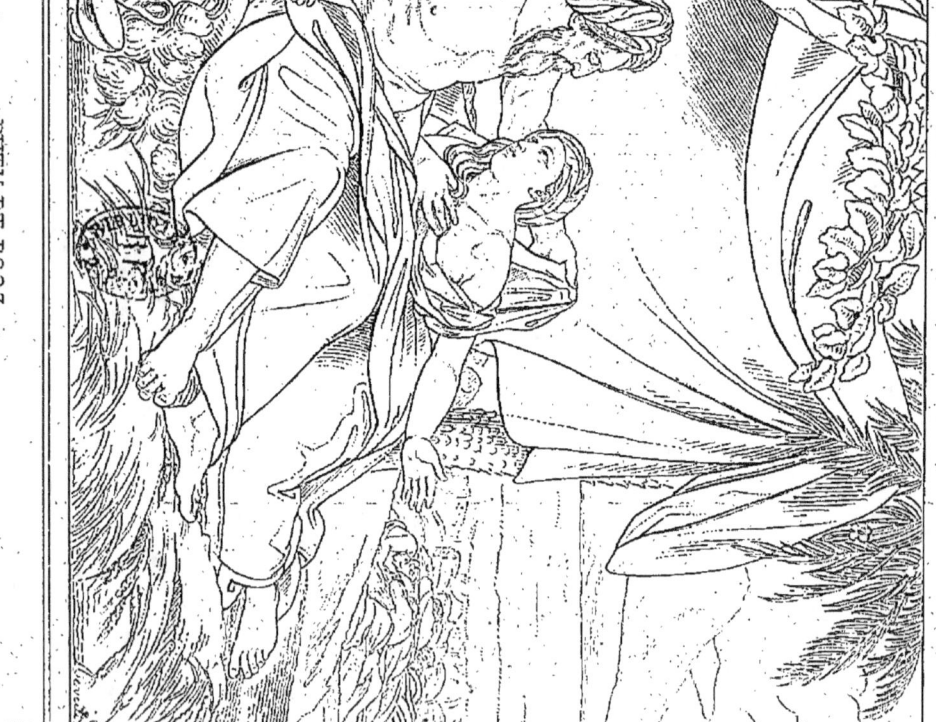

RUTH ET BOOZ

BOOZ ET RUTH.

La stérilité chez les Hébreux était regardée comme un grand malheur, et même comme une marque de la réprobation céleste : la fécondité par conséquent était un désir de toutes les femmes du peuple d'Israël, qui pensaient qu'avec un plus grand nombre d'enfans elles avaient plus d'espoir de voir le Messie naître dans leur famille. Un sentiment semblable était cause que lorsqu'une femme encore jeune devenait veuve, le plus proche parent de son mari était obligé de l'épouser.

Ruth, devenue veuve dans le pays de Moab, s'en retourna à Bethléem avec sa belle-mère Noémi : elles étaient toutes deux dans la détresse, et Ruth allait glaner pour avoir de quoi se nourrir ainsi que sa belle-mère. Se trouvant dans le champ de Booz, parent de son mari, elle en fut bien accueillie. Ruth ayant dit cela à Noémi, elle lui répondit : « Lavez-vous, prenez vos plus beaux habits, que Booz ne vous voie pas, et quand il s'en ira pour dormir, remarquez le lieu où il se placera; y étant venue, vous lèverez la couverture qu'il aura sur les pieds; vous vous jetterez là et y dormirez. » Lorsque Booz, après avoir bu et mangé, étant devenu plus gai, s'en alla dormir près d'un tas de gerbes, Ruth vint tout doucement, et ayant soulevé sa couverture, elle se coucha là. Au milieu de la nuit, Booz voyant une femme couchée à ses pieds, se troubla, et lui dit : « Qui êtes-vous ? — Je suis Ruth votre servante; étendez votre couverture sur elle, parce que c'est à vous, qui êtes mon proche parent, à m'épouser. »

M. Hersent exposa ce tableau au Salon de 1822; il y fut justement apprécié. Il appartient à M$_{me}$ la comtesse du Cayla, et a été gravé par M. Alexandre Tardieu.

Larg., 5 pieds 1 pouce; haut., 4 pieds 1 pouce.

FRENCH SCHOOL. ᴄᴄᴄᴄᴄᴄ HERSENT. ᴄᴄᴄᴄᴄᴄ PRIVATE COLLECTION.

BOAZ AND RUTH.

Barrenness was regarded among the Hebrews as a great misfortune, and even as a sign of the divine reprobation; and hence fruitfulness was earnestly desired by all the women of the people of Israel, who considered that with a greater number of children they had more ground to hope that the Messiah would spring from their family. To a similar sentiment may be attributed the circumstance that when a woman still young became a widow, the nearest relation of her husband was obliged to marry her.

Ruth, having become a widow in the country of Moab, returned to Bethlehem with Naomi, her mother-in-law. They were both in distress, and Ruth went out to glean, in order to procure food for herself and her mother-in-law. Having entered a field of Boaz, a relation of her husband, she was kindly received by him. Ruth having told this to Naomi, she answered : « Wash thyself therefore, and anoint thee, and put thy raiment upon thee, and get thee down to the floor; but make not thyself known unto the man, until he shall have done eating and drinking. And it shall be, when lieth down, that thou shalt mark the place where he shall lie, and thou shalt go in, and uncover his feet, and lay thee down. And when Boaz had eaten and drunk, and his heart was merry, he went to lie down at the end of the heap of corn; and she came softly, and uncovered his feet, and laid her down. And it came to pass ad midnight, that the man was afraid, and turned himself; and behold, a woman lay at his feet. And he said : Who art thou ? And she answered, I am Ruth, thine handmaid. Spread therefore thy skirt over thine handmaid; for thou art a near kinsman. »

M. Hersent sent this picture to the Exhibition of 1822, where it was greatly admired. It belongs to M_{me} la comt. du Cayla, and an engraving of it has been executed by M. Alex. Tardieu.

Breadth, 5 feet 6 $\frac{3}{4}$ inches; height, 4 feet 5 $\frac{1}{2}$ inches.

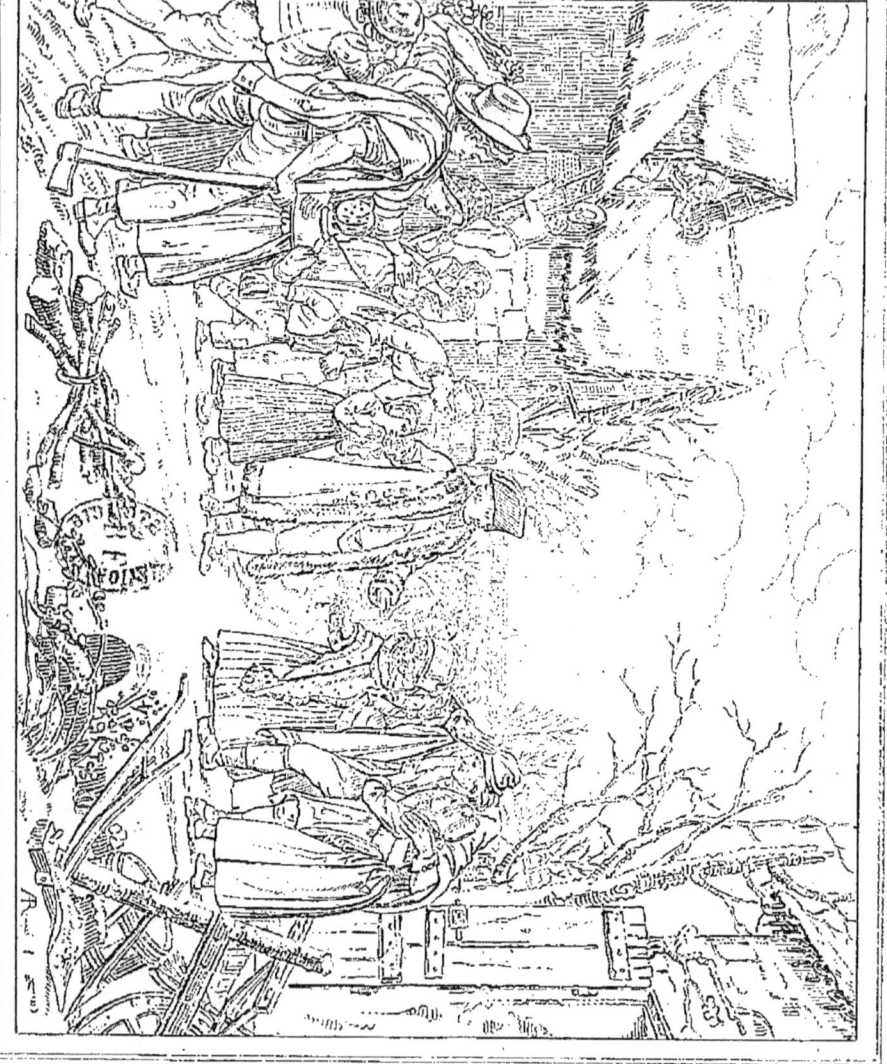

LOUIS XVI DISTRIBUANT DES AUMONES.

ÉCOLE FRANÇAISE. HERSENT. MUSÉE FRANÇAIS.

LOUIS XVI
DISTRIBUANT DES AUMONES.

L'hiver de 1788 fut remarquable par sa durée; le thermomètre descendit à 17 degrés, et se tint constamment au dessous de 0, depuis le 16 novembre 1788 jusqu'au 14 janvier 1789. Il est facile de concevoir combien la population eut à souffrir; de nombreux ateliers furent ouverts; des chauffoirs publics furent établis; la cour, qui à cette époque résidait à Versailles, s'empressa de faire distribuer d'abondantes aumônes, et le roi Louis XVI, pour stimuler la bienfaisance, alla lui-même visiter la cabane du pauvre et lui porter des secours, dont il augmentait le prix par la bonté avec laquelle il les donnait.

M. Hersent en composant ce tableau a placé la scène à Saint-Cyr, près de Versailles. Le roi, dans une promenade, laissant tout le faste de la représentation, s'est avancé seul au milieu des paysans. Il y revoit un ancien militaire dont le bras débile retrouve à peine la force de saluer son roi. Ce vieillard est entouré et secouru par sa famille; chacun de ses enfans exprime de son mieux sa reconnaissance.

Il n'est pas besoin de dire avec quel talent le peintre a rendu les expressions de bonté et de naïveté qui animent tous les personnages; c'est un tableau de sentiment, et l'on sait avec quelle âme M. Hersent compose et exécute de pareils sujets.

Ce tableau, commandé par le roi Louis XVIII, parut au salon de 1817, il est maintenant dans la galerie de Diane aux Tuileries. Il a été gravé par Adam.

Larg., 6 pieds 9 pouces; haut., 5 pieds 6 pouces.

FRENCH SCHOOL. ceccecece HERSENT. ceccecece FRENCH MUSEUM

LEWIS XVI
DISTRIBUTING ALMS.

The winter of 1788 was remarkable for its severity: Reaumur's thermometer descended to 17 degrees, and constantly kept below zero, from November 16, 1788, to January 14, 1789. It is easy to conceive what the people must have suffered. Numerous buildings were thrown open, and public fires kept up. The court, which at that period resided at Versailles, anxiously caused great sums to be distributed, whilst Lewis XVI, to stimulate benefaction, visited in person the cottages of the poor, carrying them that assistance, the value of which is enhanced, by the manner of its being given.

In composing this picture M. Hersent has placed the scene at St. Cyr, near Versailles: the king, in one of his walks, leaving all pomp aside, has advanced, alone, amidst the peasants. He meets an old soldier whose debilitated arm can scarcely gather strength enough to salute his King. The old man is surrounded and assisted by his family: his children express their gratitude as eloquently as they can.

It is needless saying with what talent the artist has given the expressions of kindness and ingenuousness that animate all the personages: this is a sentimental picture, and it is well known with how much feeling M. Hersent composes, and executes similar subjects.

This picture, which was ordered by Lewis XVIII, appeared in the Exhibition of 1817: it is now in the Diana Gallery of the Tuileries. It has been engraved by Adam.

Height, 7 feet 2 inches; width, 5 feet 10 inches.

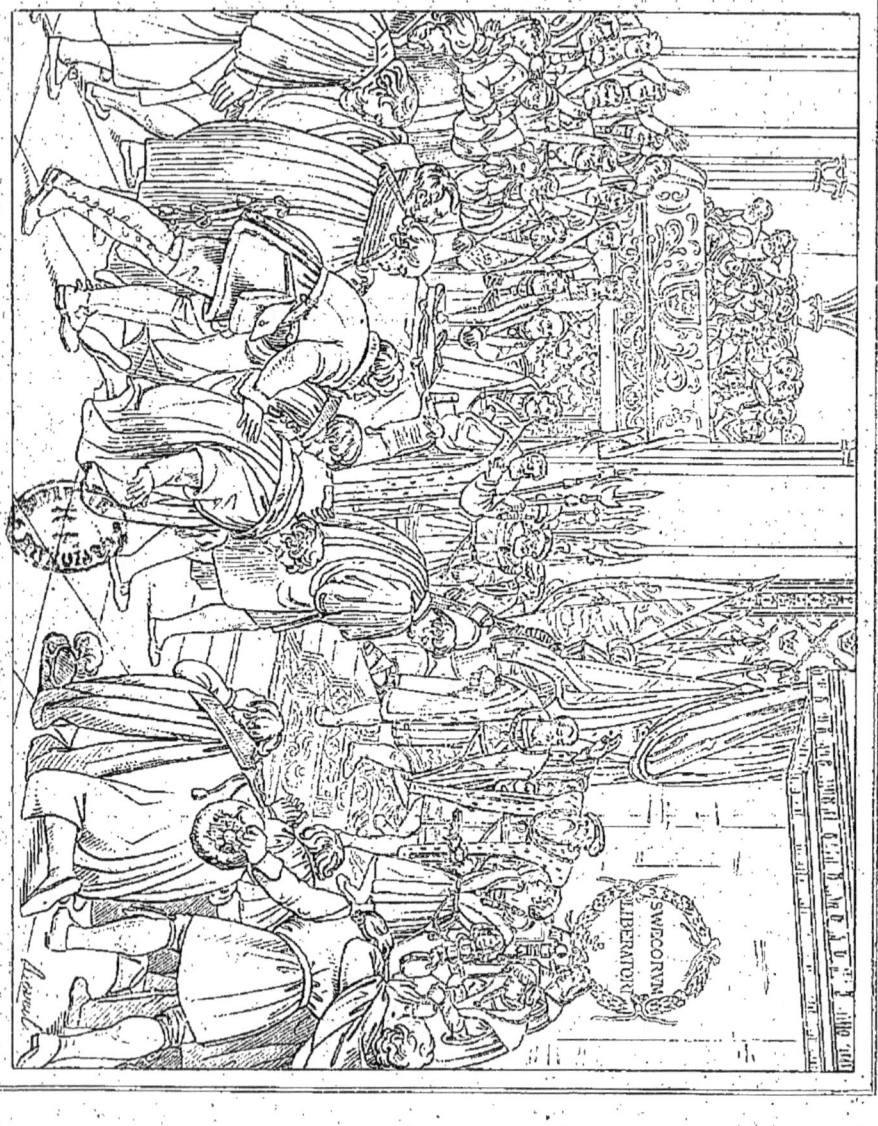

ABDICATION DE GUSTAVE VASA.

ÉCOLE FRANÇAISE. — HERSENT. — CABINET PARTICULIER.

ABDICATION DE GUSTAVE VASA.

Christiern II, roi de Danemark, s'étant emparé de la Suède en 1520, fit enfermer Gustave Vasa qui gouvernait ce pays; mais celui-ci parvint à s'échapper, et après plusieurs aventures malheureuses, il fit soulever les Dalécarliens, reprit Stockholm, et fut élu roi de Suède en 1523. Constamment occupé du bonheur et de la gloire des Suédois, Gustave Vasa éleva ce peuple à un rang remarquable parmi les puissances de l'Europe; puis, après un règne de vingt-sept ans, accablé par l'âge et les infirmités, il se rendit dans la salle des États, et là, dans un discours touchant, il parla de sa fin prochaine, puis à la fin de son discours il étendit ses mains pour bénir l'assemblée. Ses cheveux blancs, ses traits altérés, mais toujours nobles et imposans, les larmes qui souvent entrecoupaient sa voix, firent une telle impression, que toute la salle retentit des accens de la douleur.

Il était impossible de rendre un tel sujet avec plus de talent que ne l'a fait M. Hersent. Tout est bien dans ce tableau, également remarquable par la noblesse de sa disposition, la vérité des caractères, la dignité des expressions, la finesse du ton et un coloris plein de charme.

Ce tableau est placé dans les appartemens de S. A. R. monseigneur le duc d'Orléans; il a été lithographié par Wéber. M. Dupont en fait maintenant la gravure au burin.

Larg., 5 pieds 6 pouces; haut., 4 pieds 6 pouces.

FRENCH SCHOOL. ━━━━ HERSENT. ━━━━ PRIVATE COLLECTION.

THE ABDICATION OF GUSTAVUS VASA.

Christian II, king of Denmark, seizing upon Sweden in 1520, imprisoned Gustavus Vasa who governed that country; he escaped, however, from confinement and after passing through many serious advantures, raised a revolt among the Dalecarlians, retook Stockholm and was elected king of Sweden in 1523. Continually occupied with the happiness and glory of the Swedish people, he raised them to a remarkable rank among the powers of Europe; it was then, after a reign of twenty-seven years, loaded with age and infirmities, he appeared at the council chamber of the States, and there, at the conclusion of a touching discourse, spoke of his approaching end, and stretched forth his hands to bless the assembly. His white hairs, his features, altered by still noble and imposing, the tears that sometimes choaked his utterance, produced so great an impression, that the room rung with the accents of grief.

The beauty of such a subject could not be better illustrated, than it is here by M. Hersent. The picture is excellent throughout, as well for the sublimity of its arrangment, the truth of its character, the dignity of its expression, the delicacy of its harmony and the loveliness of its colour.

This picture is placed in the duke of Orleans's apartments; it has been lithographied by Weber. M. Dupont is now engraving it.

Breadth, 5 feet 9 inches; height, 4 feet 9 inches.

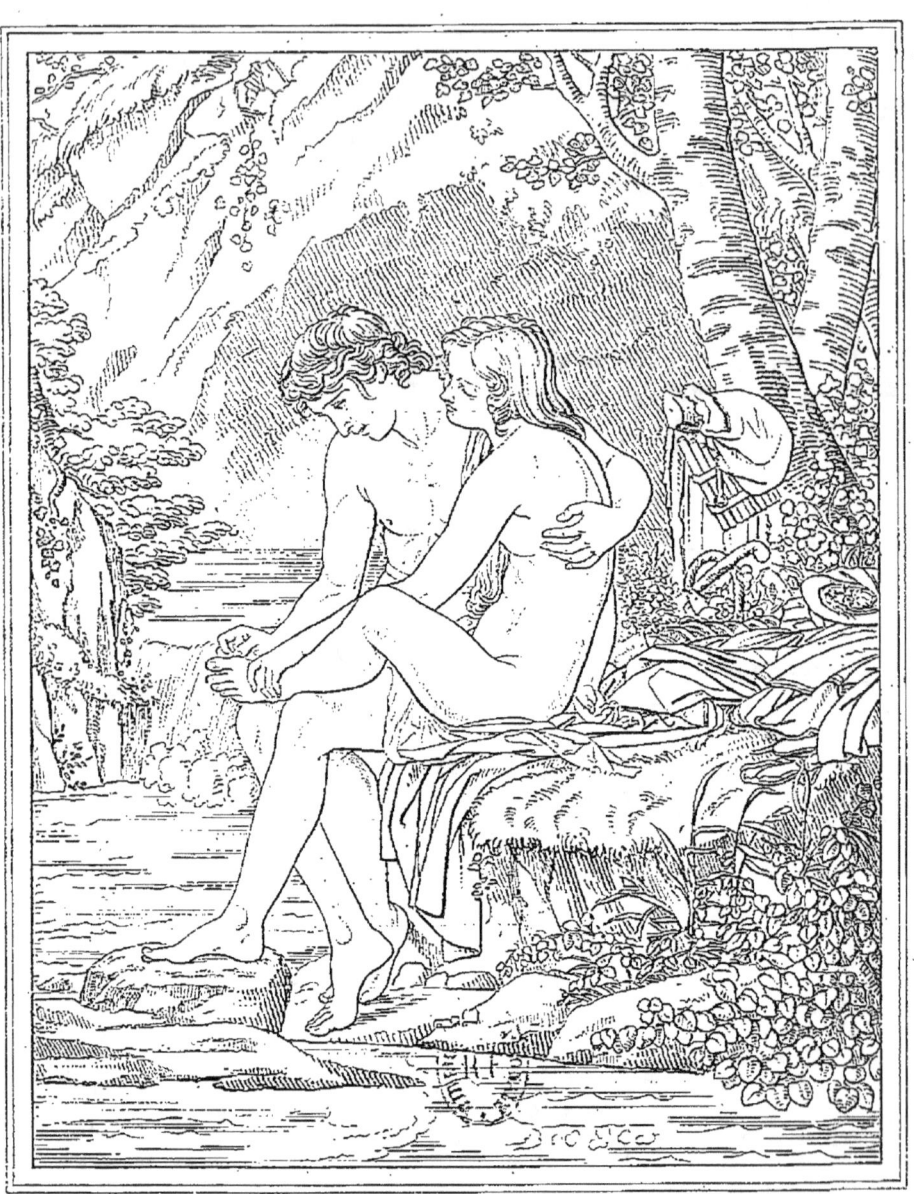

DAPHNIS ET CHLOÉ.

DAPHNIS ET CHLOÉ.

La couleur et la manière de peindre, ainsi que le goût du dessin et la composition, ne sont pas les seuls caractères qui distinguent un peintre; il y a aussi dans la pensée, dans le choix du sujet, un sentiment particulier qui peut être regardé comme le cachet du maître. Ainsi Salvator Rosa a traité des sujets terribles, et l'Albane des sujets gracieux; Rubens des faits allégoriques, et Téniers des scènes familières; Miéris des scènes amoureuses sans être triviales, et Jean Steen des scènes populaires presque toujours ordurières.

M. Hersent, dans ses tableaux, traite ordinairement des scènes de tendresse et de sentiment, mais il sait y mettre tant de naïveté, tant de réserve, que ses tableaux ne peuvent causer aucun déplaisir aux personnes les plus susceptibles à cet égard. En représentant le sujet érotique de Daphnis et Chloé, en représentant deux figures entièrement nues, M. Hersent n'a blessé en rien la pudeur, et il s'est parfaitement conformé au texte d'Amyot, qui, dans sa traduction, dit : « Chloé mena Daphnis en la caverne des Nymphes où elle le nettoya; et quant pour la première fois, en présence de Daphnis, lava ce beau corps d'elle-même, blanc et poli comme albâtre, et qui n'avait pas besoin d'être lavé pour sembler beau. »

Le tableau original appartient à M. Casimir Périer; il a été gravé par M. Laugier, pour la Société des amis des arts, et depuis par M. Gelée.

Haut., 3 pieds 5 pouces; larg., 2 pieds 9 pouces.

DAPHNIS AND CHLOE.

Colouring and style of painting, as well as a taste in drawing and composition, are not the only characteristics that distinguish an artist; there is also a feeling in the choice of his subject, a particular sentiment which must be considered as the stamp of the master. It is thus with Salvator Rosa when he treats sublime subjects; with Albano in his graceful ones; Rubens in his allegories; Teniers in his familiar scenes; Mieris, without being trivial, in his love scenes; and with Jean Steen in his popular scenes, although they are almost always obscene.

M. Hersent generally represents subjects full of tenderness and sentiment, but with such ingenuousness and delicacy, that his pictures cannot possibly displease persons the most susceptible with regard to modesty. In treating the amorous subject of Daphnis and Chloe, in representing two figures entirely naked, he has not outraged decency in the least, and has perfectly conformed to the text of Amyot, who says : « Chloe carried Daphnis into the nymphs' grotto, where she washed him, and then, for the first time, in the presence of Daphnis, bathed her own beautiful body, white and polished as alabaster, which required no bathing to make it look beautiful. »

The original picture belongs to M. Casimir Perrier; it has been engraved by M. Laugier for the Society of the friends o the fine arts, and also by M. Gelée.

Height, 3 feet 7 inches; breadth, 2 feet 10 inches.

NOTICE

SUR

JULES COIGNET.

Jules-Louis-Philippe Coignet est né à Paris en 1778.

Élève de M. Bertin, il s'est distingué dans la peinture du paysage : il a dessiné et peint un grand nombre de vues et de paysages faits d'après nature en Italie et en Sicile, ainsi que dans plusieurs parties de la France, telles que la vallée de l'Isère.

Monsieur Jules Coignet a mis plusieurs tableaux aux expositions du Louvre, et à celle de 1824 il a obtenu une médaille d'or.

Il a publié, sous le titre de *Cours complet de paysage*, un recueil de principes lithographiés par lui, d'après ses dessins. On a aussi lithographié d'après lui plusieurs vues publiées sous le titre de *Voyage pitoresque en Italie*.

NOTICE

OF

JULES COIGNET.

Jules-Louis-Philippe Coignet was born at Paris, in 1778.

A pupil of M. Bertin, he distinguished himself as a landscape painter; he has drawn and painted from nature a great many views and landscapes in Italy and Sicily, as also in several parts of France, such as the valley of Isère.

M. Jules Coignet has placed many pictures at the exhibitions of the Louvre, in that of 1824, he obtained a gold medal.

He published under the title of a *Complete course of landscapes*, a collection of rules lithographied by him from his drawings.

There has also been lithographied from him many views published under the title of a *Picturesque journey in Italy*.

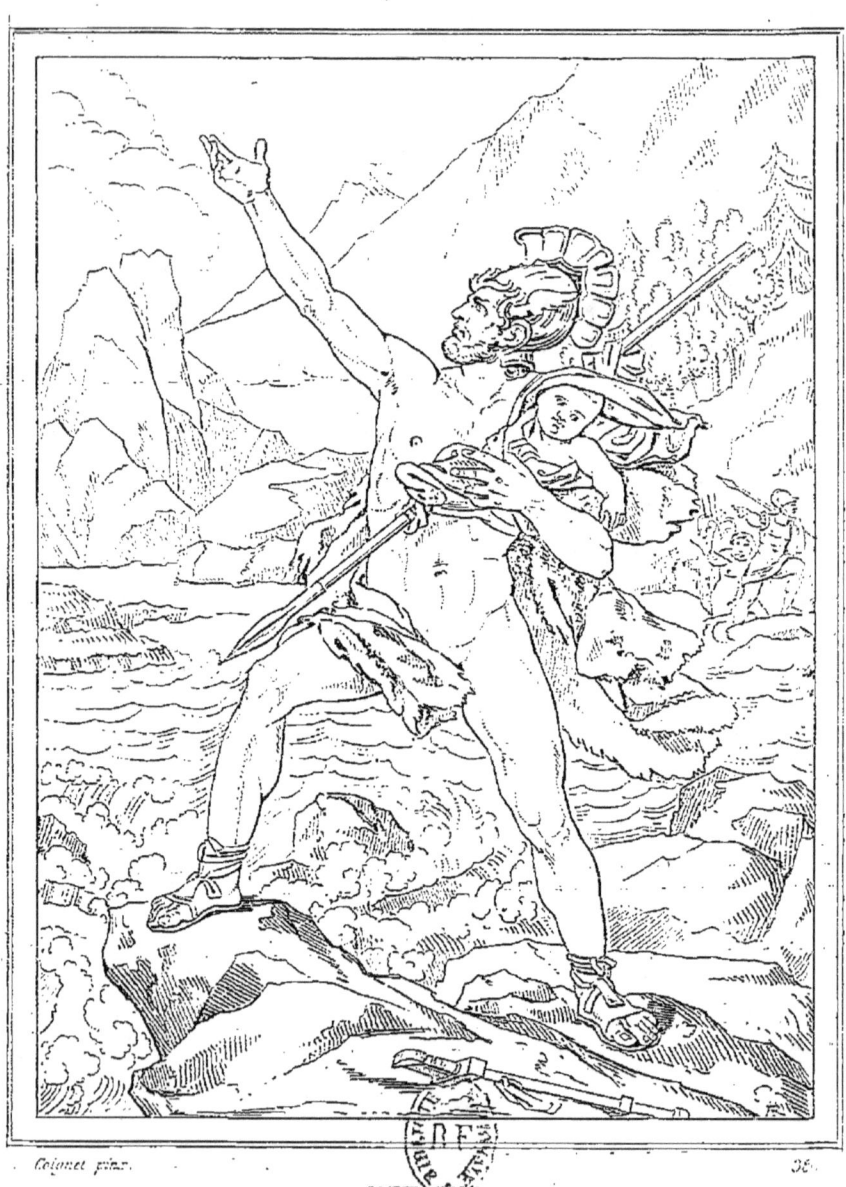

METABUS.

MÉTABUS.

Détrôné et poursuivi par ses sujets, Métabus, rois des Volsques, emporte sa fille et se trouve arrêté dans sa fuite par un torrent. Persuadé que sa force lui suffira pour traverser lorsqu'il n'aura plus à s'occuper que de lui seul, il enveloppe sa fille, et l'attache sur son javelot, puis, avant de le lancer sur l'autre bord du torrent, il fait une invocation à Diane pour que cette déesse lui soit propice.

Cette figure fut envoyée de Rome, en 1821, par M. Cogniet, alors pensionnaire de l'Académie de France à Rome; elle a été exposée au salon de 1822, et se trouve maintenant au Musée du Luxembourg.

C'est une bonne étude, bien dessinée, d'un coloris vigoureux; mais on ne peut la considérer comme un tableau. Elle a été gravée par M. Delaistre.

METABUS.

Metabus, king of the Volsci, being dethroned and pursued by his subjects, fled with his infant daughter but found himself stopt by a torrent. Confident that, when alone, his strength will enable him to cross it, he wraps up the child, ties her to his javelin, and previous to hurling it to the other bank of the torrent, invokes Diana to be propitious to him.

This figure was sent from Rome, in 1821, by M. Cogniet then a pensionary of the French Academy at Rome : it was exhibited in the saloon of 1822, and is now in the Luxembourg Museum.

It is a good study, well drawn, and of a vigorous colouring, but it cannot be considered as a picture. It has been engraved by M. Delaistre.

NOTICE

SUR

FLEURY-FRANÇOIS RICHARD.

Fleury-François Richard est né à Lyon vers 1778. Élève de David, il a exposé pour la première fois, au salon de 1801, un grand tableau d'histoire représentant sainte Blandine, et, dès l'année suivante, il se fit remarquer par son petit tableau de Valentine de Milan, pleurant la mort de son époux lâchement assassiné en 1407, par le duc de Bourgogne Jean Sans Peur. Cet ouvrage fut estimé à cause de sa couleur brillante et un effet de clair-obscur vif et bien entendu. L'auteur, qui dès lors étudiait l'histoire du moyen âge en visitant d'anciens manuscrits ornés de vignettes, avait su profiter de ses études pour créer en quelque sorte un genre qui depuis a eu beaucoup d'imitateurs.

Après avoir passé plusieurs années à Paris, M. Richard retourna à Lyon, où il continua ses travaux avec beaucoup de succès; il forma plusieurs élèves: l'une d'elles, aussi remarquable par sa beauté que par ses talens et ses qualités, sut toucher son cœur, et un mariage heureux a répandu le bonheur dans sa maison.

La ville de Lyon ayant établi une école des beaux-arts dans l'ancienne abbaye de Saint-Pierre, M. Richard a été nommé l'un des professeurs de cette académie.

NOTICE
OF
FLEURY-FRANÇOIS RICHARD.

Fleury-François Richard is born at Lyon, about 1778. He was a pupil of David and exhibited for the first time at the Museum in 1801 a great historical picture representing Saint-Blandine, and on the following year, he was noticed for his small picture of Valentine of Milan, weeping the death of her husband basely murdered by in 1407 by the Duke of Burgundy, Jean sans Peur.

This work was esteemed on account of its brilliant colour and its clear lively-dark and well understood effect. The author, who then studied the history of the middle age looking over ancient manuscripts adorned with flowery borders, knew how to turn to his own advantage his studies, by creating in some measure to himself a kind of labour which has ince a great many imitators.

After having spent several years at Paris, M. Richard returned to Lyon, where he continued painting with great success; he formed many pupils, one of which as remarkable for her beauty as for her talents and qualities, enflamed his heart, and a happy union rendered his home delightful.

The city of Lyon having established a school of fine art in Saint-Peter's ancient abbey, M. Richard has been appointed one of the professors to that academy.

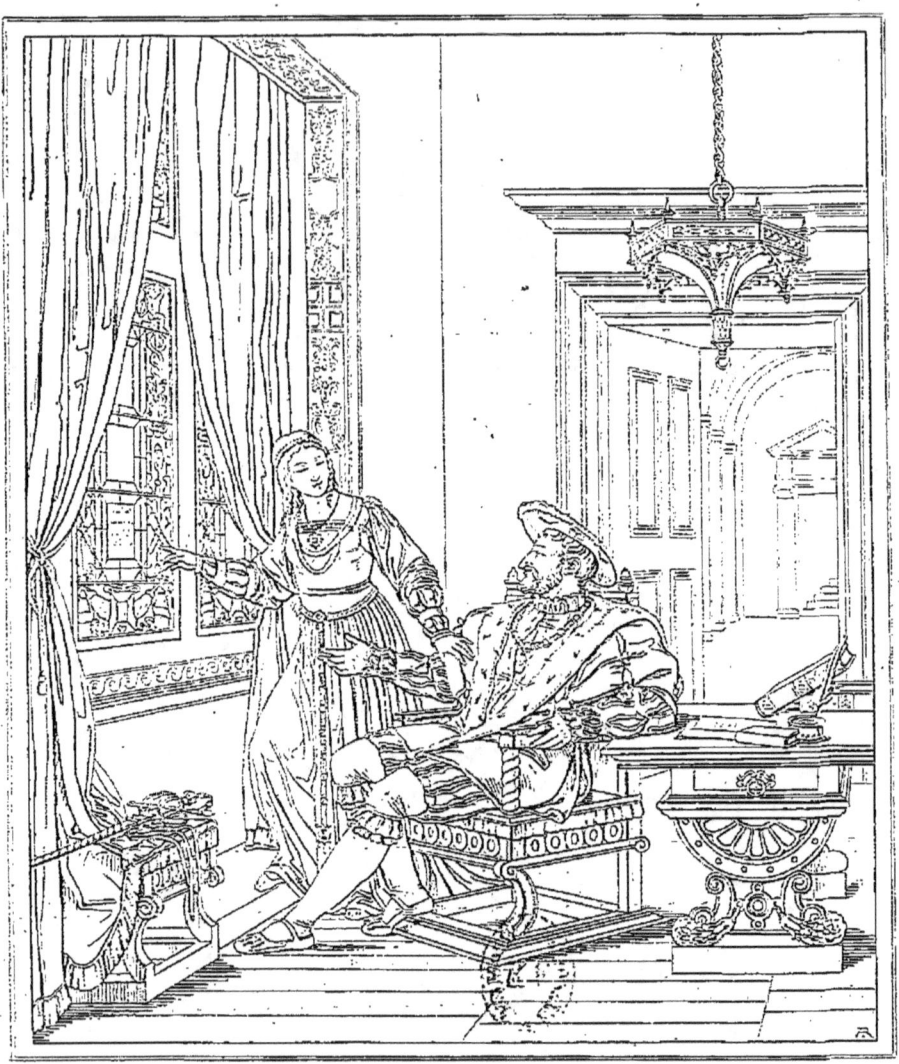

FRANÇOIS I^{er} ET SA SŒUR MARGUERITE.

FRANÇOIS Iᵉʳ. ET MARGUERITE,

SA SOEUR.

On doit savoir gré au peintre Richard du soin qu'il a mis à étudier notre histoire et nos anciens manuscrits, ainsi que de l'exactitude avec laquelle il a rendu, dans tous leurs détails, des scènes familières et d'intérieur où il a représenté quelques-uns de nos personnages célèbres.

Il a placé ici François Iᵉʳ, assis dans une des chambres du château de Chambord; près de lui est debout sa sœur Marguerite de Navarre, cette reine si remarquable par l'attachement qu'elle portait à son frère, par la fermeté qu'elle déploya près de Charles V pour faire adoucir le sort du monarque, prisonnier à Madrid, et par les grâces qu'elle déployait à la cour, qui composa nombre de comédies, pastorales et chansons, ainsi que des contes pleins de charmes, dont la réputation égale ceux de Bocace. Plusieurs de ces pièces ont été publiées dans un recueil intitulé : *Marguerites de la Marguerite des princesses*, titre d'autant plus flatteur que *Margarita* en latin signifie *perle*.

La reine vient de lire les deux vers que l'on peut apercevoir sur la vitre, où ils avaient été tracés avec un diamant par François Iᵉʳ. lui-même :

> Souvent femme varie;
> Bien fol est qui s'y fie.

Elle semble reprocher au prince d'avoir manqué de galanterie envers un sexe qu'il idolâtrait, et qu'elle devait naturellement défendre.

Le tableau de M. Richard parut au salon de l'an XII; il fit alors le plus grand plaisir.

M. Desnoyers en a donné la gravure.

Haut., 2 pieds 6 pouces ? larg., 2 pieds ?

FRENCH SCHOOL. RICHARD. PRIVATE COLLECTION.

FRANCIS I AND HIS SISTER.

There is much praise due to the painter Richard for the care with which he has studied the history of France and its ancient manuscripts, as also for the fidelity displayed in all the details of the scenes from familiar life in which he has represented celebrated French characters.

Here, Francis I is sitting in an apartment of the *Château de Chambord*; near him stands his sister Margaret, Queen of Navarre, so remarkable for the attachment she bore her brother, for the firmness she showed towards Charles V, in obtaining some mitigation in the treatment of the captive monarch at Madrid, and for the charms she displayed at court, where she composed several Comedies, Pastorals, and Songs, as also some charming Tales, the reputation of which is equal to that of Boccaccio; several of those pieces have been published in a Collection called *Marguerites de la Marguerite des princesses*, a title the more flattering as *Margarita*, in latin means a *Pearl*.

The Queen has just read the two verses, seen on the window and written by Francis.

<div align="center">Souvent femme varie,
Bien fol est qui s'y fie.</div>

She seems to reproach the prince with his want of gallantry towards the fair sex whom he idolized, and whose defence she would naturally undertake.

This picture, by Richard, appeared in the exhibition of the year XII, and was much admired.

M. Desnoyers has given an engraving of it.

Height 2 feet 10 inches? width 2 feet 2 inches?